中華非物質文化叢書・文學類・戲曲系列

粵曲詞中詞初集〔增訂版〕

張文（漁客）　著

書名：粵曲詞中詞初集〔增訂版〕

系列：心一堂‧中華非物質文化叢書‧文學類‧戲曲系列

作者：張文（漁客） 著

主編：潘國森

責任編輯：程倚梅

出版：心一堂有限公司

地址／門市：香港九龍尖沙咀東麼地道六十三號好時中心 LG 六十一室

電話號碼：+852-6715-0840 +852-3466-1112

網址：sunyata.cc

電郵：sunyatabook@gmail.com
　　　publish.sunyata.cc

網上書店：http://book.sunyata.cc

網上論壇：http://bbs.sunyata.cc/

平裝

版次：二零一五年四月增訂版

定價： 港幣 一百三十八元正
　　　 人民幣 一百三十八元正
　　　 新台幣 四百九十八元正

國際書號：ISBN 978-988-8316-57-1

香港及海外發行：香港聯合書刊物流有限公司

地址：香港新界大埔汀麗路三十六號中華商務印刷大廈三樓

電話號碼：+852-2150-2100

傳真號碼：+852-2407-3062

電郵：info@suplogistics.com.hk

台灣發行：秀威資訊科技股份有限公司

地址：台灣台北市內湖區瑞光路七十六巷六十五號一樓

電話號碼：+886-2-2796-3638

傳真號碼：+886-2-2796-1377

網絡書店：www.bodbooks.com.tw

台灣讀者服務中心：國家書店

地址：台灣台北市中山區松江路二○九號一樓

電話號碼：+886-2-2518-0207

傳真號碼：+886-2-2518-0778

網絡書店：http://www.govbooks.com.tw/

中國大陸發行‧零售：心一堂書店

深圳地址：中國深圳羅湖立新路六號東門博雅負一層零零八號

電話號碼：+86-0755-8222-4934

北京地址：中國北京東城區雍和宮大街四十號

心一店淘寶網：http://sunyatacc.taobao.com

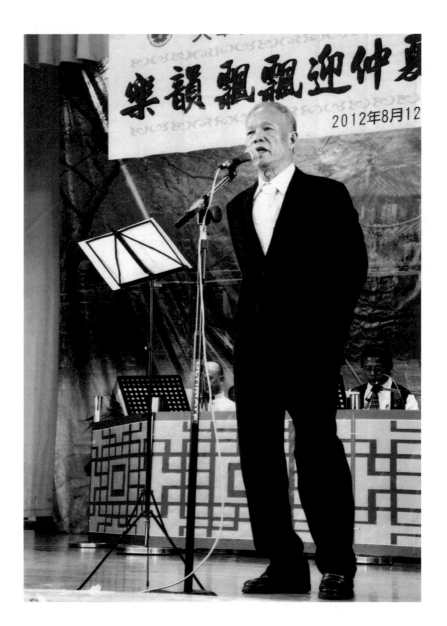

樂韻飄飄迎仲夏
2012年8月12

二零一二年，作者於天瑞社區會堂獨唱一曲《吟盡楚江秋》。

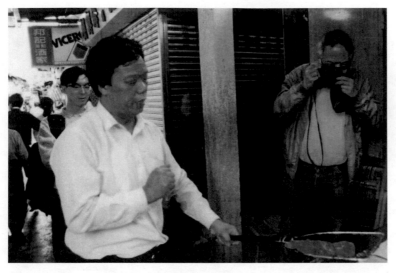

一九九零年，作者在香港元朗流浮山，講解挑選海鮮的竅門，右邊拍照者為香港著名掌故作家魯金先生。

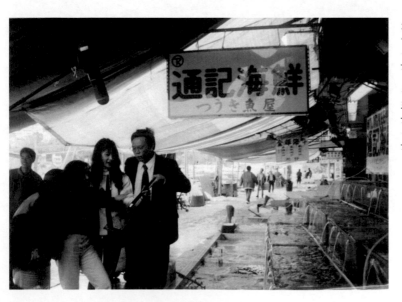

一九九三年，作者帶同海鮮班學員及亞洲電視攝製隊前往西貢實地考察，旁為主持人袁潔儀小姐、寶珮如小姐。

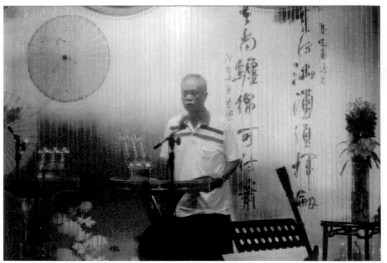

作者在澳門黑沙灣「瓦舍曲藝會」獨唱《一段情》。背景有清代詩人龔自珍名句：「來何洶湧須揮劍，去尚纏綿可付簫。」

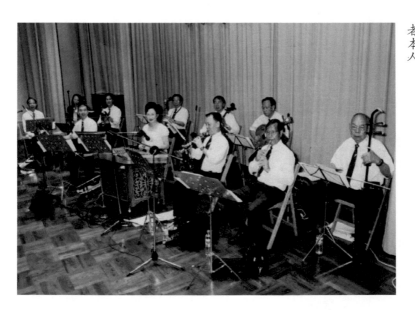

二零零五年，與「勵進曲藝社」樂隊同寅攝於元朗劇院，右三（後排奏玩電阮者）即作者本人。

推廣燈謎，報效獎金。

猜中燈謎者接受獎金，右為香港電台編導黃志先生。

心一堂《中華非物質文化叢書》總序

清末名臣體仁閣大學士張之洞在《勸刻書說》指出：「且刻書者，傳先哲之精蘊，啟後學之困蒙，亦利濟之先務，積善之雅談也。」

心一堂秉承「弘揚傳統、繼往開來」為宗旨，自成立以來，一直致力在文獻整理和圖書出版等工作，現與中華非物質文化遺產研究會合作，出版中華文化叢書。中華非物質文化遺產研究會的工作方向旨在旨在傳承、推廣及弘揚中華的「非物質文化遺產」（Intangible Cultural Heritage）。

本叢書輯入中華非物質文化各領域的專家、學者、學人等以其湛深識見撰述的心血之作。我們希望此類高質素著作通過本叢書，讓大中華圈以至全球更多讀者可以閱讀與普及，達到傳承、推廣及弘揚中華非物質文化之目的。因此，我們歡迎讀者提供寶貴意見，亦希望能夠與海內外文化界的翹楚合作出版開卷有益的書籍。

潘國森、陳劍聰

心一堂中華非物質文化叢書主編

二零一二年九月

中華非物質文化叢書・文學類・戲曲系列

目錄

中華非物質文化叢書・文學類・戲曲系列

粵曲詞中詞初集【增訂版】

中華非物質文化叢書・文學類・戲曲系列

粵曲詞中詞初集〔增訂版〕

潘序

二零零九年，粵劇獲得聯合國教科文組織列入人類非物質文化遺產名錄。

廣府人稱粵劇為「大戲」。《易傳》：「大哉乾元！萬物資始，乃統天。」從這個「大」字，可以看得出粵劇在嶺南鄉親父老心目中的崇高地位。

昔年國史老師黃公清華先生曾授一副七言聯：

漢賦唐詩清樸學

宋詞元曲晉楷書

晉楷書和清樸學是為了遷就詩律，漢賦、唐詩、宋詞、元曲卻都代表一朝的文學主流。前人稱詞為「詩餘」、稱曲為「詞餘」，可見唐詩、宋詞、元曲這三種韻文體裁一脈相承。

千百年來，中國傳統地方戲曲肩負起教育社會低下階層民眾的重任。尋常百姓縱然目不識丁，仍然可以憑看戲聽曲而稍稍知道義人烈女、孝子忠臣的故事。

時至今日，在芸芸中國傳統地方戲曲之中，粵劇是觀眾和演員最多的其中一支，仍然保留相當強旺的生命力。不斷有人學唱粵曲、學演粵劇、學粵曲拍和，甚至學編劇寫曲。

中華非物質文化叢書・文學類・戲曲系列

1

因為北方方言出現「入派三聲」的情況，北曲的格律聲韻已經跟唐詩宋詞相去甚遠。尤幸我們粵劇粵曲的唱詞，仍可以遙接唐詩宋詞的道統。

且看清代嘉慶年間進士、解元公順德何惠群名曲《嘆五更》的第一段：

懷人對月倚南樓，　　（下平韻）

觸起離情淚怎收，　　（上平韻）

自記與郎分別後，　　（仄韻、去聲）

銀河相隔女牽牛，　　（下平韻）

日盼郎歸情萬縷，　　（仄韻、去聲）

相思苦處幾時休，　　（上平韻）

好花自古香唔久，　　（仄韻、上聲）

青春難為使君留，　　（下平韻）

他鄉莫戀殘花柳，　　（仄韻、去聲）

但逢便好買歸舟，　　（上平韻）

相如往事郎知否？　　（仄韻、上聲）

好極文君嘆白頭。　　（下平韻）

這一段南音中板已將實際演唱時的襯字刪去，就是一首七言詩。

粵曲用韻經常句句連韻、平仄通押。何公在此用了粵曲的「優遊韻」，等於平水韻部裡面「下平十一

尤」、「上聲二十五有」和「去聲二十六宥」。

南音中板、七字清中板的唱詞似七言詩，林林總總的小曲卻似詞。如胡文森所撰的小明星名曲《風流

夢》就有一段《雙飛蝴蝶》：

我話郎心似孤松，　（下平韻）

願依嬌花永效忠，　（上平韻）

佢話奴身似飛蓬，　（下平韻）

未悉君許寄蹤。　　（上平韻）

婉聲低勸莫悲痛，　（仄韻、去聲）

愛心一縷為花種。　（仄韻、去聲）

借花風，　　　　　（上平韻）

替嬌花保重，　　　（仄韻、去聲）

愛心一控，　　　（仄韻、去聲）

莫教花飛遠送，　（仄韻、去聲）

莫教花飛遠送，　（仄韻、去聲）

誰知花變衰？　　（上平韻）

《風流夢》全曲用「農工韻」，等於平水韻的「上平一東、二冬」、「上聲一董、二腫」和「去聲一送、二宋」通押。

粵曲粵劇唱詞中出現的長篇七言詩，其用韻比古樂府和今體詩更上層樓；至於以小調譜詞，亦有長短句的風味而用韻更嚴整。

踏入二十一世紀，我們嶺南人要傳承粵曲粵劇這一支文化遺產，除了要知道梨園菊部為我們的父祖先輩提供教育與娛樂之外，更需要明白粵曲粵劇的唱詞是中華韻文的正聲，有資格繼承唐詩、宋詞的道統。深感時人演唱多有未解曲文而常見讀破字贖之弊。遂於演奏教學之餘，勾稽文獻，考證音義，將時下唱家常有的錯音，一一解說。本書為張老師近十多年來在雜誌上所發表論文的結集，取材實用，深入淺出，清楚易明。無論專業演員、作曲家、粵曲導師、學員、票友等，都宜人手一冊，必定獲益良多。

張文老師醉心粵韻曲藝，孜孜不倦，數十年如一日。

粵曲詞中詞初集〔增訂版〕

近世香港文教失宣，梨園菊部本為文人雅士消閒遣興的園地，此時此地粵劇曲藝又多了一個新任務，就是輔助語文教學。年來許多有心人將粵劇曲藝帶入學校，俾能輔助中小學的中國文學和文化習俗的教與學。

張文老師的力作，當可填補教材上的一大片空白。

是為序。

香港作家協會副主席

潘國森

癸已歲仲春於香江

中華非物質文化叢書・文學類・戲曲系列

5

粵曲詞中詞初集〔增訂版〕

自序

作者五十年代後期來港，家居新界西北海灣鄉村，這是一個有大量漁獲交收的集散地，整天晨昏時段，每見多艘蝦罟小艇，隨着潮汐漲退而艤聚海床岸邊，漁民將所捕得那盈篩上桶的魚蝦蟹螺，「埋街」（上岸）付給欄口批發。而交收期間，狹窄的窮街陋巷，遍聞小算盤搖響和叫賣聲音，人頭湧湧，擠逼得水洩不通。

作者長期所見所聞的海產認知，於此得窺皮毛。

斯時也，因交通不便，前往「頭墟」（音去，即元朗），須踩單車循鄉間田基小路，途程歷一小時，是以出城看戲之類，已被視為奢侈享受。幸好精神糧食不缺乏，每份壹毫的當天報章（倍計），仍有專人派送，而收聽鄰近地區發射力強的電台戲曲節目，每天準時播放，關於這一點，需備數十件電芯才能發聲的收音機，正好派上用場。

再者的晚間時段，有三、五藝人攜燈（大光燈）備帳的，前來找一些空曠場地「賣武」，耍出多路拳腳；亦有少年男女化妝演其粵劇，如《漢武帝夢會衛夫人》、《多情孟麗君》及《火網梵宮十四年》等等，每次人選不同，劇目也各異。節目從中途以至結束，會是叫賣甘草欖，隨緣樂助的時候了。

務農和營商的鄉民，經潛移默化，對戲劇曲藝加深了認識，隨時可以哼上幾句，也有些購備樂器和抄寫曲譜，工作之餘會齊集榕樹頭和海灣畔，引吭唱其《司馬相如》、《碧海狂僧》和《杏花春雨江南》等名曲。

於是乎，秦琴、二胡及橫簫等齊齊合奏，歌聲處處，方圓五里可聞，處這與世無爭的大自然環境，娛己娛人，亦一樂也。

時光飛逝三十年，時維一九九三年春，作者因工作關係，和馬龍先生於海灣食肆共話樽前，彼為新編刊物約稿，於是有了《粵曲詞中詞》這個欄目。筆耕歲月，轉瞬又已二十個年頭。

時至今日，《粵曲詞中詞》結集成書，錯漏儘多，有賴潘國森老師校定，得以順利面世，於此謹致謝意。

二零一三年夏於新界天華邨頌華曲藝社

粵曲詞中詞初集〔增訂版〕

8

水繪園

日前之「粵曲新作演唱會」，有描述冒辟疆與董小宛之愛情故事者，曲曰《魂斷水繪園》。

「水繪園」在江蘇省如皋城鎮東北角，建成於明朝萬曆年間，起初名氣不大，其後得以傳揚四方，這與身為「明季四公子」之一的如皋冒辟疆大有關係焉（其餘三位，分別是桐城方以智、宜興陳貞慧及歸德侯朝宗）。

園廣數十畝的「水繪園」，原先主人是族人冒一貫，明亡，直至清順治九年（公元一六五二年），才歸冒辟疆父親嵩少所有。此其時，冒辟疆乃當代名公子，性好結交一時俊彥，而當時的明末清初，正是奸雄當道，不甘與閹黨為伍的他，也曾會同東林六君子諸孤，彈劾國事，又和諸孤結社於金陵，與馬士英等權奸相抗。正因如此，當時的故老子遺及東林、復社中人，或應主人之邀，又或望門投止者，都視「水繪園」為庇身之所呢。

順治十五年至十七年（一六五八至一六六零），冒辟疆年近五旬，也是「水繪園」的全盛時期，吳梅村曾為作壽序，當時賓客雲集，詩酒唱和，歌舞流連的熱鬧情景，時稱「士之渡江者北，渡河而南者，無不以如皋為依歸」。那時候的「水繪園」，「環以荷池，帶以柳堤，亭台掩映，望若繪畫」，而冒辟疆則

與同志讀書賦詩其中，暇則飲酒清談，風流文采，映照一時。

不過，由於冒辟疆曾經兩度罹產賑災，到了康熙三年（一六六四），家道中落，大好園林亦因日久失

修而山石崩圮，樓閣傾頹，「水繪園」荒涼日甚，不復舊時情景矣！

原載《粵劇曲藝月刊》一九九七年二月（第四十三期）

粵曲詞中詞初集〔增訂版〕

羅敷、使君

蒙樂友鄭山木先生垂詢，語及「羅敷」一詞含意，筆者謹借本欄作答。

「羅敷既有夫，使君無可恨」，見諸粵曲《花落春歸去》，而「羅敷另配夫，使君情別眷」，則是《沈園題壁》的曲詞了。

「羅敷」出自漢樂府《陌上桑》，此中有秦氏女子名羅敷者，邯鄲人，乃邑人千乘王仁妻，而王仁則為「勸農使」（主管農業的官員）趙王之家令。

一日，羅敷出，採桑於陌上，適值趙王赴郊「勸農」（勉勵農耕），見羅敷美貌，欲將其奪回家中，羅敷機智地唱出一首《陌上桑》，以此自明心志，也道出了夫妻相愛之情，趙王聽後，慚而退之。

「羅敷」一詞出如上，亦有謂「羅敷」乃昔時女子常用名字，不必實有其人，是以後人譜詞入曲，多作美女的通稱。

至於「使君」，則是漢以後對州郡長官的尊稱，而成語中有句「使君失箸」，是發生於劉備與曹操之間的故事。

話說劉備在未離漢廷前，曾與董承密謀暗殺曹操，但未曾發動。曹操曾對劉備說：「今天下英雄，惟

使君與操耳，本初之徒，不足數也！」

就是說：「當今天下可稱英雄的，只有你和我，袁本初（紹）那些人不足掛齒！」

當時劉備聽到這話暗吃一驚，不覺把手中的匕筋（羹匙與筷子）掉在地上，恰巧此時行雷，劉備乘機

對曹操說：「聖人云迅雷風烈必變，良有以也，一震之威，乃可至此！」

後以此典形容聞雷變驚，或以「使君與操」借喻有才略的人；粵曲中的「使君」，是相對於「羅敷」

的名詞，泛指男性。

蜩螗（音條唐）

在《李後主之私會》中，有「可嘆蜩螗國事，挽救亦無從」的曲詞；而《李香君之守樓》裡，亦有「強笑歌音，虛月度年，似殘蜩」這兩句。

「蜩螗」簡稱作「蜩」，是蟬的一種，頭有花紋，背部呈青綠色，鳴聲嘹亮動聽，不過，這種聲音若然增加而眾合，就會顯得喧鬧嘈雜，成語有句「蜩螗沸羹」，出自《詩經·大雅·蕩》：「如蜩如螗，如沸如羹」，就是說：「國中百姓悲嘆如蟬鳴，彷彿落了沸水中」的意思。

「蜩」和另外一種名為「蟪蛄」的蟬一樣，只能度過一個夏天，所以「蟪蛄不知春秋」這句成語，喻生命之短促。正因如此，有句成語曰「蜩寄世間」，含義一如上述。

同時，《詩經·豳風·七月》中，亦有「四月秀葽，五月鳴蜩」兩句，大凡草類植物結子曰「秀」，而「葽」（音腰）就是草藥遠志的名字，解釋是「四月裡遠志把子結，五月裡知了叫不歇」的意思。

「知了」是民間對蟬的稱謂。

粵曲中的「蜩螗國事」，指國事紛亂不堪，已達不可救藥的地步，「虛月度年，似殘蜩」看，喻人生際遇坎坷，一如蟬之命運也歟！

又有個「丈人承蜩」的寓言，出自《莊子．達生》。

孔子到楚國去，經過一片樹林時，見有駝背老人用竹竿粘蟬，屢粘屢中，孔子讚許，也問老人有甚秘訣？

對方說：「秘訣是有的，當練了五、六個月，能使竿頭上兩個圓孔不掉不來，蟬就很難逃掉；如果累上了三枚的話，粘得十隻也只能逃脫一隻；累上了五枚圓丸而不掉下，那就萬無一失。我粘蟬能百發百中，因為旨在專心，不因他物干擾而轉移我對粘蟬的注意力便行了。」

孔子回頭對學生說：「用志不分，乃凝於神，這句話說的，不就是眼前這位老人嗎？」

原載《粵劇曲藝月刊》一九九七年二月（第四十三期）

粵曲詞中詞〔增訂版〕

代罪羔羊

「唉吔吔，莫非你甘作代罪羔羊……」以上是《六月飛霜》的滾花曲詞。

「羔羊」何以「代罪」，「代罪」的為甚會是「羔羊」？說起來，箇中因由有四，都是聖經《新舊約全書》裡的記載。

「替罪羊」，原指古代猶太教祭禮中替人負罪的羔羊，據《利未記》所載古代猶太教每年一次的祭禮，由大祭司把手按在羊頭上，表示全民族的罪過，已由這隻小羊承擔，之後，就把這羊趕入曠野去。

其二，以色列民族拜神，例必殺羊，亞伯拉罕是「信心之父」，上帝對之最為信任。一次，上帝意圖試探，著他帶同兒子來，並詢彼，可否殺子，以作對神的奉獻。

亞伯拉罕果然帶同兒子以撒來到，並擬殺之，此時上帝止曰：「用羊羔可也。」

原文出自《創世紀》第二十二章八節：「亞伯拉罕說，我兒，神必自己豫（預）備作燔祭的羊羔，於是二人同行。」

其三在《以賽亞書》第五十三章七節記載著：「他被欺壓，在受苦的時候卻不開口，他像羊羔被牽到宰殺之地，又像羊在剪毛的人手下無聲，他也是這樣不開口。」

中華非物質文化叢書・文學類・戲曲系列

以賽亞是個先知，也是神的代言人，所說的話，有神的力量在，他預言耶穌將會來到這個世界，因而向信眾說出了以上的話。

其四在《約翰福音》第一章二十九節：「次日，約翰看見耶穌來到他那裡，就說，看哪，神的羔羊，除去世人罪孽。」

耶穌未傳教前，來到了約旦河，身為信徒的約翰，正在宣傳天國福音，叫人悔改，此時耶穌說，表示願意代替世人死罪。

原載《粵劇曲藝月刊》一九九七年六月（第四十五期）

粵曲詞中詞〔增訂版〕

濯纓（音鑿英）

「塵緣留待作墓銘，清波湛湛，儘堪我濯纓」這兩句，出現於《孔雀東南飛》中，本文要談的是「濯纓」一詞。

從字面看，「濯」是洗滌，「纓」指繫冠的絲帶，把繫冠的絲帶洗淨，比喻為一塵不染，有清高的操守，更可引伸為歸隱泉林。

要談「濯纓」，得先從屈原說起。

話說楚國屈原，遭讒被流放到江南的沅、湘一帶，行吟澤畔，憔悴顏容，有漁翁見而問曰：「您不是三閭大夫嗎！為何要弄至這般田地呀？」

屈原回答：「我之所以被流放，只因為舉世皆濁我獨清，眾人皆醉我獨醒吧了！」

漁翁又說：「聖人不拘泥於任何事物，也能夠隨同世事一起變遷，既然世人都混濁，你何不也攪起泥沙，揚起波瀾；既然眾人都喝醉了，你為何還在此冥思苦慮呢？」

屈原再答：「我聽說過剛洗完頭的人，必定彈淨帽子，剛洗完澡的人，必定抖淨衣服，我怎能以自己清白的身軀，來承受世俗的塵垢呢！若要隨波逐流，我寧可投江去葬身魚腹好了。」

漁翁聽了，莞爾一笑，划槳而去，並且唱起歌來：「滄浪河水清又清啊，可以洗滌我的帽纓；滄浪河水渾又渾啊，那就洗我的腳吧！」

「濯纓」一詞，亦見《孟子‧離婁上》：「滄浪之水清兮，可以濯我纓；滄浪之水濁兮，可以濯我足」。孔子也說「小子聽之，清斯濯纓，濁斯濯足，自取之也！」

原載《粵劇曲藝月刊》一九九七年六月（第四十五期）

綰（音挽）

聽社團操曲，是《再世紅梅記之折梅巧遇》，歌者唱出「絲絲柳線，綰不住芙蓉粉面」時，把那個

「綰」字唱成「館」音，稍後奇而詢之，對曰：「唱帶是如此唱法的呀！」

筆者無言之餘，只好藉此聊上幾句。

「綰」字音挽，烏扳切，不讀「館」，後者是有邊讀邊之誤。

談起「綰」字，不妨又看看另闋社團粵曲《燕歸人未歸》，其中有「慵挽髻，懶畫眉」兩句，這裡的

「挽」字錯寫，髻只能「綰」而不可「挽」，字音讀「挽」是對的，但文字只宜作「綰」。

「綰」字有纏繞打結及貫聯的意思。古時婦女盤髮成髻，稱為「綰髻」，讀音一如「挽髻」，黃庭堅

的《雨中登岳陽樓望君山》詩，有「滿川風雨獨憑欄，綰結湘娥十二鬟」之句。

今人行文，常見以「綰」字入題，例如「一水綰三山」，是指一條水道收集了三座大山的雨水，引得

三方水源滙於一塘，是「一水綰繫著三山」的含意了。

在中國甘肅省，盛產當歸的渭源縣，有建築物題匾曰「綰轂秦隴」，秦是陝西，隴是甘肅，這裡的

「綰轂」（轂音穀），寓貫通和控扼之意。

此外，有兩句流行已久的名言：「笑罵由他笑罵，好官我自為之」，這話是北宋時期一位官員所說的「笑罵從汝，好官須我為之」衍生而來，他的名字就叫「鄧綰」。

原載《粵劇曲藝月刊》一九九七年六月（第四十五期）

粵曲詞中詞【增訂版】

燭影搖紅

《燭影搖紅》是一闋旋律略帶傷感的廣東音樂，為已故呂文成先生作品。粵曲《跨鳳乘龍之華山初會》、《紅葉題詩》以及《倩女離魂》，都有將之作為插曲；同樣，《鳳閣恩仇未了情》的詩白曲詞裡，也有「休提往事只堪哀，何堪重上鳳凰台，燭影搖紅空灑淚，劇憐豆蔻已含胎」這幾句。

歷史上的「燭影搖紅」事件，是宋太宗趙匡義弒兄趙匡胤的疑案，謂於深宮之中，遙見燭影搖紅，繼以斧聲，五鼓之時，宋太祖已駕崩矣！

據《宋史新編》所載：「宋太祖開寶九年，帝大漸（病勢加劇），後遣王繼恩召太子德芳於貴州，繼恩遽召晉王（趙匡義，即後之太宗），王至宮中，遣散左右，所言皆不得聞，但遙見燭影下，王時或離席，若遜避之狀，既而上引柱斧戳地，大聲謂曰：『好為之』，遂崩。」

史傳宋太宗曾以斧殺兄宋太祖，奪取皇位，後人以「燭影搖紅」或「斧光燭影」，用以喻宮廷政變之典。

宋朝陸游《劍南詩稿》：「君王玉斧（鉞）無窮恨，千載茫茫誰得知」；清人小說《小五義》第一回：「惟宋室乃弟受兄業，燭影搖紅，太宗即位。」

此外，「燭影搖紅」亦是一闋詞牌名字。

北宋時，王詵《憶故人·春恨》的詞中，有「燭影搖紅，夜闌飲教春宵短」句，後來，周邦彥將王詞略改，又前加一疊，另成一曲，雙調、仄韻，全詞九十六字，以《燭影搖紅》名之。

原載《粵劇曲藝月刊》一九九八年二月（第五十二期）

豆蔻

月前報載：三名女騙徒，以普通中藥訛稱為「豆蔻子」靈藥，騙去一名年近七旬老婦千多元；老婦稍後將之攜往藥房查詢，證實只是一些普通中藥，並無護膚養顏功效，於是報警，惟警員到場時，騙徒早已逃之夭夭。

「豆蔻」是中草藥，又名「胎含花」，「胎含」指苞蕾，以物喻人，有懷孕用意。所以關於此類描寫，粵曲多有「豆蔻」一詞，如「豆蔻已胎含」（見《槐蔭別》）、「才放豆蔻花，種下恨根芽」（見《櫻花戀》）等。

「豆蔻」種類很多，肉蔻、紅蔻、白蔻及草蔻等，此中再要仔細區分，更有波蔻和棟蔻之別。

「豆蔻」的藥性，按種類而有所不同，細蔻辛熱，溫中散寒及醒脾解酒等；白蔻、豆蔻殼和豆蔻花等，具辛溫化濕，和胃及行氣寬中等功效；而草蔻則有辛溫，健脾燥濕與溫胃止嘔等效用；至於「豆蔻」加以春砂仁一起作為「後下」煎服，有治胃氣脹及止嘔吐等療效呢！

晚唐期間，詩人杜牧曾有一首膾炙人口的《贈別詩》：「娉娉裊裊十三餘，豆蔻梢頭二月初，春風十里揚州路，卷上珠簾總不如。」

中華非物質文化叢書・文學類・戲曲系列

詩中所指的「豆蔻」，是生於葉間的豆蔻花，時人取其未長而始開者，謂之「含胎花」，言花尚小，如有身孕也。此中的二月，花尚未盛開，用以比喻處女，後人稱十三、四歲女子曰「豆蔻年華」，正是由此而來。

此外，位於柬埔寨西南，有處山脈名叫「達莫美」，在柬語中即指「豆蔻」。因此，「達莫美山脈」就是「豆蔻山脈」，完全因為該處有「豆蔻」出產，以草藥而得名。

原載《粵劇曲藝月刊》一九九八年二月（第五十二期）

登徒

《鳳閣恩仇未了情》一劇中，正因雙方對罵，有男人被指向女方施以輕薄，於是「登徒浪子」一詞，屢屢出現。

「登徒」的正確名稱該是「登徒子」（與浪子無關），這裡的「登徒」是姓，「子」是古時對男子的通稱，語出宋玉的《登徒子好色賦》。

話說「登徒子」在楚王面前說及宋玉好色，楚王將他的話詢諸宋玉，宋玉這樣說：「鄰家有一美女，登上東牆，偷看了自己三年，而自己從未動心，可見得本人實在並非好色」，相反，登徒子家有醜妻，竟生了五個兒女，大王試想，到底誰是好色之徒呢！」

《登徒子好色賦》，相傳是作者為諷刺楚王的荒淫無道而作，也有人說後人假託宋玉而寫的，全賦內容，述及登徒子在楚王面前，告發宋玉好色，宋玉得知，遂反唇相駁，指出好色的正是「登徒子」本人。

由於有理有據，而且言辭微妙，所以，「登徒子」成了典型的好色之徒。同時，賦中有些描寫美女的形容詞，也成為後世的名言金句，此處試錄一段，聊博讀者一粲。

「玉曰：天下之佳人莫曰楚國，楚國之麗者莫若臣里，臣里之美者莫若臣東家之子，東家之子，增之

一分則太長，減之一分則太短；著粉則太白，施朱則太赤；眉如翠羽，肌如白雪；腰如束素，齒如含貝，嫣然一笑，惑陽城，迷下蔡，然此女登牆窺臣三年，至今未許也。登徒子則不然，其妻蓬頭攣耳，齞唇疏齒，旁行踽僂，又疥又痔，登徒子悅之，使有五子，王孰察之，誰為好色者矣！」

原載《粵劇曲藝月刊》一九九八年二月（第五十二期）

沈腰

《李後主之去國歸降》中，有「一旦歸為臣虜，沈腰潘鬢銷磨」之句，這是李煜的《破陣子》詞，而粵曲《幾度悔情慳》裡，亦有南音句曰：「況沈腰潘鬢，教我怎不傷神。」

兩詞含意分別是「沈腰」喻「沈郎腰瘦」；「潘鬢」則指「潘安鬢蒼」，同屬傷感之詞。先說前者。

沈約是南朝人，博通群籍，有文才，歷仕宋、齊、梁三個年代，官運亨通。

由於年老體衰，他想辭去尚書令，轉任一些工作量較輕的臺官職位，但皇上就是不許，沈約為此顯然納悶，既心緒不寧，也體形消瘦。

他曾寫信給好友徐勉，信是這樣寫的：「開年以來，病增慮切，當由生靈有限，勞役過差，總此凋竭，歸之暮年，牽策行止。努力祇事。外觀傍覽，尚似全人，而形骸力用，不相綜攝。……解衣一臥，支體不復相關。上熱下冷，日增月篤，取暖則煩，加寒必利，後差不及前差，後劇必甚前劇，百日數旬，革帶常應移孔；以手握臂，率計月少半分。……豈能支久！」

將之譯成白話文：「年初以來，我愈加多病苦悶，人的生命有限，公務又過於繁忙，畢竟年老力衰，

外出行動要靠騎馬，只是勉力為之。表面來看，我還是個健全的人，可是對於自己身體，卻不能把握，必須努力支撐，才可應付。脫下衣服睡覺，骨頭架子就像散了一般。上熱下冷，愈來愈厲害，如果取暖，則感煩躁，降溫則更形寒冷，就算病癒，會比以前差；之後病發，又會比以前嚴重，幾個月來，腰圍日減，皮帶孔常向後移，用手握臂，每月驟減半分，繼續下去如何能夠支撐呢！」

後以此典表示一個人消瘦多病的意思。

原載《粵劇曲藝月刊》一九九八年八月（第五十六期）

潘鬢

西晉朝代有潘岳，字安仁，後人略去仁字，都稱他作潘安。

他常挾著彈弓外出打鳥，洛陽城中多佳麗，見潘長得貌美俊俏，風度翩翩，於是把他的牛車圍攏起來，並且擲以鮮果，以表愛慕情愫，這正是「擲果盈車」成語的由來。

歷史上的潘岳（公元二四七──三零零）滎陽中牟人，祖和父兩代都當過官，書香世代，他從小熟習四書五經，每以「神童」見稱，而且很年輕就考了個秀才。正因如此，人們稱讚之餘，也將他的才學，與漢朝的賈誼和終軍相比呢！

曾任河陽縣令的潘岳，也是當代的大文學家，生平佳作甚多，《哀詩》、《關中詩》、《悼亡詩》之外，《寡婦賦》、《閒居賦》、《西征賦》及《桔賦》等，都是名垂千古的不朽傑作，而在他的《秋興賦序》之中，有這樣幾句：「晉十有四年，余春秋三十有二，始見二毛……」

這裡的「二毛」，指頭髮有二色，即白髮之謂。由於《秋興賦》是描寫秋天淒清零落景象，藉此抒發作者個人愁思，所以上述的「二毛」，就有「潘鬢」叫法。而這個典故的含意，既慨嘆逝水年華，身心漸老，也形容離愁別緒，觸景傷情的一番感受了。

潘岳的詩賦，雖然跟他的容貌同樣美艷，不過，個人的品行就顯然配合不上，他熱中功名，也趨炎赴勢，當為人寫辭作賦之時，阿諛奉承，極盡捧拍之能事，後人遂以「文人無行」這句說話，對他作出負面的評價。

正因巴結權貴，權貴失勢而遭連累，最後給他扣上了謀反的帽子，誅了三族。

原載《粵劇曲藝月刊》一九九八年八月（第五十六期）

青蚨

五、六十年代時期，香港某些半公開性質的地下賭場，如牌九坊和番攤檔等，入門之處，必有四個用毛筆書寫的橫額大字，曰「青蚨飛入」，是寓意「四方財來」。

「青蚨」代指金錢，粵曲《天姬送子》與《杜十娘之七夕喜圓情》中，先後有「辛勞珍惜血汗錢，莫將青蚨任意散」，以及「青蚨無處覓，淺愛自棄遺」的曲詞。

「青蚨」實是水蟲名字，既號「魚伯」，又稱「蚨母」，傳說母子不能分離，《淮南子・萬畢術》有「青蚨還錢」的故事。

而晉朝干寶著的《搜神記》卷十三所載：「南方有蟲名青蚨，形似蟬而稍大，味辛美可食，生子必依草葉，大如蠶子。取其子，母必飛來，不以遠近，雖潛取其子，母必知處。以母血塗錢八十一文，又以子血塗錢八十一文，每市物，或先用母錢，或先用子錢，皆復飛歸，輪轉無已。」

傳說將「青蚨」的血液塗抹於金錢之上，購物後，血錢會去而復歸。後以「青蚨」代稱金錢。

商家除了以「青蚨歸來」象徵生財有道之外，也以此典故，作為祈求吉利的先兆；文首的舊有經營賭

中華非物質文化叢書・文學類・戲曲系列

場者，雖屬偏道邪門，但對於金錢博彩的勝負看法，與一般人並無二致。「青蚨飛入」也者，如此而已。

明朝文學家袁宏道，曾有著名詩句：「傲首終然遭白眼，窮途無計覓青蚨。」

原載《粵劇曲藝月刊》一九九八年八月（第五十六期）

粵曲詞中詞初集〔增訂版〕

毀身紓難

長江水患，百姓失所流離，災情慘不忍睹，為抵擋滔滔洪水，軍民築成血肉長堤，於是乎，此間報章也就出現了「毀身紓難」又或「毀家紓難」這一句。

粵曲《西施之五湖泛舟》有：「我捧心為誰顰，毀身紓國難，國土重光愁未滅，只為立功容易享功難。」曲詞中的「毀身紓難」，從成語「毀家紓難」變化而來，典出《左傳・莊公三十年》：「鬥穀於菟為令尹，自毀其家，以紓楚國之難。」

原來，春秋時代，楚國宮廷發生暴亂，鬥穀於菟在朝為令尹（令尹是楚國最高的官職），也盡用自家的財力援助國家，來紓解楚國的困難，後因以「毀家紓難」，作為傾家蕩產來解救國難的典故。

同樣，西施犧牲個人利益，捨身報國，毀身與毀家，其理則一，可說殊途同歸。

上文的鬥穀於菟這個名字，看來十分古怪，其實是有來由。這個春秋時的楚國令尹，姓鬥名穀於菟（於菟讀作烏徒），父親名鬥伯比，其母係云國（今湖北鄖縣）女，生子不舉（不養育），棄於雲夢沼澤，相傳有虎送乳來哺養，得以不死。楚人稱乳為「穀」，謂虎作「於菟」，因而得名。

回頭再說「毀家紓難」，一九九七年五月下旬，在亞視節目《成長話香江》裡，也曾訪問粵劇演員梁

漢威，梁氏當時說出了「從事粵劇好比毀家紓難」這一句，可是，熒屏上所出現的，卻是「毀家書爛」的字幕，差之毫釐，謬以千里。

原載《粵劇曲藝月刊》一九九八年九月（第五十八期）

粵曲詞中詞﹝增訂版﹞

長頸鳥喙（音悔）

題目中有個「喙」字，指鳥獸的嘴部尖端。常見「置喙」一詞，意謂插嘴，也喻提供意見，不過，這意見卻如鳥獸嘴部尖端般細小，微不足道。

在《五湖泛舟》的曲詞裡，有幾句是這樣的：「我主越王，寡恩善妒，生就長頸鳥喙，能同患難，難共安閒。」

當中的「長頸鳥喙」是句成語，描述越王句踐，說他既有尖嘴長脖子的相貌，更形容是個寡恩薄倖，易起疑心的人。

春秋時，吳王夫差戰敗越王句踐於會稽，句踐請降，臥薪嘗膽，處心積累報恥。

一方面，大臣范蠡除了訪得美女西施與鄭旦，將之獻給吳王，企圖以美色迷惑對方，而另方面，則將越國之政事交付與大夫文種，自己與越王則為質於吳，忍辱偷生。

其後越王遭釋，勵精圖治，終於戰敗夫差。平吳之後，范蠡不辭而別，到了齊國，他寫信給文種大夫說：「飛鳥盡，良弓藏，狡兔死，走狗烹，越王為人，長頸鳥喙，可與患難，不可與共安樂，子何不去？」

文種見書，稱病不朝，有人進讒於越王，謂文種將作亂，越王乃賜劍於種曰：「子教寡人伐吳七術，寡人用其三而敗吳，其四在子，子為我從先王試之。」

文種遂被迫自殺。

以上記載，見《史記・越王句踐世家》，後以「長頸鳥喙」喻無恩信之人，一如長項尖嘴之鳥獸焉。

不過，此間社團中人，每每將「喙」字改之作「胃」，變成了「長頸鳥胃」，這除了與原意大相逕庭之外，也可說是高山滾鼓，不通之至。

原載《粵劇曲藝月刊》一九九八年九月（第五十八期）

開到荼蘼花事了

大凡一件事情，每屆尾聲，又或出現意興闌珊局面之時，少不免有「開到荼蘼花事了」這句用詞。

粵曲《燈花淚》女角唱出「燕歸郎未歸，開到荼蘼花事了」兩句，暗示年復年，月復月，不知何日見郎面，是傷感之詞。

所謂「荼蘼花事」，指每年的二十四番「花信風」。原來，風應花期，其來有信，古代認為應著花期而來的風候，叫「花信風」。每年由「小寒」到「穀雨」，共八個節氣的一百二十天當中，每五日為一候，共二十四候，且看：

「小寒」三信是，梅花、水仙、山茶；「大寒」有瑞香、蘭花、山礬；「立春」是迎春、櫻桃、望春；「雨水」乃菜花、李花、杏花；「驚蟄」的三信則為桃花、棠棣、薔薇；「春分」有海棠、梨花、木蘭；「清明」是桐花、麥花、柳花；「穀雨」則為牡丹、荼蘼及楝花（俗稱火鍊）等。

荼蘼花屬薔薇科，落葉或半常綠蔓生灌木，小枝披鈎刺，羽狀複葉，葉作卵狀橢圓形或倒卵形，背面披幼毛，花白色，有芳香，果近球形，色深紅，可生食及加工釀酒。花期四至五月，九至十月則是它的果熟期。

中華非物質文化叢書・文學類・戲曲系列

二十四番「花信風」，荼蘼排行二十三，僅在楝花之前，因此，每用「開到荼蘼花事了」來形容事物，除了事情不久可告終結之外，也說明春天將盡，夏季即將來臨的意思。

原載《粵劇曲藝月刊》一九九八年九月（第五十八期）

粵曲詞中詞初集〔增訂版〕

周郎

《魂斷藍橋》有「周郎顧曲」之句，此語何解；而《艷曲醉周郎》裡，小喬直稱愛侶為「周郎夫」，此中的「夫」字，是否架牀疊屋，屬於多餘的呢？

「周郎顧曲」一語，出自《三國志‧吳書‧周瑜傳》，周瑜（公元一七五至二一零年）字公瑾，東漢末人。他出身士族，年少俊美，英姿煥發，少時與孫策友善，後歸策，被任為建威中郎將，時年二十四歲，人稱「周郎」。

周瑜精於聽曲，對音樂有極深造詣，即使三爵（杯）過後而微醉，假如奏曲者有甚差誤，他必然知悉，更會回頭去看奏曲人，因此，「顧曲周郎」一語，又有「曲有誤，周郎顧」的另句。

至於小喬稱夫婿曰「周郎夫」，其後的「夫」字，肯定無此必要。一般人稱周瑜為「周郎」，這個「郎」字純指男性，例如「何郎傅粉」的何晏，「沈郎腰瘦」的沈約及「前度劉郎」的劉禹錫等都是；但「郎」字絕對有夫郎與郎君的含意，設若「郎夫」能入詞，蹩腳得很了。

夫妻間稱謂，「郎」字絕對有夫郎與郎君的含意，設若「郎夫」能入詞，蹩腳得很了。

再舉個明顯的例子，《六月飛霜》之中，在公堂上，竇娥重見蔡昌宗，得知對方尚在人間，因而悲叫一聲「蔡郎，夫呀」，正因當中有標點符號在，如此寫法，合理合情。

假若曲詞因押韻而有所需要，那就無話可說，否則，「郎」字之後加上一個「夫」字，是「閉門扣戶掩柴扉」的做法。

《艷曲醉周郎》如是，《天姬送子》中的「董郎夫」亦復如是。

原載《粵劇曲藝月刊》一九九九年三月（第六十二期）

粵曲詞中詞〔增訂版〕

唾壺

《潞安州》有「坐令江山歸敵有，唾壺空擊淚空流」兩句。

此中的「唾壺」，許多人都知道是痰盂，全詞應為「唾壺敲缺」或「唾壺擊缺」，有為國效忠，壯志難酬的含意。《潞安州》主人翁陸登說出了這一句，是有感而發了。

話說晉朝王敦（二六六至三二四）娶晉武帝之女舞陽公主，官拜駙馬都尉及鎮東大將軍兼都督。由於他曾立大功，所以躊躇滿志，驕傲異常。

當時的晉元帝，眼見王敦擁兵自重，十分猜疑，於是起用大臣劉隗等人，予以重任，這麼一來，無形中把王敦的地位削弱了；事為王敦知悉，也瞭解皇帝心意，他不但未有苟於責己，反而感到不樂，納悶之時，吟詠曹操所寫的詩句：「老驥伏櫪，志在千里，烈士暮年，壯心不已」，並且隨著節拍，以鐵如意擊打唾壺，於是壺口全給敲缺。

上述一章名為《龜雖壽》的詩句，大意是說：「老了的馬躺在馬槽裡，但志向卻遠於馳騁千里，壯士雖居暮年，雄心還是未減的。」

在古代，唾壺是一些士人日常隨身攜帶的器物，行動間由僮僕捧持，坐立時則置於身旁，以供吐痰之用。但當清談興起，也會隨手將之敲擊，就係彈鋏或鼓盆一樣，用節拍來助以歌唱了。時至今日，縱使唾壺已成古董而無人使用，但敲擊唾壺仍見在詩句或曲詞中出現，成為一種渴望表示建功立業的愛國情懷。

原載《粵劇曲藝月刊》一九九九年三月（第六十二期）

粵曲詞中詞初集〔增訂版〕

細柳營

粵曲有《歸來燕之柳營待罪》，由麥炳榮與鄧碧雲合唱；而「柳營一闋簫琴怨」和「步出細柳營」這兩句，則分別出現於《無情寶劍有情天》及《霸王別姬》的曲詞裡。

「柳營」是「細柳營」的簡稱，又有「細柳」的叫法。後者是地名，在今陝西省西安市南的渭河北岸。

遠在西漢時代，漢朝文帝後元六年（公元前一五八年），匈奴入侵，文帝派遣軍隊，紮營於「灞上」、「棘門」及「細柳」三個地方，而駐守「細柳」的將軍，名叫周亞夫。

不久，文帝為慰勞將士，親至「灞上」和「棘門」兩處，均可長驅直入，並無阻礙，但當到了「細柳」軍營，見所有軍士都披甲冑，持兵刃，搭箭張弓，嚴陣以待。

這時候，文帝的先行官至，遭軍士阻擋，先行官說：「皇帝快到了」，守門的軍官則回應：「將軍有令，在軍中只可聽從軍令，皇上有詔也是聽不得」；文帝跟著來到，同樣也未能進營，於是派使者手持符節傳告將軍去。

周亞夫得知後，即傳令大開營門，但守門士兵對皇帝的護衛說：「軍營中不可奔馳」；皇帝只好按轡

徐行，至營，周持兵器揖曰：「介冑之士不拜，請以軍禮見」，皇帝聽了肅然，也手扶軾木（馬車上的橫木）致謝，完成禮節而去。

出了營門，文帝對隨從說：「灞上營及棘門營，易為敵人所乘，而細柳營戒備森嚴，治軍有方，周亞夫才是真將軍呀！」

後世遂以此典形容治軍嚴明，也以「細柳營」作為軍營的美稱。

原載《粵劇曲藝月刊》一九九九年三月（第六十二期）

量珠

在《百花亭贈劍》的口白裡，百花公主曾向對方詢及「曾聘否」；而男方的江海天，則以「自慚無力量珠」作回答。

後者是「愧無能力置家，未曾娶妻」的意思。不過，「量珠」一詞，實在非指娶妻，而係納妾，撰曲人把兩者混淆，不明就裡有以致之。

據明朝楊淮的《古艷樂府》所載：「綠珠姓梁，白州博白縣人也，生雙羊角山下，美而艷，時石崇為交趾采訪使，以珍珠三斛致之，珠善吹笛歌舞，崇嘗作《懊儂曲》贈焉。

趙王倫黨孫秀使人求之，崇不聽，乃譖崇於倫族之，兵至，崇顧珠而泣曰：『我今為爾獲罪矣』，珠號慟曰：『願效死於君前』，遽墜樓而死。崇棄東市，時人名其樓曰『綠珠樓』。」

將之譯成白話文：「綠珠姓梁，廣西博白縣人，出生在雙羊角山之下，美艷可人，當時石崇做交趾（地名，今五嶺以南一帶）采訪使，用三十斗珍珠將她買下，綠珠吹彈歌舞、無所不精，石崇曾寫過《懊儂曲》送給她。

趙王司馬倫的黨羽孫秀，派人來索取綠珠，石崇不答應，觸怒孫秀，於是便在趙王倫面前誣陷石崇，

中華非物質文化叢書・文學類・戲曲系列

要將他全家殺害。軍兵來到，石崇流淚對綠珠說：「我得罪他們全因為你」，綠珠也放聲痛哭說：「我甘願君前自盡」，遂從樓前聳身跳下，以身殉情。那座樓就被人名為「綠珠樓」。」

原載《粵劇曲藝月刊》一九九九年六月（第六十四期）

粵曲詞中詞初集〔增訂版〕

附驥尾

《百花亭贈劍》曲詞之中，也有以下幾句：「倘若公主一聲傳，我定當追隨驥尾，為公主秣馬整鞍韉。」（韉音箋）

「驥尾」是馬匹之尾，「追隨驥尾」也就是「附驥尾」，簡稱「附驥」。平日覽閱報章專欄，又或捧讀前人翰墨，每見有「某某得附諸君子驥尾」，以及「敢躍龍門鯉，祈隨驥尾蠅」的詩句。「附驥尾」典故出自《史記・伯夷列傳》：「伯夷、叔齊雖賢，得夫子而名益彰。顏淵雖篤學，附驥尾而行益顯」；在東漢史書《東觀漢記》亦有載：「蒼蠅之飛，不過三數步，托驥之尾，得以絕群。」

上述文字是說：「伯夷和叔齊兩位隱士雖然賢德，只因為得到孔子的稱揚，才能使名望更高。而顏淵雖然好學，也由於像蒼蠅附着馬尾一樣，師承孔子，得到聖人的教誨和勉勵，才會聲譽日增」；「蒼蠅自己飛不遠，然而附在像駿馬的尾巴上，就可達到千里以外的地方了。」

「附驥尾」造句成語，既比喻「因別人的顯貴出名」，也可以作為自謙之語。清代無名氏的《繡戈袍全傳》第二十一回：「卑職倘因此附驥，邀個功勞，還升了官，日後還有報答大人處」；再看清朝吳趼人

所著的《痛史》第五回：「二宗喏喏連聲道：『願附驥尾』。」

作為自謙用詞，《百花亭贈劍》中的江海天，表示願意為百花公主效勞而「追隨驥尾」，正是這般用意。

原載《粵劇曲藝月刊》一九九九年六月（第六十四期）

粵曲詞中詞〔增訂版〕

青眼

「白眼」相對是「青眼」，《百花亭贈劍》有幾句曲詞是這樣的：「相愛有願，何論貴賤；青眼相加，有心紆尊；君休氣短，志可沖天⋯⋯。」

曲詞中的「青眼」，全句實為「青白眼」，典出《晉書．阮籍傳》：「阮籍（公元二一零至二六三）遭喪，嵇（音奚）喜往弔之。籍能為青白眼，見凡俗之士，以白眼對之。及喜往，見其白眼，喜不懌而退，嵇康聞之，乃齎（音擠）酒挾琴造之，籍大悅，乃見青眼。」

上文的意思是說：「魏時名士阮籍，能作青白眼，行事不拘禮俗，母死辦喪事，嵇喜往弔，阮籍不哭，用白眼看他，嵇喜很不高興地走開。他的弟弟嵇康聞，於是攜酒帶琴來到，阮籍大喜，變成青眼了。」

一個人當高興時，眼底常青，青黑色的眼珠在中間正視，叫「青眼」；但當瞧不起人家時，眼睛便朝上或向旁邊看，則叫「白眼」，套用今時今日的流行俗語，「青白眼」是「大細超」了。

報章報導：此間市政總署，有員工挺身而出，指證某部門同事「蛇王」，但之後卻因此頻頻遭人「白眼」云云。

此外，《西廂記》有「寄語西河堤邊柳；安排青眼送行人」兩句。這裡的「青眼」，既指黑眼珠，也比喻柳葉，是崔老夫人悔婚，安排一切，着令張君瑞上京考取功名，好待高中後，才來迎娶崔鶯鶯，唱詞一語雙關。！

原載《粵劇曲藝月刊》一九九九年六月（第六十四期）

連珠

古文學有種前後遞接的修辭方式，是前句詩詞或歌曲結尾，作為後一句的開端，這種處理，除有「連珠」的叫法外，更有「頂真」稱謂。所謂「連珠」，含義明顯，是形容有如整串珠鏈，下粒珠子緊接上一粒，連貫而下，是「連珠」的模樣。

「連珠」修辭，有「寬式」和「嚴式」兩種，前者迎接的文字，不必規限於每一句，換言之，可以隔句；但後者的前句末字和次句首字，必須相同，這樣做法，要求嚴格得多了。

詩詞如此，戲曲亦然。

粵曲《望江樓餞別》中一段南音曲詞，是「寬式連珠」的寫法：「秋娟心如亂絮，盼他朝得續緣；緣份淺，搔首問情天；天心何忍，拗折並頭蓮；蓮花高潔，不被污泥染；染着了情絲，困擾月中仙；仙子本多情，與我結下同心願；願化神仙伴侶，兩相憐；憐才情重，不管我貧與賤……。」

此中的緣、天、蓮、染、仙、願及憐字等，都是隔句（或句分上半句和下半句）連接，是「寬式連珠」的寫法。

例子之二，是阮眉女士所撰的一闋《柳湘蓮之哭墳》，開始一段是「連珠體」南音：「新墳柳，柳搖

秋，秋雲不雨水東流，流水無情花不壽，壽緣雖盡恨未休。休說冤枉蛾眉徒追究，究竟是誰令我誤溫柔。

柔情斷在無情手，手上雌雄寶劍……。」

上述的柳、秋、流、壽、休、究、柔與手等文字，正因每一個字都緊扣相連，所以，是「嚴式連珠」的寫法了。

原載《粵劇曲藝月刊》一九九九年八月（第六十六期）

滴珠

粵曲曲牌有「滴珠二黃」，是一種較為獨特的唱法。一般二黃，都是三叮一板；但「滴珠二黃」尾

句，則為一叮一板，整句比前者少了四拍，而且，必然是乙反腔調的「滴珠二黃」，獨特之處，是後一句

會分為兩頓，當歌者唱至末頓時，旋律跌宕抑揚，徐疾有致，聽來深富韻味，同時除了音樂拍和，掌板者

亦配以勾鑼，「昌、昌」連聲，更能增加動感呢！

撰曲家梁天雁先生，作品儘多「滴珠二黃」在，例如《蘇小小離魂》：「阮郎為我殉身，我有若失群

孤雁；已是歌殘琴破，更何堪色笑再向別人彈；往事堪哀，我願隨風消散；恨我未學大乘佛法，把你痛苦

分擔……。」；又例如《釵頭鳳》：「我亦知姑媽嫌棄，只為我孤苦寒微；捨得我是望族名門，兩家早已

得成連理；此後鸞飄鳳泊，何日比翼雙飛……。」

上述的「孤雁」和「連理」，曲譜是「合乙上、合乙上、合乙上乙合乙上」；而「人彈」及「寒

微」，曲譜會是「尺反六、尺反六、尺反六反尺反六」；至於「分擔」與「雙飛」，則為「士上尺、士上

尺、士上尺上士上尺」了。

從曲牌以至錢幣，在中國明清朝代，銀錠鑄造，有「滴珠」這個名堂。以前，銀錠形式不一，成色也

異。此中可分為元寶、中錠、小錁和「滴珠」四種，等而下之，是銀條與碎銀了。以體積而言，元寶較大，約有五十兩重；呈秤錘形或馬蹄形的中錠次之，重量約十兩；而形狀酷肖饅頭的小錁又次之，是三至五兩的重量，至於屬於小圓錠銀的「滴珠」，是一至三兩重量了。

原載《粵劇曲藝月刊》一九九九年八月（第六十六期）

粵曲詞中詞初集〔增訂版〕

荷葉擎珠

《樓台會》有南音曲詞：「說甚天心公道，從人願，到底荷葉擎珠，枉用線穿，說不盡並肩對月談書卷，結伴遊湖棹畫船。」

「荷葉擎珠」本是民間俗語，尚有歇後句云：「唔夠東風一浪」，具「為山九仞，功虧一簣」的含意。

「荷珠」是荷葉上面的露水，千凝百聚，從小粒而成大顆珠，忽然給風吹去，這比喻刻意經營，卻又毀於一旦。粵曲《紫釵記》裡，霍小玉曾有唱詞：「紅顏薄命如朝露，望有殘荷一葉把珠擎；忽然一陣起狂風，只怕葉墜珠沉皆化影」。

年中每屆秋冬破曉時份，草地上或樹叢間，植物葉子必然聚有水珠，是上文的所謂「朝露」，假若昨夜不曾下雨，這些水珠就是露水。露水的凝成，主要是由於溫度迅速下降，空氣中一部份水汽，在某些物體表面凝結出來，這就是「植物葉子蒸發水汽，夜晚過冷凝結為露」的過程。

由露水以至荷葉的功能，它裡面具特殊組織，在顯微鏡下，可以看見葉上佈滿了密麻麻的短小絨刺，而刺與刺之間，還有一層稀薄的蠟質，把空氣含蓄其中。當雨水從天而降，又或荷葉之上給洒水後，葉的

表面會聚成珠顆，疾風吹起，葉柄側斜，把珠顆傾在荷塘裡去。

題目這個擎字，音讀瓊，作舉起解，有向上承托之意。常見「擎天」這詞，就是撐天。

據明人小說《英烈傳》所載：元末明初，在安徽碭（音蕩）山地區，有傅善人終生行善。此日門外來了一個道人，身穿衲襖（縫補的僧衣），遍體都是金箔裝成的光彩，哄動了一街兩岸的途人都來看他。

傅善人走出來看看，也問：「師父何來，尊名大號？」

那道人說：「貧道兩腳踏地，隻手擎天同今方從山不平陽地方過來，俗姓姓張，人都稱我為張金箔。」

原載《粵劇曲藝月刊》一九九九年八月（第六十六期）

粵曲詞中詞〔增訂版〕

56

金榜題名

粵曲《六月飛霜》的「御筆親題黃金榜，春風得意好還鄉」，固然是人生快事；而《金葉菊之夢會梅花澗》的曲詞：「金榜題名為仕宦，衣錦榮歸指日間」，亦俱作如是觀。

「金榜」又稱「黃榜」，金製匾額，是皇帝的文告，亦謂經殿試後朝廷發放的榜文，由於是用黃紙書寫，故名。

「金榜題名」之外，尚有類似名詞，例如「攀桂」、「中鵠」、「舉首」、「登第」、「大登科」、「登龍門」、「鯉躍龍門」、「朱衣點頭」及「春雷第一聲」等，均指考生高中。

相反，考生落第，又有不同稱謂。

「名落孫山」是吳人孫山與友上京赴試，孫名列榜末，而同行者落第，名不上榜，故稱。歷代取士，有「對策」及「射策」之制。「射策不上」，指參加科舉考試而不中；至於「擯斥龍門」與「暴鰓龍門」，含意則完全一樣。

前者的「龍門」，乃科舉試場的正門，在「龍門」而遭「擯斥」，意謂考生不遵規條，被趕出試場之外；而後者是指陝西韓城縣與山西河津縣間的地方，水流急湍，水位落差很大。黃河之水從龍門山流過，

直至入水汾河以後，河道才逐漸寬闊起來，水勢也就顯得緩慢，因此，在黃河前一段水域中，很多魚類於

此迴遊，難以超越。

古人的想法，魚兒只要躍過了「龍門」，就可以得上為龍，一登「龍門」聲價十倍，也是「登龍門」

和「鯉躍龍門」之意。

喻。另外有個較為特別的名詞，叫做「藍榜」。

有不得上者，仰望「龍門」而未可即，依舊仍是魚兒，只能在「龍門」之下「暴鰓」，是落第的譬

原來，封建王朝在大比之年，皇帝殿試之後，會將高中者的姓名和籍貫，出示於「黃榜」作佈告，黃

與藍相對，而藍衫又是儒生服色，於是「藍榜」一詞，乃落第之意（見清人和邦額著《夜譚隨錄》所載：

「余今年二十有五，三登藍榜，不足為恨」）。

原載《粵劇曲藝月刊》一九九九年九月（第六十七期）

雁塔題名

粵曲常見「雁塔題名」，例如《卓文君》中，先後有「送郎上京師，雁塔望題名」，與「盼得秋闈開，姓名題雁塔」這幾句；而《金鏤曲》和《倩女離魂》，亦分別有「勞燕縱分飛，但願雁塔留名字」，以及「看我名登雁塔姓名傳，慰佳人，償素願」的曲詞。

雁塔全名為「大雁塔」，此中的「大」字，是相對位於西安城南門外三里處，那座荐福寺內的「小雁塔」而言。後者築於公元七零九年，塔形秀美，規模比前者細小，為唐代著名建築物。

「大雁塔」位於西安城南門外八里之慈恩寺內，這座既是唐代勝跡，也是中國陝西省西安市的標誌性建築，共有七層，高六十四米，塔身為樓閣式結構，呈方形錐體，磨磚對縫，巍峨壯觀且顯得古樸莊嚴。

唐代開始以科舉取士，對於進士極其尊崇，唐德宗貞元四年（公元七八八年），曾因優待彼等而創先例，凡得中進士者，賜遊曲江池，飲宴於杏園，更復題名「大雁塔」，此風直至清朝仍然沿習。

曲江池簡稱曲江，位於「大雁塔」南面，漢代叫宜春苑，到了唐玄宗開元年間，將之開鑿成為更大的人工湖，是有名風景區。斯時也，該處有數不盡的亭台樓閣，也有秀麗怡人的湖山景色。三月春闈，進士登科，踏上了綠水蕩漾中的畫船，繞池遊覽一番，並移步前往曲江池西南面的杏園，一同享用「杏園

宴」，皇帝「賜宴曲江」也者，如此而已。

稍後，凡及第進士都把自己的姓名，推一善書者記之，題刻於雁塔下的石碑之上，同時，對於往年曾題名者，倘有於他日榮任將相，則用紅筆重新圈寫其上，俾為後來者所敬仰。

唐德宗貞元十六年（公元八零零）春，白居易進士及第，也曾於此處題名，並誌句云：「慈恩寺下題名處，十七人中是少年」，當時的白居易，長年二十八歲，是較為年輕的一個。

時至今日，「大雁塔」所屬的「曲江風景區」，自一九八四年重新營造，建成已逾十五年，每年平均接待中外遊客近百萬人次。

這裡的著名景觀，有秦二世胡亥陵墓。唐代慈恩寺和傳統戲劇《五典坡》中的王寶釧「寒窰」，以及唐代長安八景迄今尚存的，有「曲江流飲」和「雁塔神鐘」等。

原載《粵劇曲藝月刊》一九九九年九月（第六十七期）

石榴花、石榴裙

農曆八月下旬，深圳的街頭攤檔，儘多石榴擺列，這些來自雲南地區的合時佳果，色澤絳紅似火，體積恍若拳頭，而部份果與莖的枝葉間，花朵隱約尚存。看見了「石榴花」，使人容易想起「石榴裙」。

前者盛開於仲夏，韓愈詩有句曰「五月榴花照眼明」，而「石榴花」除了是西安市的市花之外，同時也是一闋廣東音樂名字，《一縷柔情》有之，《白蛇傳之合鉢》亦見。

「石榴裙」亦稱「石榴紅」，借指女性。粵曲《英雄掌上野花香》中，男角向女方求婚，有「衷心拜倒石榴裙」，但願同諧鴛鴦榜」兩句。對於女性，為甚有「石榴裙」的譬喻呢？

原來，紅裙素為女子所穿著，「石榴裙」就是紅裙。一千三百多年前，梁元帝曾作《烏棲曲》，有「芙蓉為帶石榴裙」句，藉此用來比喻女妝。所謂「拜倒石榴裙下」，是男士傾心於異性，有願作不叛之臣的含意。

所以，用到「拜倒石榴裙下」這一句來作為追求女性的形容詞，已成文人筆下一種習慣，不說「蘋果裙」、「香蕉裙」又或「鳳梨裙」，而偏說「石榴裙」的原因，純是石榴花朵色澤鮮艷，花瓣皺縮之時，花萼形狀似鐘，看來就是一襲紅裙模樣，「石榴裙」者，如此而已。

至於「結子榴香璋玉弄」及「結子石榴紅」等句，同樣是《合缽》的曲詞，也指誕下麟兒；正因石榴多子，古人婚嫁的「禮擔」中，定然有一對石榴在內，喻百子千孫之意。

從開花到結果，當變成了絳紅色澤的時候，會綻開些微外殼，有似露出美齒般巧笑迎人，可愛極了。

此外，每年中秋時份，距離西安市三十公里的臨潼縣風景區，會舉辦「國際石榴節」，藉此推廣當地的石榴園林觀賞旅遊。

驪山是著名石榴產區，栽種面積已發展近四萬畝，五十多個品種，成為中國最大的石榴園林。同時驪山尚有秦始皇兵馬俑博物館，楚漢相爭的鴻門宴遺址，以及唐明皇與楊貴妃事跡的華清池等名勝呢！

原載《粵劇曲藝月刊》一九九九年十月（第六十八期）

粵曲詞中詞初集〔增訂版〕

鬩墻、棠棣

因為有兄弟爭產而對簿公堂，此間的電台節目主持者，把「鬩墻」讀作「霓墻」，彼見得「鬩、霓」相似，以為字音也是一樣，於是誤讀如儀。

「鬩」字陰入聲，音讀作「匿」；「霓」音「危」，陽平聲。兩者完全不同。

「鬩墻」一詞，出自《詩經‧小雅‧棠棣》第四章，內文如下：「兄弟鬩墻，外禦其務（侮），每有良朋，烝也無戎」；譯作白話文，就是「兄弟儘管墻內吵，卻同心抗禦外侮，平日縱有好朋友，遇到危難時，很久也沒人來相助呢！」

詩裡的「烝」字，一如「蒸」的讀音，作「很久」解釋，而「戎」則是「幫助」的意思。

在《翼王石達開》的曲詞中，有「望京畿，鬩墻禍，王氣銷沉」這幾句。

公元前十一世紀的西周朝代，在位十三年的西周武王，駕崩傳位於子（名誦），是為周成王，由於即位時年幼，遂由周公（武王弟，名旦）攝政。當時的管叔和蔡叔都是武王的弟弟，他們見哥哥已死，於是聯同殷紂王之子武庚反周，也散佈謠言，以圖中傷周公。

周公不得已東征，殺了武庚和管叔，並且把蔡叔流放出外，三年間平定叛亂，這場風波才告平息下

中華非物質文化叢書‧文學類‧戲曲系列

來。

鑑於兄弟不和，屢生事端，周公乃作《常棣》詩篇，勉勵人們在危難時刻，應該摒棄前嫌，為抵禦外來的侵侮而同心共力；兄弟友愛，團結至上。

古時候，「常」與「棠」通，所以《常棣》又稱《棠棣》，此詩共有八章，第一章是這樣的：「常棣之華，鄂不韡韡，凡今之人，莫如兄弟？」

意思是說：「棠棣的花兒，萼蒂相依多鮮明，當今世間的人啊，有誰能比兄弟親密呢？」

說到「棠棣」，粵曲《百花亭贈劍》亦有「棠棣恨失散，痛斷鴻零雁怨」這兩句，「棠棣」本指兄弟，該曲所描述的卻是姐弟之情，將兄弟移作姐弟，於詞不合，只能勉強算通。

原載《粵劇曲藝月刊》一九九九年十月（第六十八期）

粵曲詞中詞〔增訂版〕

蒙塵

「蒙塵」一詞，粵曲亦見，如《朱弁回朝之哭主》中，就有「蒙塵聖主今何在，但見狂風捲雪來」這兩句。

「蒙塵」雖是「蒙受風塵」的簡稱，但與風塵二字無關，純是古代帝王落難或流亡在外的意思，準此，這詞可謂度身訂造，不宜改作其他用途。

不過，本港中文報章，從標題以至內文，張冠李戴者正多，且看如下舉例：

其一是某份「優質報紙」大字標題：「道德倒退，報業蒙塵」；其二是一份「愛國報紙」的校園版，標題是「珠峰蒙塵，於心何忍」；其三也是「愛國報紙」的打油詩：「地球塵土人人厭，月球塵土卻賣錢，蒙塵舊布值卅萬，因曾廣寒遊一遍」；其四是某位女作家一篇文章中，有「師姐ＸＸＸ嫁了個濃情厚義的好丈夫，但正式謀面，卻在我蒙塵之時。」

四個例子都用錯，依筆者愚見，例一只適宜用「蒙羞」或「蒙污」；二、三的兩例可改作「染塵」；例四更是錯得厲害，除非這位作家是皇后身份又或自封為女皇帝，更且將上文的「我」字改稱為「朕」之類，否則，用到「蒙塵」二字，難免教人莞爾。

「蒙塵」典故，出自《左傳‧僖公二十四年》，內有「天子蒙塵於外，敢不奔問官守」之句，是「天子落難於外，豈敢不趕前去問候左右」的意思。這裡的「官守」，可作為「官吏職責」的解釋。

話說春秋時，周天子的使者，就諸侯報告所發生的禍難說：「『不穀』（不善，王侯自稱的謙詞）缺少德行，得罪了母親所寵愛的兒子帶，現在僻處於鄭國的氾地，謹以此報告叔父（天子稱同姓諸侯叫叔父或伯父）。」

當時，魯國正卿文仲回答說：「天子流亡在外，豈敢不趕緊去問候左右嗎！」

《春秋》記載：「王出居於鄭」，是指周天子為了躲避兄弟所造成的禍難，才離開成周，逃到鄭國，這就是「天子蒙塵於外」一語的由來。

今人每將「蒙塵」誤作「蒙受灰塵」般應用，是對它的出處未有充分瞭解之故，問題雖然不大，可是予人視為笑話了。

原載《粵劇曲藝月刊》二零零零年三月（第七十二期）

粵曲詞中詞〔增訂版〕

鳶

題目的「鳶」字，讀者日常生活中可能遇上，其一是電視劇《還珠格格》中，有十四小皇子叫「永鳶」（本名永璐，十歲早夭）；其二是農曆新年裡，新界圍村門前，「珠聯壁合、魚躍鳶飛」的春聯，隨處可見；其三坊間有時花曰「鳶尾」，此花葉片如劍如帶，青蔥翠綠，花朵大而美麗，似蝶似鳶，觀賞價值頗高。

「鳶」字與粵曲拉上關係，純因劇目有《搜書院之拾鳶》；而《梵宮琴戀》中，謂鄭元和高中，重遇李亞仙，後者還唱出了「以月被雲遮，命若紙鳶，偷怨飄泊人間，似斷了手中線」這幾句曲詞。

「鳶」字與專切，音元。上述兩闋粵曲同指風箏，也就是廣東人口中的所謂「紙鷂」。不過，「鳶」字另有解釋，那是一種屬於鷹類的猛禽。

「鳶」在棲息時，由於雙肩高聳，稱作「鳶肩」或「峨肩」，正因如此，對於雙肩聳高的人，相學家認為是孤寒貧賤又或夭折之相，成語中的「鳶肩火色」是這樣的：唐朝有官拜中書令的名臣馬周，見解精警，機敏多才，雖然面色紅潤如火，而且官居要位，可惜生來一副「鳶肩相」，結果四十七歲一病不起。

中華非物質文化叢書・文學類・戲曲系列

而「鳶肩豺目」的故事，是說春秋時，晉國人叔魚，複姓羊舌，他生來虎目豕喙（豬嘴），鳶肩且生腹，其母對彼曾下判語，謂此子相貌奇特，性格必會貪得無厭而死於賄賂，將來滅羊舌氏之宗，必此子也。其後叔魚涉及作亂，羊舌氏之宗，果於魯昭公二十八年被滅。

說到「鳶肩公子」，是指東漢時候的梁冀（？至一五九），生來「鳶肩豺目」，洞精矘眄（直視貌）。永和元年（公元一三六），他官拜河南尹，順帝時為大將軍。冀性情殘暴，恃兩妹皆為皇后，無惡不作，既鴆殺沖帝，亦常自比霍光及鄧禹等功臣，後因罪，與妻自殺而死。

至於上文所述的「魚躍鳶飛」：是「魚躍於淵，鳶飛戾天」的簡寫，意謂游魚在水中躍跳，猛鷹在天上飛翔（戾：到達），是萬物各得其所的意思。

同樣，在北京圓明園四十八景之中的第二十五景，就是「魚躍鳶飛」了。

原載《粵劇曲藝月刊》二零零零年三月（第七十二期）

脫籍、從良

庚辰歲初，電訊行政總裁張先生，因公司受到合併及收購消息而廣為社會人士關注。他曾在款待傳媒的春茗席上，將自己比喻為「青樓妓女」而有「等候贖身」的說法。

後一句，古時有個名詞，稱為「脫籍」。

粵曲《魂斷藍橋之話別》有以下曲詞，「歌坊弱女，感哥癡心一片，脫籍從良成淑眷。」

原來，古時妓女有多種，私娼之外，還有官妓和營妓（軍妓），後二者同是由前者之中挑選，再經官府編入「樂籍」，其後此等妓女如須嫁人又或不再操此行業，身為恩客的一方，得備可觀銀兩為之贖身，經官府除去「樂籍」，恢復本來身份，「脫籍」也者，如此而已。

在唐宋時，「伎、倡、優、伶、俳」等，都被官府列為「樂籍」而編入另冊，其社會地位低微（伎通妓，倡通娼，指舞藝人，優是演員，伶是樂人，俳乃演雜耍者）。所謂「樂籍」，本指樂府名籍，是唐代樂府妓女登記冊的通稱，故對已曾入籍的妓女，稱為「樂妓」；至於有個極其文雅的稱謂，叫「校書」，同樣也是應酬官場中人和文人名士，《錦江詩侶》中的薛濤，就是一個明顯例子。

從「脫籍」以至「從良」，在《醒世恒言》三卷，如此記載：「美娘道：這卻不妨，不瞞你說，我只

中華非物質文化叢書・文學類・戲曲系列

為從良一事，預先積趙些東西，寄頓在外，贖身之費，毫不費你心力」。而《綠野仙踪》五十七回：「我已立定主意，除你之外，今生誓不再接一個人……。他將來見我志願已決，定視我為無用之物，到那時他們都心回意轉，不過用二、三百兩銀子，便可從良。」

「從良」做個歸家娘，套用香港人的俗語，稱為「埋街」了。與「從良」類似的，另有一詞叫做「放良」，意為舊時奴婢，當繳交一筆金錢給主人家後，可以「脫籍」而成良民的意思。

相傳明朝初平定之日，當俘到男女夫婦，彼等所生的子女，得永為奴婢。奴婢男女可互相婚嫁，但不許聘娶良家，若良家願娶其女則可。也有奴婢自願納金，以求脫免「奴籍」，從而改變身份，成為平民了，這就叫做「放良」。

原載《粵劇曲藝月刊》二零零零年四月（第七十三期）

粵曲詞中詞〔增訂版〕

接輿

唐朝詩人王維有「復值接輿醉，狂歌五柳前」詩句；今時粵曲《倩女離魂》，亦有「欲效接輿醉，狂歌五柳前」的曲詞。

春秋末期，楚國有個種田為生的隱士，姓陸名通，字「接輿」。楚昭王時，他見楚國政事動亂無常，為表不滿，於是散髮披肩，佯裝發狂而不做官，當時人皆稱之為「楚狂」。

孔子來到楚國，「接輿」經過他的住處門前，倒也唱起歌來：「鳳兮鳳兮，何如德之衰也！來世不可待，往世不可追也。天下有道，聖人成焉；天下無道，聖人生焉。方今之時，僅免刑焉。福輕乎羽，莫之知載；禍重乎地，莫知之避。已乎已乎，臨人以德。殆乎殆乎，畫地而趨。迷陽迷陽，無傷吾行！卻曲卻曲！無傷吾足！」

歌的意思是說，「鳳啊鳳啊！德行為何如此之衰！來世不可期待，往世無法追回。天下有道，聖人可以成就事業；天下無道，聖人只好保全自己。當今之世，能免除刑害就不錯。福比羽毛還要輕，卻不知道取得；禍比土地還要重，卻不知道迴避。算了吧，對人炫耀自己的德行。危險啊，留下自己的形跡。荊棘啊，不要擋着我的路！繞過彎走，不會刺傷我的足！」

中華非物質文化叢書・文學類・戲曲系列

孔子聽見了，想和他交談，但「接輿」卻匆匆走開，似是迴避對方，孔子也拿他沒辦法。

由於他唱的歌有「鳳兮」一語，所以稱為「鳳歌」；而唐人李白有「我本楚狂人，鳳歌笑孔丘」的詩句，喻意一如上述。

「接輿」歸隱，躬耕以食，一日，其妻往市未返，楚王遣使者來訪曰：「大王使臣奉金百鎰（音日，每鎰等於黃金二十四兩），願請先生治河南」，「接輿」笑而不語，使者不得要領，遂辭而去。其妻從市歸來，「接輿」悉告之。妻詢曰：「豈許之乎」，答曰：「未也」，妻曰：「君使不從，非忠也：從之，是遺義也，不如去之」，於是夫負釜甑（炊器），妻攜織器，變易姓氏，不知其所之。

上文述及的孔子事件，當時尚有長沮（音追）、桀溺兩位隱士，他們也和「接輿」一樣，嘲諷孔子周遊列國，以圖恢服周禮，顯然不識時務，知其不可為而為之，是徒勞無功的做法。

原載《粵劇曲藝月刊》二零零零年四月（第七十三期）

魁

報章上常有「魁」字的新聞標題，例如「中大生商業個案賽奪魁」、「罪魁禍首柴油車」、「奧地利

自由黨黨魁辭職」、「加拿大魁北克省英法語戰波及法國」等等。

曲詞亦見「魁」字，如「花魁能獨佔，恩愛不應分離令你閨中怨」和「好一個文章魁首，筆下龍蛇」

這幾句，分別於《魂斷水繪園》與《蘇小妹三難新郎》裡出現。

古時品花，群花之首為「花魁」，而「花魁」亦指有名的妓女。四十年前，有關《賣油郎獨佔花魁》

的粵曲，主唱者是李海泉與陳露薇，另有粵劇《獨佔花魁》及《三虎奪花魁》，是一九一一年民國前的劇

目，前者由千里駒和廖俠懷主演，後者演出的伶人是白玉堂、衛少芳、曾三多及羅家權等。

「魁」字入詞，含意正多，「倚魁」指行為偏僻放蕩、「都魁」是惡霸土豪、齊齊哈爾舊稱「蚊

魁」、「渠魁」和「魁首」都是首領及第一名的代稱，「大魁」則指狀元了。

香港五、六十年代，有三十六古人的字花賭博，為首的四狀兒，依序是「占魁、扒桂、榮生、逢春」

等，此中的「占魁」，同樣也是鬼一名。

說起鬼，香港人對於洋人，每每以「鬼」稱之，這裡含有貶意，一般外國人聽得懂，所以為了免惹官

非，港產電影如《雷洛傳》，警員在背後稱呼洋人上司，不稱「鬼」而喚「魁」，後者指鬼，洋人當然不明白，中國文字竟是如此深奧者也！

另有神名曰「魁星」，「魁星」即「奎宿」，為二十八宿之一，被古人附會為主管文運之神。以前的教書先生，必有一幅繪了「魁星爺爺」的畫軸，在書館內高高懸起，作為本業標誌，假若來年不獲東主續聘，先生即行「捲鋪蓋」，同時也把「魁星像」除下捲起，另謀高就去。「捲鋪蓋」就是今之「炒魷魚」，當時有個很古雅的名堂，叫「捲魁星」了。

此時此地的香港，仍有「魁星爺爺」在，如新界屏山「聚星樓」（高三層，又稱文塔），中層就供奉有「魁星」塑像，祂頭上長雙角，面孔猙獰，右腳踩著鰲魚，左腳跛起踢星斗，右手握筆，像在點寫狀元的姿勢呢！

原載《粵劇曲藝月刊》二零零零年五月（第七十四期）

頰（音甲）、頤

「陳方安生為董建華在美國的『失言』緩頰」——這是二零零年四月中旬，報章一段專欄文字。

「頰」是腮，乃面龐近乎耳珠之下的肌肉，「齒頰留香」中的「頰」字，意即指此；粵曲《牡丹亭驚夢》中，有兩句「卻恨他琴挑有意，羞得我粉頰紅添」曲詞。

「頰」字入詞不少，「曲頰」是頭部的下額角，其曲如環形，故名；「口頰」是說話，猶言唇舌；但上文的「緩頰」，則是婉言勸解或代人說情的意思。

「頰區」非謂人的面部，只是螃蟹兩眼底下，那接近呼吸氣孔的兩旁位置。

「搏頰」是擊臉，指引咎自責的神情；「靦頰」是發怒的面容，蘇東坡的「玉人靦頰固多姿」詩句，表面寫美女，實際借此比喻怒放的梅花；「頰上添毛」的故事，是說東晉名畫家顧愷之，他為裴叔則畫像，在頰上加了三根毫毛，看起來更覺神采奕奕。後人遂以這句成語，作為形容繪畫與文章的誇張手法，又或說文章經過潤飾之後，顯得更加精彩了。

從「頰」到「頤」，兩者字異而實同，《還琴記》：「看不到杏臉桃頤，但只見瘦腰盈把」這兩句。

「杏臉桃頤」指英貌，「頤」也是腮，人笑則兩腮開，「解頤」是張嘴而笑，亦作開顏解釋；坊間有

《解人頤》者，是集詩文詞賦、俚語俗談於一書的小冊子，內裡的簡短文章，虐而且謔，如百忍歌、勤惰歌、爭田地詩、賭博賦、安分吟……等，極盡嘻笑怒罵之能事，此書為清人錢德蒼所輯錄。

「頤」字最為人所熟知的，該是「朵頤」。這裡的「朵」是動詞，如手之捉物，「頤」乃頰腮，「朵頤」則是動腮頰，因此，「大快朵頤」是痛快地吃一頓，另外有句「頤指氣使」，謂用面部表情來指使人，有態度傲慢和盛氣凌人的含意。

「揸頤」是用手托腮；相術家認為頤部宜飽滿光潤，與下頦（音骸）相輔，如過於膨大或尖削，即俗稱「耳後見腮」，均非福相，是為「過頤」。

原載《粵劇曲藝月刊》二零零零年五月（第七十四期）

斷腸、斷腸花

庚辰初夏，寶島長庚醫院，接獲一宗非常殘忍的虐童個案，有名年僅三歲的女童，疑遭母親毒打，全身瘀青，腸子裂斷，導致嚴重腹膜炎。女童進院時已呈昏迷，生命迹象微弱，醫生發現她那十二指腸與空腸間的連接處已完全斷裂，可說危在旦夕。

這是現實生活中典型的「斷腸」例子。類似「斷腸」或「腸斷」的詞語，粵曲常見，如「斷腸宵，斷腸人，相對斷腸嗟嘆」，見諸《落霞孤鶩》；而《沈園題壁》亦有「不斷腸也斷腸，見斷腸腸更斷」，以及「今朝再見斷腸紅，令我肝腸寸寸斷」這幾句。

後者的陸游，因為看見了沈園裡的「斷腸花（紅）」而懷舊侶，往事歷歷赴目，正是「薄倖蕭郎憔悴甚，此生終負卿卿」，觸景傷情，能不熱淚縱橫乎！

「斷腸」典故，出自干寶所著《搜神記》：「晉朝時候，有人入山設阱，捉了一隻小猿，將之帶回家中，母猿得知趕來，此人把小猿縛在庭院樹上，母猿上前作哀求狀，要求放生，此人不允，而且把子猿殺死，母猿悲號難禁，之後氣絕身亡。此人將母猿剖腹，發現牠的腸子皆寸寸而斷。」

不過，「斷腸」故事亦另有版本，話說唐武宗時，孟才人以歌得寵，武宗病危之際，以語向她試探，

孟才人堅決表示隨君同去，遂為君王唱出一曲《何滿子》（按：唐開元中，有歌者何滿子，臨刑進此曲以贖死罪，竟不得免）來。

孟才人歌畢而亡，經醫診斷，說孟才人脈搏尚溫，但肝腸寸斷。後因以《何滿子》為「斷腸歌」，亦隱指宮廷婦女的悲慘遭遇。這則「斷腸」典故，見於《韻語陽秋》，為宋朝葛立方所著。

至於上文所述的「斷腸花」，除了是閩廣東音樂之外（曲見《雷鳴金鼓戰笳聲》），出處源自元朝筆記小說《瑯嬛記》：「昔有婦人，懷念遠方遊子，常於北墻之下灑淚。後來灑淚地方長了草，並且開出美麗花朵，色澤恍如婦顏容，因花而記事，惹人傷感，故曰斷腸花。」

「斷腸花」秋天盛開，亦名八月春，又是秋海棠的別稱。

原載《粵劇曲藝月刊》二零零零年六月（第七十五期）

粵曲詞中詞初集〔增訂版〕

金蓮

九九年杪內地新聞，有關於「金蓮」的「鞋楦」報導：「哈爾濱最後一家生產三寸金蓮鞋的工廠主人，由於本業式微，決定把金蓮鞋楦送出，給予博物館作永久保存。」

愛唱粵曲的朋友，對於「金蓮」兩字，可說並不陌生，因為「金蓮不慣春坭路」（《花田錯會》），以及「閒穿芳徑碎金蓮」（《牡丹亭驚夢》）等曲詞，該是琅琅上口，耳熱能詳。

「鞋楦」（音勸）是木製的鞋樣實物，也是填塞鞋隻中空部份的模架。「三寸金蓮」的「鞋楦」，是指這種鞋隻的模型。

從婦女纏足成為「三寸金蓮」，出處與南唐李後主有關。

女子纏足，始自公元九六零年，當時李後主有美妾，名叫窅娘（窅音窈）。由於貌美，且歌喉妙曼，是以後主每賦新詞，必由窅娘獻唱，寵幸有加，一時無兩。

後主亦命金陵匠人特造白綾素絹給之穿用，這更顯出她那清幽脫俗的本質。一天，御花園荷花盛開，窅娘穿着白綾長裙，曳着那輕盈身段，姍姍而來，看得後主色授魂與，為之着迷。

此時江南水鄉有鮮嫩紅菱進貢，太監即時奉上，後主手持紅菱，忽有所思的對窅娘說：妳看紅菱多纖巧，假若愛卿雙足有若紅菱，而又在蓮花之上既歌且舞，那就實在太好了。

窅娘聞言，了解皇上心意，返回宮中，暗自用白綾纏腳，而小足趾側朝內緊裹，使之在掌下彎曲生長，多大痛楚也不計較。數月後，雙足成長變形，看來既似新月，又像紅菱，行路恍若搖風擺柳，亦覺婀娜多姿。後主睹狀為之大樂，遂命工匠以金葉綴成六尺高之蓮花台，更用碧玉雕為荷葉，讓窅娘在金蓮玉荷之上婆娑起舞；台下則弦管笙簫，輕歌細細，唱吟後主新詞《臨江仙》。

從此之後，民間婦女都以小足為榮，粗足為賤，這種殘酷風氣，經歷各朝九百多年歷史，至公元一九一二年始告廢除。

迄今中國上海有家「百履堂」，收藏三百多雙「三寸金蓮」鞋隻，款式從唐代的平底鞋，宋代的全高底鞋，以至民國初期的尖足繡花高跟鞋等，應有盡有，這是一家私人設立的「三寸金蓮博物館」。

原載《粵劇曲藝月刊》二零零零年六月（第七十五期）

粵曲詞中詞初集〔增訂版〕

易水、荊軻

千禧年中，在海南島三亞市的南山，展出了一方體長九點九米、寬三點五米、高一點六米和重三十五噸的硯石，名為「日月同心龍鳳硯」。這硯經二十多位民間大師，歷時六年雕刻而成，有關部門的評估價值，為人民幣七千五百六十七萬元。

整方巨型的硯石來自「易水」，「易水硯」與端硯及歙（音攝）硯齊名，都是硯中上品。唐代時有「南端北易」之說，此中的「端」是廣東肇慶的「端州」，而「易」就是河北省的「易水」了。

以「易水」作題材，戲劇中屢見採用，如京劇的《易水歌》與《易水寒》，粵曲的《易水送別》及《易水送荊軻》等都是。

古時的「易水」，即今之「中易水」，又名瀑河，源出河北易縣西南。「易水」東流與濡水匯合，而濡水又東南流經「樊於期館」，這是樊於期把自己頭顱交給荊軻的地方，同時，濡水又東南流經「荊軻館」北，從前太子丹尊荊軻為上卿，在這裡設館安置他。

「易水」又東流經易縣故城南邊，荊軻入秦刺暴，太子丹與一眾人等，就在這裡祭祀並餞行，由於眾人深知此去過程艱險，成功機會渺茫，所以來者身上皆穿白衣，戴白冠，到達了「易水」之上。

中華非物質文化叢書‧文學類‧戲曲系列

荊軻挺直了身子，引吭高歌：「風蕭蕭兮易水寒，壯士一去兮不復還」，在旁的好友高漸離擊筑，宋意則應聲和之，曲調哀愁，歌聲嗚咽，眾人莫不義憤填膺，淚盈於睫。

荊軻前往咸陽，為免秦王見疑，特地攜同了秦國逃將樊於期的首級，和內藏匕首的督亢（燕國豐腴之地）地圖，獻給秦王。

行刺失敗，其後反為秦王所殺，但不成功便成仁，身為「死士」的荊軻，顯然無悔。

從荊軻入秦而想起了一九九七年十月中，香港八和會館應臨時市政局邀請，於中國戲曲節演出粵劇，劇名就叫《刺秦》。

情節分為二部份，以張良用大鐵椎行刺秦王於博浪沙作開始，最後是高漸離刺秦作結，荊軻刺秦的一幕則在下半場。

《刺秦》中的荊軻，戲份不多，此劇有另類說法，隱喻荊軻純為一機會主義者，行刺秦王只為脅持定約，若然不果，也會設法逃生去，這與傳統粵劇裡那義無反顧的俠義精神，完全不同。

原載《粵劇曲藝月刊》二零零零年十月（第七十八期）

蛺蝶

網絡公司在報上刊登多種多種不同科目的蝴蝶廣告，另外又有報章印製巨形的「蛺蝶」圖像。

「蛺蝶」是蝴蝶眾多科目中之一種，別名春駒，亦有鬼蝴蝶的稱號。就上述十多種不同名稱的「蛺蝶」當中，最著名的該算「大紫蛺蝶」，牠是日本的國蝶呢！

《倩女離魂》和《朱弁回朝之送別》，分別有以下曲詞：「不該志變，豈因我富君貧絕了三生蛺蝶緣」，「堪憐薄似桃花命，莫戀春老鶯殘蛺蝶零。」

有個頗為勤人的故事，叫「韓憑蛺蝶」，出自《搜神記》。

戰國時，宋康王的舍人（官名）韓憑，妻何氏貌美，康王奪之，韓憑心生怨恨，康王得知，將彼抓起，迫去築城做苦工，韓憑難以抵受恥辱，結果自殺身亡。

某日，康王與何氏同登青陵台（今河南封丘縣東北），何氏懷念其夫，投台自盡，旁人雖及時扯著她的衣服，但也碎裂得片片化為蝴蝶。

何氏懷裡藏有遺書，是這樣的寫著「王利其生（王願我生），妾利其死（我卻願死），願以屍骨，賜憑合葬。」

中華非物質文化叢書・文學類・戲曲系列

康王閱後大怒，立即將她的屍體另葬一墳，使夫妻彼此遙遙相對，並且說出「你們如此恩愛，就連成一墳給我看吧！」

不過，一夜之間，兩個墳頭各自長出了大梓樹，而十來天後，樹身變得彎曲相迎，樹枝和樹根也互相纏繞在一起。與此同時，又有一對鴛鴦棲息於樹上，交頸纏綿，悲鳴不已。

最後，韓憑夫婦的魂魄，化為蝴蝶，翩翩起舞在人間。宋國人記其事，也稱這樹為「相思樹」。

有關吟詠「蛺蝶」的詩句，唐人李商隱曾詠《青陵台》詩，其中有「莫訝韓憑為蛺蝶，等閒飛上別枝花」句；而張恨水的《春明外史》中，有寫《杏花八怤》，其一之四句為「存深也應恨來遲，此恨遲遲蛺蝶知，古道停鞭驚邂逅，小樓聽雨最相思。」

此外，亦有「滕王蛺蝶」的故事。

唐高祖第二十二子李元嬰，被封為滕王，他善丹青，尤長於繪畫「蛺蝶」。他與詩人王維（摩詰）齊名，後者亦善畫，其作品《袁安臥雪圖》中，畫有雪裡芭蕉，故時人稱之為「滕王蛺蝶、摩詰芭蕉」。

原載《粵劇曲藝月刊》二零零零年十月（第七十八期）

邯鄲、黃粱夢

千禧年間，報章上刊載關於「邯鄲」的新聞，先係公安副局良庇賭包娼，繼而揭發幹部挪用水災捐款，再有所謂「神州第一算」的神棍，以占卜佞俩訛騙鄉民，之後更有國藥廠，涉嫌將麻黃素（加工冰毒的主要材料）售予毒販等等。

「邯鄲」音唸「寒單」，粵曲《重台泣別》的重（叢）台位置，就在這裡；而《連城壁之釵刺》，是戰國時藺相如獻璧秦王的故事，此中有幾句曲詞是這樣的：「為求血肉保邯鄲，立志完璧歸趙國」；「邯鄲夜夜滄桑雨，咸陽日日戰笳聲」。

「邯鄲」位於河北省南部，西枕太行山麓，南倚華北平原，鄰接晉（山西）魯（山東）豫（河南）三省，是南北要衝，有「冀南明珠」的稱號。

「邯鄲」是戰國時期的趙國都城，歷史名人不少，而與此有關的成語也相當多，例如藺相如的「完璧歸趙」、廉頗的「負荊請罪」、毛遂的「毛遂自薦」、孫臏（子）的「圍魏救趙」、信陵君的「竊符救趙」等。其他如「邯鄲學步」、「將相和」、「胡服騎射」等等，都為人們所熟悉。

至於「黃粱夢」這句成語，更是膾炙人口，粵曲《蝶影紅梨記》及《香羅塚》，都曾以此詞入曲。

中華非物質文化叢書・文學類・戲曲系列

「黃粱夢」的故事由於發生在「邯鄲」，所以又稱為「邯鄲夢」。

典故出自唐人沈既濟的傳奇小說《枕中記》，說及唐開元七年（公元七一九年），有盧生赴京考試，結果功名不就而回。一天途經「邯鄲」，在客店碰見了八仙之一的呂洞賓，盧生自嘆窮困，呂翁於是從囊中拿出一個瓷枕，並且說，你枕此，當可子孫昌盛，富貴榮華。

盧生倚枕而臥，一覺進了夢鄉。夢裡娶了美貌而富有的崔家女，跟著中進士，官至節度使，後更被封為燕國公。他的五個兒子，厚祿高官，婚姻美滿，端的是一門顯貴。

到了八十歲那年，病重不癒，臨終一驚而醒，只見依舊從前，呂翁坐在旁邊，而店主人所煮的黃粱飯，仍然不曾熟透呢！

這就是「黃粱夢」的由來，形容人生的榮華富貴虛幻如夢，也指夢想破滅，欲望落空。

方今「邯鄲」境北有「黃粱夢村」，築有一座呂仙祠，內裡亦有精工雕刻的盧生像在。

原載《粵劇曲藝月刊》二零零零年十一月（第七十九期）

粵曲詞中詞初集〔增訂版〕

梗柟、樗櫟（音騂尖、書匿）

題目的語詞，平常甚少用到，粵曲《連城璧之釵刺》，有兩句曲詞是這樣的：「良木梗柟稱大任，無才樗櫟事不成」。

稱呼人家為國家棟樑，一般有「檀柘之材」的說法。「檀」與「柘」（音借），都是質地良好的喬木，但「梗柟」一詞，卻是生僻得很，這分別是兩種堅硬質地的木材，前者的「梗」又稱「黃梗木」，而「柟」就是上述的「檀木」，亦即俗稱的檀香。

至於「樗櫟」，同樣是兩種不同的木材，分別為「臭椿」及「柞樹」，正因質地粗劣，兩種樹木組合成詞，每每被人形容為無用的東西。前人家書訓兒有句曰：「立志當成大器，勿作樗櫟末流」，就是這般譬喻。

「樗」的典故，出自《莊子‧逍遙遊》：惠子謂莊子曰：「吾有大樹，人謂之樗。其大本擁腫而不中繩墨；其小枝捲曲而不中規矩。立之塗，匠者不顧。」

意思是說：「我家有顆樗樹，其主幹擁腫而不能量度，其樹枝又彎曲而不合規矩，樹在路邊，連木匠也不屑一看呢！」

「櫟」的典故，則見《莊子・人間世》：

匠石到齊國去，途經曲轅，見社廟旁邊有顆櫟樹，樹高而葉密，可以遮蔽千年，橫枝更可做船十多隻，整顆樹看來，果然巨大。

圍觀的人很多，但匠石連看也不看，依舊前行。他的弟子卻是看得呆了，便追前問道：「我們跟隨師傅以來，從未見過這般類好的樹木，先生為甚眼不看時步也不停呢？」

匠石回答：「算吧！不用再提了，那是無用之木，做船則船沉，做棺則棺腐，用作器具則很快毀爛，做門窗則脂液溢流，做柱樑則遭蟲蛀蝕，不材之木，作用全無，正因如此，才逃過被人斬伐的命運吧了。」

綜合了幾種不同質地的木材，後人遂以「梗枏」比喻賢才，「樗櫟」代表無用之輩。不過後者也可作為自謙之詞，例如《二度梅全傳》第四回：「臣樗櫟庸才，今蒙聖恩，不棄微賤，拔升台垣，雖粉屍碎骨，難報大恩於萬一。」

又例如《禪真後史》第二回：「小生樗櫟庸才，荷蒙不棄，在茲三載，叨擾多矣。」

原載《粵劇曲藝月刊》二零零零年十一月（第七十九期）

楚腰、小蠻腰

「舞折楚腰纖」，是《艷曲醉周郎》的曲詞。

「楚腰」即細腰，指腰圍幼細而顯得窈窕多姿之謂。「楚腰」典故，版本甚多，其一出自《墨子‧兼愛》：「昔者楚靈王好細腰，靈王之臣，皆三飯為節，脅息然後帶，扶牆然後起。」

意思是說：「從前楚靈王喜好細腰，對於他的臣子，每天要限制自己只吃三口飯，之後屏著氣息才去束紮腰帶，正因腰軟無力，只能扶牆而行走。」

引伸下去，《韓非子‧二柄》也有「楚王好細腰，而國中多餓人」這兩句；而「楚王好小腰，而美人省食」，則見諸《管子‧七臣七主》其中一段。

典故之四，在《後漢書‧馬廖列傳》有載：「吳王好劍客，百姓多瘡瘢；楚王好細腰，宮女多餓死。」這裡的解釋，是「吳王喜好劍客，風氣之下，百姓舞刀弄劍，容易受傷，創口多留下疤痕；同樣，楚王愛好細腰，宮中侍女，不得不努力節食和束腰，以投王之所好，結果，正因如此宮女多營養不良而餓死了。」

可見得「楚王好細腰」一事，既謂朝士，亦指宮女，後人認為腰細乃女子之儀態美，故以「楚腰」一

中華非物質文化叢書‧文學類‧戲曲系列

詞專用於女子身上。

至於「蠻腰」，又有「小蠻腰」的叫法，《鐵掌拒柔情》和《紅樓夢》分別有如下曲詞：「我亦蠻腰輕擺，唱一曲鳳愛鶯憐」；「佢輕擁小蠻腰，低呼林妹妹，我要祝佢佳偶天成。」

勿論「蠻腰」又或「小蠻腰」，俱源自唐朝詩人白居易的姬妾名字，當時，白樂天有兩妾，一曰樊素，一名小蠻。前者善歌，婉轉鶯喉，也具櫻桃小嘴；後者善舞，且腰如楊柳，故有「樊素櫻桃口，楊柳小蠻腰」的譬喻。

同時，正因小蠻體態苗條，纖腰有如楊柳枝條般幼細，所以後人常以「蠻腰」又或「小蠻腰」，來形容因情、因事或因病而消瘦的女性，都是屬於正面的描寫。

原載《粵劇曲藝月刊》二零零零年十二月（第八十期）

粵曲詞中詞初集〔增訂版〕

南柯夢

《梅花仙》、《幻覺離恨天》以及《信陵君義葬金釵》等，都有「南柯一夢」這句成語入詞。

「南柯夢」醒來之後，才知道榮華富貴、畢竟虛幻飄渺，也感人生得失之無常。故事出自唐朝李公佐之《南柯記》。

話說唐德宗貞元年間，有豪士淳于棼（音焚）者，他家居南邊有棵古槐，枝幹濃密，樹蔭可覆蓋門前多畝地面，庭院深深，算得上是大宅了。

某天淳于棼生日，宴飲友朋於槐樹下，他醉臥堂東，夢見有二紫衣使者，駕著青油小車而來，並跪拜曰：「槐安國王特意差遣小臣，邀請先生前往一行，望勿卻之。」使者驅車入六，前行數十里，只見城郭高樓，車輿人物，不絕於縷。再入城中，朱門重樓，樓上有金書曰「大槐安國」字樣。

淳于棼整衣下榻，隨二使登車，出大戶，奔古槐下之洞穴而去。執門者趨拜奔走，淳于棼得見國王，旋被招為駙馬，以金枝公主許之，寵愛有加焉。其後亦出任為南柯太守，凡二十年，期間育有五男二女，仕途一帆風順，顯赫之至。

有年，鄰近的檀夢國入侵，他連同公主帶兵出征，不幸戰敗，公主途中病亡，淳于棼護喪還都。自此

國王對之漸生疑忌，不若以前百般信任，最後他更被罷官，遣回民間。

夢境到此中斷，一覺醒來，卻見家中僮僕執帚於庭，飲客尚未離去，亦有二客濯足於榻。斜陽照壁，已屬黃昏時候，而先前飲酒餘樽尚在，夢中倏忽，若度一世焉！他驚訝之餘，也對眾人說出夢中經過，彼等莫不嘖嘖稱奇，於是同到槐樹旁，看究竟去。

樹穴經挖開，見大蟻穴，中間築置城台，上面有兩隻大蟻，其側亦有數十蟻隻作護衛，這顯然是他在夢中所見到的「槐安國都」；同時又尋得在南邊枝上另有蟻穴，具土城小樓，亦多群蟻眾其中，這不就是他曾任太守的南柯郡嗎？

看見了這些不可思議的情景，他的思想豁然開朗，有「感南柯之虛浮，悟人世之倏忽」，於是棄絕酒色，遁跡空門去也。

正是：「一枕清風夢綠蘿，人間隨處是南柯」（宋范成大詩）。

原載《粵劇曲藝月刊》二零零零年十二月（第八十期）

粵曲詞中詞初集〔增訂版〕

92

白馬

十一月下旬某天，歌星劉德華騎著白馬出現在尖沙嘴街頭，並主持亮燈儀式，為千禧年聖誕節日拉開序幕。

「他不羨白馬簪纓，他不羨黃粱夢境」，以及「休貪賜賞白馬高車，功勳也空虛」這幾句，分別屬於《蝶影紅梨記》和《傾國名花》中的曲詞。

前者的「白馬」，本是對英雄的讚歌，因為三國曹植和隋朝煬帝，同樣有作品名《白馬篇》，在不同風格的詩句中，都是表揚白馬少年的爽颯英姿與豪俠風度，但加上了「簪纓」（古代官吏的冠飾），則喻意顯赫；而後者的「白馬」，和「高車」（古代王侯的車乘，朱裡青外，用三匹或四匹馬共拉的高大車子）兩字連在一起，則是富貴榮華的象徵。

古時候，從結盟以至祭祀，都有「殺白馬」的習俗。古人認為，血通神靈，因而有所謂「歃（音霎）血」，是殺畜牲然後取血，將之含在口中，或塗在口旁，藉此以作信誓。不過，由於身份不同，盟誓或祭祀時所用的畜牲，亦因貴賤而有所區別，平民百姓用雞，大夫用犬或豭（音加，即公豬），諸侯以至天子，則用牛隻和「白馬」了。

中華非物質文化叢書・文學類・戲曲系列

據《孔穎達疏》所載：「盟者，殺牲歃血誓於神也，先鑿地為坎（坑穴），殺牲於坎上，割牲左耳，盛以珠盤，又取血以玉敦（玉製器皿），用血為盟書，成，乃歃血而讀書。」

祭祀方面，皇帝「刑白馬以祭天」，用白色的馬，取其純潔之意；古時的祭海與祭河，前者有公元前二零九年春，徐福奉了秦始皇之命，率領三千童男童女，從杭州灣三北鎮的達蓬山啟航，前往仙島求取長生不老藥，出發前殺鯨祭海；至於後者的祭河，殺牲取血之後，每每以「沉」為主，是將牲畜沉下河底，以饗河神。南朝文學家庾信的《哀江南賦》，有「沉白馬以誓眾」，是指作戰前誓師的儀式了。

此外，方今流行「白馬王子」一詞，英文的White horse prince是直譯，意謂理想的情郎，但外國人慣用的說法，則作prince charming（charming即「有魅力的」），此語本為童話中形容與灰姑娘結婚的王子呢！

原載《粵劇曲藝月刊》二零零一年一月（第八十一期）

粵曲詞中詞初集〔增訂版〕

玉堂金馬

《琵琶行》裡，有「人家是玉堂金馬一紅員、我又是樹倒巢傾飄零燕」的曲詞。

前一句指白居易身為官府中人，後句則是歌娘裴興奴作感懷身世的自喻。此處要談的：是「玉堂金馬」一詞。

漢朝時，有「玉堂殿」和「金馬門」，合稱而為「玉堂金馬」，正因為有學問和具才能的人，常分別待詔（等候皇帝任命）於這兩處不同的地方，所以「玉堂金馬」也者，除了直指高官政要之外，也泛稱顯貴人物的出入之所。

清朝曾樸所著的《孽海花》第五回：「但屢踏槐黃，時嗟落葉，知道自己不是金馬玉堂中人物」，這裡的「槐黃」，喻科舉時代每年的秋試之期，屢考而不中，是進士落第了。

「玉堂」原是官署名，漢侍中有「玉堂署」，掌待詔之事，以宦官為署長。至宋初，宋太祖書題翰林院額曰「玉堂之廬」，故時人俱稱翰林院為「玉堂」；而香港才子董橋在月旦歷史事件時，對明朝東林黨諸位愛國君子，俱譽之為「玉堂人物」，含意一如上述。

談到「金馬」，漢武帝得大宛名馬，以銅鑄其像，立於署門，就叫「金馬門」。「金馬門」亦稱「金

門〕和「金閨」，詞牌的《謁金門》，又名《朝天子》，而蘇軾的《秧馬歌》中有「朝金閨」句，兩者部是晉見朝廷的意思。

歷史上有「金門割肉」故事，述及漢朝時身居郎官之職的名士東方朔。其年「伏日」（年中最熱的日子），武帝賜肉文武百官於「金馬門」，不過，負責分肉的大官丞，良久不曾出現，東方朔等得實在不耐煩，於是拔劍把牲口的美肉割下，自行離去。

翌日武帝得悉此事，追問之下，東方朔知道理虧，連忙脫冠謝罪，武帝說：「你責備自己好了。」東方朔再拜，並揚聲說：「東方朔呀，你受到賞賜而不等待詔命，多麼無理啊！拔劍割肉，多麼豪放啊！割肉不多，何等謙讓啊！歸遺細君（妻子），多麼規矩啊！」

武帝聽罷笑道：「叫你出言自責，反而稱讚起自己上來了。」後以此形容為人詼諧善言，懂得維護自己的典故。

原載《粵劇曲藝月刊》二零零一年一月（第八十一期）

粵曲詞中詞初集〔增訂版〕

鉛華

蛇年伊始，接連發生多宗因服食中成藥而導致「鉛中毒」事件，此地也有相關新聞，先是政府衛生署，充公了涉嫌超標一百一十倍之含鉛中成藥，繼而是報章有如下標題：「貨櫃人蛇偷渡夢碎，五十八具腐屍經航機從倫敦返回中國福州，一片鉛棺伴歸魂」。

粵曲中常見是「鉛華」一詞，像《情贈茜香羅》的「今日洗淨鉛華，還我男兒一個」；又《花染狀元紅》的「我今抹淨鉛華為淑婦，所天（丈夫）得托又惹分飛痛」等。

勿論「洗淨鉛華」抑「抹淨鉛華」，通常指「伶人藝者，當厭倦於紅氍毹上及水銀燈下的生活時，從而卸下戲服與歌衫」；又或「妓女從良，褪去脂粉，不再操皮肉生涯，做歸家娘去也」之謂。兩者有昨非今是，重過新生的含意。

「鉛華」就是含重金屬「鉛」的鉛粉，古時候婦女美容，取銅綠作黛以畫眉，而傳面所用的，初將米粉染紅，其後進展到燒鉛為粉，傅面倍添華美，故稱之為「鉛華」。

在曹植的《洛神賦》中，有「芳澤無加，鉛華弗御」句，這裡的「芳澤」指香油，「鉛華」就是鉛粉，「無加」和「弗御」是解作不施與不用，賦中兩句，說洛神不施脂粉，也自然會芳潤生香的意思。

中華非物質文化叢書・文學類・戲曲系列

鉛燒而成粉，既能美容（有因此而中鉛毒有，唯時人無知，雖中毒也是後話），亦可作畫，不過用鉛粉所繪，日久會因「返鉛」現象而變黑，顯得難看，需用雙氧水輕塗其上，才可呈現潔白而回復原狀。

成語有句「懷鉛提槧」（槧音漸，指木簡），典出《西京雜記》，說及漢代文學家揚雄，他的懷中藏有石墨筆（鉛粉筆），手中則持着木簡，常跟隨在一些裨官小吏之後，訪問殊方異域的方言，且記其事，人皆謂彼勤學，更譽之有遠大志向焉。

八十年代末期的香港，市區街頭巷尾的大牌檔側或小食店旁，仍然有人開着火水爐頭，使用噴燈燃着熊熊烈火在「煮鉛水」，繼而將印模製出各式各樣的魚鈎。處於當時社會人士的認知，是沒有「鉛中毒」這回事。

原載《粵劇曲藝月刊》二零零一年二月（第八十二期）

粵曲詞中詞〔增訂版〕

結草銜環

「結草銜環，肝腦塗地」，是《竊符救趙》曲詞。這裡的「結草」和「銜環」，是兩個不同故事，先說前者。

《左傳‧宣公十五年》有載：「春秋時，晉國大夫魏武子有愛妾，但無所出，一回武子患病，對兒子魏顆說：我若死後，令之改嫁可也。不過，武子到了病危之時又改口說：一定要這個愛妾殉葬。他說完這話就撒手塵寰。

其後魏顆將父妾改嫁，也對眾人說父親病重時神志不清，我遵從他在清醒時的吩咐好了。

不久，秦軍犯境，晉國派魏顆為主將，領兵出戰，對陣者是秦國大力士杜回。陣中，魏顆看見有個老人，拿起草繩𦆅（纏繞）在杜回的腳上，杜因此而給絆倒，晉軍一擁而上，把這個大力士擒下。晉軍大勝。當夜魏顆在夢中，見有老人對他說：我是你那遣嫁婦人的父親，你不曾將她陪葬，我為了感謝，所以助你成功，算是報恩好了。」

後人遂以「結草」比喻這件事情，作為感恩圖報的典故。

另一個「銜環」故事，全名為「黃雀銜環」，典出晉朝干寶所著《搜神記》二十卷，原文是這樣的：

中華非物質文化叢書‧文學類‧戲曲系列

「漢時弘農（漢置郡名，故城在今河南靈寶縣南）楊寶年九歲，至華陰山北，見一黃雀為鴟梟（鷹一種）所搏，墜於樹下，遭螻蟻所困，寶見愍（憫）之，取歸，置巾箱中，食（飼）以黃花，百餘日，毛羽成，朝去暮還。

一夕三更，寶讀書未臥，有黃衣童子向寶再拜曰：我乃西王母使者，使蓬萊，不慎為鴟梟所搏，君仁愛見拯，實感盛德。乃以白環四枚與寶曰：令君子孫潔白，位登三事（即三公，東漢以太尉、司徒及司空為三公），當如此環。」

「黃雀銜環」而報恩的神話，故事主人翁楊寶，是東漢時太尉楊震之父，他隱居教授，不受王莽徵召，光武帝劉秀讚賞他的節行，建武（光武年號）中復徵之，不至，後卒。

其子楊震，為朝廷重臣，以夜拒贈金十斤而名著一時，其孫秉，少傳父業，桓帝即位，官拜大中大夫、左中郎將及尚書，其曾孫賜等，皆功名顯赫於當時。

原載《粵劇曲藝月刊》二零零一年二月（第八十二期）

粵曲詞中詞初集〔增訂版〕

梨花、一樹

農曆三月，梨花盛放時候。

料峭春寒，在東風疾勁，陰雨連綿的日子裡，《梨花一枝春帶雨》又或《梨花慘淡經風雨》的情景，於產梨區隨處可見。此中的比喻，是梨花嬌艷欲滴和零落不堪的意思。

以上形容梨花的名句，分別也是兩闋不同調子的廣東小曲呢！

今人常以梨花入曲，例如「梨花命薄」（《沈三白與芸娘》）、「雨打梨花成淚影」（《狄青之盤夫追夫》）、「人似梨花影」（《孔雀東南飛》）、「比梨花白」（《白龍關》）、「梨花艷」（《玉梨魂之鬻情》）等等。

梨花來自梨樹，在河北省魏縣和山東的平邑縣，都是中國著名出產鴨梨的地區，也同時植有二十多畝梨樹。每年暮春時份，梨花盛開，作五瓣開於枝端，整梢四五花，在一片香雪海中，有嫩葉襯托其間，雨灑梨花之時，似經朱染，亦然姣麗，淒艷也者，如此而已。

梨花色澤，微紅絕少而淡白居多，此之所以燈謎中有「梨花格」，寓意諧聲，是謎底只取其音，並不作原字解讀，此謎格源出蘇軾《東欄梨花》詩：「梨花淡白柳深青」，取頭四字，是為「梨花格」。

中華非物質文化叢書・文學類・戲曲系列

例如「皆不直」一謎，猜新界衛星城市，謎底為「荃灣」，唸起上來，是「荃灣」的讀音，但意思卻完全兩樣。

粵曲《楊乃武與小白菜》中，有「一樹梨花壓海棠」之句，這裡的梨花乃老樹，海棠指嫩花，指老夫少妾，是悲劇了。

「一樹梨花壓海棠」源出有二，其一是蘇東坡的詩句，因嘲笑八十歲詩人張先而作；其二是唐人元積，以好友白居易家中姬妾眾多；曾賦詩詠之。但上述兩詩內容稍嫌不雅，此處略去。

電影方面，《一樹梨花壓海棠》也是著名西片（Lolita）。一九六二年拍攝，男女主角分別為占士美臣及莎利溫蒂絲，導演乃史坦利‧寇比力克；此片於一九九七年重拍，男主角是《愛情重傷》的金像影帝謝洛美艾朗斯，女主角則為曾拍《打工女郎》的金像影后美蘭妮姬菲芙。

六二年版本拍成，世界多國曾經禁止公映，故事所敘述的，是四十歲教授與十二歲少女的一段戀情。

原載《粵劇曲藝月刊》二零零一年三月（第八十三期）

驪歌

廣東小調《驪歌怨》，和「一曲驪歌」以及「驪歌再奏」之類的曲詞亦常見，例如《花落春歸去》開頭兩句就是：「驪歌奏，落花已是人去後……」，時至今日，此曲已成為不少粵曲老師們的示範教材了。

有關《驪歌載唱》的粵曲，主唱者乃崔慕白與梁素琴，是五十年代時期的作品，懷舊之人對此當存印象。

「驪歌」就是別離之歌。學校舉行畢業禮時所唱的如是；又或親友移居外國，那一頓說不盡離情別話的餞行酒，也有人以「驪歌宴」稱之。

「驪歌」典故，出自《漢書·王式傳》。漢代的王式，精通《詩經》，受人推薦至京師為博士，而另一位家中世學魯詩而亦著有《孝經說》的博士江公，同樣是個有學問的人。

不過，江公對於王式，存著嫉忌之心，因此在歡迎王式的宴會上，江公對眾樂師說：「奏驪駒吧！」

王式聽聞，頗有意見的表示：「我曾聽老師說過，客人向主人告辭歸去時，所唱的正是《驪駒》，但主人會歌以《客毋庸歸》，即是央求對方留下。今日在座諸位都是主人，而且天色尚早，唱《驪駒》這歌，似乎不太合適了吧！」

中華非物質文化叢書·文學類·戲曲系列

江公問道：「經書中那裡有這樣的話呀，」

王式回答：「在《曲禮》中。」

江公原意奚落王式，怎料對方才思敏捷，應答如流，一時間難不了他，於是老羞成怒，也不顧儀態的說出了一句：「甚麼狗曲？」

王式聞言，感到恥辱，但自己只是客人，不能即席發作，只好佯裝醉倒。宴會後，他向眾門生作責備的口吻說：「我本不想來，你們強勸我，不料竟被人侮辱。」說完告病回鄉去也。

這個「驪駒之歌」的典故，後來簡稱「驪歌」，用以作為離別時所唱歌曲的代稱，更且引伸至學校畢業儀式中，諸如《送別》、《友誼萬歲》等歌曲，由於寓意瞬間分離，此情不再，所以也叫「驪歌」。

此外在英國，有著名的蘇格蘭民歌 Auld Lang Syne，中文名字也叫「驪歌」，同樣是人們在離別時所唱的歌曲，蘇格蘭民族詩人彭斯（一七五九至一七九六）的作品。

原載《粵劇曲藝月刊》二零零一年三月（第八十三期）

粵曲詞中詞初集【增訂版】

袁崇煥

一九九八年秋，內地曾開拍一套長達二十集的古裝電視劇《袁崇煥傳》，拍攝地點就在袁崇煥的故鄉東莞市石碣鎮水南村；千禧年仲夏，香港演出了秦中英等編撰的粵劇《袁崇煥》，由梁漢威飾演袁崇煥，南鳳飾袁夫人，而飾演崇禎帝的正是新劍郎。

又世紀新新年三月，香港致群劇社有《袁崇煥之死》話劇演出；至於由周自濤所撰的《袁崇煥修書》，則是內地歌壇的平喉獨唱曲了。

袁崇煥生於明朝萬曆十二年（公元一五八四），早年隨父親寄籍廣西水藤縣時得中武舉，萬曆四十七年再中進士。天啟二年（一六二二），獲任為兵部職方主事，期間，他曾單人匹馬出山海關作實地考察，返京後自請戍邊，旋任寧遠兵備僉事。至寧遠備戰築城，以扼守關外，屏蔽關內，從而建立軍事重鎮。

天啟六年，與後金（清）軍大戰於寧遠，以炮火反攻，敵方首領努爾哈赤身受重傷，偕眾軍大敗而逃，這在歷史上是著名的「寧遠大捷」。次年再與敵軍對壘，大敗後金繼任人皇太極於寧遠及錦州，獲「寧錦大捷」，袁給封為兵部尚書。

崇禎二年冬（公元一六二九），皇太極率領大軍，不進山海關而取道蒙古口，繞過了袁崇煥所駐守的

中華非物質文化叢書・文學類・戲曲系列

寧遠邊防，轉而攻陷遵化，從長城龍井關及大安口入關，直抵北京城下。袁氏得悉軍情，立即調兵回京增援，豈料皇太極與朝中奸黨串謀，施用反間計，誣為私通敵國，崇禎帝以為袁與後金有密約，遂將其投獄。翌年八月十六日，袁被磔於北京柴市甘石橋，終年四十六歲。

袁崇煥遭暴屍於市，無人敢收，其潮州忠僕佘氏，甘冒滿門抄斬之罪，漏夜盜屍。從宣武門東行至廣渠門裡，葬於臥佛寺北牆外，故主情深，為其終身守墓。

佘氏死後，鄉人感其忠義，將彼葬於袁氏墓側，其子孫亦遵從祖訓，世代永守古墓，直至目下之千禧紀年，佘家後人已屆第十七代，守墓日子超過三百七十個年頭。

話劇《袁崇煥之死》所演出的，正是上述這個義薄雲天，可歌可泣的故事。

原載《粵劇曲藝月刊》二零零一年四月（第八十四期）

粵曲詞中詞初集〔增訂版〕

倒屣、敧屣

觀看紅線女演唱會ＣＤ碟，有新馬師曾與劉德華合演的折子戲《王大儒供狀》，在兩位主角對談中，出現了一句「倒屣相迎」的曲詞。

「屣」音「徙」，指鞋履，「倒屣」是把鞋履倒穿的意思。

古人家居，每每脫鞋席地而坐，好客者，當聽到客人來訪時才穿鞋出迎，不過，正由於時間緊迫，匆忙間把鞋倒穿了，是為「倒屣」。

「倒屣」一詞，出自《三國志・魏書・王粲傳》。漢末時期的王粲，屬「建安七子」之一（其餘六位是陳琳、孔融、徐幹、應瑒、阮瑀及劉禎等）。當時漢獻帝西遷長安，王粲也來此地，他聽聞蔡邕大名，於是登門拜訪，希望能夠認識這位名重一時的前輩。

蔡邕除了官居中郎將之外，亦為當時顯學，每天訪客甚多，但王粲來頭實在不小，蔡邕好客，正因倉卒之故；以致「倒屣」出迎，顯得有些狼狽。斯時也，滿庭賓客，看見年紀幼弱，五短身材的王粲，他們驚訝於主人家竟肯紆尊降貴的去迎接一個貌也平庸的陌生人。

蔡邕向眾人介紹過，並說：「來者王粲，王公之孫也（王粲的曾祖和祖父，都當過漢朝王公），彼有

異才，吾所不如也！」一番得體說話，顯出蔡邕的風度，後人遂以「倒屣」作為熱情好客的代名詞。

另外，與「屣」字有關的，是「敝屣」一詞。

「敝屣」就是破鞋，也喻廢物，引申為不值得珍惜而又可以隨意拋棄的東西，粵曲《花蕊夫人之去國題詞》，有「帝位尊榮敝屣棄，散髮扁舟是所期」這兩句。

意思是說：「帝位尊榮等同破鞋一樣，隨時可以放棄，既然放棄了帝位，那麼，散髮狂歌，扁舟隱迹才是我的願望啊！」從「敝屣」以至「脫屣」，兩者有相近之處。

「脫屣」典出《漢書·郊祀志》：是說漢武帝聽過了黃帝採銅鑄鼎，天龍就會迎接黃帝升天的傳說後，感嘆地說出：「嗟乎！誠得如黃帝，吾視去妻子如脫屣耳！」

武帝酷愛神仙之術，他所說的，是若能升天。妻子也如同鞋履般可以拋棄，換言之，對一切都看得很輕，毫不眷戀的意思。

原載《粵劇曲藝月刊》二零零一年四月（第八十四期）

茂陵

《琴心記之賦詠白頭吟》，曲中屢見「茂陵」一詞。

「茂陵」屬「五陵」之一，分別是漢朝五個不同皇帝的陵墓，依次序如下：長陵（高祖）、安陵（惠帝）、陽陵（景帝）、茂陵（武帝）及平陵（昭帝）等。陵的本意是大土山，也指墳墓，漢以後引申為皇帝的墓穴。

漢武帝劉徹（公元前一五六至前八七）所葬的「茂陵」，位於今日陝西興平縣東北，西漢時地屬槐里縣的茂鄉，所以才有這個名字；「茂陵」是西漢諸陵中，建築規模最為宏大的一座。陵園呈方形，邊長一百二十九丈，陵冢周圍，除了建有華麗的寢殿和便殿（皇帝休息飲宴的別殿），更築「白鶴館」和「走馬館」，藉此將數千宮娥佳麗遷置其中，一如生前，為陵墓裡的死人提供飲食起居，以及盡情遊樂等。

當然，後人在陵旁所植的柏樹和杉樹，能夠保存至今的，都已成為茂葉蔽日，高聳雲天的古樹了。

漢武帝在生之日，每年都將一些罕見的珠寶和古籍藏在陵中，前者由於數量實在太多，到了他自己給下葬時，已經容納不下。西漢末年，赤眉軍佔據長安，也曾打開過「茂陵」，意圖盜墓，可是搬了數十天，數量只減其半，仍然未能搬盡，可見藏物之豐。

中華非物質文化叢書・文學類・戲曲系列

至於後者所陪葬的文學古籍，在庾信的《哀江南賦》中有這麼兩句：「仁壽之鏡徒懸，茂陵之書空聚」。

首句謂晉朝仁壽殿前，有一面高五尺餘，寬逾三尺的銅鑄寶鏡；次句說武帝葬「茂陵」，以古籍置棺中為殮，此中有《老子經》和《太上紫文》等共四十七卷。

「徒懸」喻宮中無人，「空聚」指人亡物未化。庾信這一聯說：當日徒然把寶鏡掛在殿前；把心愛的書籍藏於陵墓，可是如今又在哪裡呢？

用「茂陵」代稱漢武帝，再有唐代溫庭筠的《蘇武廟》詩句：「茂陵不見封侯印，空向秋波哭逝川」，意謂蘇武留胡十九年，當給釋放回國時，武帝已死，當然得不到封侯之賞；同樣，李商隱的《寄令狐郎中》詩，亦有「休問梁園舊賓客，茂陵秋雨病相如」句。梁園是漢梁孝王劉武的園林，司馬相如曾在此住過，後來司馬患了「消渴症」（即今之糖尿病），養病於「茂陵」。

原載《粵劇曲藝月刊》二零零一年七月（第八十六期）

哭窮途、囊羞

「阮籍哭窮途」是句成語，原指個人情緒的發洩，但今人按照字面借喻水盡山窮，生活陷於困境的意思，另句「阮囊羞澀」，主角是阮孚而並非阮籍，所以，《望江樓餞別》中有「只嘆我阮籍囊羞」這一句，顯然張冠李戴，撰曲者潘一帆先生弄錯了。先說前者。

《沈三白與芸娘》中，出現了「夫愁妻病女兒悲，莫嫌阮籍哭窮途」的曲詞，到底阮籍是誰，「哭窮途」又是甚麼一回事呢？

滿腹才華的阮籍（公元二一零至二六三），生逢亂世，處於腐敗不堪的曹魏政權和濫殺文人的司馬懿時代，他不愛做官，雖曾做過從事中郎、散騎常侍和步兵校尉等官職，但都屬被迫出仕以及掛名性質，為了保身，也不欲給當權者賦予口實而已。

阮籍，為人豁達，不拘常禮，所以性格顯得放誕不羈，曾與當時的稽（音奚）康、劉伶、王戎、向秀、山濤及阮咸等人，被稱為「竹林七賢」。

阮籍在縱酒狂歌，放浪形骸之餘，難免感到心靈空虛，情緒苦悶。他有時駕著馬車，獨來獨往，不理會遙遠途程，也不依路徑方向，結果車子進了窮途（盡路），每感進退維艱，於是大哭一場，之後才駕著

中華非物質文化叢書‧文學類‧戲曲系列

車子回去。這就是「阮籍哭窮途」一語的來由。

至於「阮囊羞澀」的主角阮孚，是阮咸的兒子，字遙集，性情曠達。有次他往會稽（今浙江紹興）遊玩，手裡拿著一個黑色袋子，有人問，你袋裡載著的是甚麼東西呢？阮孚誠實的回答內裡只有一文錢，是用來看守袋子的，說起來慚愧得很呢！今人用上此典，指家貧且帶寒酸之意。

歷史上有「阮孚蠟屐」，故事說晉代有名士祖約及阮孚，前者愛財，後者喜屐，雖同屬癖好，但未能分出優劣。

一天，某人往訪祖約，他正在料理財物，見有客來，忙以身體遮擋、神色顯得慌張，與此同時，亦有人拜候阮孚，見他為木屐上蠟，並且為此而感嘆說：「人生苦短，人的一生，不知能夠穿上多少對木屐呢！」

他說話時，語氣不徐不疾，神態悠然自得，正因這樣，人家對他倆的印象，可說高下立判。

原載《粵劇曲藝月刊》二零零一年七月（第八十六期）

粵曲詞中詞〔增訂版〕

綠綺、綠綺臺

題目分別是兩張古琴名字，由於僅差一字，易於為後人所混淆，所以，馮京誤作馬涼看，也是無可奈何的事情。先說前者。

中國有四大古琴，是齊桓公的「號鐘」、楚莊王的「繞樑」、司馬相如的「綠綺」和蔡邕的「焦尾」等。不過：隨著年湮日遠，或天災、或戰亂，這些古琴已不復再見於人間，只餘零碎資料可供後人追憶，如此而已。

《玉梨魂之翦情》有「魂銷綠綺琴，情鎖紅樓卷」的長句滾花；《幻覺離恨天》也有「金獸懶添香，塵封綠綺琴」句，曲詞用到「綠綺琴」，大多比喻愛情受到挫折的意思。

「綠綺琴」為司馬相如所有，當然也就是彈出一曲《鳳求凰》，藉以情挑卓文君那一張，它的出處可見《古琴疏》：「司馬相如作玉如意賦，梁（孝）王悅之，賜以綠綺琴。」

這就是「綠綺琴」的來歷了，不過，「綠綺臺琴」卻全非這一回事。

「綠綺臺琴」製於唐高祖武德年間（公元六一八年），在明朝則屬明武宗朱厚照的御琴，之後，皇帝將之賜給一位劉姓的官員。

中華非物質文化叢書・文學類・戲曲系列

明朝末年，廣東南海名士鄺露，愛於收集古琴。他手上既擁有宋理宗的御琴「南風」，也從劉家後人購得「綠綺臺琴」。不過，當環境欠佳，也不得已將古琴當押，以濟燃眉。賣了「南風」，遂有「四壁無歸尚典琴」的詩句。

明亡，鄺露拒不降清，死時仍緊抱古琴不放，關於這一件事，清代詩人王漁洋曾有句詠之曰：「海雪畸人死抱琴，枯桐雖在杳遺音，喜從赤字琅函裡，來證當時綠綺心」。

清咸豐八年（公元一八五八），東莞城西博廈村的可園落成，當時張氏敬修乃「綠綺臺琴」之物主，因為需要安放這張古琴，園中特意成了一座「綠綺樓」，好給遊人欣賞。

張氏後來家道中落，此琴落於金石名家鄧爾疋手上；一九四零年的抗日時代，不少文人避難南來，所攜帶的劫餘文物當中，有「綠綺臺琴」在。而該年二月，香港舉行「廣東文物展覽會」，「綠綺臺琴」曾在會上展出，當時該琴的尾部經已枯爛，琴音不再。

之後，「綠綺臺琴」失卻蹤跡，據說已運到國外去了。

原載《粵劇曲藝月刊》二零零一年十月（第八十九期）

鼓盆

《對花鞋》有兩句曲詞：「歌賦鼓盆，慘似風箏斷線」，原曲書作「古盆」，不確，應以前者為合。

古人諱言死字，對此每有各種美化的稱謂，例如皇帝曰「大行」，曰「晏駕」，又或「玉樓赴召」。和尚謂「圓寂」，道士則「羽化」。女性死有稱「北邙鄉女」（邙音亡，北邙是墓地），「梧桐半死」喻喪偶，本文的「鼓盆」則是喪妻的意思。

「鼓盆」典故出自《莊子·至樂篇》：

「莊子妻死，惠子弔之，莊子則方箕踞鼓盆而歌。惠子曰：與人居，長子老身，死不哭亦足矣，又鼓盆而歌，不亦甚乎？莊子曰：不然。是其始死也，我獨何能無慨然，察其始而本無生，非徒無生也而本無形，非徒無形也而本無氣，雜乎芒芴之間，變而有氣，氣變而有形，形變而有生，今又變而之死，是相與為春秋冬夏四時行也。人且偃然寢於巨室，而我嗷嗷然隨而哭之，自以為不通乎命，故止也！」

將之譯作語體文，意思是說：

「莊子的妻子死了，惠子前去弔喪，看見莊子坐着時正把雙腿分開，也敲起盆子唱起歌來，惠子說：

你的妻子與你共同生活，生兒育女，甚至為你老死，不哭也還算了，現在你更鼓盆而歌，不是太過份了

莊子說非也，當她剛死之時，我怎能不為此而感到悲傷呢！可是要根究本源，她本來是無生命的，不僅無生命而且欠缺形體，不僅欠缺形體而且沒有元氣。後來從混沌之間，才有了元氣，又有了形體，又有了生命，現在再由生至死，種種一切，如同春夏秋冬四時變化運行，人家已歸塵土，靜靜的安息於大自然的屋子裡，而我尚在哭哭啼啼，正因為這樣不是通情達理的，所以才停止了啼哭呢！」．

莊子名周，是戰國時候（公元前三六九至前二八零年）的思想家，他淡泊名利，不為貪圖祿位而甘願逍遙物外。他認為，生老病死都屬於自然變化，人只要順應自然規律，超脫於世俗常情之外，就可以得到最大的快樂了。

用莊子思想來看「鼓盆」故事，亦俱作如是觀。

原載《粵劇曲藝月刊》二零零一年十月（第八十九期）

嗎？

粵曲詞中詞初集〔增訂版〕

蘼蕪婦

「蘼蕪」是香草，但加上了「婦」字於其後，意義就完全不同。

「蘼蕪」音讀「微無」，粵曲有「蘼蕪歌」與「蘼蕪婦」，前者是《趙氏孤兒之捨子存孤》裡一闋小曲名字；後者在《秦香蓮投府救雛》中，有「蘼蕪婦，工織素，不向權貴低頭」幾句。「蘼蕪婦」就是棄婦，南朝陳．徐陵所輯的《玉臺新詠》，曾寫過《上山采蘼蕪》古詩：

「上山采蘼蕪，下山逢故夫，長跪問故夫，新人復何如，

「新人雖言好，未若故人姝，顏色類相似，手爪不相如。

「新人從門入，故人從閣去，新人工織縑，故人工織素，

「織縑日一匹，織素五丈餘，將縑來比素，新人不如故。」

「蘼蕪詩」中，依依之情，流露於字裡行間，不過，棄婦下堂之時，還得從偏門小戶離去，縱然貌美，也工於織絹，處處都比新人好，但已為人所棄，那又有甚麼用處！

「蘼蕪婦」唱出了「蘼蕪歌」，後人遂以此作為棄婦的典故。

關於「蘼蕪」，實是一種名為「芎藭」的幼苗，傘形科，大葉形如芹者叫「江蘺」；葉細如蛇狀者則

為「藨蕪」，而「芎藭」那呈不規則結節狀拳形圓塊的乾燥根莖，就是有活血行氣，祛風止痛的中藥「川

芎」（產自四川的「芎藭」）了。

談到「藨蕪」入文，除了上述典故之外，漢朝司馬相如的《子虛賦》與《上林賦》俱有之，至於散見

其他詩句者亦有不少，試錄如下：

南朝‧齊‧謝朓《和王主簿怨情》：「相逢詠藨蕪，辭寵悲班扇」；南朝梁‧陸罩《閨怨》：「欲以別

離意，須向藨蕪悲」，南朝梁‧庾肩吾《愛妾換馬》：「琴聲悲玉匣，山路泣藨蕪。」

唐張文恭《佳人照鏡》：「借取藨蕪葉，貪憐照膽明」；唐孟郊《妾薄命》：「青山有藨蕪，淚葉長

不乾，空令後代人，採掇幽思攢」；唐劉禹錫《擬四愁詩》：「君向藨蕪山下過，遙將紅淚灑窮泉」；唐

白居易《湖山醉中代諸妓寄嚴郎中》：「還有些些惆悵事，春來山路見藨蕪」；唐魚玄機《閨怨》：「藨

藨盈手泣斜暉，聞道鄰家夫婿歸。」

最後一提的，是明末「秦淮八艷」之一的名妓柳如是，另有一個叫「藨蕪君」的別號！

原載《粵劇曲藝月刊》二零零一年十一月（第九十期）

齏粉

梁瑛女士送來《大團圓》唱本，原曲由何非凡主唱，陳冠卿撰曲，故事敍述抗戰時，有熱血青年報

國，但遭奸人陷害，親離家散之外，自己也難逃厄運，給送上了斷頭台。

此曲原名《紅花開通凱旋門》，後人以該名犯了某方面的忌諱，遂改為《大團圓》名字，瑛姐如是我

云。

中有「焉知到今日白費心，用謀盡付齏粉」曲詞。

「齏」音「擠」，是細切了的醬菜或酸菜，成語「朝齏暮鹽」，是說及唐朝時候，太學博士待遇微

薄，早上所吃的是醬菜，晚上則以鹽佐食，以致面有菜色。喻讀書人生活清苦，此語出自韓愈的《送窮

文》。

在北宋時期的大文學家范仲淹，以不朽著作《岳陽樓記》垂名後世。他幼時家貧，但頗勤學，每日所

吃的，僅「齏粥一角」（用醬菜煮粥充飢，角是量器名），刻苦如此，終於能成大器。

與上述內容類似的成語，計有「齏鹽存帛」，指粗菜淡飯和普通衣著，「齏覽自守」是比喻堅持過著

清茶淡飯的生活；「齏覽樂道」是甘於食貧了。

中華非物質文化叢書·文學類·戲曲系列

但「齏粉」一詞卻有另番解釋。例如南朝蕭衍在《梁武帝討齊主東昏侯檄》的檄文中，有「一朝齏粉，孩稚無遺」句，解作「不料他們全家都被昏君殺害，家族也遭毀滅」，這裡的「齏粉」是「粉身碎骨」；而《大團圓》曲中的「齏粉」，乃「化為烏有」的意思。成語另外有「懲羹吹齏」的故事。

「羹」是熱湯，「齏」是細切的冷菜，成語是說，曾遭受熱湯燙過的人，因為得到深刻的教訓，總會心存恐慌，以致日後進食冷菜時，也得要將之吹涼才敢舉箸，這裡不無矯枉過正之意。

原載《粵劇曲藝月刊》二零零一年十一月（第九十期）

傾軋（音紮）

《琵琶行》有曲詞：「估道宦途傾軋，世道艱難」，是白居易感懷之語。

公元八一六年，白居易官至刑部尚書，因上書要求改革時弊，嚴懲貪官污吏，以致觸怒權貴，也不為皇上所喜，遂被貶為江州司馬，白當時四十四歲。這是朝臣互相「傾軋」而產生的後果。

「傾軋」意即排擠，朝臣暗鬥明爭，拼個你死我活，為官而不愛聯群結黨，又或不懂得攀高迎上之術者，仕途不振，可以斷言，白居易明顯就是一例。

「傾軋」的「軋」字略為生僻，甚至有人以為是「軋」或「輾」字的簡體，未免做成誤會。

「軋」字的解釋很多，例如散文《單戀情書》中有幾句：「人家的情絲，千篇一律經遠去的車輪軋斷，而作者心靈卻由轔轔車聲，迸出近似瘋狂的火花」，這裡的「軋」字，意為車輪輾過。

又例如詞語中的「伊軋」和「鴉軋」都是象聲詞，形容器物磨擦聲，如搖櫓；而同是象聲詞的「軋然」，則是門扇開合的聲音。

戲曲能以「軋」字入詞罕見，倒是上海話及外省方言中，有「軋」字成為詞語的則不在少數。再例如「軋對」是撮合，「軋咕」指交往和相處，「軋鬧猛」是湊熱鬧的意思。

而「軋馬路」是形容夫妻或情侶間來散步，這裡的「軋」是逛；而「軋姘頭」指沒有正式夫妻關係的人同居，這裡的「軋」是結交；至於「軋姊妹淘」乃女性之間往來，也有女子同性戀的含意。

回頭再說「傾軋」。

某女作家在一篇《綉花女神》的文章中有以下幾句：「白天在辦公室日理萬機，晚上踡縮在沙發一角，飛針走線，甚麼傾軋嘔氣都掉到九天雲外」，這裡的「傾軋」，是同事間的紛爭了。

不過，在另一位專欄作家筆下，對於「傾軋」一詞，似是別有深意。當他述及本港領導人頒授大紫荊勳章給楊某人時，則有「舊宮廷傾軋情意結」的形容。

原載《粵劇曲藝月刊》二零零一年三月（第九十四期）

相濡以沫

由蔡衍棻撰曲的《朱弁回朝之送別》一段南音中，有「蛾眉與你有幸逢異國，相濡以沫六度星霜」句（按朱弁遭覊留金國，從公元一一二七的宋高宗建炎元年，至公元一一四三的宋高宗紹興十三年，正確數字為十六個年頭，這裡的「六度」是錯誤的）。

從字面看「相濡以沫」，「濡」是濕潤，「沫」乃口涎。整句成語是比喻魚兒相處於涸澤之中，因為失水，於是互相吐出口沫，以延性命的意思。

典故出自《莊子‧天運》：「泉水枯涸了，魚兒彼此棲身於陸地上，只能互相利用濕氣來吹噓，用涎沫來作濕潤，比起來，這實在不如在江湖當中，彼此忘卻了對方，誰也不管誰，自由自在地生活，就較為好得多了。」

用白話文作解釋：「泉涸，魚相與處於陸，相呴以濕，相濡以沫，不若相忘於江湖。」

這成語的另一句「相呴相濡」，同樣是說魚兒處於困境，正因失水，於是互相吐涎，以續生命。此中的「呴」（音句），是張口出氣，「濡」則是泡沫了。

以下是詩人用成語入句的描寫：

涸溜：「涸溜沾濡沫，餘光照死灰」（唐・元稹）。

煦沫：「寂寞相煦沫，浩蕩報恩珠」（唐・杜甫）。

濡沫：「濡沫情雖密，登門志已遼」（唐・韓愈）。

沫相濡：「共矜名已泰，誰肯沫相濡」（唐・駱賓王）。

湖海相忘：「湖海相忘日自疏，經年不作一行書」（宋・黃庭堅）。

惠沫：「惠沫沾枯涸，忠規補過差」（宋・黃庭堅）。

聚沫：「窮魚守故沼，眾沫猶相依」（宋・蘇軾）。

江海相忘：「江海相忘十五年，羨公松柏蔚蒼顏」（宋・蘇軾）。

以沫相濡：「激水要令風在下，涸泉難以沫相濡」（宋・范成大）。

原載《粵劇曲藝月刊》二零零一年三月（第九十四期）

望族

銀行鉅子鬧出婚外情愫，此間傳媒報導時，形容彼之顯赫家世，每有「望族」一詞。

粵曲《釵頭鳳》與《吟盡楚江秋》，先後有「捨得我是望族豪門，兩家已得成連理」及「知卿望族，名閨秀」句，這裡所指是「郡望、門族」的簡稱。

歷久以來，文字上與「望族」這詞相若的稱謂很多，如，鼎族、華腴、著姓、五陵、金張、喬木世家、錦韉公子等等。

「鼎族」及「華腴」同是顯赫世族；「著姓」為顯著名聲世家，「五陵」指居於漢代皇陵附近者，不消說，都是皇家貴族了。

「金張」係金日磾（音低）和張安世二人的簡稱，前者自漢朝的武帝至平帝，七世均為皇家內侍，深得寵信。張安世乃張湯之子，父任為郎，累官尚書令。昭帝即位時拜右將軍，封富平侯。昭帝崩，與大將軍霍光共謀國策，立宣帝，因功拜大司馬，後子孫相繼，七世顯榮。

而「喬木世家」和「錦韉子弟」同樣是貴族子弟的代稱，「喬木」喻勢高，「錦韉」者，策馬之謂也！

中華非物質文化叢書・文學類・戲曲系列

提起「望族」，不能不談「王謝」，所謂「門楣王謝，甲第金張」，向來成為美談。而唐人劉禹錫有「朱雀橋邊野草花，烏衣巷口夕陽斜。舊時王謝堂前燕，飛入尋常百姓家」的烏衣巷詩，早已傳誦多時。

所謂「王謝」，是王導與謝安，前者於公元三一七年，出謀聯合南北士族，擁立司馬睿為帝，是為東晉政權。之後他官居宰輔。總攬元帝（睿）、明帝（紹）及成帝（衍）三朝國政，共十八年，時有「王與馬，共天下」之說，至於著名的：「我雖不殺伯仁，但伯仁實為我而死」這一句，說的人就是王導。

後者的謝安，年逾四十方出仕，歷任尚書僕射、中書監及驃騎將軍等職。太元八年（公元三八三年），當時前秦君主苻堅大舉南下，朝廷震恐，他出奇制勝取捷，是為歷史上的「淝水之戰」。

粵劇《淝水之戰》所描述的，正係上述事跡。

王導與謝安兩家，其後人世代居於金陵烏衣巷（今南京中華門外秦淮河南岸），也留下了「烏衣門巷」的典故。

原載《粵劇曲藝月刊》二零零二年六月（第九十七期）

粵曲詞中詞〔增訂版〕

醍醐灌頂

此間報章評論，曾有「戳破科技泡沫，股民醍醐灌頂」的標題；而「灌頂醍醐」這句佛家語，粵曲亦常見入詞，例如《幻覺離恨天》有「醍醐灌頂醒愚頑，水月鏡花皆成幻」句，而《趙氏孤兒之捨子存孤》中，也有「灌頂醍醐驚一語，家仇國恨兩相依」的曲詞。

「醍醐」亦稱「酒乳」，含意有三：一指乳酪，二喻個人品性之純美，三作美酒解釋。但佛門中人則認為「醍醐」相等於智慧，人經「灌頂」這種儀式而接受了，就能大徹大悟云云。

在《涅槃經‧聖行品》中有這樣的記載：「譬如從牛出乳，從乳出酪，從酪出生酥，從生酥出熟酥，熟酥出醍醐，醍醐最上。」

意思是說，鮮牛奶經提煉而成酪，酪上一重凝固者為酥，再熬，油從酥上溢出，這就是極為甘美，不可多得的「醍醐」了。

「醍醐灌頂」是一項隆重的儀式，所謂「醍醐」並非真的乳酪，只用清水，取其純潔之意，而「灌頂」也者，同樣不是「成盤水從頭頂淋落去」，僅是將清水輕輕灑下，如此而已。

儀式開始時，法師講經及與信眾齊唸《大悲咒》，之後潔淨道場，法師用楊枝蘸上名為「甘露」的清

水，灑遍四方。

信眾之前聽講經，願意接受法師替其「灌頂」，是彼此之間的一種契機；而經「灌頂」後的信眾，亦可得到上佳的祝福、智慧與光明。

「灌頂」對於本港佛門中人，畢竟少用，但在藏族中，這是藏傳佛教僧人開始密宗修行所必須的宗教儀式。含意為「授與力量」。

藏族最近所舉行的兩次灌頂，是一九九九年六月杪，年齡九歲的十一世小班禪，在扎什倫布寺首次為七百多名喇嘛及信眾「灌長壽頂」；而第二次則在二零零二年三月下旬，十一世班禪來到北京雍和宮，主持隆重的「無量壽佛灌頂法會」，為僧眾摸頂賜福，並接受對方朝拜。

此外，「灌頂」也是一位僧人名字（公元五六一至六三二年），俗姓吳，字法云，常州義興（今江蘇宜興）人，號「章安大師」，後被天台宗尊為「五祖」，著有《觀心論疏》、《涅槃經疏》、《智者別傳》及《國清百錄》等，唐貞觀六年卒。

原載《粵劇曲藝月刊》二零零二年六月（第九十七期）

罨

港人有俗語曰「生草藥——噏得出就噏」，是揶揄某些無的放矢，口沒遮攔之輩。此中「噏」字一語雙關，既云亂噏廿四，亦係人有傷患而給敷藥之謂，由於此乃借音字，不能作準，是以用字行文，該以「罨」字為合。

「罨」字有兩種讀法，「罨生草藥」的唸如「up」音，烏合切，乃「庵」字的陰入聲；其他若唸「掩」時，則為衣儉切，係「閹」字的陰上聲了。

由鍾雲山與嚴淑芳合唱的《何日再相逢》中，有「韶光不再心迷惘，罨畫樓陰簾波障」句，戲曲有以「罨」字入詞畢竟少見，而「罨畫」一詞，則是斑雜彩色畫圖的解釋，言其美也。例如明人小說《檮杌閒評‧明珠緣》二十九回，就有「亭台罨畫，島嶼瀠洄」這兩句。

「罨」字含意，當漁翁將網淩空拋起，從上蓋下，是為撒網，亦即「罨網」。清人沈曾植的《西湖雜詩》，有「湖上波光罨雪光」句；又例如明人小說《醒世姻緣傳》第九回：「天大的官司倒下來，使那麼大的銀子罨將去。」

前者的「罨」指覆蓋；後者的「罨」字是掩藏，有盡傾家財而冀求達至理想，換言之，是賄賂了。

「罛」字亦可解為捕獲，晉朝左思著《蜀都賦》，中有「罛翡翠，釣鰋鮋」句。古時的「鰋鮋」，分別是今日的庵釘魚和老虎魚，前句指用魚網捕取鳥類，「翡翠」就是翠鳥，一種名為「釣魚郎」的水禽。

「罛」字與「頭」連用，是為「罛頭」，則另有「低矮」解釋，清人幽默文學小說《何典》序中，就有「新年新歲，過路人題於罛頭軒」這一句，「罛頭軒」也者，低矮的房屋是也！

上文說過，人有傷患而給與敷藥謂之「罨」，中國醫家手術有「冷、熱罨」。以紗布蘸上藥酒，又或將濕草春成碎末，置於患者的傷口處，是為「冷罨」；而「熱罨」係用毛巾浸於熱水內，稍後輕輕扭乾水份才敷上，藉著溫度熱力而使之減低痛楚，如此而已。

此外有「罌盂」一物，乃南朝梁武帝時，東夷（古華夏對東方諸民族的稱謂）一種坐葬用以代棺的瓦器。《太平廣記·沈約》有載：「天監五年（公元五零六），丹陽山南得瓦物，高五尺，圍四尺，上銳下平，蓋如合焉，中得劍一，瓷具數十，時人莫識，沈約云：此東夷罌盂也，葬則用以代棺。」

粵曲詞中詞初集〔增訂版〕

半

邇來生活起居，流行「三個半分鐘」和「三個半小時」的論調，前者指晨早醒來時，宜躺床、坐床和候床各半分鐘；後者是每天的早午晚時間，須分別運動、午睡和散步半小時，儘可強身壯體，有益健康云云。

揆諸粵曲，以《胭脂巷口故人來》為例，就有很多「半」字入詞，例如「半悲半恨、半病半狂與半飯，半憨半癲和半疸」，以及「恥作浮生半日閒」等等。

床頭金盡，壯士無顏，窮途落拓，痛失知音，如斯環境，有說不出的悲涼。

上述曲詞中的後一句，源出於唐朝詩人李涉的《登山詩》：「終日昏昏睡夢間，忽聞春盡強登山。因過竹院逢僧話，又得浮生半日閒。」

清人錢德蒼輯錄的《解人頤》小品，載有《半半歌》：「看破紅塵過半，半生受用無邊，半雅半粗器具，半華半美庭軒，衾裳半素半輕鮮，肴饌半豐半儉……」，全詩二十八句，有勸世文意味。另有《半半詩》，乃明人梅鼎祚所作，全詩四句如下：「半水半煙著柳，半風半雨摧花。半沒半浮漁艇，半藏半見人家。」

「半見人家」——本港新市鎮附近，亦有村名「半見」，此村位於將軍澳坑口北區，原是舊日石廟灣西南邊海岸的一條小漁村，因地處偏僻，且隱藏於叢林崖岸，不易為人所發覺，所以當地漁民稱之為「半見村」。不過，今日將軍澳已成新鎮，條條通衢大道，「半見村」換了新顏。

而食物之中，瓜名「半世」，指苦瓜，喻人生須經「半世」才可領略甘苦之道；丸稱「半年」，是台灣人的地道食品。彼岸民眾循俗例於每年農曆六月初一日，摻紅麴於米粉內成丸，用作祀神祭祖之後全家進食，祈求四季圓滿，萬事興隆。這些吃「半年丸」的習俗，一如粵人冬節吃湯圓，意義完全一樣。

在本港方面，新界圍村有「唔食半年雞，唔娶半年妻」俗諺。老一輩認為農曆的半年六月不宜嫁娶，逆之或許會成「半暫婚姻」，前者猶言其老，蓋百二日雞隻之肉質最為鮮嫩，逾期則皮粗肉韌，不堪咀嚼也矣！

近期粵曲有《半生緣》，係描述老夫少妾的忘年事蹟，主角乃明末之錢謙益和柳如是，後者亦當時的「秦淮八艷」之一呢！

原載《粵劇曲藝月刊》二零零二年七月（第九十八期）

天塹（音暫）

粵曲《合兵破曹》裡，周瑜曾有「憑那天塹長江，定把曹兵水葬」豪語。「天塹」則指險要「塹坑」，亦是城牆之外的壕溝與護城河。

「天塹」一詞，屢見新聞媒體所採用，例如千禧年六月杪，連接瑞典和丹麥兩國的「尼勤海峽大橋」正式通車，這項能夠接通兩地的巨大工程，報章上遂有「天塹變通途」標題。

又例如詩人曾感嘆「蜀道難，難於上青天」，當年李白從陝西進入四川，無路可通時，於是吟出「西當太白有鳥道，可以橫絕峨嵋嶺」之句，到了今天，不僅飛機航線連通川峽，而鐵路與公路亦縱橫全個川省，所以「蜀道」再無「行路難」，「天塹」已變通途。

一九五七年十月中，為慶祝長江大橋通車，詩人吳玉章曾有「天塹也能飛渡，人力巧奪天工」句，「天塹」本謂天然的壕溝，這裡代喻長江，人力係指新中國建設武漢長江大橋時的壯觀了。

在歷史上的南北分裂時期，長江每每成為天然阻隔，言其險要而難以越過之意，且看明朝文學家宋濂，曾經寫過一篇著名的《閱江樓記》，對長江有這樣的描述：「長江發源岷山（四川甘肅交界處），委蛇（綿延曲折）（編者：蛇讀作移音）七千餘里始入海，白（浪）湧碧（波）翻，六朝時往往倚之為天

中華非物質文化叢書・文學類・戲曲系列

133

塹。」

「塹」字解釋有三：其一乃名詞，為上述的壕溝與護城河；其二係挫折，例如成語有「吃一塹，長一智」，在這裡的「塹」字是形容詞。

其三作動詞，意為挖掘。歷史上的「塹山易名」，《晉書・元帝紀》有載。秦朝時，某些看星相的術士言道：「金陵地面於五百年後，會出天子之氣」，是以秦始皇東遊，為了鎮壓這股天子之氣，於此挖掘鍾山，藉此絕其勢，並將金陵易名為「秣陵」。

此外在台灣的新竹市，有地名曰「塹城」，每年農曆春節都舉辦提燈晚會，簡稱「竹塹燈會」，但自二零零二年起，一改傳統作風，以「知識學習」、「感性參與」為號召，更以「塹城走廟祈福」作主題，這個每年一度的新年活動，讓市民熱烈慶祝，從而感受到民俗節日的氣氛。

原載《粵劇曲藝月刊》二零零二年九月（第九十九期）

粵曲詞中詞初集〔增訂版〕

巾櫛

在《花染狀元紅之渡頭送別》曲中，有「執手細問歸期，好待巾櫛早為夫子奉」句。

從字面看，「巾」藉以拭手，「櫛」及是用來整理頭髮的篦子，合成一詞，則理解為梳洗用具，但加上了一個「侍」或「奉」字於其上，又有另番含意，且看幾本古典小說對此的詮釋和用句。

（一）指梳洗用品，即手巾和梳篦之類。《蜃樓志全傳》第三回：「男女不同席，不同桃架（桃音移，即衣架），不同巾櫛。」

（二）指梳洗打扮。《石點頭》第六卷：「灑掃有書帷之童，衾裯有巾櫛之女奴。」

（三）代指婢女下人為男子應盡的義務。《五色石》第一卷：「且待小姐成親之後，方好來奉巾櫛。」

（四）代指妻妾。《金瓶梅》十六回：「蒙大官人不棄，奴家得奉巾櫛之歡，以遂于飛之願。」

「巾」是隨身用品，如「松花汗巾」（《情贈茜香羅》）、「揮手揚巾」（《再折長亭柳》）之類的詞句常可聽到，反而「櫛」字則少見，這裡試細談之。

「櫛」即篦子，畢竟是舊時代的產物，昔日的「大良梳篦」著名遐邇，竹製者質地幼細而堅韌，檀木

中華非物質文化叢書·文學類·戲曲系列

則為上品，其他牛骨與電木製品俱下之。

這是一種類似梳子的整髮用具，雙面平行，中間有整節隆起之橫樑，齒與齒排列極為密集。以前貧家居處欠缺衛生，兒童髮端每多頭虱，為人母者會按時為兒女洗頭，所需材料是黃皮葉、碌柚葉及茶仔餅等，將之春爛浸用，稍後，用箆子替彼待等梳頭，箆齒幼且密，從而使「虱蛋」箆出，起清潔作用。

這是四、五十年代香港窮等人家生活的外一章。

關於這個既是名詞亦屬動詞的箆字，且看《水滸傳》二十八回：「又帶個箆頭待詔來替武松箆了頭」，所謂「箆頭待詔」，就是梳頭師傅了。

話接上文，成語中的「鱗次櫛比」，係指房屋或船隻，若魚鱗之層次，似櫛齒般整齊，是數量繁多而排列有序之謂；「櫛風沐雨」乃藉風梳髮，以雨洗頭，形容一個人飽經風雨，勞碌奔波，至於「不櫛進士」，指有文才的女子了。

原載《粵劇曲藝月刊》二零零二年九月（第九十九期）

粵曲詞中詞〔增訂版〕

笙歌、吹笙

一向以來，笙這種樂器相當冷門，不僅坊間罕見，而且也少人懂得吹奏，不過，年前興起了《蔡文姬之絕唱胡笳十八拍》後，由於此中有笙樂拍和，聽來感人，是以繼後之新曲，如《石門道別》、《沈園會》（關群英版本）、《金石緣》以及之前的《一曲鳳求凰》等，都有以笙作為伴奏。

記得《半生緣》和《問君能有幾多愁》這兩曲，同樣有以笙入詞，前者是「星輝月燦證良緣，高奏笙歌溢畫船」詩，後者乃「舊夢吹笙，新寒聽漏」句。

逢場作慶，夜夜「笙歌」，這是一般人對於酒色徵逐，歌舞連場的代名詞。「笙歌」也者，指笙管樂器所伴奏的歌聲，而「笙歌鼎沸」一語，則形容音樂歌舞熱鬧非凡。明人古典小說《鼓掌絕塵》中的第二回與第三回，先後出現了「忽聽得那邊船中，笙歌盈耳」，以及「笙歌鼎沸，鼓樂齊鳴」的內文。

笙係一種用竹製成的吹奏樂器，由簧片、竹管和笙斗三部份組成，當用口吹（吸）時，氣流經過簧片，從而令其振動，再加上竹管的共鳴而發出聲音。

笙音清顫悠揚，本身具單音、雙音及和聲等功能，將之與笛子、三絃齊奏，起和諧作用。唐代詩人劉禹錫的《百舌吟》詩，其中有「笙簧百囀音韻多」，是形容笙聲婉轉，聽來如百鳥和鳴的意思。

要把笙吹好，頗富難度，所以極少人懂得吹奏，這是一般樂器的音階，呈順序排列，但笙則否，後者的「笙孔」位置，高低不一，且音階排列與前者迥異，要拿捏得準，並不容易，是以對於可呼可吸的吹奏方式，不得其法的話，「吹到索氣」時，效果難言理想。

至於「吹笙」一詞，語出《詩經‧小雅‧鹿鳴》：「我有嘉賓，鼓瑟吹笙，吹笙鼓簧」，意思是「有嘉賓到來我處，彈瑟吹笙表示歡迎，吹笙按簧聲韻悠揚。」

所以，「吹笙」也是歡樂日子的代名詞。不過，《問君能有幾多愁》的「舊夢吹笙，新寒聽漏」句，是李後主和小周后已身為降虜，日坐愁城的環境，借「吹笙」一詞而緬懷過去，徒添傷感罷了。

原載《粵劇曲藝月刊》二零零二年十月（第一百期）

粵曲詞中詞〔增訂版〕

膏肓（音方）

近日流行的《蘇東坡痛喪朝雲》，曲中先後出現「膏肓」兩字，其一是「斷不致膏肓沉重，今日險死還生」，次句為「縱有靈藥，膏肓之症癒也難。」

前句是指病情，後者以症候作為比喻。而另外一闋《海角紅樓之玉殞》，內有「纏綿病榻，入侵膏肓」句；同樣，在《蔡文姬之絕唱胡笳十八拍》裡，亦出現了「我已病入膏肓，藥石皆無所用」的曲詞。

「膏肓」也者，古代醫學稱心尖脂肪為「膏」，心臟和橫膈膜之間為「肓」。「肓」與形似的「盲」字僅差一筆，唱曲者務須留意。

「病入膏肓」這句成語，出自《左傳・成公十年》：春秋時，晉景公患了病，求助於秦桓公，秦桓公派出醫緩替他治病。當醫緩未到之前，晉景公作夢，夢見自己的疾病化為兩隻小鬼，其中一隻說：「緩是良醫，他到來診治，我們逃不了」；但另一隻說：「我們只要躲在膏之下，肓之上，這是藥力所不能達到的地方，他縱然醫術高明，又能把我們怎樣！」

正因如此，醫緩來到後，經過診治，認為晉景公的病情已十分嚴重，無藥可救，因為這病在「膏」之下，「肓」之上，用猛藥強攻，病未除時人已先死；改用溫和的藥方，又不能直達病源，是不治之症。

後人遂以「病入膏肓」作為無可救藥的代名詞。而與此相關的成語，有句「泉石膏肓」，是指愛好山水的人，已達「病情惡化」的地步。

《舊唐書》有載：田遊巖入箕山許由（古代隱士）祠旁，自號「遊東鄰」，頻召不出，高宗幸嵩山……，謂曰：「先生比（近來）佳否？」答曰：「臣所謂泉石膏肓，煙霞痼疾者。」田遊巖這兩句是說，自己愛好山水泉石和霧靄煙霞，就如同病入膏肓，久治不愈一樣，唯願終生歸隱，決不再踏上仕途。

另句「鍼膏肓」，出自《後漢書‧鄭玄傳》：說及東漢時的經學家鄭玄，讀了何休所寫的三冊著作《公羊墨守》、《左氏膏肓》和《穀梁廢疾》之後，很不同意他的一些觀點，於是便作了三篇文章對此進行批判。

文章分別是「廢墨守」、「鍼膏肓」和「起廢疾」等，後以「鍼膏肓」一詞作為針對性的批評，有「進苦口之藥石，鍼害身之膏肓」的意思。

原載《粵劇曲藝月刊》二零零二年十月（第一百期）

粵曲詞中詞〔增訂版〕

左賢王

大凡與蔡文姬有關的曲目，都缺不了「左賢王」一詞，因為這是她處於匈奴時期的愛侶，也是她的第二任丈夫。

東漢靈帝中平五年（公元一八八年），蔡文姬十六歲時，初嫁儒生衛仲道，但結婚僅年餘，衛生病故；而文姬歸漢之後，為曹操所安排，三嫁給當時官任屯田校尉的董祀，至於文姬身處胡地番邦時，「左賢王」地位僅次於國王單于，是匈奴國的高層人物。

匈奴的組織，自國王單于以下，有「四大國」，是「左、右賢王」、「左、右谷蠡王」等；之下再有「六角」，分別為「左、右日逐王」、「左、右溫禺鞮王」及「左、右漸將王」等；「四大國」和「六角」，共成「十王」，而在「十王」各官職之下，又置有千長、百長、十長、裨小王、都尉、當戶及且渠等屬吏焉。

匈奴以左為尚，是以各官職皆左高於右，同樣，能夠繼承國王王位的，乃「左屠耆王」，「屠耆」係匈奴語「賢」的意思。即是之故，胡人所稱「左、右屠耆王」者，就是「左、右賢王」了。

交代過「左賢王」在匈奴國中的位置，讀者可能會問：「左賢王」既然是胡邦的高層人物，為啥連一

個像蔡文姬的愛妾都不能保留，而乾瞪著眼的讓她別歸漢呢？

這之間，關乎匈奴的國力問題。

匈奴遊牧民族，是屬於一個龐大的聯邦帝國，它最顯赫的年代，是公元前二百年的漢高祖七年時期，當時劉邦率領三千精騎遠征，卻被匈奴圍困於平城（今山西大同東北）附近的白登山七日，幾陷絕境，其後以厚金賄賂了匈奴王的閼氏（單于妻子），才得突圍脫險，這是歷史上著名的「白登之圍」。

漢兵失利，匈奴在北部邊境頻頻襲擊，漢朝最後只能以和親作為妥協。如是者相安無事達五十多年，這段悠長時間，也是匈奴帝國最風光的歲月。

到了西漢武帝時，以堂堂大國，卻也不甘屈辱於胡人，於是派遣衛青、霍去病等率軍北伐，屢獲全勝，匈奴只好再次俯首稱臣。

及後匈奴連年蝗災，人畜死傷無數，而且內部紛爭頻仍，國力亦隨之大弱，這時候的曹操，以金璧厚禮贖回蔡文姬，「左賢王」又哪能說個不字呢！這就是文姬歸漢而未遇到阻撓的原因。

原載《粵劇曲藝月刊》二零零二年十一月（第一百零一期）

粵曲詞中詞初集〔增訂版〕

歲初的春節聯歡宴會，筆者為勵進曲藝社主持粵曲問答遊戲時，曾以《落霞孤鶩》中的「鶩」字是啥

為題，詢及在場嘉賓，稍後台下有人猜中，是「鴨」的答案。

有關《落霞孤鶩》這闋由蔡滌凡先生撰於一九六六年的作品，此間宣傳海報，許多時會以「霧」易

「鶩」，同音而異字，錯得厲害，而且屢錯屢犯，這是主其事者態度欠認真，也對撰曲人存着不敬呢！

上述粵曲，根據三十年代作家張恨水同名小說改編，典出唐代才子王勃的《滕王閣序》其中兩句：

「落霞與孤鶩齊飛，秋水共長天一色」，這裡的「落霞」指飛蛾，「孤鶩」為野鴨。

「鶩」字除了名詞之外，亦有其他不同解釋，例如司馬相如的《子虛賦》中，出現「鶩於鹽浦，割鮮

染輪」這兩句，是騎馬於海邊鹽灘，所獵得的走獸飛禽，經割殺後，鮮血都染滿了隨後的車輪。這裡的

「鶩」，指騎馬馳騁，是動詞了。

另外出自西漢辭賦家王褒所作的《洞簫賦》，有「趣從容其勿述兮，鶩合遝以詭譎」句，前者是「從

容順勢，樂聲和緩進行」的解釋，次句係「聲音疾速，繁多而且曲調奇特」的意思。這裡的「趣」是趨

附，「勿述」是無所逆誤，「合遝（遝，音踏）」乃重疊、眾多貌，「詭譎」為奇異多變，而「鶩」則有

疾速的含意。

與此相關的詞語，例如「橫鶩」和「馳鶩」，意為四處奔走，東西交馳，「雞鶩翔舞」是小人得志又或惡人當道；「好高鶩（慕）遠」形容一個人心頭高，所想的全不實際。星腔名家何麗芳所唱的《張文貴踐約臨安》，就有「此日臨安踐約，我並非鶩遠心高」的曲詞。

「鶩」字入詞，較為通行的有「趨之若鶩」，指某隻鴨子帶頭，其他的肯定尾隨大方向，因此，無論鴨仔和老鴨，眾隻埋堆，完全不會走亂。

至於「心無旁鶩」這一句，與前者含意有相同處。解作專心一致，不作他圖。事實上，當鴨子步行時，時而低頭覓食，時而呷呷引吭，搖搖擺擺，振翅擬飛，一隻追隨一隻，極富合群精神，假若這條由鴨子組成的遊行隊伍，其中有隻擅自離開的話，就是「旁鶩」了。

原載《粵劇曲藝月刊》二零零二年十一月（第一百零一期）

槐

愛唱曲的朋友，對「槐」字最有印象的，當係《槐蔭別》，因為董永和七仙女分離地點正是槐樹之蔭下。而近月流行的《金石緣》與《石門道別》，前曲出現「茶鐺槐火裊輕煙，同把樂天楞（音零）經展」這兩句；以及後者有「他朝若得重相會，共踏槐花玉露秋」的曲詞。

《金石緣》曲中的「槐火」，從字面看，乃係用槐樹枝木取火之意，不過，此中卻大有學問。因為古時人類鑽木生火，會按四時不同而改用相異的木材，遂有「改火」一詞。這四季不同的木材是「春取榆、柳之火，夏取棗、杏之火，季夏（農曆六月）取桑、柘（音借，通蔗）之火，秋取柞（音作）、楢之火，冬取槐、檀之火。」

一年之中，鑽火各異其木，故曰「改火」，後人也以「改火」比喻時間經過一年。亦從「槐火」這詞推算《金石緣》曲，李清照與趙明誠圍爐共話，時間正是處於冬寒。

次談《石門道別》曲，李白和杜甫相別於「石門」（今江蘇江寧縣南橫望山），不盡依依，杜曾語及「苦讀寒窗，慨嘆功名未有」，以及「今番落第惹哀愁」句，失意之情，溢於言表。李白對此當感無奈，為了一抒好友情懷，只能善言安慰，並約後會之期，就是「槐花玉露秋」了。

這裡的槐花，喻赴試秋闈。

「秋闈」即「秋場」，是古時科舉考試制度，指每三年一屆的秋季，各省集士子於省城舉行鄉試，考中者為舉人；鄉試獲第之後則為科試，有秀才、明經及進士的功名。

原來每年秋季，正是槐花盛開時，勿論國產的「守宮槐」、「龍爪槐」（蟠槐）以及外來的「洋槐」（刺槐）等，都顯得枝葉蓊薆，弄碧婆娑，高聳的樹身，多虬曲的橫枝，呈優美弧形的樹冠，全掛滿了紅色又或黃色一如珠串的花朵，每當風雨過後，灑落路旁似碎金。

成語有「槐黃期候」及「槐花黃，舉子忙」句，意思是說：「當槐花遍開的時候，士子們就要準備前往『秋場』，為考取舉人而努力了。」

不過，諸花品種眾多，為何會是唯「槐」獨尊？又原來，「槐」在古代視為吉祥、長壽和官職的象徵，人們常常聽到的「三槐」，是朝廷所種的三顆槐樹，代表司馬、司徒和司空等三公的位置呢！

原載《粵劇曲藝月刊》二零零二年十二月（第一百零二期）

粵曲詞中詞初集〔增訂版〕

滴水穿石

「滴水穿石」又稱「水滴石穿」，典故出自《漢書・枚乘傳・諫吳王書》：「福生有基，禍生有胎，納其基，絕其胎，禍從何來，泰山之霤（雨水）穿石，單極之綆（井繩）斷幹，水非木之鑽，索非木之鋸，漸靡使之然也」，是比喻無論辦理任何事情，只要具有恆心，努力不懈，定然能夠成功的意思。

在《魂夢繞山河》曲詞中，有「主上留身須砥礪，滴水穿石待何年」這兩句。

從字面作解釋，乃滴水之微，也可把石頭溜穿，是所謂「滴水」而能「穿石」，但其實這種想法是完全不切實際的，因為水滴接觸到石頭，日子久了，只會形成凹位的小水氹，之後水再往下溜，水滴都流向表面，「穿石」是不可能的，所以「滴水穿石」云云，想當然而已。

這些都是閒言，本文題目卻藏有一個悲慘的故事。

話說宋時有位縣官叫張詠，一生廉潔，嫉惡如仇，給人喚作清官，在當世倒具名望。不過，有宗曾經由他所判處而被稱為「一錢送命」的案件，結果未能令人信服，也就成為了千古奇冤。

張詠任崇陽縣令時，見有個小吏從府庫走出，行動鬼祟，詢之，也發覺他頭巾下藏著一個號有府庫印記的銅錢，張認為小吏偷竊，把他打了幾板，以示懲戒。

中華非物質文化叢書・文學類・戲曲系列

怎料這名牙尖嘴利的小吏，受了懲罰而心實不甘，他說：「一文銅錢，何足道哉，這樣就要對我施以刑杖，難道你敢殺我不成！」

張詠給下人這般衝撞，無名火起，於是提筆寫判詞，「一日一錢，千日一千，繩鋸木斷，水滴石穿」。跟著提劍下臺階，親自把小吏斬了頭，然後寫報告給上司，為了殺人自罪而把自己彈劾。

官官相衛，上司當然是維護於他，總不成因為一個小吏犯罪而去責難自己的下屬吧！

可憐這個只是偷了一文錢的小吏，口舌招尤而斷送性命，其實罪不致死；但縣官恃權在手，便把令來行，憑事便誇大推理而無限上綱，作出專橫的判斷，說起來，小吏死得顯然冤枉。判詞文中的「水滴石穿」，同樣也是想當然的。

粵曲詞中詞【增訂版】

148

金莖露

《賦詠白頭吟》中有幾句詩白：「一度思家一惘然，天涯度日更如年，那能一滴金莖露，救取文園渴吻煎」，這裡的「金莖露」到底是甚麼，「文園」又意何所指呢？

原來，「文園」是漢文帝的墓所名稱，《史記》有「司馬曾任文帝陵園令」的記載，所以後人詩文中，遂以「文園」代指相如。

而「金莖露」中的「金莖（音亨）」係銅柱，「露」乃露水，典故出自《史記・封禪書》，說及漢武帝欲求長生，於元鼎二年（公元前一一五年）建造「柏梁台」。

這座以香柏為梁的「柏梁台」，高二十丈，濶七圍，鑄銅為柱，頂端有仙人伸掌，持著銅盤玉杯來承接天上降下的神（露）水，之後將這些所謂甘露，和以玉屑來飲服，以求得仙道，達至不老長生。

此台建成之日，為七年後的元封三年（公元前一零八年），武帝命令群臣分別吟其「柏梁詩」，每人一句七言，共得二十六句，是為「柏梁體」，亦即後世視為聯句詩及七言體之濫觴。不過，公元前一零四年（太初元年），「柏梁台」失火遭焚，這座建成僅十一年的著名建築物，終毀於一旦。

回頭再說「金莖露」。

中華非物質文化叢書・文學類・戲曲系列

經仙人掌上所承接得來的露水，係仙水甘露，故稱為「金莖玉露」，也就是長生不老藥，而這個承接露水的銅盤，叫「承露盤」。

「承露盤」在廣州西漢南越王墓博物館中就有一個，此盤三腳，作扁圓形，青銅製，腳頭作獸形而銜接盤底，整個盤的深度，僅二吋餘。

盤圍三方，均飾上一隻形狀似虎的怪物，是龍生九子中的第六子；「承露盤」的盤口作雙邊，內邊高起，中央有一高出之圓柱，上置承接露水的玉雕高腳杯，杯亦分為三層，作荷葉形狀之杯裙，上有杯兜，下端之支撐處塑以蛇形，蛇口銜著杯裙邊緣，杯身刻雕龍螭，其下則雕以玉圭釘飾，花紋和雕刻均取意於祈福延壽，整個盤子的造型精美。

從「金莖露」以至文首的詩句作解釋，「渴吻煎」就是司馬相如所患的「消渴症」，亦為今人常見的糖尿病，起因是缺乏胰島素，亦與內分泌失調有關，患者肺熱化燥，口渴易飢，倘能服上混以玉屑的「金莖露」，縱然只得「一滴」，也成救命之水了。

原載《粵劇曲藝月刊》二零零三年一月（第一百零三期）

粵曲詞中詞初集〔增訂版〕

屐齒

屐而有齒，今人聽來不可思議，此之所以粵曲《石門道別》中，先後出現過兩次的有關曲詞，勿論歌

者又或聽眾，對之都有點感到莫名其妙者也。

之一是「結伴屐齒遊，京華花錦繡」，次為「屐齒齊梁長相記，詩詩賦歌歌一載共唱酬」；這裡的

「屐齒」，前者借喻為知己良朋，後者謂友情永固，一如屐與齒之緊緊相連，而「齊梁」係指南朝時齊、

梁之詩體風格，整句是友誼長存的含意。

屐有齒，完全符合事實，遠在南北朝時代的木屐，前後各有兩齒！它的形狀，就恍如一張用木板釘成

的小櫈子，由於「屐齒」的接觸面較小，既方便於登山，亦有利在泥地上行走呢！

據歷史記載，南朝詩人謝靈運，好遊名山大川，他有一雙特製的木屐，屐底裝備活動的屐齒。當登山

時將前齒去掉，下山則除後齒，時人皆稱「謝公屐」，唐李白曾有詩詠之曰：「腳著謝公屐，身登青雲

梯」，對此屐顯然溢美。

與「屐齒」還有一個相關的故事。

話說晉朝名臣謝安，派姪兒謝玄往淝水前線大戰苻秦，當時的秦王苻堅，每懷窺晉之心，且率兵百萬

於淝水，蠢蠢欲動，晉朝京師上下，惶恐不已。

謝安被封為征討大都督，以禦苻堅，他指揮將帥，對謝玄面授機宜，結果節節勝利，大破秦軍。其後

捷報經驛書傳至，謝安方與客人弈棋，閱書既畢，隨手扔書於床，面上並無任何表示而弈棋如故。

客詢之，對曰：「小兒輩遂以破陣」（孩子們已經殺退了敵兵）。棋局既畢，安還內，過戶限（門

檻）而心喜甚，不覺「屐齒」之折。

後來人們形容表面假裝得若無其事，雖屬矯情，但內心卻是激動萬分的動作，稱為「屐齒之折」，也

對謝安這種鎮定而絲毫不露聲色的作風大為讚賞呢！

從古時有齒木屐回到現實的眼前，香港五、六十年代民生貧乏，木屐盛行一時，到了今天，為顧客量

度腳隻濶度而藉此替木屐「釘膠皮」的屐店行業，經已為時代所淘汰，同樣，街市仁兄穿著高身木屐開工

者亦不存在，這種昔日用白楊木、鴨腳木又或麭木所製造的傳統步行用具，市面上已然絕跡，不復再見。

原載《粵劇曲藝月刊》二零零三年一月（第一百零三期）

寒蟬

即將立法之二十三條，草案內容備受爭議，大律師公會稱之具「寒蟬效應」。

「寒蟬」是啥，讀過宋朝柳永的「寒蟬淒切，對長亭晚」這詞的都知道，「寒蟬」雖是蟬類一種，但所有蟬類到了深秋寒氣露重之時，就不鳴叫，縱有鳴聲，也使人感到淒切，所以叫做「寒蟬」。

《六月飛霜》有「寒蟬無復怨唱」句；而《秦香蓮之投府救雛》中，亦出現了「一樹寒蟬噤若，不若娥眉雙皺」的曲詞。

此處所指的「寒蟬」，喻秋深天寒的蟬類，要鳴也難。是以當有人對於某種環境多所顧慮時，每每默不作聲，是「自同寒蟬」或「噤若寒蟬」的成語。

話說東漢時候的潁川人杜密，，少有志氣，為人剛直敢言，歷任泰山太守及北海相，亦嫉惡如仇，對官宦子弟有為非作歹者，皆嚴加追捕，絕不容情。

漢桓帝（公元一四七至一六七年在位）時，杜密「行春」（勸農耕作）至高密縣，見鄭玄為鄉中「嗇夫」（負責賦稅的小吏），他見此子人才出眾，知日後必成大器，於是著意提拔，助彼就學以求上進。而這位鄭玄果然不負期望，後來成為中國歷史上著名的經學家。

桓帝延熹九年（公元一六六）宦官當權，杜密遭免官還鄉；同郡有劉勝亦是告老歸田，閑來「埽軌（掃除門外的轍迹）」，與世無爭。

當時的潁川太守王昱（音育）對杜密說：「劉勝是個清高之士，很多人都稱讚他」；杜密知道對方意在嘲諷，用語言來激發自己，於是這樣回答：「劉勝位為大夫，見禮上賓而知善不薦，聞惡無言，隱情惜己，自同寒蟬，此罪人也。今志義力行之賢而密達之，違道失節之士而密糾之，使明府賞刑得中，令問休揚，不亦萬分之一乎，」

王昱聽了，感到慚愧，對杜密更為佩服。

上述一段文字的意思是：「劉勝這人為官，因為愛惜自己，既不敢向上司推薦賢能，亦只會向惡勢力屈服，對地方上的好歹，每每暗地為之，這是自比寒蟬吧了，作為上司高層，賞和罰都得到適當處理，當然『好做』，但這樣下去，每事都不宣揚，官府又如何會得到好的名聲呢？相比起來，你心目中認為他的所謂清高，到底又能夠佔上若干份量呢？」

所以「寒蟬效應」也者，一如本文劉勝這位人物，是「知善不薦，聞惡無言，隱情惜己」，有「樣樣都唔敢講」的含意。

原載《粵劇曲藝月刊》二零零三年八月（第一百零九期）

粵曲詞中詞【增訂版】

154

磨勒、紅綃

《紅葉詩媒》中，有「是誰個磨勒豪情，夜盜紅綃離禁苑」這兩句。

「磨勒」是誰，又怎樣豪情的夜盜紅綃，從而離開禁苑去呢？關於這些，聽曲者又或唱曲人，當然有興趣知道。

「磨勒」係崑崙奴，屬異族人士，唐代宗大曆（公元七六六至七七九）年間，為顯官後裔崔千牛（千牛乃官名，掌執御刀，係皇帝隨身侍衛）的奴僕，因本結仙胎，身懷異術，能飛簷走壁，對主人頗為忠心。

某天，年方二十的崔生，遵從父命，去探訪正在染恙的當今一品紅員郭子儀（六九七至七八一），向彼問安。時有美女名紅綃者，本為北方富家女，遭郭府家人所見，驚為絕色，遂強之作姬僕，紅綃不願，但未能抗拒強權，亦無法自尋短見，是以雖臉施鉛華，但心存鬱結，唯有隨遇而安，伺機他日脫牢籠。

此日崔生到來郭府得遇紅綃，以彼美艷，神為之奪；紅綃對之亦一見鍾情，有暗許意，於是趁著崔生離別而又奉命送客之際，以手勢隱語告之對方，務於本月十五圓月夜，應約前來後苑相會云云。

崔生懵然不知，但隨行的磨勒卻旁觀者清，能譯破紅綃手勢，於是義助主人，該夜施展輕功，背負崔

中華非物質文化叢書・文學類・戲曲系列

生飛越十丈城垣，擊斃守門猛犬，得會佳人。

紅綃以磨勒本領高強，央求助己逃脫苦海，磨勒互相交談之下，既憐伊身世，復感其誠，於是背負二人離禁苑，但事機不密，遭眾多甲士四周圍捕，磨勒手持匕首飛出高垣，雖箭如雨發，亦不能傷其分毫，轉瞬間不知去向。

因得磨勒相助，崔生與紅綃才得結成夫婦。文首《紅葉詩媒》曲中「磨勒豪情」及「夜盜紅綃」這兩句曲詞，意即指此。

不過，事情並未完結，兩年後，他們三人共遊曲江，為郭府家人所見，欲劫紅綃，終為磨勒所敗；其後郭子儀得悉一切，亦得會磨勒，認為此人武藝出眾，乃可造之材，極力推薦為朝廷效力，磨勒敬辭，反之，彼亦規勸郭氏辭官修道，不再戀棧名利場，郭一笑置之。

正因此故，亦引來崔氏夫婦二人於「青門」（京城城門）外，紅綃謝過舊主人，冰釋前嫌了。

最後，崔氏夫婦接受磨勒感化，雙雙遁入空門。

此外，粵曲《梅妃怨》亦有「柳葉雙眉久不描，殘粧和淚濕紅綃」句，後者的紅綃指紅色薄綢，常用作手巾、頭巾或衣服等。前文的紅綃，也是以衣飾代替人物的稱謂呢！

粵曲詞中詞初集〔增訂版〕

彩鷁

船隻航行於海，船頭必設某些裝飾，藉此而測風雨，或純為美觀，或具其他含意，例如從前的軍艦海船，船頭雕飾會是雄偉的海神，又或美麗女郎作半裸狀，又或是身材豐滿，手中捧著海螺的美人魚等。

古代中國漁船的桅杆頂則置「候風器」，有以五兩雞毛結於其上，或順或逆，從看雞毛而知風勢，這裡來個「五兩」和「綄」（音桓）的名堂；有以繪上圖案的旗幟，或將布匹裁成三角小旗而繫於船尾之上，是為「順風旗」，旗飄海上，可測風勢和方向。而「順風旗」亦係民間俗語，諷刺一些世人毫無主見，追逐潮流，攀附權貴「西瓜靠大邊」之謂也。

粵曲《半生緣》中，描述明末要臣錢謙益除了變節降清之外，正因娶了個比自己年輕三十多歲的柳如是，紅顏鶴髮，年紀懸殊，遂為世人所非議，故有「橫來磚礫投彩鷁，驚見瓦石擲滿船」的曲詞。

「鷁」音益，古時稱為「鷁首」，善飛而不畏風，是一種專門吃魚的尖嘴水鳥，將之繪成圖像而懸於桅頂，既能辨方向，亦具定風與辟邪作用，屬於吉祥物，曲詞中的「彩鷁」，作為船隻代稱。

所謂「辟邪」，正因「鷁鳥」生來兩隻大眼睛，凡水族類，見了定然感到害怕而爭相逃避，水面恢復平靜，海不揚波，漁民可以得到安寧，放心作業，不怕水怪之類興風作浪。

中華非物質文化叢書・文學類・戲曲系列

基於此一緣故，聰明的漁民，更把「鷁鳥」的頭部再予放大，改置於船頭左右兩旁，使之容易接近水面，此舉是強調兩隻大眼睛，長期向水面注視，從而找尋可吃的食物，以及驅逐水怪邪神。這是「大眼雞」的叫法及來歷，不過與文首的「候風器」和「順風旗」，兩回事了。

歷史上有以「鷁首」入文，作為勸諫君王的奏本。話說漢代的淮南王劉安（前一七九至前一二二）他將自己所著的《淮南子·本經訓》一書獻給武帝，文章指出：自古以來，造成天下大亂，民不聊生以至國破家亡的原因。是君王無窮無盡的嗜慾，分別在於「金、木、水、火、土」等，是為「五遁」。

在「水遁」中有幾句是這樣的：「龍舟鷁首，浮吹以娛，此遁於水也」；意思是說：「君王乘坐著龍形大舟，揚起高高的鷁首，浮於水面，鼓樂齊鳴，這就是淫逸在水的方面。」

這裡的「鷁首」，是龍形大舟的裝飾，喻豪華之意。

粵曲詞中詞初集〔增訂版〕

158

愆（音牽）

許多時，曲詞裡可以見到這個愆字。例如《三夕恩情廿載仇》中的「贖前愆，為救夫郎命」；《映紅霞》的「什麼寶鴨鴛鴦詞盡愆，什麼相思并種並頭蓮」等。

愆字，分別是過錯和喪失的意思。

愆古文作「辪」，漢朝司馬相如《長門賦》，有「揄長袂以自翳兮，數昔日之辪殃」句，這裡的「揄」作揚起，「袂」係衣袖，「翳」乃指遮掩，「辪殃」就是過失了。

以愆入詞，「引愆」和「獲愆」屬於獲罪，「蓋愆」乃將功補過，「震愆」是震動與恐慌，「禍愆」為禍患，「不愆位」指在個人職位上並無過錯，「情愆」形容情已逝，「愆期」係約期而失信之意。

「繩愆」是糾正過失，成語的「繩愆糾謬」亦簡作「繩糾」，乃檢舉和糾正錯誤。明代有官署名「繩愆廳」，係國子監屬下機構，負責糾懲師生過失和廩膳不潔事宜，並記載於「集愆冊」，此署設監丞一人，正八品官。

聖賢孔子曾經說過：「侍於君子有三愆；言未及之而言，謂之躁；言及之而不言，謂之隱；未見顏色而言，謂之瞽」。意思是說：「當侍奉君子時，容易犯上三種過失，其一是還沒有輪到他說話的時候就搶

著說，這屬於輕躁；其二是他應該說話時卻默不作聲，屬於隱匿；而第三種是不曾看清楚君子的臉色就輕率發言，顯然瞎了雙眼呀！」

這是孔夫子的所謂「三愆」；成語的「三風十愆」又屬另一回事。

商朝時，宰相伊尹勸諫國君太甲，從而引述先王成湯的規條，指出「三風十愆」對於國家會造成嚴重危害，並且告誡太甲，該藉此而汲取教訓。

成湯在生時曾說過常在宮廷裡縱情飲酒和觀賞歌舞的，這叫「正覡（音核）」的風俗，膽敢貪求財貨與迷戀女色的，又或耽於遊樂及畋（音田）獵的，是謂淫邪之風；而輕侮聖人言論，逆於忠言規勸，以及疏遠德高望重的長者，更且比上（親近）頑愚無知的小人，是為淫亂的風俗。

以上的「三風十愆」公卿們只要沾染到其中一種，必然「家破」，諸侯苟如是，「亡國」自不待言，作為臣子如果不能匡正國君的錯誤，就得準備接受「墨刑」（在犯人額上刺墨），同時也要將這些內容告訴給「下士」（官名）知道呢！

所以，「三風」係巫風、淫風、亂風。「十愆」就是舞、歌、貨、色、遊、畋、侮、逆、遠、比。

原載《粵劇曲藝月刊》二零零三年九月（第一百一十期）

粵曲詞中詞初集〔增訂版〕

騎射

「騎射」一詞，今昔有別。

今之「騎」字乃策騎馬匹，而「射」泛指射擊，合成一詞則為「乘馬射擊」，係騎手跨於馬背上，用槍桿武器進行模擬實戰射擊目標的解釋（射擊不同於射箭，後者屬另外之組別）。

每年中國西藏地區有傳統馬術活動（之中亦有射弩馬術）；二零零三年九月寧夏有第七屆全國運動會，這些場合，都是眾多驃騎好漢一顯身手的天然舞臺。

「騎射」，亦稱「馬射」，古代歷朝帝王於狩獵時多用之，唱詞之於《絕唱胡笳十八拍》中，也曾選會；二零零三年八月，青海省舉行草原賽馬次出現「騎射縱橫」這一句。

古時的所謂「騎射」，是人「騎」於馬背上開弓「射」箭之意，其詞與「胡服騎射」有關，所謂「胡服」，係稱胡人衣服。在秦漢時代，胡人專指匈奴，而「胡服」的裝束，短衣窄袖，褲長，腳穿皮靴，簡便合體，完全適合於騎馬時的需要，這與大漢民族那寬袍大袖的服飾，完全不同。

要談出處，得從戰國時候，趙武靈王的軍事改革說起。

話說趙武靈王（前三二五至前二九九年在位），是個頗有作為的君主，即位之後，深深感到作為遊牧

中華非物質文化叢書・文學類・戲曲系列

民族的胡人，每於騎馬射箭之時，那短衣小袖的裝束，身手極為靈活，但中華民族的車戰組合與之較量，則有強烈對比了。

蓋後者寬袖長襦。雙襟「交輸」（布帛對角裁開，一如燕尾形狀）於背的中原軍服，除了不利奔馳速襲，更不適合和敵人交戰，於是在前三零二年（趙武靈王二十四年），既將本國的軍服改為緊視交領，雙襟掩於胸前後側的遊牧民族服式之外，亦鼓勵臣民學習「騎射」，實行重大的軍事改革。

他的意念雖好，不過卻遭遇到強烈阻力，朝中大臣所持的理由是：趙係中原大國，堂堂禮義之邦，怎會甘於向野蠻的胡人學習，因此群起反對，畢竟是趙武靈王有耐性，苦口婆心的陳以利害，將他們一一勸服。

經過改穿「胡服」和學習「騎射」之後，趙國實力大為增強，國運繼之昌隆，從那時起，「胡服騎射」取得了成功，列國爭相模仿而在中原地區散發開來。

到了唐宋時期，「騎射」更發展成為宮廷體育活動之一，杜甫的《哀江頭》詩，就描寫了妃嬪「騎射」時的情景，其中的「輦前才人帶弓箭，白馬嚼齧（咬、音熱）黃金勒（馬銜的嚼口），翻身向天仰射雲，一箭正墜雙飛翼」句，可見唐制宮人追隨皇帝出外也有騎馬匹挾弓矢同行。

南宋孟元老所著的《東京夢華錄》，對於北宋時期宮中的「騎射」表演，有「仰手射」、「合手射」、「拖繡毬」等名目。

原載《粵劇曲藝月刊》二零零三年十月（第一百一十一期）

金蘭

二零零三年十月初，香港教育界正積極發展中港兩地的「更緊密『教育』關係安排」，而在上海，已有十多家學校答允與香港的中小學結成「姊妹學校」，所以報章上對此有「結義金蘭」的標題。

粵曲《鐵血金蘭》，有說不盡的情仇恩怨，主角既遭劫難，亦義薄雲天，所以曲末就出現了「為情唯願輕生死，金蘭義氣甘願擲人頭」的曲詞。

「金蘭」語出《易經‧繫辭》：「二人同心，其利斷金，同心之言，其臭如蘭」，後來人們就把兩個人結拜成為兄弟又或姊妹的親密關係，稱作「結義金蘭」。

上述詞句中的「臭」字，與今人之看法相反，是作氣味中的香味解釋，也有芬芳含意，而「其臭如蘭」這一句，乃氣味香馥如蘭的意思。對於朋友而言，「蘭」字多喻美好，例如「蘭味」謂意氣相投；「蘭言」係心意相合的言論；「蘭客」和「蘭襟」則代指良朋益友。與「金蘭」相關的成語，也有下列幾則：

（一）「金蘭之好」是結拜兄弟關係。清人小說《小五義》二十五回：「寨主鍾雄請北俠歐陽春、黑妖狐二人落座，嘍兵送上香茶，鍾雄便問，兩位是金蘭之好？智化指著北俠說這是我盟兄。」

（二）「金蘭契友」解作情投意合或結把兄弟。明人小說《西湖二集》第二十一卷「那陝中一個從事官，與許貞是金蘭契友。」

（三）「金蘭厚契」，結拜兄弟間的深厚情誼。明人小說《警世陰陽夢》第一卷：「我們不比尋常泛交，要學古人金蘭厚契，雷陳（東漢時雷義與陳重同郡，友好情篤）故交，立定終身，不忘大義。」

（四）「蘭友瓜戚」，對知心的朋友叫「蘭友」，有關係的親戚叫「瓜戚」，這是「金蘭之好」及「瓜葛之戚」的省語，泛指近親和好友，句出清人孔尚任著《桃花扇》二十一齣〈媚座〉；造句成語套用現代人的說法，是「自己友」和「自己人」了。

金蘭結義，禍福同當，今日香港也有「金蘭節」，每年農曆四月十七日，本是「金花夫人誕」，新界地區的民間婦女會以此作為情同姊妹，休戚相關的「十姊妹節」呢！

金蘭姊妹亦幫亦派，各自由十個年紀相若的婦人，每年到了這天，穿著同一顏色衣服，燒金豬，燃香燭，浩浩蕩蕩的前往當地神廟（如天后廟、金花廟）參拜，誠心說些好意頭的說話來。由於「金花夫人」乃是一位助人產子的神靈，所以在祭祀時候，個別婦女不排除有因參拜而增添男丁的意圖。

原載《粵劇曲藝月刊》二零零三年十月（第一百一十一期）

槎（音茶）

今之「神舟」升空，神話傳說古已有之，正是題目的一個「槎」字，這兒得先岔開一筆。

二零零三年十月中旬，日本東京舉行傳統的「木筏人節」，表演出效法「江戶時代」（江戶係東京舊稱，日本後陽成天皇慶長十一年，即公元一六零六年），參加者在木筏上施展出神入化的水面絕技，如作漂流狀的單人踩浮木，雙人分別踩上不同浮木，且共抬小孩於竹兜內而前後兩人腳下的浮木仍在水中繼續前進等。

這些木筏，文字稱之曰「桴」（音呼、小筏），又曰「槎」，而「槎」字在粵曲裡常常見，例如《倩女回生》中的「有仙童來引路，天漢共泛槎」，以及《樓台泣別》的「好比張騫使，誤泛漢星槎」等句。

「槎」古稱作查，是水中浮木，相傳黃帝登位三十年，有巨查浮於西海，查上有光，夜明晝滅，此查常浮繞四海，十二年一周天，周而復始，名曰「貫月查」，查通「槎」，後借用作舟楫名字。

上述曲詞的「泛槎」就是泛舟，至於「星槎」又是甚麼呢？說來有些來歷。

漢朝時候，張騫被封為博望侯，武帝令他出使大夏國，找尋黃河的源頭，張乘船槎直上，經月餘抵達天庭，見一男子牽牛，而房舍之內又有婦人紡織，詢之：得知是天河，兩人乃牛郎織女是也！

中華非物質文化叢書・文學類・戲曲系列

織女贈一石與張，乃歸至蜀，詢及卜者嚴君平，對曰：「某年某月某日，客星犯牽牛織女」，而石塊亦為東方朔所識，謂此乃織女之支機石也。

「乘槎於海」的另一版本，出自晉代張華《博物志》：傳說天河與海相通，有人居於海邊，每年八月均見浮槎準時到此，來去不失期，此人好奇心起，為了一窮究竟，於是在槎上建「飛閣」（淩空聳立的高閣），也帶足糧食，乘槎而去。

十幾天裡看到日月星辰，個人似乎飄飄渺渺，也有無分晝夜感覺；又十幾天後來到一處，見有城郭樓房出現，室內一織婦，室外一男則在河邊「飲牛」（給牛飲水），牽牛人驚奇的問你怎會來到此間？這人如實回答，也反問一句，此地何地？牽牛人答：你回到蜀郡後，去問嚴君平！

後來這人還蜀見君平，彼對曰：「某年月日，有客星進入牽牛星座」，計算時間恰乃此人到達天河之時。這也是成語「八月乘槎」的由來，其後根據《荊楚歲時記》的引述，此人就是張騫，而上述《樓台泣別》曲的「誤犯漢星槎」，意即指此。

關於「星槎」的解釋，亦比喻貴賓駕臨，又或稱頌別人官位升遷的含意。

原載《粵劇曲藝月刊》二零零三年十一月（第一百一十二期）

粵曲詞中詞【增訂版】

袂（音米）

「袂」字指衣之袖口，別稱很多，例如「袪」（音區）字，詞語中有句「兩袪高蹶」（蹶音決，急促行走），喻動身之意，「襒」（音偽）亦係衣袖，成語中的「椅裳連襼」，是牽裙連袖，作人多解釋：

「大袚之衣」是僧人所穿的衣服，「披」音亦，是闊大的袖，大袖自然寬袍，指禪衣了。

「袂」字多與「分」字連用，當朋友、戀人又或夫妻，別離在即，彼此的衣袖從而分開，是為「分袂」，這之間，也有類似的形容詞，所謂「摻袂」係手執衣袖，不盡依依，「判袂」和「判襼」同樣是分手，關於後者，清人小說《青樓夢》第四十八回，有「我之與君判襼，亦迫於不得已」這兩句。

揎袖捋臂，是為「攘袂」，「投袂」乃揮袖、甩袖、兩者都是整裝待發、立即行動，更有義無反顧，決心殲滅敵人的意思，但「投袂忘履」這一句，則是對顧彼此、延誤時機的形容。

除了「椅裳連襼」，有句「接袂成帷」也是形容城市繁華，人口眾多，這成語出自《戰國策・齊策》：「臨淄之途，車轂（音穀）擊，人肩摩，連衽成帷，舉袂成幕，揮汗成雨」；意思是說「臨淄的街道上，車子擠逼得輪軸相觸，人們擠得肩膊相碰，將衣袖連接可以成帷幔，將衣袖捲起可以成帳幕，甚至揮汗也如下雨呢！」

以下有個「掩袂而死」的故事。

春秋時，楚國太子建的兒子勝，自幼居於吳國，楚國有「令尹」（大官）名叫子西，欲想召他回國，大臣葉公子高，以勝這個人沒有誠信，而且性格奸詐而好戰，於是勸子西不要這樣做，子西不聽，召勝回國，並封之為白公。

回國後的白公勝，果然興兵作亂，魯哀公十六年（公元前四七九），他在宮廷內殺死了子西；子西死時，後悔不聽葉公之言，以至今日罹禍。正因感到無顏面對，於是以袖掩面而亡。

這是成語「子西掩袂」的由來、後人遂用「掩袂」作為朝臣遇害之典。

關於「袂」字的詞語有很多，對他人感到佩服，從而整理衣袖，以示恭敬：是為「斂袂」；「反袂」是反捲衣袖而掩著臉孔，形容哭泣，「蒙袂」也是以袖遮面，但這詞多與「輯屨」聯用，是「蒙袂輯屨」，稱人臉上蒙著衣袖和腳下拖著鞋子，顯然身世寒酸，生活潦倒而感到羞愧的樣子了。

潔白的衣袖則為「素袂」粵曲《洛水夢會》中，有「且看素袂飄飄，是誰個神仙下降」的曲詞。

原載《粵劇曲藝月刊》二零零三年十一月（第一百一十二期）

粵曲詞中詞初集〔增訂版〕

朕兆

歲晚年頭，報上常可見到一個「兆」字，例如「吉兆」、「預兆」、「先兆」、「徵兆」……等，亦有人藉此而預測來年運程，執吉執凶，於是拜佛焚香，求籤占卦，不問蒼生問鬼神。

《七月七日長生殿》先後有「豐年常喜兆，天寶盛唐邦富民饒」，以及「默祝天佑多情，但願永無惡兆」這幾句；而在《一曲琵琶動漢皇》裡，也有「琵琶弦斷，預兆續愛無能」的曲詞。

至於題目的「朕兆」，則可見於《關公月下釋貂蟬》中，是「青龍刀響，到底主何朕兆」這一句；正因「朕兆」之中有個「朕」字，曾經有人詢及，這詞是否作「皇帝自己的預兆」來解釋呢？

答案當然是個否字。

皇帝稱「朕」，始於公元前二二一年，秦朝始皇統一天下後自稱為「朕」，他人不得僭用；但在此之前，「朕」的意思乃指個人，無分貴賤，任何人皆可用之；秦王嬴政之後，「朕」字成了皇帝代稱自己的專有名詞。而「朕兆」的含意，根本與皇帝沾不上邊，所以有關解釋，又是另碼子一回事。

單就一個「朕」字，是皮甲縫合之處，亦指船隻的縫隙，「兆」字則係灼炙龜甲時所出現的裂紋，合之而成「朕兆」一詞。正因兩者均極微細，以此借喻事物的「徵兆」。

中華非物質文化叢書・文學類・戲曲系列

169

原來，古人每當遇上戰爭或災禍諸等大事時，會藉占卜來問吉凶，而燃火以灼龜甲是其中一種，這裡燃火的荊木柴枝，燃起時一如火炬，稱「燋」（音潮），鑽龜甲的尖鑿器具（用石或刀）則名「契」，合稱是為「燋契」。

「燋契」之時，先取龜隻腹甲，用鑿子鑽刻小孔，塗上墨汁，然後以柴枝燃火薰之，從所露出的裂紋、形態且附會人事，以斷吉凶而作為「先兆」。當龜甲主線的粗紋從墨而裂者，主吉；不從墨而裂者，主「凶兆」了。

這裡所說的裂紋，主線粗紋稱為「墨」，其側的細紋叫「坼」（音策，廣東語有「爆坼」，乃手足部份皮膚裂開），合之而為「墨坼」，這裡也有「兆」的名堂。

同樣，荊木又有「楚」的別稱，而火炬所發出的火光則叫「焯」（音敦，照明），上述以火薰燃龜甲的過程，亦可稱作「楚焯」；清代詩人袁枚在他致友人的書函裡，曾有「前程干雲，非楚焯所卜」句，此中作「個人的前途去向，並非藉著燃燒龜甲，就可以預測得來」的語譯。

回頭再說「朕」，這字亦有「眹」的寫法，「眹」音「賑」，本作眼珠及瞳人，也有「徵兆」、迹象的解釋，而「無眹」一詞，就是渺無蹤跡可尋，完全找不著頭緒的含意。

原載《粵劇曲藝月刊》二零零四年一月（第一百一十四期）

誑語、十戒

報載台灣有建築工人前往四川娶妻，婚前互相隱瞞，弄虛作假，但婚後遭拆穿西洋鏡，原來男方向並不是百萬富翁，而女的亦非甚麼純情玉女，其後男方向法庭申請離婚獲准，於是此間報章出現了「假富豪偽玉女互誑」的標題。

「互誑」就是互相說謊，「誑」音狂，解作欺騙或迷惑，加上一個「語」字於其後而成「誑語」；粵曲《花蕊夫人之劫後描寫》，有「出家之人，不打誑語」這句，是說信佛的人潛心修道，不會說謊。

「誑語」是佛家語中的「五語」之一，《金剛經》第十四章有載：「真而非假，謂之『真語』；實而不虛，謂之『實語』；如如不動，謂之『如語』（不加多減少，恰到好處）；至於『不誑語』者，佛不誑惑於人；『不異語』者，佛語不為怪異，此五語者，欲人生信心，不必生疑心。」

且看明人小說《三寶太監西洋記》三十四回：「眾人都曉得國師是個不打誑話的」；明人小說《醒世姻緣傳》二十二回：「但我又許了口，不好打誑語的」；《西遊記》六十七回：「孫行者揚言捉妖，三藏聞言道：『這猴兒凡事便要自專，倘若那妖精神通廣大，你拿他不住，可不是我出家人打誑語麼？』」

單就一個「誑」字，意為欺騙，歷史上著名的「誑楚」事件，在明末清初傳奇劇本《一捧雪》的第八

中華非物質文化叢書・文學類・戲曲系列

齣和十八齣中，分別有「誆楚全憑紀信，返趙賴有（藺）相如」，以及「睢陽忠矢（張巡）、淮陰功奏

（韓）信」，誆楚陳平欺謬」的曲詞。大意是說，項羽圍困劉邦於滎陽，事急，得大臣陳平設計，使將軍紀

信偽裝劉邦，乘其車馬出降，藉此「誆騙」項羽，劉邦得以脫險。

這裡的「誆楚」也作「誆楚」，「誆」和「誆」相通，後者音「匡」，騙錢也記「誆錢」了。

「不誑語」之外另有「不妄語」，乃佛門中人必須遵守的規條，分別是「不殺生、不偷盜、不淫邪、

不飲酒食肉」等，是為「五戒」，這裡的「不妄語」，是「不虛妄，不說假話」的意思。

「五戒」之中，加進了「不眠坐高廣華麗床座」、「不塗飾香鬘（以香味塗髮飾）和不歌舞觀聽」、

「不食非時食」等三戒，共成「八戒」（《西遊記》的豬精八戒，即源於此義）。

而「十戒（誡）」也者，是將第八戒中的「不塗飾香鬘」和「不歌舞視聽」一分為二，再加上「不蓄

金銀財寶」等，則共成「十戒（誡）」了。

粵曲《跨鳳乘龍之華山初會》中，男角有謂「犯了瑤台十誡」，意即指此。

原載《粵劇曲藝月刊》二零零四年一月（第一百二十四期）

陽關

「怕聽陽關三弄絃，更怕飲臨岐一杯酒」，見《林沖之柳亭餞別》。

成為階下囚的林沖，表情憔悴落寞，內心痛苦彷徨，當男角唱出「心如刀剖」這句，臺上燈光驟減，鎂燈獨照之下，接著聲聲控訴的一字一淚，氣氛營造，看來倍添滄桑感。一般演唱會在處理時，都常用這種手法。

且說「陽關」。一般人對此具深刻印象者，首推《紫釵記之陽關折柳》；其次，正是唐朝詩人王維名篇《送元二使安西》，作者對一位奉朝廷之命出使「安西」（今新疆庫車縣）赴任的元姓友人，寫出送別之作，詩句如下：「渭城朝雨浥輕塵，客舍青青柳色新。勸君更盡一杯酒。西出陽關無故人。」

正因為句中語及「渭城」（今陝西咸陽東北聶家溝）與「陽關」，所以此詩又有《渭城曲》和《陽關曲》的別稱。

建成於漢武帝後元二年（公元前八十七年）的「陽關」，位置在敦煌市西南的古董灘附近，是河西走廊盡頭，與北面玉門關遙遙相對；西出「陽關」，便是古人視為畏途的窮荒絕域，所以臨岐在即而高唱其《陽關曲》，此去經年，生死難料，《柳亭餞別》如此，《陽關折柳》亦然，親如夫婦又或戀人，對此情

中華非物質文化叢書‧文學類‧戲曲系列

此景，能不潸然淚下乎！

《陽關曲》亦稱《陽關疊》，之中又有「三疊」和「四疊」的名堂，「疊」乃重疊，意為反複吟唱。

正因上述詩句僅得四句七言，縱然抑揚頓挫，令人感慨萬千，但當唱過一遍，實在無法完全表達出《陽關曲》那種離愁別緒，一唱三歎的情懷，所以在詠唱過程中，樂工就將詩句疊唱，一再而三是為《陽關三疊》，也就文首曲詞的「陽關三弄絃」了。

而《陽關四疊》，則見諸於粵曲《金石緣》中，是「四疊陽關腸寸斷」句；唐人白居易的《對酒歌》：「相逢且莫推辭醉，聽取陽關第四聲」；以及元代詞人劉時中的《得勝令之送別》，有「長亭，咫尺人孤另，愁聽陽關第四聲」兩句。正因此曲入樂，首句不作重唱，而由第二句至末句，均需重唱四次，是為《陽關四疊》。

今日的「陽關」，僅見碉樓一座，孤零零的矗立於大漠戈壁的沙丘之上，且亦是敗瓦殘垣，破敝不堪，遊人來到甘肅敦煌市境，不能登臨而上，只可於樓外所圍繞之鐵欄，遠觀而作憑弔，僅此而已。

原載《粵劇曲藝月刊》二零零四年三月（第一百十六期）

粵曲詞中詞初集〔增訂版〕

五侯

粵曲常以「五侯」一詞入句，這並非一定要將曲中角色來和「五侯」人物較量，僅是藉著此詞代表顯貴、政要又或官宦豪門。如此而已。

例如《觀柳還琴》中的「驚聞花落五侯家，畫屏阻隔三生夢」；以及《桃花扇之雪地尋香》的「富貴浮雲，五侯安在」等都是。

一般人對「五侯」的印象，當係戰國時候的「公、侯、伯、子、男」這五等官爵，不過，後來唐朝詩人韓翃（音宏）那深入民間的《寒食詩》，卻是另有所喻：「春城無處不飛花，寒食東風御柳斜。日暮漢宮傳蠟燭，輕煙散入五侯家。」

後兩句的意思，正因為寒食之日禁火，是以不能燃燭，但宮廷中卻例外，可以舉火傳燭以賜近臣，這些被喻為「五侯」的近臣，當然係指宦官。

「五侯」有不同版本，其一是西漢成帝河平二年（公元前二十七年），皇帝之母舅王氏兄弟五人同日封侯，計王譚為「平阿侯」、王商為「成都侯」、王立為「紅陽侯」、王根為「曲陽侯」、王逢時為「高平侯」等，世人稱為「王氏五侯」。

次為東漢桓帝永興二年（公元一五四），身為皇帝外戚的大將軍梁冀，他的兒子梁胤、叔父梁讓與族人梁淑、梁忠及梁戟等被封為侯，世稱「梁氏五侯」。

其三是東漢桓帝延熹二年（公元一五九），皇帝因得宦官之力，誅殺大將軍梁冀，冊封五名內臣作為賞賜，分別是單超為「新豐侯」、徐璜為「武原侯」、具瑗為「東武陽侯」、左悺（音貫）為「上蔡侯」、唐衡為「汝陽侯」等，這裡的「五侯」，除了是顯赫權貴之外，亦等同宦官的代稱。

正因為這些「五侯」，都是皇帝外戚和朝廷宦官，一朝得勢，便大興土木，營建私宅，氣燄教人側目，同時加上他們暴斂驕橫，魚肉百姓，極為時人所不滿，因而有「五侯歌」的出現。歌詞是：「五侯初起，曲陽最怒，壞決高都，連竟外杜，土山漸台，象西白虎。」

首句說王氏五人同日封侯，次句謂「曲陽侯」王根的氣勢最為高張，第三句指王根在長安以西的「高都」水域建花園，也將高都河的河水引進長安城；長安城東之側有門稱「杜門」，「杜門」之外；在水池中心築起高臺，稱為「漸台」；末句的「西白虎」，是漢朝時未央宮的殿名，「曲陽侯」在花園之內，有模倣「西白虎殿」的建築了。

原載《粵劇曲藝月刊》二零零四年三月（第一百一十六期）

轡（音臂）

二零零四年四月中旬，沙田馬房發生罕見意外，有馬伏拖著馬匹踱步時，他左手所執之韁繩，因馬匹發狂前衝，以致食指為韁繩所扯斷，血流如注云云。

韁繩有「轡」的寫法，《百萬軍中藏阿斗》中，趙子龍唱出「執韁待發氣如虹，扣定轡環烏騅控」句；而《鏡閣斜陽》裡，亦出現「離鞍轡，叩門環，但願冷香樓上花無恙」的曲詞，是鮑仁衣錦榮歸，探訪蘇小小的故事。

「轡」既是馬的韁繩，也代指馬，六朝時候孔稚珪所寫的《北山移文》，有「杜妄轡於郊端」（在郊外堵截亂闖的馬匹）句，這裡的「妄轡」，形容不受控制的馬匹，而上述的「轡環」，指韁繩和附屬的搭扣，整句曲詞喻意人強馬壯；「鞍轡」則係馬鞍與韁繩，「離鞍轡」也者，下馬之謂也！

「轡」是名詞，今人撰寫馬經，常用「主轡」一語，就是某一馬匹由某人策騎之意；引申開去，機構高層庵下各部門，主其事者，都可用「主轡」作代稱。

從大小機構的高層提升至衙門為官者，有個叫「攬轡」的名詞，猶言走馬上任，泛指做官。明人小說《于謙全傳》第三十九回：「方其攬轡之初，忠正嫉邪，廉公有威」；同樣，有句「攬轡澄清」的成語，

說到東漢時候的范滂，被朝廷委為清詔使，前赴冀州就任，當時該地饑荒，官府貪贓枉法，民不聊生，范滂登車「攬轡」，慨然有「澄清天下之志」，後人遂以「攬轡澄清」作為官清吏治的典故。

因為做官而存下一些文字記錄，南宋詩人范成大於隆興二年（公元一一六四年），以「資政殿大學士」身份出使金國，歸來後寫專著，敍述於金國期間所見所聞，這冊類似回憶錄的記載，就叫《攬轡錄》。

再從衙門官吏談到治國之道，有成語叫「執轡如組」，所謂「轡」，乃駕馭牲口的繮繩，「組」是織組（組絲帶），成語形容駕馭馬匹，像織造組帶那樣有文（紋）有理，用來作為治理國家而處理得井井有條的譬喻。

一般人對「轡」字有較深印象；當係描寫古代巾幗英雄花木蘭的《木蘭辭》其中一段：「東市買駿馬，西市買鞍韉，南市買轡頭，北市買長鞭」幾句，這裡的「轡頭」，就是駕馭牲口所用的「嚼子」（馬口所銜鐵片）和繮繩。從「轡頭」而至「出轡頭」，後者指策馬飛馳，且看《說岳全傳》第六回，岳飛的義父周侗說：「我兒，這馬雖好，但不知跑法如何，你何不出一轡頭，我在後面看看如何？」

原載《粵劇曲藝月刊》二零零四年七月（第一百一十八期）

郿塢

「佛指」已於六月上旬運返西安法門寺，這次在港一連十天的瞻拜儀式，經已全部完成。

《法門寺》也是一齣傳統戲曲劇目，又名《郿塢會》及《硃砂井》，此劇有與《拾玉鐲》接連演出者，合稱《雙姣奇緣》。

從京劇《法門寺》的別名《郿塢會》，而拉扯到「郿塢」這個名詞，只緣粵曲《關公月下釋貂蟬》裡，有「呂奉先眉塢鋤奸，全賴我犧牲色相」這兩句；曲詞裡的「眉」屬簡體字，「鄔」也錯配，「郿塢」變成了「眉鄔」，實係手民之誤。

「郿塢」故地在今陝西郿縣東北渭水北岸，距離長安二百六十餘里，為漢末董卓於東漢初平二年（公元一九二）所建的一個塢堡，城墻高達七丈，內裡積糧能食三十年；董卓建此塢堡時，以謀奪帝位成事則可雄據天下，不成的話，守此亦可終老，所以「郿塢」又有「萬歲塢」的稱謂。

不過建塢翌年，呂布與司徒王允合謀，利用貂蟬作美人計而把董卓誅殺，都是後話。

回頭再說《法門寺》，此劇為《拾玉鐲》的下集，劇情是這樣的。

劉媒婆答允孫玉姣，代為撮合彼與傅朋的婚事，並索得繡鞋作信物，劉媒婆歸家後，事情為其子劉彪

所悉，盜取繡鞋，轉而訛詐傅朋，但為傅所拒；當時「地保」劉公度亦在旁，曾對二人加以勸解，無效，劉彪悻然而去。

劉彪以為傅朋與孫玉姣私通，心想捉姦在床，於是夜探孫家莊，怎料誤闖玉姣舅父褚生及賈氏房中，遂將二人殺死，並遺下繡鞋於房中，其後又提走人頭，將之投下於劉公度家中之「硃砂井」內。

劉公度得悉，為免嫌疑，欲將人頭移去，事為長工宋興發覺，劉情急之下，殺宋滅口。

「郿塢」縣令趙廉，單憑繡鞋而草率斷案，將傅朋屈打成招，押在獄中；同時，宋興之父宋國士亦控告劉公度殺害其子，趙廉以案情複雜，未能定案。

宋興之妹宋巧姣，從劉媒婆口中得悉真情，乘太監劉瑾侍皇太后至法門寺進香，叩閽上控，劉瑾遂責成趙廉覆勘，查明真相，將所有人犯緝捕歸案。

劉瑾將案件重審，判斬劉彪及劉公度，又令孫玉姣與宋巧姣同嫁傅朋，《郿塢會》是為《雙姣奇緣》。

原載《粵劇曲藝月刊》二零零四年七月（第一百一十八期）

菡萏（音砍錦）

繼東莞市橋頭鎮首屆「荷花藝術節」之後，二零零四年六月杪在香港公園也有荷花展覽，期間千荷競艷，「芙蕖」盛開，極受市民歡迎。

荷花即蓮花，已開花蕾叫「芙蕖」，含苞待放稱「菡萏」，芳腔名曲《鴛鴦淚》中，有「菡菱」乃錯植，實為「菡萏」之誤，不過，正因這個名詞生僻，也少人注意它的讀音，是以歪讀者大有人在。

一些人有邊讀邊，乾脆讀成「函滔」；有人唸為「咸焰」，甚至以「含唸」作讀音的亦見，不一而足；上述《鴛鴦淚》聲帶主唱者何淑婉小姐，將之唱為「函交」，同樣不確。

翻開《辭源》，「菡」是胡感切，陰上聲，切音為「砍」，「萏」乃徒感切，陰上聲，切音為「錦」，因此「菡萏」一詞正確讀音，以「砍錦」為合。

根據古籍《爾雅》所載：「荷，芙蕖，其莖茄，其葉蕸，其本蔤，其華菡萏，其實蓮，其根藕，其中菂，菂中薏。」換句話說，荷花別名「芙蕖」，荷莖稱「茄」，其葉為「蕸」，荷芽謂「蕾」，花蕾乃「菡萏」，其蓬曰「蓮」，其根叫「藕」，蓮子係「菂」，而蓮芯有「薏」的稱謂。

所以說，「菡萏」就是荷的花蕾。「菡萏」兩字入詞，有如下例子，唐朝宣宗期間（公元八四七至

八五九在位），學人皇甫松曾有《采蓮子》詞，開頭幾句是這樣的：「菡萏香連一頃陂，舉棹；小姑貪戲采蓮遲，年少。」

意思是說：「荷池面積廣潤無邊，眾多少女撐著船兒，四處穿梭，來往於清香四溢的荷蓮之內，正忙着采蓮工作，而有位小姑娘因為貪圖戲耍，卻來遲了。」

九六一）的著名作品《攤破浣溪沙·秋恨》，全詞如下：「菡萏香銷翠葉殘，西風愁起綠波間，還與韶光共憔悴，不堪看，細雨夢回雞塞遠，小樓吹徹玉笙寒，多少淚珠無限恨，倚欄干。」頭兩句解釋為「荷花香銷，荷葉殘破，西風吹，秋水動，使人感到不勝其愁」的意思。

詞句裡的「菡萏」，也是荷花的別稱。另闋較為人熟知的，乃南唐中主李璟（李煜父，公元九一六至

按：「菡萏」一詞，坊間讀音各異，八十年代期間，筆者邀得國學名宿陳泰來（潞）先生，為拙作《香港海鮮大全》寫序時，曾以這詞就教，陳師以「砍錦」讀音覆之，據此作實。

原載《粵劇曲藝月刊》二零零四年八月（第一百十九期）

檇（音醉）李

「當年檇李勝吳師，聲威傳遠近，今日椒山一敗，竟招亡國恨，越王還遭羈禁作囚臣」，這幾句是《半壁江山一美人》的曲詞，由大夫范蠡唱出，述及歷史上兩個不同時代的戰役。

「椒山一敗」所指的，是春秋時，越王句踐與吳王夫差交戰於「夫椒山」（今江蘇無錫西南洞庭西山），句踐不敵，退守至會稽（今浙江紹興南），並向吳國獻美進寶，俯首求和。時維魯哀公元年（公元前四九四），後人稱為「會稽之恥」。

而「檇李勝吳師」句，則係吳越兩國上一代之間的恩怨，有「檇李之恥」的名堂；「檇李」乃地名，故地在今浙江嘉興縣西南，這裡的「檇」讀作陰去聲，原曲唱者唸成陰平聲的「追」音，不合。

事情的開端是這樣的：話說魯定公五年（公元前五零五），吳王闔閭出擊楚國，長驅直進，迅即佔領了楚國的郢（音請）都；這時候，位於吳地南境的越國，以彼等軍力全部集中在楚境，後防空虛，越王允常於是趁著這個難得機會，發兵攻吳。

吳王不虞越國有此一著，軍情告急，只好速速從楚地退兵，趕回吳國本土去，後來雖然得保江山，不為越方所乘，但狼狽情形可見。這一仗種下遠因，兩國從此不和，也就釀成日後的惡果了。

魯定公十四年（公元前四九六），允常去世，其子句踐即位，吳王闔閭趁此時機，揮兵攻打越國，箇

中原因，也是為了一報多年前那次給人「兜篤將軍」的舊仇。

句踐率兵抵抗，在「檇李」與吳軍對陣，他見敵方旗幟鮮明，軍陣嚴整，心知兵力懸殊，不宜力敵，

只可智取，於是派出一批罪犯，分別排成三行，每人都手持利劍橫架頸項，在戰場上高聲叫道：「我等違

犯軍令，不敢逃避，現在唯有自殺」，說完，把劍鋒向頸一抹，就在陣前集體自殺。

一時間愁雲慘霧，血濺沙場。

吳軍見了，目瞪口呆，因而感到驚訝，說時遲，那時快，越方早已一鼓作氣，全面出擊，大敗吳軍。

混戰期間，闔閭為亂兵所刺，身受重傷，在潰退途中，死於距離「檇李」戰場有七公里之遙的陘路上

（山脈中斷處），這一戰役，越軍取得了勝利，在吳國來說，是為「檇李之恥」。

原載《粵劇曲藝月刊》二零零四年八月（第一百一十九期）

粵曲詞中詞初集〔增訂版〕

184

啟蒙

二零零四年八月杪，與題目相關的新聞報導有二，一是奧運健兒奏凱歸來，報章訪問獎牌得主之時，也旁及彼等的「啟蒙教練」；其次，廣東德慶縣有超過百名學童，穿上小博士服，既參加當地孔廟的「開筆禮」，亦在孔子畫像前，聆聽「啟蒙老師」講述聖人生平事跡。

後者是「德慶學官」（孔廟）以新學年開學在即，為幼童成長系列而舉辦「啟蒙教育」的活動之一，內地報章就有「端坐執筆，啟智開蒙」的標題。

粵曲《趙子龍攔江截斗》，亦有「枉佢話聖賢書篇曾盡覽，看來還是未啟蒙」這兩句。

蒙是蒙童，指年紀幼小者，所謂「啟蒙」，亦有「開蒙」、「破蒙」及「訓蒙」等不同名稱，這裡是「開導蒙昧，啟發智慧，使之明白條理，貫通思想」，簡單一句解釋，就是教導小孩子認字。

「啟蒙」書籍，初讀自然是《三字經》、《千字文》及《神童詩》等，也開始手執毛筆抄「紅字簿」（上大人，孔乙己），以至用印字方式填寫「九宮格」，都叫「描紅」；當這些功課全背唸得滾瓜爛熟的時候，塾師會再轉教一些略為高深的課本，如《朱子治家格言》、《增廣賢文》、《唐詩三百首》和《聲律啟蒙》等。

這之間，因為《聲律啟蒙》全用另類文體寫成，所以塾師也同時教授聯句對仗和字音平仄的分別，例如開頭的「雲對雨，雪對風，晚照對晴空，來鴻對去燕，宿鳥對鳴蟲，三尺劍，六鈞弓……」等，箇中的字義與詞句，時而勤習之，都是對偶和聲韻的扎根，學童從高聲朗讀以至腦海留存，文字基礎穩固，一生受用無窮。

年齡稍長，舊的一套讀完，又再跨步向前，課本以由淺入深的古文為主，諸如《陋室銘》、《五柳先生傳》、《春夜宴桃李園序》、《蘭亭集序》等，以至《赤壁賦》、《出師表》、《歸去來辭》以及《醉翁亭記》、《弔古戰場文》和《阿房宮賦》等等。

而書法方面，會以臨帖為主，勿論臨顏（真卿）學柳（公權），習趙（孟頫）摹王（義之），得隨個人的手筆字形而作取向，關於這一點，比起往昔「寫字頭」（塾師書寫唐詩字句作「字格」用途）的「印字格」時代，又是更上層樓。

不過，隨著社會進步，這些五十年代初期，在香港新界鄉村僅餘幾家能替學童「啟蒙」的書塾，已因不合時宜且相繼消失，學童們都完全接受正規教育去也，如今說來，只能懷舊一番。

原載《粵劇曲藝月刊》二零零四年九月（第一百二十期）

粵曲詞中詞初集〔增訂版〕

九如

祝禱人家生日，有「貴造」、「貴降」、「初度之慶」、「懸弧之辰」、「福如東海、壽比南山」以至「三多」及「九如」等等。

「九如」道詞，出現於《李曲》中。李煜壽辰，小周后以「九如頌祝」稱賀。這與同曲之前的「若山陵，如阜岡，若川流，如茂秀，日升月恒」句，起互為呼應作用。

「九如」典故，出自《詩經·小雅》：「天保定爾，以莫不興，如山如阜，如岡如陵，如川之方至，以莫不增……如月之恒，如日之升，如南山之壽，不騫不崩，如松柏之茂，無不爾或承。」

將之譯成語體文：「蒼天保祐你安寧，並未有一樣不興盛的，如高山，如阜嶺，如小岡，如丘陵，又如百川歸納大海，多所增添無缺……又如月亮盈滿，旭日高升，又如終南山之長壽，未曾虧損，亦不崩壞，像松柏般永遠茂盛，子孫後嗣代代繼承。」

上述詞句，正因共有九個如字在內，所以就稱為「九如」，也有「天保九如」叫法；《李後主之歸天》既唱「九如」作頌詞，今亦有人以此而書入對聯之中，試錄幾則如下：

（一）：「九如天作保，五福壽為先」（按：一壽二富三康寧，四攸好德，五考終命，是為「五

福」）。

（二）：「三祝筵開歌大壽，九如詩頌樂嘉賓」（按：「三祝」係多福多壽多男子，亦即「三多」）。

（三）：「人生五福當推壽，天保九如合獻詩」。

（四）：「閒雅鹿裘人生三樂，逍遙鳩杖天保九如」（杖頭刻作鳩形，鳩為不噎之鳥，寓意老人不打噎，不衰老）。

（五）：「名楣喜溢九如頌獻，壽字宏開百福圖陳」。此外，本地某酒家曾推出「九如宴」，九道菜色的主料都是魚類。

（一）：「魚躍鳶飛」（三文魚刺身）、（二）：「漁舟晚唱」（子薑酸梅焗魚嘴）、（三）：「魚裡藏珍」（魚茸荔枝咕嚕球）、（四）：「漁舟滿載」（桂魚鬆生菜盞）、（五）：「魚水和諧」（炭烤茴香皇后魚）、（六）：「沉魚落雁」（黃花魚包翅冬瓜盅）、（七）：「魚躍龍門」（石燒金蒜鰻魚球）、（八）：「漁翁撒網」（生扣斑球漁翁雞）、（九）：「魚皇出海」（荷香蒜子扣龍蕙划水）、（十）：「鸚鵡魚鍋飯」、（十一）：「魚蛤爭輝」（魚形雪蛤布甸）。

原載《粵劇曲藝月刊》二零零四年九月（第一百二十期）

逐鹿

《霸王別姬》裡有「逐鹿中原誇神勇」句；而《釵頭鳳》亦有「無心逐鹿為求名」的曲詞。

「逐鹿」之「鹿」，非指動物，而實係帝位或權力的借喻，這詞出處有三，首先見於《六韜》，是周初姜尚（姜太公）談兵之作，書云：「太公謂文王曰：取天下曰逐野鹿，而天下共分其肉」。

其次出於《左傳‧襄公十四年》：戎子駒支在回答范宣子的話裡有：「昔文公與秦伐鄭，秦人竊與鄭盟，而舍戍焉，於是乎有殽之師，晉禦其上，戎亢其下，秦師不復，我諸戎實然。譬如捕鹿，晉人角之，諸戎掎之，與晉踣之。」

這番說話的意思是說：「昔日晉文公聯同秦國攻鄭，秦人暗裡和鄭國結盟而派兵駐守，於是就有了殽地的戰役。晉國在上端抵禦，戎人在下面對抗，秦兵全軍覆滅，實在是我戎人全力達致，比如捕鹿，晉人上執其角，戎人下扭其腿，才能一起把鹿擊斃。」

這裡的「鹿」，是指天下了。

而《史記‧淮陰侯列傳》裡，載及謀士蒯（音揚）通對漢高祖所說的話，「秦失其鹿，天下共逐之，於是高材疾足者先得焉」；這裡是將「鹿」比喻為帝位，「共逐之」是大家都起來追求，而本領強大的和

雙腳走得快捷的人，就會先行到手，也就相等於奪權成功，登上皇帝的寶座。

當然，蒯通的故事還有下文，事緣韓信遭呂后所騙而被斬於長樂宮；在此之前，蒯曾勸韓謀反，不聽，及至被斬，吐出了一句「悔不聽蒯通之言！」

蒯通被捕，高祖欲烹之，蒯喊冤說：「秦朝末年，法紀荒弛，天下大亂，群雄並起來爭奪帝位，誰本領高強，誰就可以得到天下。」

蒯通又說：「狗隻朝向別人狂吠，因為知道對方不是主人；那時候，我只知道有韓信而不知有陛下，況且秦朝失去了鹿，天下的人都來追逐，於是才智超卓，行動敏捷的人首先獲得。天下間有很多人拿著鋒利的武器，和陛下一樣，想做同樣的事情，奈何力量不能達到而已，難道你就把他們全都烹了嗎？」漢高祖聽了，覺得言之成理，於是赦免了他。

原載《粵劇曲藝月刊》二零零四年十二月（第一百二十三期）

粵曲詞中詞初集〔增訂版〕

190

故、劍

「戲迷情人」任劍輝逝世十五周年，此間演出項目出現「故劍生輝」的名堂。

他人質疑，「故劍」本為丈夫對舊日髮妻的尊稱，而今只是紀念一位伶人，就堂而皇之的用到這個「牌頭」，是否有不恰當之處呢？

嚴格來說，這肯定是錯誤的，只不過擬題者，把前人的「劍」字和「輝」字嵌於其中，以之作為凸顯任姐名字的認記，也從紀念而作出一種敬禮，善良主意，可謂別具匠心，但求好好睇睇，是否文不對題，就不予考慮了。

相同例子，是粵曲《洞庭十送》由龍女三娘唱出的曲詞：「故劍再會難，欲窮楚天雁」，是指她和書生柳毅的一段情緣。兩人交淺言深，惺惺相惜，女方感恩圖報，有以身相許意，這種單向式的戀情，根本上連愛侶兩字也談不上，又何能說成「故劍」呢？

「故劍」一詞出自《漢書・外戚傳》，話說昌邑人許廣漢有女平君，十五歲時嫁給複姓歐侯的人，過門即日新郎死去，於是許平君就成了寡婦。

稍後，她再嫁給一個名叫劉病已的「平民」，這位姓劉者，原是漢武帝的曾孫，因逃避宮廷間的「巫

中華非物質文化叢書・文學類・戲曲系列

191

蠱之禍〕（巫術木偶），自幼流落民間，由義父張賀供養。十八歲時，張替劉娶了許平君，一年後，她產下兒子才數月，劉病已已給迎返宮廷，易名劉詢，是為宣帝。

宣帝即位，是為本始元年（公元前七十三年），群臣倡議立后，由於斯時大將軍霍光掌握兵權，而且宣帝能夠從民間返回宮中，全仗霍光一人之力，所以朝中人人都希望霍女成君能為母儀天下之選；不過，群臣尚未提出，宣帝經已下詔：「求微時故劍」，朝臣知道皇帝心意，於是提議冊立許平君為皇后，而她之前所誕兒子劉奭（音色），則被封為太子，也就是後來的漢元帝。

許平君貴為「恭哀皇后」，只有兩年光景，本始三年，她因妊娠臥床，遭霍光妻令女醫進毒藥而死，死時才二十一歲。

此事一直隱瞞，不久霍光女兒霍成君，果然得以登上皇后寶座，時年十七歲，是為「孝宣皇后」，這些都是後話。

談到漢宣帝對於妻子的前事不予計較，反而更加恩愛，所以這段婚姻傳為佳話，而「故劍」一詞，也就成為結髮妻子的同義詞。

原載《粵劇曲藝月刊》二零零四年十二月（第一百二十三期）

投瑜淚

未說內容，先得岔開幾句，三國時候的周瑜，字公瑾，此中的「瑜」和「瑾」，都是美玉名稱，記得有則「懷瑾握瑜」的燈謎，猜李白五言樂府一句，謎底乃「總是玉關情」。

聽過了《西樓記之病中錯夢》，曲末係「荊山空有投瑜淚，漢水難期解佩緣」這兩句，有人提出疑問，「投瑜」是啥？而「解佩」又意何所指呢。

本文試述之。

「投瑜」也稱「抱璞」，就是呈獻美玉，箇中帶「淚」，喻有志難伸展，懷才不能遇的意思，是春秋時代卞和進玉的寓言故事，典出《韓非子·和氏》：

「楚人和氏得玉璞楚山中，奉而獻之厲王，王使玉人相之，玉人曰；石也。王以和為誑，而刖（音月）其左足，及厲王薨（音轟），武王即位（公元前七四零年），和又奉其璞玉而獻，武王使玉人相之，又曰石也。王又以和為誑而刖其右足；武王薨，文王即位（公元前六八九年），和乃抱其璞而哭於楚山之下，三日三夜，泣盡而繼之以血。

王聞之，使人問其故，曰：天下之刖者多矣，子奚哭之悲也？和曰：吾非悲刖也，悲夫寶玉而題之以

石，貞士而名之以誑，此吾所以悲也。王乃使玉人理其璞而得寶焉，遂命曰『和氏之璧』。」

上文大意是說，楚人卞和在楚山得到一塊玉璞，將之獻給楚厲王，王給人鑒別，玉工說：這是一塊石頭。厲王認為卞和存心欺騙，就令人砍去他的左腳，以示懲戒。

厲王去世而武王即位：卞和再次獻玉，武王又將之給玉工鑒別，對方仍說這是一塊石頭。武王也認為卞和欺騙自己，又再砍掉他的右腳；武王死而文王繼，卞和抱着玉璞在楚山下哭泣，三天晝夜，淚流乾而眼淌血。文王得知使人問他，天下遭刑砍腳的人很多，你何必如此悲傷呢。

卞和答道，我並非為此而痛心，所感者，是珍貴的寶玉被人誤認為石頭，忠貞進言被視之為誑語罷了。

文王於是令人剖開玉璞，發現果然是美玉，因而稱它為「和氏之璧」。

楚山本名「荊山」，而楚國亦號稱為「荊」，所以「荊、楚」兩字常常互用；同時，自厲王傳位武王以至文王，首尾時間接近六十年，卞和才能獲得平反，正因忠心為主，理想一時未能實現，「空有投瑜淚」，感人至深也矣！

原載《粵劇曲藝月刊》二零零五年五月（第一百二十七期）

粵曲詞中詞〔增訂版〕

解佩緣

一九六六年秋，本港國泰戲院曾經放映過一套希臘影片，故事描述有個深藏不露的騙子，在郵輪上，騙盡一位女士的金錢和感情，故事到了最後一刻，騙子才露出本來面目，結局出人意表。這套黑白電影，本港譯名為《神女有心空解珮》。

單就「解珮」（珮通珮）而從字面分析題目，就是解下佩玉，藉此而示愛慕，作為訂情信物的含意，典故之一出自曹植（公元一九二至二三二年）的《洛神賦》：

「全情悅其淑美兮，心振蕩而不怡；無良媒以接歡兮，托微波以通詞；願誠素之先達兮，解玉佩以要之。」

神話相傳，宓羲氏之女宓妃，溺於洛水而成洛神，《洛神賦》就是曹植於黃初四年（魏文帝曹丕年號，公元二二三年）入朝洛陽後，在返回封地雍丘（今河南杞縣）途中，經洛水時有感而作，內容說與洛神相遇，互相愛慕，但礙於人神之道，未能交接而有所憾焉！

上述幾句是說：「我喜愛她的淑美，又恐防不被接受，是以心裡感振蕩而不樂，既然沒有良媒接通歡情，那麼便只好憑托微波來傳送言詞，再以誠意表達，解下玉佩相贈，作為定情之物好了。」

中華非物質文化叢書・文學類・戲曲系列

這裡的「要」字，是「約期」的意思。

第二個和「解佩」有關的典故，出自西漢經學家劉向（公元前七十七至公元前六年）的《列仙傳》，有這樣的記載：

「江妃二女者，不知何所人也，出遊於江漢之湄，逢鄭交甫，見而悅之，不知其神人也，謂其僕曰：我欲下請其佩……。二女遂手解佩與交甫，交甫悅，受而懷之中當心，趨去數十步，視佩，空懷無佩，顧二女，忽然不見。」

傳說周代鄭交甫南遊楚地，至漢臯台下，遇江妃二女，鄭心生愛慕，於是上前請求贈佩，二女遂解佩給他，而當他離去不久，佩不見時而二女亦杳無蹤影。

神話故事中的「漢臯解佩」，雖是「有緣」，但得佩而失之，願望落空，「有緣」變作「無緣」，《西樓錯夢》中的于叔夜，欲會心上人素徽而不可得，隔簾對話之時，並且屢遭奚落，雖屬夢境，畢竟是「漢水難期解佩緣」的借喻了。

原載《粵劇曲藝月刊》二零零五年五月（第一百二十七期）

並蒂蓮（蒂音替，非帝）

報載：深圳東湖公園，每屆端陽時節，蓮花盛放，而「並蒂蓮」的出現，去年達到二十二朵之多，數為歷年之冠云云。

粵曲唱段，「並蒂蓮」常可聽見，這與「比翼鳥」、「連理枝」等詞一樣，比喻男女情比金石堅貞，愛同日月永恆之意。例如《雙仙拜月亭》主題曲劈頭第一句，女角唱出了「並蒂蓮開罡風降」的曲詞，而正因「並蒂蓮」開，雙頭平列，所以有人稱之為「並頭蓮」，這在一曲《望江樓餞別》中，也有「天心何忍，拗折並頭蓮」句，至於「並頭蓮恨搗成泥」這一句，則見諸於《孔雀東南飛》之中，所以，「並蒂、並頭」，意思完全一樣。

「並蒂蓮」開，開花率約為十萬分之一，機會難逢，每有此種情形出現，許多人都會視作吉祥之兆。

甚至奔相走告；其實蓮開並蒂可分兩類：其一是經人工栽培下出現的變異品種，亦多見於「重瓣蓮」，「千瓣蓮」以至「碗蓮」及「睡蓮」等，此等蓮花的雌蕊及雄蕊轉化而成花瓣，正因花托變態，每每出現兩個或以上的軸心，從而形成並蒂，還會進一步現出三蒂的「品字蓮」、四蒂的「四面蓮」和五蒂的「五子蓮」等，不過，這些變異的蓮花，除了不會結子之外，事實上也非常罕見。

而另類單瓣的蓮花，偶然也會出現雙胞胎花蕾，形同並蒂。二零零四年七月下旬，內地吉林市北山荷花池中，就曾有一株「大碗蓮」品種，蓮開並蒂，不過遺憾的是，僅一天光景，花殘葉謝，遊客翌日能夠看到的，只有兩個並頭而列的蓮蓬，換言之，這種「並蒂蓮」是結實的。

話接前文，深圳東湖在二零零三年，蓮開並蒂曾達十三株，而零四年更增至二十二株之多，這是一項全國的紀錄。「並蒂蓮」增多，深圳許多花卉專家曾作深入研究，也因此而解開了一個謎團；發現「並蒂蓮」的形成與污水中的含鉛量有關。

羅湖區的深圳洪湖公園，湖面接近二十七萬平方米，此中以種植「千瓣蓮」、「桌上蓮」及「湘白蓮」等品種最多。據該公園植物專家李先生指出，經過實驗結果，「並蒂蓮」內鉛與鎳的含量較高，說明這些重金屬，導致了「並蒂蓮」的形成。

原載《粵劇曲藝月刊》二零零五年七月（第一百二十九期）

粵曲詞中詞初集〔增訂版〕

批逆鱗

魚體表面多有鱗，從上而下順向，烹食之前需先除去，否則吃時滿嘴鱗塊，難言可口，是以民間俚語有「打鱗」之說，這裡的「打」字與題目的「批」字，都含「刮」、「削」之義。

在《碎鑾輿》的曲詞中，嚴貴妃向海剛峰威逼利誘之時，曾說出「何必批其逆鱗」句，暗示海瑞本人為公為私，都不應開罪權貴云云。

「批逆鱗」亦稱「批鱗」與「攖鱗」，語出《韓非子・說難》：謂「龍喉之下有逆鱗徑尺，若有人嬰（攖）之者，則必殺人，人主亦有逆鱗。」後因稱觸犯君王之怒者為「批鱗」。

觸龍喉之「逆鱗」而必為所噬，話說戰國時，燕太子丹質於秦，逃歸後，見秦將滅六國，兵臨易水，丹恐其禍至，遂與太傅鞠武商討曰：「燕秦不兩立，今患其伺境，願卿有以教我！」武答曰：「秦地遍天下，威脅韓、魏、趙氏，則易水以北，未有所定，奈何以見陵（侵侮，陵通淩，指丹為人質事件）之怨，欲批其逆鱗哉！」

這是「批逆鱗」的出典之二。

而在劉勰所著的《文心雕龍》裡，也有這樣幾句：「范雎之言事，李斯之止逐客，煩情入機，動言中

中華非物質文化叢書・文學類・戲曲系列

務，雖批逆鱗而功成計合，此上書之善說也！」

意思是說：「像曾為秦昭王相國的范雎，上書給昭王，以及李斯的《諫逐客書》，都能順著情理而把握契機，發出言論切中事理，雖然是拂怒了強暴的君王，但卻使事情得到成功，合乎自己的計謀，這就是進上書札中，善於說辭的例子了。」

同樣，在古代戲曲《一捧雪》第二十七齣〈劾惡〉；及第六齣〈婪賄〉的戲文中，亦有「誓攖鱗，期折檻」，以及「世握乾綱，咳唾百僚驚仰，問誰敢批鱗強項」兩段曲詞。

前者的「攖鱗」同「批鱗」，「折檻」則係漢成帝時欲誅諫臣朱雲的故事，事緣朱雲當時攀殿檻大呼，檻為之斷，後成帝知其忠誠，恕之，而修檻時亦保存原樣，以彰其忠。

後者的「乾綱」指君權，乾為陽，喻皇帝，皇帝執掌政權，故稱「乾綱」；而「強項」則為秉性剛直，不肯低首於人。東漢董宣為洛陽令，殺湖陽公主惡奴，光武帝命董向公主謝罪，彼不肯低頭，光武帝稱之為「強項令」。

原載《粵劇曲藝月刊》二零零五年七月（第一百二十九期）

粵曲詞中詞初集【增訂版】

李代桃僵

二零零四年八月初，在義大利流動電話廣告中，為該公司代言的一隻沙皮狗，之前由主人和律師代表，控告電話公司擅自以其他沙皮狗隻冒充出席活動，不但侵犯其肖像權，同時也影響到牠的經濟收入。

於是報上的標題，就有「代言狗合約未滿，控公司李代桃僵」句。

次宗係最近的零五年八月，英國威廉王子訪問新西蘭受到歡迎，但引起了他的繼母卡米拉不滿，認為兒子搶走了父親查爾斯王儲的風頭，正因如此，報章也出現了「擔心李代桃僵，皇后美夢成空」標題。

粵曲曲詞出現「李代桃僵」這一句，在《蝶影紅梨記》及《情僧夢會瀟湘館》中可見，曲詞含意，稱這人為另一人所替代，而當真相尚未揭發之前，這人還懵然不知，用句廣東俗語作形容，叫「頂包」。

「李代桃僵」是以此代彼，或替人受過的意思；不過，上述兩宗例子，與這句成語的含義並不怎樣脗合，甚至有些曲解，只是命題者以為如此，讀者也就見怪而不覺其怪了。

這屬於寓言的成語，出自《古樂府‧雞鳴》，全詩三十句，與成語有關的只屬後十二句，現錄如下：

「兄弟四五人，皆為侍中郎，五日一時來，觀者滿路旁，黃金絡馬頭，頴頴何煌煌。桃生露井上，李樹生桃旁，蟲來齧桃根，李樹代桃僵，樹木身相代，兄弟還相忘。」

故事說有兄弟五人，身居顯要，五日（休沐日，假期）即一同休假，生活糜爛，享不盡富貴榮華，令旁人艷羨。但到後來，兄弟之中有因犯法而繫於獄，其他則不問不聞，置身事外，於是有人藉詩以諷之，就是上述詩歌中的後六句。

意思是說，露井（沒有蓋的古井）之上長著桃樹，而李樹則生在旁邊，有日蟲子來咬桃樹的根部，李樹卻捨身替之，直至僵死。人們見了說，既然樹木都能夠放棄自己而蒙上不幸，但身為兄弟卻未可同甘共苦，說起來顯然是莫大的諷刺呢。

「以李代桃」，戲曲中例子常見，上文所述，《蝶影紅梨記》中的謝素秋改作王紅蓮；《情僧夢會瀟湘館》裡的林黛玉易以薛寶釵等，前者移花接木，後者換柱偷樑。同樣，傳奇劇本《桃花扇》二十二齣之〈守樓〉，李香君為奸相馬士英所迫嫁給田（仰）老頭，香君不從，撞柱血濺紈扇。後其假母李貞麗冒之，代為出嫁，這裡因為要擔當風險，也是「李代桃僵」的做法。

原載《粵劇曲藝月刊》二零零五年九月（第一百三十一期）

南枝

記得有則燈謎謎面曰「南枝」，猜五字粵曲曲名，這謎語典故出自成語「南枝北枝」，唐朝白居易的

《白氏六帖・梅・南枝》，有「大庾嶺上梅，南枝落，北枝開」的解釋。

正因梅花的「南枝」向日而「北枝」耐寒，故花開有先後。這句成語除了用以詠梅之外，也可作為比

喻人世間苦樂殊異的說法，所以答案乃梁以忠與梁素琴合唱的《先開嶺上梅》。

粵曲《朱弁回朝之送別》，有「越鳥返南巢」句；而《無雙傳之渭橋哭別》，也出現了「賸重愁疊恨

一身擔，任南枝開遍三春艷」的曲詞。

「南枝」指栽種於異地而朝向南方生長的樹枝，多用以作為遊子居外且思念家鄉的代詞。漢朝古詩

《行行重行行》，描寫在家的妻子，心繫遠遊異地，久別不歸的丈夫，藉著文字傾出相思苦況，全詩十六

句，前半闋是這樣的：

「行行重行行，與君生別離，相去萬餘里，各在天一涯，道路阻（險阻）且長，會面安可知，胡馬依

北風，越（百越，包括兩廣、福建）鳥巢南枝。」

此處末兩句的「胡馬」，指北地所產的馬匹，意謂「胡馬」雖南來，仍然會依戀於北風朔號；而「越

鳥〕則係生長於南方的鳥兒，當北飛後，同樣只在樹幹的「南枝」上築巢呢！

從詩句引申開去，鳥獸尚知不忘出處，何況人倫，因為對故土鄉情的牢固觀念，是不容易改變過來的。

清末詞人王鵬運（一八四八至一九零四），在他的《滿江紅‧朱仙鎮謁岳鄂王祠敬賦》中，有「氣騰

（音接，恐懼狀）蛟鼉（音駝，鼉類，指金兵）瀾欲挽，悲生笳鼓民猶社（祭祀）。撫長松，鬱律（煙上

騰貌，喻茂盛）認南枝，寒濤瀉。」這幾句。

試譯如下：「岳家軍雄壯的氣勢，使對方望而生畏，金兵欲挽狂瀾，但悲涼聲調已從笳鼓中傳出。正

因岳家軍叱咤一時，百姓至今猶存記念；當撫着高大的松樹，朝南方向正枝繁葉茂，無懼於那年復一年的

傾瀉寒潮。」

相傳杭州岳墳附近的樹枝，朝南方的欣欣向榮，較諸「北枝」猶勝，這純屬後人附會，上述整闋詞句

中，也藉「南枝」而表達出當年盡忠報國，心繫故土的熱血情懷。

典故之外有「鎖南枝」、「孝南枝」（孝順歌）及「壽南枝」等，都是中國傳奇劇本中的曲牌名字，

而後者更是詞牌《念奴嬌》的別稱。

原載《粵劇曲藝月刊》二零零五年九月（第一百三十一期）

黍（音鼠）離

二零零六年四月下旬，屬於南太平洋島國的所羅門群島出現排華事件後，暴亂暫告平息，本港報章有「唐人街變廢墟，港移民好心痛」標題；本文所述，也是個與「廢墟」有關的故事。題目簡略，成語全句應為「黍離之悲」或「黍離之痛」，亦有「禾黍之悲」或「禾黍之痛」的說法。

在《朱弁回朝之無那春宵》中，有曲詞是這樣的：「黍離之悲，陸沉之痛，荊棘銅駝，不是徒供憑吊。」

這裡的「無那」實無奈，「黍離」指亂草叢生，「陸沉」喻國土沉淪，「荊棘銅駝」就是變亂後的殘破景象。

「黍」係類似小米的一年生草本植物，「離」乃繁茂，「黍離」概指宮室已成「廢墟」，雜草反而欣欣向榮之意。原文出自《詩經・王風》，全詩分三章，每章十句，由於每章之後六句完全相同，此處除首章外，其餘只錄四句：「彼黍離離，彼稷之苗，行邁靡靡，中心搖搖，知我者，謂我心憂，不知我者，謂我何求，悠悠蒼天，此何人哉？」、「彼黍離離，彼稷之穗，行邁靡靡，中心如醉（餘句同上）」、「彼黍離離，彼稷之實，行邁靡靡，中心如噎（餘句同上）」

詩句的意思說：「那些黍子蓬勃茂盛，那些穀子正發根苗，在廢墟上我的步履沉重，心神既不定，怨恨也難消，明白的，當知我所焦慮，但不理解我的，會說我還要奢求甚麼呢？天地悠悠，究竟是誰弄到如斯田地？」

「黍子繁盛生長，那些穀子抽穗更早，在廢墟上我沉沉欲醉，恍似酒瘋。（下略）」

「黍子依然茂盛，而那些穀子已經成熟了，我步履同樣沉重，喉頭如噎，心中像受煎熬。（下略）」

詩句中的「稷」，屬於高粱之類，「行邁」是行走，「靡靡」猶遲緩，「噎」指氣逆而難以呼吸之意。

公元前七七一年，周幽王暴虐無道，犬戎（匈奴）攻破鎬京（今陝西西安），殺死幽王，周平王遷都洛邑（今河南洛陽），是為東周。

東周初年，有位士大夫重臨鎬京，只見往日的官廟宗室，盡成禾黍叢生的茫茫田野，不禁悲從中起，慨嘆周代王朝的盛衰興廢，憂傷之情，不能自已。

「黍離」比喻覆沒、衰敗，而「黍離之悲」又或「禾黍之痛」則是觸景生情，用以表達對故國的懷念與憑弔。

原載《粵劇曲藝月刊》二零零六年五月（第一百三十八期）

粵曲詞中詞初集【增訂版】

吆喝

二零零五年歲杪、零六年春末，報章分別刊出兩宗有關「吆喝」人物的新聞。前者是那位年居七十四歲，有「叫賣大王」之稱的臧鴻，從京城跑到河北邯鄲去，為一家超市推銷，幫忙「吆喝」該處所出售的商品。圖片顯示這位身穿彩衣的老人，左手拿起「貨郎鼓」，右手端著梨子在叫喊，造手加上關目，表情專業。

後者是專訪七十一歲的京城藝人武榮璋，介紹此君半世紀以來的「吆喝」生涯。

從「吆喝」一詞，想起了內地鍾葵珍所演唱的《張文貴踐約臨安》，主角回憶年前初訪臨安（今浙江杭州），看到當朝太子強搶民女，恃勢凌人，於是唱出了「奸人擾亂，吆喝相加」這兩句。

一般人對「吆喝」這詞的印象，當係官門內外，那些如狼似虎的衙差在呼呼喝喝，顯示官威的意思；且看元代關漢卿所寫的雜劇《竇娥冤‧二折》，竇娥遭衙差拷打之後暈去，先後經三次噴水醒來，遂唱出了以下一段：「是誰個喝叫揚疾，不由得我魄散魂飛。」

「喝叫揚疾」就是高聲「吆喝」了。

「吆喝」原意為提高嗓子，大聲喊叫，純是一種市井民俗。四、五十年代期間，碼頭苦力搬運，當肩

中華非物質文化叢書‧文學類‧戲曲系列

負若干貨物重量的時候，偶或呻出幾句「頂硬上，鬼叫你窮，睇住嚟碰」的語調，不啻是出賣勞力者的另類聲音，同時藉此亦可示意他人迴避。

今日新界西北地區的鮮魚拍賣市場，每天在早市時間內，有若干人等送次搖動小算盤，沿街呼叫，彼等分別張開喉嚨的吶喊：「有花仲（黃花魚）、有腩皮（小龍腩）、又有釣扁（釣口鱠白）同網扁（網口鱠白）賣，想買花仲腩皮、釣扁網扁就嚟喇喂……」；「有骨蟹（次級肉蟹）賣，有青公（雄水蟹）、又有大奀（雌水蟹）賣，要買就嚟」；「想買大肉（雌大蝦）就嚟」……。

熱哄哄的鮮魚市場，不盡相同的叫賣聲音，鏗鏘有致，高唱入雲，方圓五里之內都可清楚聽到，此亦「吆喝」一種方式也…

鏡頭一轉，回到目下的京城，遇有食肆、果攤和菜蔬店子新業開張，某些深具商業頭腦的東主，都會刻意邀請「叫賣大王」到來「吆喝」一番，事實上，高聲「吆喝」之中，兩位藝人所表達的，類似幾句摺子京戲，又或是一段京韻大鼓的調調兒，配上了貨郎鼓、小銅鑼、喇叭、雲板以及扇鈴之類響器，跌宕抑揚，悅耳動聽，多人圍觀趁熱鬧之外，對招徠生意大有幫助焉。

原載《粵劇曲藝月刊》二零零六年五月（第一百三十八期）

縉紳

「縉紳」一詞，今人多理解為皇室貴胄，又或紳襟名流，亦即俗稱「紳士」一類，其實它另有含意。

「縉紳」即「搢紳」，亦作「薦紳」。粵曲《半生緣》有「譁言騰議遏雲天，夾岸縉紳快快面」句，指錢謙益朝中上下的一眾士大夫同僚，是鄙於他和柳如是一段忘年相戀，「快快面」者，「畀面色你睇」又或「唔好面」之謂。

「縉」通「搢」，插也，「紳」是束於腰間的大帶，古之仕紳於朝中列班時，手中所執狹長朝板，亦即笏，將之插於官服的大帶上，是為「垂紳插笏」，故稱士大夫為「搢紳」了。

公元前十一世紀的西周時候，有「搢紳先生」一語，官員上朝執笏，這些笏，後世俗稱手板、朝板，藉以記事或向帝王示意，用時將之高舉或捧起，不用時即插置於腰帶，名為「搢笏」；大帶結扣在腰間，帶結下垂至朝服底邊，這是「紳」，因稱士大夫為「搢紳先生」。

這些狹長板子的朝笏，有用美玉、象牙或竹片所製，士大夫束腰帶，插上朝笏，並垂其餘下三尺以為飾，就叫「縉紳」。

換言之，「縉紳」乃是舊時官宦的裝束，引申為官宦的代稱。清人李漁所著小說《十二樓》第一卷：「也知做兩首歪詩，專在縉紳門下走動。」

「廣東韶州府曲江縣，有兩個閒住的縉紳，一姓屠，一姓管。」清佚名小說《平山冷燕》第三回：

明末有抗清英雄張煌言（一六二零至一六六四），順治二年（公元一六四五）起義，在浙江沿海一帶，堅持抗清鬥爭達十九年之久，最後因叛徒告密，不幸被俘，於杭州壯烈犧牲。

在失敗前夕，他曾寫過一封自述生平，表明心跡的函件，給當時清朝的浙江總督趙安撫，信中有幾句是這樣的：「凡縉紳之家，韜鈐之族，效力清人者，概無誅求，以示寬厚。」

這裡的「縉紳之家」即士大夫之家，「韜鈐（音箝）之族」指武將，「概無誅求」是全部不加處罰的意思。

「縉紳」和另外的「新縉紳」，也可以別有含意。前者且看明人馮夢龍的《警世通言》第十七卷：「店主人借縉紳查看，有個相厚（關係密切）的年伯（對與父親同榜登科而長於父親者的尊稱），一個是兵部尤侍郎，一個是左卿曹光祿。」

後者見清人吳敬梓著《儒林外史》第二十二回：「（店裡）櫃上有人家寄的一部新縉紳賣。」

兩者同指書店裡所印售的「職官錄」。

原載《粵劇曲藝月刊》二零零六年六月（第一百三十九期）

粵曲詞中詞【增訂版】

210

瓊樓

許多人撰文說「瓊樓」，都會述及袁世凱次子袁寒雲的一首明志詩，此詩末兩句為「絕憐高處多風雨，莫到瓊樓最上層。」

粵曲亦常見「瓊樓」一詞，例如《隋宮十載菱花夢》中，先後出現「蟾官瓊樓暗，撲面有香風一陣。」以及「一步步落下瓊樓，一步步鬼門關近」兩句。

「瓊樓」純指瑰麗堂皇，美輪美奐之建築物而言，人們對此有較深印象者，當係蘇軾《水調歌頭‧中秋》上半闋有句：「我欲乘風歸去，又恐瓊樓玉宇，高處不勝寒，起舞弄清影，何似在人間。」

「瓊樓」乃華美宮殿之代稱，此處借喻月宮。

一九四七年期間，有本係樂府詩，又屬坊間小說的《孔雀東南飛》，唐滌生也曾將之改編為電影，名曰《恨鎖瓊樓》；而另齣由潘一帆編撰的粵劇《恨鎖瓊樓姊妹花》，演員有羅劍郎、鄭碧影、少新權、白龍珠、陸飛鴻及衛明珠等，劇團名字叫「義擎天」。

回頭再說袁寒雲之明志詩。

滿清經推翻後，袁世凱想做皇帝，於是積極部署一切。

他的次子袁寒雲一表人才，金石書法，無一不精，其兄克定憂慮乃弟他日會與自己爭奪皇太子位，於是多方提防，甚至加害，又無日不刺探他的行蹤。事實上，袁寒雲對政壇不感興趣，一生所愛者唯詩書戲曲與美人，他極力反對復辟，所以言行令到袁世凱甚為不悅。

正因為他曾寫過兩首這樣的《感遇》詩：「乍著微棉強自勝，古台荒檻一憑陵。波飛太液心無住，雲起魔崖夢欲騰。偶向遠林聞怨笛，獨臨靈室轉明鐙。絕憐高處多風雨，莫到瓊樓最上層。」

其二云：「小院西風送晚晴，囂囂歡怨未分明。南迴寒雁掩孤月，東去驕風暗九城。駒隙留身爭一瞬，蛩聲催夢欲三更。山泉繞屋知清淺，微念滄浪感不平。」

這兩首七律，經過才子易實甫刪改後，合而為一：「乍著微棉強自勝，陰晴向晚未分明。南迴寒雁掩孤月，西去驕風動九城。駒隙留身爭一瞬，蛩聲吹夢欲三更。絕憐高處多風雨，莫到瓊樓最上層。」

詩句為乃兄所悉，將之呈諸老父，謂詩末兩句暗存反帝之意。袁世凱聞言可怒也，於是囚禁寒雲於北海，不許與其他士人往來。

只做了八十三天皇帝的袁世凱，帝制以失敗告終，而寒雲重獲自由，後期生活潦倒，靠賣字畫維生，一九三一年逝於天津，卒年四十有二。

原載《粵劇曲藝月刊》二零零六年六月（第一百三十九期）

好（非耗）述

最近，全城熱唱的一闋《白蛇傳之天宮拒情》，由方文正撰曲，梁漢威及張琴思合唱，其中出現「窈窕淑女，君子好逑」曲詞，後句之中的「好」字，男角唸之成「耗」音，顯然錯誤。

不過，對此持相反意見者，卻認為「君子耗逑」的唸法，個個如此，從來少人予以否定（僅見於二零零四年五月十二日，《星島日報》吳汝寧專欄）。不信且看粵劇名伶陳好逑，全人類皆稱之為「陳耗逑」，而對方亦欣然受落，未聞有更正之意，因此足可證實，「耗逑」兩字已是通行。

當然，名字中的讀音，縱是以謬為正，但人家沒有反對而至默認，這只可遵從其個人意願。例如某人姓「費」（庇），他卻自稱姓「肺」之類，關於這一點，旁人置喙不得。不過，一句千百年以來的經典成語，設若積非成是而因循下去，且埋沒了本身的真正含義，之後人人皆以錯為對，於下一代而言，實在影響深遠者也！

另句曲詞，有見由溫誌鵬撰寫的《陌上花之西湖邂逅》中：「姑娘裝窈窕，君子自好逑」，次句當然也是唸成「耗逑」了。

且說「好逑」。原詩是二千五百年前，先秦時代一首膾炙人口的愛情詩篇，典源《詩經·周南·關

中華非物質文化叢書·文學類·戲曲系列

粵曲詞中詞〔增訂版〕

雎》，全詩五章，每段四句四言，而「好逑」見於首段：「關關雎鳩，在河之洲，窈窕淑女，君子好逑。」

將之譯成語體文：「雎鳥與鳩鳥和鳴的叫聲，在河中小洲之上，那美麗而善良的姑娘，哥兒和她正是美好的配對。」

看過了解釋，當可知道上述詩中後兩句，恰為「那位端莊美麗的姑娘，正是君子的美好匹配」，這個「好」字是「好壞」的「好」，「良好」的「好」，箇中除了「美好」之外，也含有祝福之意。而「逑」字則指配偶。

寫到這裡，讀者可能會問，既然是「好好先生」的「好」，「好人好事」的「好」，為何人們又會將之唸成「耗逑」的呢？

這純是一種錯覺，許多人以為：君子垂青於淑女，當然是正常男士的「喜好」；加上對「逑」字不甚了了，誤會為「追求」的意思，這就變成了「君子對淑女有所愛好，從而作出追求」。是完全曲解了詩句原意。

於是乎，本來是陰上聲的「好」字，就給歪讀為陰去聲的「耗」音了。

原載《粵劇曲藝月刊》二零零六年七月（第一百四十期）

擊鼓

二零零六年五月下旬，河南鄭州發生追討欠薪事件，一群民工聚集在建築商住宅門外，扯起橫幅以及「擊鼓討薪」，報章上有男子坐於地面，並且敲擊起「盤鼓」的圖片新聞。

關於「擊鼓」，近年頗見流行的一闋《梁紅玉擊鼓退金兵》，由林川撰曲，龍貫天及甄秀儀合唱；故事描述宋高宗建炎四年（公元一一三零），宋軍與金兵對壘於黃天蕩（今江蘇南京市東北），梁紅玉在船樓帥字旗下，執桴（音呼，鼓槌）擂動鞞鼓助陣，與夫韓世忠，以八千子弟大敗金兀朮十萬雄師，是為「擊鼓退金兵」。

成語有「擊鼓催花」，話說唐玄宗李隆基最愛羯鼓，有年仲春二月初，下雨多天後放晴，玄宗賞花時，見內廷柳杏含苞未放，嘆無音樂以佐雅興，於是命高力士取來羯鼓，倚窗敲擊自己製譜的《春光好》，一曲既終，柳杏皆已吐葉裂苞矣！

在當朝，君臣上下多善於擊奏羯鼓，唐玄宗還創作了多首鼓曲，如《曜日光》、《色俱騰》、《太簇曲》及《乞婆婆》等，這些曲譜，可以單獨演奏，也可連成一序作為套曲，而羯鼓在當時眾多樂器中，處於領奏地位。

羯鼓由西域傳入中原，隋唐時代盛行，這種來自異域少數民族的樂器，外形圓粗如漆桶，下承以小牙

床，

兩端可擊，聲音急促高烈，亦號「兩杖鼓」，因此鼓出自羯中（今山西左權縣），故名。

另有成語曰「擊鼓其鏜（音湯）」，是形容鼓聲聒天，敲得鏜鏜響亮的意思。此語出自《詩經·邶（音佩）風·擊鼓》，全篇五章，每章四句四言，首章是這樣的：「擊鼓其鏜，踴躍用兵，土國城漕，我獨南下。」

譯成了語體文：「鼓聲擊動響咚咚，抖擻精神去當兵，大夥兒做坭工，在漕邑來築城，唯獨我南下出征。」

這是反對戰爭的詩篇，通過了一個遠征異國，久戰不歸的士兵口述，正因為無休止的兵役，以致夫妻分離，有家難歸，給人民帶來災難。士兵為此，藉詩句提出控訴。

又：許多人口中說及的「執子之手，與子偕老」兩句，是出自本詩第四章。

文首的「擊鼓討薪」，意含「鳴冤」。在以前帝堯時代，有給予大臣進諫的「敢諫鼓」，漢朝沿用；而至晉唐時，長安、洛陽俱設「登聞鼓」；宋真宗景德四年（公元一零零七）置「登聞鼓院」，掌收民間章奏，明、清亦沿用之。

「擊鼓鳴冤」也者，昔日官衙門外有鼓，平民百姓遇有冤情待訴，可以持桴擊之，從而候見青天大老爺。此間歷史宮闈電視劇《鐵齒銅牙紀曉嵐》中，亦常見「登聞鼓」一詞。

原載《粵劇曲藝月刊》二零零六年七月（第一百四十期）

吉人天相

題目末後一字，許多人會將之作為「相貌」解釋，於是整句成語，就變成了「大吉大利之人，上天定然會賜給美好相貌」的含意，這顯然是錯誤的。

我們且從《落霞孤鶩》中的「當可吉人天相，天憐妹你絕代顏。」以及《寶蓮燈之華山伏法》那「願凡塵暫寄，相夫教子為倫常」的曲詞來說二二。

此處的「相」字意含「幫助」，當恭祝人家「吉人天相」，解作「天公自會幫助好人」；同樣，「相夫」中的「相」字，也不存在「替丈夫看相」，意思也就更為明顯了。

這裡先從「相國」說起。古代春秋時候，「相國」一職由齊國首置，趙亦隨之。秦時改稱「丞相」，西漢、南梁朝及北齊俱沿用，此為百官之長，有「掌丞天子，助理萬機」之意；到了唐朝及遼代，則易名為「宰相」，所謂「宰」是主持，「相」是輔佐了。

勿論「相國」、「丞相」和「宰相」等，箇中的「相」字，可以詮釋為輔佐；而與此相關的例子也有很多，其一是清人李玉所著的戲曲《一捧雪》第二十二齣：「家門大禍從天降，全仗取蒼穹默相。」曲詞後句的「蒼穹默相」，就是「老天爺暗中相助」的意思。

中華非物質文化叢書・文學類・戲曲系列

217

例二：元人小說《武王伐紂平話・上卷》其中兩句：「以伊尹相湯伐桀，三讓而踐天子之位。」，「相湯」就是「輔佐成湯」。

例三：成語有「相女配夫」句，是根據女兒的情況來選配女婿。清人小說《兒女英雄傳》第二十三回，安老爺為了要替玉鳳覓得一頭好人家：「無奈想了想，這相女配夫也不是件容易事。」

例四：春秋時一部禮制彙編《儀禮・士昏禮第二》：「父醮子，命之曰，往迎爾相，承我宗事，勗帥（勗音旭，夫唱婦隨）以敬，先妣之嗣，若則有常。」

白話文解釋為：「親迎之前，父親為兒子設宴飲酒，並告訴他說：去吧！迎接你的內助，繼承我家宗廟的事，勉力引導他，敬慎婦道，繼承先妣，要始終如此，不可懈怠。」

這裡的「爾相」，係指你的新婦，而稱婦為「相」，乃言婦為夫之助也！

例子之五：古代樂師多係盲人，而扶助及引導彼等者，俱叫「相步」，古籍《禮記・禮器》：「禮有儐詔，樂有相步。」

注：「儐詔」是介紹賓主互相認識的人，類似今日的「知客」；而「相步」則係扶工，亦即扶助瞽師埋位就坐的旁人。

皇阿瑪

二零零五年一月杪及四月中旬，報刊兩則消息，與內地著名藝人張鐵林有關。

張先被聘為暨南大學藝術院院長職位，次係這位張君在官司中敗訴，彼因作為上海協和醫院廣告形象代言人，而違反了與他人之間的書面承諾，遭法庭判決，須付對方的戴某人中介費用十萬元。

這位張鐵林，就是電視上的清裝劇集，長期飾演皇帝角色那一位，而劇中他的兒女們在稱呼時，都喚之為「皇阿瑪」（媽）。所以對於張君，報上的新聞標題，就以「皇阿瑪」一詞作稱謂。

同樣，粵曲《烽火碎親情》中，遠適異地的藍齊兒，係和碩端靜公主身份，亦即康熙皇帝的第五名女兒，當她面對父皇時，也以「皇阿瑪」一語稱之。

清朝時候對父親的稱謂，本為「阿馬（媽）」，冠以「皇」字於其上，純是宮廷習慣；而這個「阿馬」的名堂，本非清朝獨創，而係遠溯自元朝經已有之，且看元曲中的《風雨像生（說唱女藝人）貨郎旦》其中幾句：「阿媽有甚話，對你孩兒說啊！」

這裡的「阿媽」純指父親。再看元代劇作家關漢卿另闋《鄧夫人苦痛哭存孝》一折白：「你看阿馬阿者大吹大擂。」所謂「阿者」是指母親；不過，清朝時候稱呼母親並非沿用前時的一套，而係另有名稱叫

「額娘」。

中國清代民間情歌《想女婿》：「開口好像採蜜糖，管我亞媽叫亞媽，管我額娘叫額娘。」後一句就是母親，此間電視台所播映的清裝劇，「額娘」這個名詞常常可以聽到。

回說「皇阿瑪」。在宋朝時候，屢屢與兵來犯的金兵，就是女真一族，從岳飛與金兀朮對峙局面開始，以至元人入主中原前後，凡我漢族對於金人均異常痛恨；清太祖（努爾哈赤）本為女真後裔，初建國時以「後金」為國號，到了清太宗（皇太極）繼位，素知漢人恨金，為了掩人耳目，將女真易名為「滿洲」，改號為清。一六四四年入關統一全國，清世祖福臨就位，是為順治皇帝，史稱「滿清」。

從這可以知道，滿族即係以前的女真，女真人稱父親為阿媽，元曲中的阿馬，清代宮廷更有「皇阿瑪」的稱謂，此中的「媽、馬、瑪」，字面僅為一音之轉，合韻而又含意相同，刊本如上，曲詞亦然。

又：香港賽馬會二零零六年首季的第三班馬四，曾有「皇阿瑪」一駒在。

原載《粵劇曲藝月刊》二零零六年九月（第一百四十二期）

螓（音秦）首蛾眉

友人談及，由阮兆輝與謝雪心合唱的《白龍關‧下卷》，有「螓首蛾眉怎會狠心索我命」的曲詞。他問：「第一個『螓』字本該讀作『秦』音，為何會是『津首蛾眉』的呢。」

我答：「沒錯，男角確是如此唱法，但曲中該用蟲字部首的『螓』卻誤刊之為『臻』，前者音『秦』而後者唸『津』，按照字面唱法，歌者完全正確。可是由於字面偏旁出錯，這一句就成為非驢非馬的成語了。」

友人說：「願聞其詳。」

「這句成語本係『螓首蛾眉』，箇中的『螓、蛾』都屬昆蟲名字。所謂『螓』，只是一種蟬類，其頭頂成方形，額角廣闊；而『蛾眉』則指蠶蛾那彎曲且修長的觸鬚。『螓首』加上了『蛾眉』，用此形容女性額頭以至眉毛，就是一副美人胚子模樣。」

「原來如此，明白。」友人說。

本來，將『螓』字誤書為『臻』，責不在歌者，實乃撰曲人之過，因為在唱曲時，這個工尺譜作「生」音的「臻」字，屬高聲而須唱之成「津」，並非該作「螓」字「合」（何）音的陽平聲，所以，聽

中華非物質文化叢書‧文學類‧戲曲系列

入人家耳中，就成了「津首蛾眉」。

與此異曲同訛的，三月二十六日港臺第五台播放的，有六十年代期間由羅劍郎與鄧碧雲合唱《艷女情顛假玉郎》，是一個女扮男裝而後來遭人識破的愛情故事，曲中男角有句曲詞：「你若果係榛首蛾眉，我定向你追求乞愛。」

此曲的「榛首蛾眉」，係木字部首的「榛」，亦唸「津」音。「榛」是一種樹木名字，「榛首」這詞欠解，辭書亦不見載，與上述的「臻首」同樣不通之至。

「蠑首蛾眉」出自《詩經·衛風·碩人》：「蠑首蛾眉，巧笑倩兮，美目盼兮」；意思是說：「蟬兒般的方額，蠶蛾般的眉毛，面龐兒露出酒窩，笑得多麼乖巧啊！而那黑白分明的眼珠，流轉傳情，多麼美妙啊！」

宋人沈括所撰的《夢溪筆談》二十四卷有載：「蟭蟟（寒蟬）之小而綠色者，北人謂之『蟓』，即《詩經》所謂『蠑首蛾眉』者，取其頂深且方也。」又聞人謂大蠅為『胡蠑』，亦『蠑』之類也。」

而在清代話本小說《西湖二集》，刊有宋代才女朱淑真所作的一闋《鷓鴣天》詞，是對美女的描寫，其中下片幾句：「神情麗，體態佳，蠑首蛾眉更可誇，楊柳舞腰嬌比嫩，嫦娥仙子落飛霞。」

原載《粵劇曲藝月刊》二零零七年四月（第一百四十八期）

帥（通率）

某君聽《無情寶劍有情天》，對於曲中「為報公仇和私恨，揮戈殺敵帥三軍」的後一句有所懷疑，因為歌者把箇中的「帥」唱之為「率」，變成了「揮戈殺敵率三軍」。遂問：「明明是個『帥』字：怎地成了率領的『摔』音，可以嗎？」

答曰：「『帥』字有兩種讀法，除了音『稅』之外，此處唸之為『摔』，並無不妥。」

一般人對「帥」字的認識，從歷朝武官職位的「元帥」，以及戲曲詞語中的「掛帥」，當存深刻印象。前者例如宋朝的岳飛又或韓世忠，都屬「元帥」身份；後者稱統率全局的領軍者，例如《楊門女將》中的佘太君與穆桂英等（今人所謂「政治掛帥」和「經濟掛帥」之類，至此，「掛帥」已非原來意義，乃泛指領先超前又或奉為圭臬的意思）。

「帥」字解作率領，在《舊唐書‧卷一九零》有載：「時琯為宰相，請自帥師討賊。」唐天寶十五年，即公元七五六年，安祿山攻陷京師，當時房琯做了宰相，自告奮勇帶兵討伐叛軍。

例子之二，見漢班固《西都賦》：「於是乘鑾輿，備法駕，帥群臣，披飛廉，入苑門。」「飛廉」乃傳說中的神獸，亦「鑾輿」指繫有銅鈴的轎輿，「鑾輿」和「法駕」，同是帝皇的車駕。

係風神，此處屬上林苑中的館名。而「帥群臣」這一句，為帶領群臣之意。

將「牽」字與「帥」字合成一詞，可解作為牽引，《左傳‧襄公十年》：「女（汝）既勤君而興諸侯，牽帥老夫，以至於此。」（你們既已使國君勤勞而發動了軍隊，牽引著我這個老頭兒來到此處。）

舉例之四：《漢書‧循吏傳序》：「相國蕭（何）曹（參）以寬厚清靜為天下帥。」這裡的「帥」，有表率、遵循和楷模的含意。

今時今日，在內地和台灣，「帥」字卻是美好的形容詞。台灣市長馬英九，被人稱為「帥哥」，即係面目俊俏，身材魁偉美男子的代稱了。

原載《粵劇曲藝月刊》二零零七年四月（第一百四十八期）

貴妃醉酒

報載：隸屬北京京劇院的梅蘭芳劇團二零零七年初訪港，於葵青劇院演出四場精選京劇，展現一代宗師梅蘭芳的舞臺神韻。

一月五日晚上七時，有梅葆玖（梅蘭芳子）主演《貴妃醉酒》；而一月七日晚上，則由梅葆玖、葉少蘭、李宏圖及董圓圓等，演出壓軸劇目《鳳還巢》，此處先說前者。

《貴妃醉酒》在粵樂的範疇來說，簡稱《醉酒》，此曲雖有「板面」，但今人多棄用，而改以「加官頭」一句作引子然後入譜，此曲前段調子輕快，旋律優美，後重稍見慢墜，一方面既能表現貴妃娘娘的雍容氣派，而另面過序處，亦突出了伊人忐忑與惆悵的失落心情。

以《貴妃醉酒》為名的粵曲，曾雲飛曾與崔妙芝合唱過，曲成於五十年代；而九十年代出現的一闋，編撰者為廣州的何建洪；曲見《新編粵曲大全》三百四十頁。

回頭再說京劇劇目。

內地的京劇演員在此間演出《貴妃醉酒》劇，今趟已非第一回，遠在一九八七年的二月二日，「上海京劇團」在大會堂音樂廳也曾上演過，主角是享「京劇四塊玉」美譽的李玉茹（其他三位是侯玉蘭、白玉

薇及李玉芝等）。

同年的十月十三日，「天津市青年京劇團」於新光戲院演出此劇，由雷英飾演楊玉環；八八年十一月四日的《中國地方戲曲展》，《貴妃醉酒》一劇在新光戲院上演，主角為馬小曼；二零零四年的《香港藝術節》，「中國京劇院」在演藝學院演出《貴妃醉酒》，董圓圓擔任主角；二零零二年的文化中心劇院，有仙花漢劇專場，飾演楊貴妃的，當然就是李仙花了。

以下是《貴妃醉酒》的劇情。唐明皇李隆基相約楊貴妃於百花亭賞花，但明皇卻轉往西宮梅妃處，楊妃久候，獨飲至醉，帶恨回宮。

三千寵愛在一身的楊妃，得太監裴力士告訊，不禁含怨生嗔，再度借酒澆愁。而在種種醉態之中，充分反映了個人內心的空虛和孤寂。正因醉態可人，亦通過委婉細緻的「四平調唱腔」（京劇的腔調與板式）和多種不同樂器作奏的舞蹈，表露出楊妃疑惑、悲憤又無可奈何的心境來。

此劇為梅蘭芳代表作之一。

原載《粵劇曲藝月刊》二零零七年一月（第一百四十五期）

鳳還巢

在粵曲《秦淮冷月葬花魁》中，「秦淮八艷」魁首馬湘蘭，臨終前重穿戲服，於禮部侍郎錢謙益面前演出一段《鳳還巢》。

記得一九八七年二月十二日，「上海京劇團」來港，也曾演過此劇，由鄧宛霞飾程雪娥，蔡正仁飾穆居易；八八年十月卅日的「中國地方戲曲展」，《鳳還巢》一劇就由梅葆玖、葉少蘭主演；到了九零年四月一日，此劇經「天津市青年京劇團」上演，由雷英飾程雪娥，康健飾穆居易、馬連生飾洪功、劉樹軍飾朱煥然、石曉亮飾程雪雁等。

上述京劇演出地點，當年均為新光戲院。而《鳳還巢》的故事大綱如下：

明朝末年，已告老還鄉之兵部尚書程浦，本娶妻妾各一，妻生女名雪雁，貌醜且愚，妾早亡而遺下一女雪娥，貌美且賢慧，正因女大當嫁，程見故人之子穆居易少年美俊，欲招為雪娥夫婿，但夫人心願，屬意雪雁許之，兩口子每為此而起爭議。

程壽辰，穆來拜，夜宿書房，夫人命已女冒雪娥名前往相會，穆見其貌醜，懼之並連夜逃去。斯時適逢烽煙四起，朝廷量才起用，程只好離家赴任。

中華非物質文化叢書・文學類・戲曲系列

227

有皇族朱煥然，亦貌醜者，久對雪娥垂涎，得知一切，乘機冒穆之名前來程家迎娶，夫人不識朱：即以雪雁代嫁。洞房時，兩人發現彼此皆為頂替，然亦後悔莫及。

此時地方強梁作亂，夫人前往朱家避難，雪娥因知姐夫行為不端而拒隨同。

程浦平定賊寇，接雪娥至軍中，此時穆也參軍在此，程又舊事重提，穆不從，洪功元帥意為一雙璧人撮合，苦勸之餘，亦願為之作主婚，穆不得已向程說明，謂彼之女兒無禮，曾經黃夜私入書房等情，程知穆生誤會，但不言明，仍堅持完婚。

洞房之夜，穆掀紅紗得見雪娥美貌，知確非昔日所見之人，正是喜出望外，但雪娥卻因對方拒婚而存慍意，唯穆一再謝罪，才轉意回心，終成眷屬焉。

另外，朱煥然家遭賊劫，狼狽間攜同程夫人與雪雁來投，一家和好，得以結局大團圓。劇成於一九二九年的《鳳還巢》，是梅蘭芳的既編且演的代表作。

二零零七年歲初，梅葆玖與葉少蘭於香港重演此劇，由一九八八年梅子初演至今，時間相距逾十八年，香港票友得重睹梅派後人風采，說是因緣，亦佳話也。

原載《粵劇曲藝月刊》二零零七年一月（第一百四十五期）

粵曲詞中詞初集〔增訂版〕

綸（音關）巾

四川成都武侯祠博物館的標誌，於二零零六年十一月初發佈，該標誌以諸葛亮的「綸巾」造型為設計元素，融入了漢代漆器的雲紋，配上紅、黑色澤，巧妙的「川」字（四川簡稱）和「C」字（成都的拼音字母）作為左右兩方互相拼合，藉此而說明了武侯祠博物館所在的地點特徵。

本港某位女歌手，推出有主打歌曰《念奴嬌》的唱片專輯，是宋朝蘇軾《赤壁懷古》詞中句。她把「羽扇綸巾」中的第二字，按照字面直唸曰「倫」，而非準確的「關」音，有歌迷在網上正之。

據聞女歌手已承認錯誤，答應重新更正云云。

內地撰曲家蘇惠良曾撰《赤壁懷古》，其中的「雄姿英發，羽扇綸巾」兩句，不消說，這裡的「綸」字當然也應唱作「關」音的了。

「綸巾」是古代用青絲帶編織而成的頭巾，相傳為諸葛亮所創，故又稱為「諸葛巾」。正因如此，許多人談起「綸巾」都會產生直覺，以為這種頭巾乃是諸葛亮的專有服飾，答案是個否字。

「綸巾」之於諸葛亮，只是在野時戴用，上朝面聖又或戲劇中所見，他頂上所戴的是「卷雲冠」（又稱「通天冠」）與上述的「綸巾」完全不同（見宋俊華著《中國古代服飾研究》）。

中華非物質文化叢書・文學類・戲曲系列

在元代馬致遠所寫的雜劇《西華山陳摶高臥》中，陳摶（音全）老祖屬於「正末」（元雜劇腳色行當，戲中男角），服飾是布袍、黃冠配以「綸巾」，是道士類型打扮。

又有戰國齊人孫臏，他是孫武後裔，明代傳奇《天書記》中人物，出場打扮是羽扇、「綸巾」、鶴氅衣和絲絛等。

再說，就是上文蘇詞的主角周瑜。

有人認為，《念奴嬌·赤壁懷古》中的「雄姿英發，羽扇綸巾」，是專指諸葛亮，其實非也，此中理據有二：

（一）《赤壁賦》和《念奴嬌》詞屬姊妹篇，蘇軾在前者之中，從曹操這方面寫起，就有「月明星稀，烏鵲南飛，此非曹孟德之詩乎」句，接著又說彼「釃酒臨江，橫槊賦詩，固一世之雄也」，而今安在哉？」但並無提及諸葛孔明；而後者的《念奴嬌》，乃蘇軾於宋神宗元豐五年（公元一零八二）七月所作，第三句即有「人道是三國周郎赤壁」句，寫的就是周瑜。

而《念》詞下片一連四句，從「遙想公瑾當年，小喬初嫁了」，以至「雄姿英發，羽扇綸巾」句，都是描寫周瑜當年神采和從容破敵的風度。接著「檣櫓灰飛煙滅」，是形容曹操戰船被焚，遭火攻所敗，整闋詞同樣沒有提及諸葛亮，所以手持「羽扇」而頂戴「綸巾」者，就是周瑜。

原載《粵劇曲藝月刊》二零零七年二月（第一百四十六期）

巾幗

「巾幗」的巾，乃指古代婦女的頭巾，而幗則係覆於彼等額上的首飾。二者合而為一，用以作為婦女的代稱，一般才智出眾，膽色過人的女子，每被譽為「巾幗英雄」。

《桃花扇》中有「我聆嬌一夕話，頓使英雄折服，果然是巾幗勝鬚眉」句；而五十年代期間，白玉堂與冼劍麗曾合唱曲名曰《巾幗戲鬚眉》，是呂布與貂蟬的愛情故事。

成語有「巾幗之贈」，典出《三國演義》一百零三回。

話說三國時候，蜀相諸葛孔明（公元一八一年至二三四）出兵伐魏，司馬懿率軍對抗，諸葛兵屯於五丈原（今陝西郿縣西南斜谷口），時魏朝廷以對方僑軍遠寇，意在急戰，因此命令軍師司馬懿持重，不宜輕舉妄動，以觀其變。

諸葛孔明多番挑釁，司馬懿避而不戰，諸葛思量鬥智，乃取「巾幗」並婦人縞素服飾，盛於大盒之內，另修書一封，遣人送至魏寨，司馬啟讀來信，心中大怒，但亦佯笑曰：「孔明視我為婦人耶！」司馬懿未為所動，堅持不出，諸葛孔明亦無計可施。兩軍對壘百餘日，卒未應戰，不久諸葛病逝軍中，時維建興十二年秋。

中華非物質文化叢書‧文學類‧戲曲系列

後以「巾幗之贈」喻為羞辱對方的激戰之法。

之外，清代詩人袁枚，因有「都統」（官名）來函索詩，並附錢包於信內。分明是嘲己可效法古人曹操，腰間該常繫小錢包，這裡暗存「守財」貶意。

袁枚讀後不悅，覆函諷之，故此在他的《戲答龐都統》一信中，遂有以下幾句：「在僕不敢強男作女工，貽世兄以『巾幗婦人之幘』，在世兄豈可以阿瞞相待，欣欣然於一小鞶囊也哉？」

袁意是說：「在我原不敢勉強你身為男子去做女工，害你受著巾幗婦人的譏誚；在你也豈能夠拿曹操的作風來看待我，欣欣然附來一個錢包，算是好東西嗎？」

「阿瞞」是曹操的小字。鞶；音「盤」，「鞶囊」就是錢包，因係女子手工，所以也可喻作女紅。

大婚

翁才女在報上談及，今人不論三教九流，平民百姓，對於彼此的婚姻，每每以「大婚」稱之，是為不合。關於這一點，筆者絕對同意。

不過，她的內文也旁及相對的「小婚」，事實上，「小婚」之說並不成立，辭書亦欠此詞。在以前的封建時代，大凡科舉考試遭取錄，是為「登科」，正所謂「大登科金榜題名，小登科洞房花燭」。以國人歷來的觀念，前者可以光耀門楣，一洗士子寒酸氣，後者僅屬個人大事，純為祖先接代傳宗，如此而已。

「大婚」一詞，乃皇室專有名堂，只宜帝皇直系使用。其他人等，就算有顯赫身份和億萬家財，都不足以稱之「大婚」。

例如二零零七年歲初，環球小姐與中國成都富翁共諧連理，報章只有以「男財女貌，婚禮奢華」來作形容，此中也摒棄了「結婚典禮」那個「典」字，是合適的。而喚作「小登科」是文雅用詞，民間俚語有「拉埋天窗」的叫法。

粵曲之中，有蓋鳴暉與吳美英合唱的《南唐李後主之大婚》是其一，次為近月唱得紅火的《孝莊皇后之密誓》。後者內裡有攝政王多爾袞，面對皇太后述及當年韻事，唱出「當日妳大婚，妳剪青絲為贈，含

情默默，款款情深」這宣之於口的心聲，是「個人回憶」了。

《孝》曲末段，多爾袞更然情挑皇太后，孝莊感其摯誠，答應委身下嫁，也一同唱出了「唯願他朝大婚普天慶，蒼天終誓湖山盟」句。

由此觀之，帝王完婚以及太子、公主、郡主等的嫁娶，皆可稱為「大婚」，其他方面不宜僭用，這是常識，假如張冠李戴，除了於禮不合之外，徒然遭人訕笑。

原載《粵劇曲藝月刊》二零零七年三月（第一百四十七期）

綢繆

粵曲常見「綢繆」。

例如《獨倚望江樓》，麥秋娟惦念個郎繆蓮仙，唱出「邂逅記中秋，兩月綢繆，共許深深良願」這幾句；又如《瀟湘禪訂》曲詞：「十載綢繆，朝夕相思，你我情非泛泛。」正因為林黛玉善感多愁，鬱鬱不歡，賈寶玉於是對她作出慰解之語；再如《孔雀東南飛》，有「是未雨先綢繆，非渴時才掘井」這兩句，乃係焦仲卿妻遭婆婆強迫下堂，因而發出一些怨懟之語來。

前二者的「綢繆」，喻長時間相處和彼此之間的愛慕戀情。但後者的含意，則指有計劃及預謀；同樣，原作「宜未雨而綢繆，毋臨渴而掘井」。是更是出朱子（柏廬）的《治家格言》呢！

「未雨綢繆」和「臨渴掘井」都是成語，分別有「天還沒有下雨，先把門窗關好，等如事先做好準備」，以及「事到臨頭才去設法補救，畢竟無濟於事」的解釋。

「綢繆」原解作纏繞、捆扎，引申為纏綿，又或感情深厚。出處之一是《詩經·豳（音奔）風》：

「迨天之未陰雨，徹彼桑土，綢繆牖（音有）戶。」（趁著還沒有天陰下雨，趕快剝取一些桑樹根皮，修補門窗好了。）

中華非物質文化叢書·文學類·戲曲系列

235

出處之二，是《詩經·唐風》中一首祝賀新婚的情詩，全篇三章共十八句如下：「（一）綢繆束薪，三星在天。今夕何夕，見此良人？子兮子兮，如此良人何？（二）綢繆束芻，三星在隅。今夕何夕，見此邂逅？子兮子兮，如此邂逅何？（三）綢繆束楚，三星在戶。今夕何夕，見此粲者？子兮子兮，如此粲者何？」

上文的解釋，就是：「（一）每把柴草都緊緊相纏，三星高掛在天。今夕是啥日子，得見夫郎曾否感到喜悅？一再問句新娘，對丈夫意下如何？

（二）每把乾草密密緊纏，三星遠在天邊。今日何日，相逢是否有緣？既叫新娘時也喚新郎，緣份信是天所賜？

（三）每把荊條細意纏好，三星閃耀門庭。今夜是啥日子，得見心儀的麗人？一再叫問新郎，對此寧無所感乎？」

另外，在明人小說中，對「綢繆」一詞如此引用，例如孫高亮著的《于謙全傳》第一回：「正所謂知己到來言不盡，彼此更覺綢繆。」此處的「綢繆」喻纏綿情意；清人鄭板橋的《偶然作》詩裡出現一句「百族相綢繆」，則指人事紛亂而且複雜的意思了。

另外，在明人小說中，對「綢繆」一詞如此引用，例如孫高亮著的《于謙全傳》第一回：「雨落急綢繆，天階滑似油。」這裡指雨勢綿密；又由周清源編寫的《封神演義》十一回：「正所謂知己到來言不

鴛鴦

二零零七年四月杪，國家林業局宣佈：將丹頂鶴作為唯一候選的國鳥而上報國務院。不過，有另類聲音認為：丹頂鶴的拉丁文學名及英文名字，直譯俱為「日本鶴」，用作候選為中國國鳥，顯然不合，且建議以「鴛鴦」代之。

描寫夫妻恩愛，又或愛侶分離，以及情人慘遭拆散等，「鴛鴦」兩字常見。在不同的形容詞中，例如《釵頭鳳》中的「棒打鴛鴦」，《斷橋》中的「鴛鴦兩地涼」，《十八羅漢伏金鵬》中的「樹有連枝花並蒂，只羨鴛鴦不羨仙」等等。

廣東小曲亦有《戲水鴛鴦》，許多人能夠隨時哼上幾句呢！

上文建議以「鴛鴦」應作國鳥的，是一位名叫祝辰洲的中國攝影師，他的理據是「鴛鴦」的英文名字為「mandarin Duck」，直譯則係「中國鴨」。這說明了在國際上，「鴛鴦」已是公認存有中國屬性的鳥類。再者，作為野生候鳥，全球現有「鴛鴦」的棲息地，絕大部份存留中國境內，縱然英、法與北美地區也有少量分佈，但牠們的祖先都是從中國遷徙過去的。

「鴛」與「鴦」，分別為雄與雌，國家二級保護動物。前者眼棕，外圍有黃白色環，嘴作紅棕，頭頂

中華非物質文化叢書・文學類・戲曲系列

有紅色和藍綠的羽冠，面有雪白眉紋，喉部金黃色，頸與胸俱作紫藍，毛色絢麗奪目。

「鴛」體積略為細小，外表顏色單調。羽毛呈現泥灰。在交配期間，兩者雖形影不離，但因看來差異，從外表極易判斷雌雄；而當交配期過後，雄性的羽毛繽紛漸減，不復之前艷麗。單憑此點，約略可以知道這種鳥類的生態和習性。

春夏季節，「鴛鴦」在內蒙及東北一帶繁殖，冬季則「拖兒帶女」到來南方避寒。福建山區屏南縣的「鴛鴦溪」，以及江西婺源鄉的「鴛鴦湖」，山深林密，環境寧靜清幽，氣候溫暖濕潤，每年都有千多二千對的野生鴛鴦，從遙遠的北國飛來，在此安度蜜月。所以這兩處同樣享有「鴛鴦之鄉」的美稱。

「鴛鴦」除了形容恩愛夫婦之外，亦有借喻為兄弟感情。晉人鄭豐有《答陸士龍書》，序文說：「鴛鴦，美賢也，有賢者二人，雙飛東岳，揚威上京。」

這裡的「鴛鴦」，乃指東吳名將陸遜二孫，陸機、陸雲兄弟兩人。

原載《粵劇曲藝月刊》二零零七年六月（第一百五十期）

粵曲詞中詞初集〔增訂版〕

杜撰

題目的「杜」乃謂隨意臆測，「撰」字則係文字寫作，合之成為一詞，指大凡屬於憑空捏造，且無事實根據者，皆可稱之。

由譚惜萍撰曲，靳永棠及鄭培英合唱的《長憶拾釵人》，中有「琵琶馬上催，征戰幾人回，碧血黃沙非杜撰」幾句，是李十郎和霍小玉的愛情故事。

「杜撰」典故版本甚多，最為人所熟知的，該是宋朝杜默其人，此君喜做詩，但多不合律，時人稱之為「杜撰」。

杜默是北宋時期的和州（今安徽和縣）人氏，自幼習儒道，十試不第，但屢敗屢試，從來沒有氣餒。

宋仁宗慶元三年（公元一零四零），他上京赴試，一眾好友為他餞行，文學家石介以「詩格白天來」見贈，歐陽修則讚許他的詩才乃「能吟鳳凰聲」。

杜默還盂，回贈歐陽修的詩句是這樣的：「一片靈台掛明月，萬丈詞焰飛長虹。乞取一杓鳳池水，活取久旱泥蟠龍。」

詩成，一眾為之叫好，不過有人力排眾議，指出上述詩末，其中一連兩個「取」字，正有「犯重」毛

病，於律不合，而且「二、四、六」亦欠分明，於平仄不叶，應更改之。

但杜默卻不以為然，他認為這種因詞害意的舊有思想，已屬陳腔濫調，不墨守繩規，正是杜某本人的獨特風格。正因為杜默自以為是，人們就稱他所撰寫的詩文，名為「杜撰」，此中也含有「杜默胡謅亂撰」的意思。

又一回，杜默落第回鄉，途經灞亭的破廟中避雨，此處乃烏江江畔之霸王祠，杜因多年來屢試不第而心生怨憤，面對項羽泥像更觸景生情，想及項羽英雄一世，不能成其霸業，反而得來烏江自刎的下場，對此難免感到唏噓。再又念及，自己滿腹才華亦無緣高中，沮喪之餘，不禁心灰意冷，於是將那幾篇經多年揣摩而成的心血文章，焚毀在泥像之前，從此絕了科考的念頭。

不過，好朋友石介（一零零五至一零四五）對他的評價卻很高，在其《三豪詩送杜默師雄》作品中，有以下詩句：「曼卿豪於詩，社壇高數層。永叔豪於辭，舉世絕儔朋。師雄歌亦豪，三人宜同稱。」

詩句中稱石延年（字曼卿）為詩豪，歐陽修（字永叔）為文豪，杜默（字師雄）為歌豪，是為「三豪」美譽了。

雁行（音航）折翼

一闋《琴緣敘》，書生張羽調琴於石佛寺，四野無房舍，卻招來東海龍王之女瓊蓮公主竊聽，張生驚悉，公主於是說出：「所以駐足窗前，細聽琴巧弄，莫非雁行折翼，孤單似斷蓬」幾句話來。

上述曲詞末後兩句，實乃公主詢及對方是否尚存兄弟；而「雁行折翼」這句成語，也可以分開來說而有不同含意。

首先，「雁行」係指輩份和位次，尊卑長幼，一如雁隻行列，整齊而有序，此處作為「雁隻的行列」解釋。

其次，「雁行」可以解為「箏雁」，唐•張祜《聽箏》詩：「十指纖纖玉筍紅，雁行輕遏翠絃中。分明訴說長城苦，水咽雲寒一夜風。」這裡的「玉筍」是稱彈箏那纖細的手指，「遏」喻停留，「雁行」指箏柱上排列作雁形的徽帶了。

其三，雁為一種候鳥，每年秋分後飛往南方避寒，直至翌年越春才飛返北方。雁群在隻與隻之間的距離，始終排列成為一字又或人字形狀。

雁隻飛行時的「雁行、雁陣、雁序、雁字」等語詞，都是表示行列整齊而極有秩序。《禮記•王制》

有「父之齒（行列），隨行；兄之齒，雁行」句。正因兄長弟幼，《禮記》中強調兄弟出行，應該按其年齡排列，也像雁隻飛行時那般先後有序，遂用為兄敬弟恭之典。

「折翼」一詞，另有不同故事。

晉代陶侃（二五九至三三四）任縣令時，某夜曾夢見自己身上長出八翼，一飛沖天，九重天闕已越其八，惟最後一門不得入，於是拚命搖動八翼，但遭閽者（守門人）用杖將己擊落，墮於地上，左翼已然折斷，終至昏迷。醒來後左腋猶痛，始知大夢一場。

不過自此之後，陶侃卻官運亨通，因多次參與鎮壓叛逆有功，包括大臣王敦之亂，亦遭陶侃剿平，後以征西大將軍還鎮荊州。

咸和三年（公元三二八）奉為主帥，平定反賊蘇峻及祖約，任侍中、太尉及都督荊、交等八州軍事。

斯時功高震主，晉成帝司馬衍當朝，對彼亦敬畏三分。

他私底下不無纂奪皇位之念，記起了昔年夢裡曾有「折翼之痛」，於是抑心而止（因此而抑制自己）。

話接前文，「雁行折翼」既喻同胞骨肉遽然離世，兄弟姊妹傷之；亦指雁隻斷翼，難飛而失群之意。

霽（音濟）

曾聽過電台訪問飲食界時人，某姓歐陽者，名中有個「霽」字，主持人讀之曰「齊」，對方亦欣然受落。於是乎，「阿齊、阿齊」，從電子媒介之間聽得多了，潛移默化，許多人以為「霽」讀「齊」音，對此深信不疑。

答案當然是個否字。

粵曲《七夕銀河會》，其中有「雨霽報新晴，秋光照畫屏」句，這兒的「霽」字，定然要唸之為陰去聲，否則就會因平仄不叶而難以再唱下去。因此，也感謝撰曲的陳嘉慧女士，每逢曲中存有疑難字，必在旁邊號上註音，此舉固為方便唱曲之人，同時也帶出正字正音，對於推廣中國文化，功德無量焉。

「霽」音「濟」，不可讀作陽平聲的「齊」，解釋為雨勢停止之意。

宋代詩詞中，陸游有《臨安春雨初霽》詩八句，開頭四句是這樣的：「世味年來薄似紗，誰令（音陵）騎馬客京華。小樓一夜聽春雨，深巷明朝賣杏花……。」

在宋玉的《高唐賦》中，先後出現過兩個「霽」字，其一是「㵳兮如風，淒兮如雨，風止雨霽，雲無處所。」（清涼如微風輕拂，淒然如大雨下降，等到風止雨停，卻又雲消霧散，無處尋覓。）

其二是「遇天雨之新霽兮，觀百谷之俱集。」（遇上雨後天晴，遠觀百川滙流。）這裡的「百谷」，指山谷眾多；而所謂「新霽」，係雨雪停後，天空再次放晴之意。

商朝時候，冀州侯蘇護，因己女遭朝廷強行徵召為妃，於是出言直諫。紂王勃然大怒，要將蘇護推出午門斬首。另有大臣奏上，除陳以利害，並提議赦之歸里，俾萬民得知聖恩。「紂王聞言，天顏稍霽。」

上述兩句，出自明人小說《封神演義》第二回；「霽」字作為消釋、收斂的解法。與此接近的「霽威」一詞，即收斂威嚴之意。

又：唐朝至德二年（公元七五七）的「安史之亂」，張巡與許遠守睢（音雖）陽城（今河南商丘縣），遭安祿山叛軍圍困，歷時數月，糧草俱絕，於是派人出城求援，這個將領，叫「南霽雲」。

「南霽雲」前往臨淮縣（今江蘇盱眙縣淮水西岸），向賀蘭進明求救。賀蘭妒忌張、許二人功績，不肯發兵，但頗欣賞南之英勇，且以美食強留，「霽雲」拔刀斷己指，不食而去。其後睢陽陷，全皆遇害。

粵曲《張巡殺妾餉三軍》，內容一如上述。

原載《粵劇曲藝月刊》二零零七年七月（第一百五十一期）

血書

「血書」是以血液代替墨汁，且將文字書於紙張或布帛之上者。《柳亭餞別》中的張貞娘，將林沖遞給自己的休書，「咬破指頭將字改，休書反變不能休」了。而一闋《血寫岳家旗》，岳夫人用針線繡成岳家旗號，怎料繡旗方一半，忽聽得十二金牌急召夫君，着令立即班師回朝。

夫人偷垂淚，已無心再繡下去，岳元帥聞言即以指血續之，並且唱出「我舉劍鋒，力刺手上血，且暫忍皮肉痛，血寫旌旗震萬家」，這當然也是「血書」了。

例子之三乃《袁崇煥獄中修書》，當時袁崇煥身陷囹圄（音陵雨、監獄），適值夫人前來探監，為向遼東請救兵，於是撕囚服，復咬破指頭書曰：「統帥祖大壽，揮軍援京師，休遲慢，解危挽狂瀾，號召十萬雄兵救河山。」

例子四，由黃少梅及倪惠英合唱的《墻頭馬上》，故事大意為老父迫令裴少俊另婚，但兒子不忍拋棄舊愛，唯有咬破指頭，寫「血書」以明志。老父深受感動，於是改變初衷，准許倆口子重諧鸞鳳。曲詞是這樣的：「我這裡指頭咬破血流紅，寫血書表我愛妻情重。」

「未知血書上寫的是何字句呢？」妻子李千金問。

「你來看，千金不還，終身不娶。」

以血來書寫，畢竟怵目驚心。歷史上有名的「血書」，是漢朝時的「漢獻帝血書密詔」事件。

東漢建安元年（公元一九六），漢獻帝遷都許縣，正因大權旁落，連身邊的左右侍衛，都是曹操所派遣，獻帝雖然不滿，只能逆來順受。

曹操官居丞相，權傾朝野，為了誅除異己，先行放逐太尉楊彪，告老歸田，其後殺害上書彈劾自己的議郎趙彥，百官驚慄，惶惶不可終日。

建安四年，漢獻帝不甘形同傀儡，忍辱偷生，於是設謀剷除逆賊，他將指頭咬破，用血寫成密詔，由董貴妃製衣一領，另附玉帶，將密詔藏於衣領之內，交付國舅董承，着令號召忠貞人士，誅除逆賊，效力朝廷。

漢建安五年（公元二百年）正月，獻帝所書血詔終為曹操所發現，追查究竟，除劉備已逃離許都之外，而董承及董貴妃一千人等，同遭殺害。

故事見《三國演義》第二十三回。

原載《粵劇曲藝月刊》二零零七年十月（第一百五十三期）

粵曲詞中詞初集〔增訂版〕

含沙射影

新馬師曾所唱的《鳳燭燒殘淚未乾》，中有「鬼蜮含沙，將我來射影」句，是謂深受奸人暗害之意；而在《樓台泣別》裡，亦有「怎不道破三生夢，又偏來射影含沙」的曲詞，乃謂女角不向男方吐露真情，反而心生怨懟，係指桑罵槐了。

後者的「沙」字，於整闋《樓》曲屬「麻花韻」，今作倒裝來運用，純為遷就「韻腳」之故。

「含沙射影」的出處甚多，然亦大同小異，故事主角「鬼蜮」，是居於水中的一種水怪，每當聽到人聲則含沙以射，人給射中就會得病。

另有版本來自《太平御覽》，述及「蜮」即「短狐」，有兩足而形狀似黿（音敏），生活於江河水域。人在岸邊時，身影倒映回水中，「蜮」就以沙射向人影，之後人亦會死，所以此物又有「射影」的名堂。

再有《抱朴子》版本，指「蜮」乃水蟲一種，體積大如茶杯，形狀像蟬，雖缺眼睛，但身長雙翼會飛翔。牠的聽覺非常靈敏，每當聽到人聲，就會以口為弓，以氣為箭，從水中向人發射，人遭射中則皮膚長瘡，若然僅是射中影子也能得病，病症類曰傷寒，不到一旬，定然死去。

中華非物質文化叢書・文學類・戲曲系列

話說春秋時候，有暴公與蘇公同朝共事，兩人素有過節，是以暴公欲譖（誣陷）之。常派人逡巡蘇府

門外，刺探對方行徑，其後將消息密告周王。

不過陰謀終遭識破，蘇公於是作詩諷之，意謂暴公行為如鬼如蜮，妄生事端，「含沙射影」以害人。

典故出自《詩經·小雅·何人斯》尾段：「為鬼為蜮，則不可得。有靦面目，視人罔極。作此好歌，

以極反側。」（為鬼蜮者全屬醜類，彼之心術難以測度。人有面目應知慚愧，正因汝之表現漫無準則。今

作此好歌謠，向汝深究不公道之處。）

此外，清人小說《二十年目睹之怪現狀》第二十八回《辦禮物攜資走上海、控影射遣夥出京師》，敘

述有個叫沈經武的人，從湖北跑到上海，租了家小小的門面，弄了幾種藥丸，掛上一個「京都同仁堂」的

招牌，並且在當地報上登了告白，誰知道告白一登，給京都真正的同仁堂中人看見，認為這是假冒，立即

派人到上海來控告。

「影射」一詞，來自成語「含沙射影」，有偽冒他人招牌，以假充真，以及暗中誹謗、中傷人家的含

意。

原載《粵劇曲藝月刊》二零零七年十月（第一百五十三期）

袈裟

二零零七年九月下旬，緬甸僧人連日發起爭取民主運動，此間傳媒稱之為「袈裟革命」。

根據佛學的《象教史編》所載：「袈裟」本名「迦羅曳沙」，省「羅曳」兩字，止稱「迦沙」。西晉學者葛洪撰《字苑》而有所「添衣」，故後世人一律稱為「袈裟」。

一闋《情淚浸袈裟》，主題曲乃陳冠卿所撰，任姐當年唱至街知巷聞。私伙局中，今日仍然有人選唱；一九四九年期間，「新聲劇團」在港也曾上演同名粵劇，演員有任劍輝、陳艷儂、歐陽儉、靚次伯、白雪仙、黃超武、任冰兒及陸忠玲等。

「袈裟」是僧人所穿的法衣，也是梵語的音譯，含「壞色」和「不正色」，亦即「染色」之意。信眾當「出家」時，經剃髮、「受戒」以至穿上「袈裟」，繼而取得僧人資格者，有從此捨棄美好裝飾，重新過著純樸生活的一種表示。因此，在法衣的顏色上，不用「青、黃、藍、赤、白」這「五正色」，以及「啡、紅、紫、綠、碧」這「五間色」，而將之染成「銅青、泥褐、木藍」等三色，稱「三如法色」，遂成為「袈裟」所專有。

「袈裟」由許多長方形的小幅布片所拼綴而成，信眾也從皈依以至「受戒」（五戒：所戒者為殺生、

偷盜、淫邪、誑語及飲酒），成為僧人之後，才可以穿著用三幅布片綴成的「三（條）衣」，依次是「五（條）衣」及「七（條）衣」等；能夠穿上「九（條）衣」以至「二十五（條）衣」的，會是大和尚身份，後者出席法會，且穿著「二十五（條）衣」時，場面益見隆重。

至於一般戴髮修行的信眾，由於未曾「受戒」，在參加法會儀式之時，身上所穿著的服裝，只是「黑海青」（寬袖的黑長袍）而已。

僧人平日所穿的叫「僧衣」，只有在舉行法事儀式之時，才會穿上「袈裟」。「袈裟」正因為用多幅方形布塊聯縫，又叫「百衲衣」，也由於衣紋作正方，似水田之界，故有「水（福）田衣」之名。

「袈裟」另有「褊（音扁）衫」名堂，這是佛教中偏袒右臂的服裝。屬於「漢傳」（中國、韓國、越南）以及「藏傳」（西藏、不丹、尼泊爾、蒙古）的僧侶，所穿的都是這種「袈裟」；但屬於「南傳」（泰國、斯里蘭卡和緬甸）的，因為彼邦天氣炎熱，該地僧侶所穿的法衣，同是先以「海青」作底，一幅布纏身，從而露出雙臂，這是另類「袈裟」了。

原載《粵劇曲藝月刊》二零零七年十一月（第一百五十四期）

粵曲詞中詞初集〔增訂版〕

甘蔗旁生

讀清代才子袁枚所著的《小倉山房尺牘》，作者在給「廣西姚雲岫撫軍（巡撫）」的函件中。述及自己所添男丁，以及對方姊夫沈永之所生一女，正因彼此同為六十歲外由小妻（妾）所出，是以信中有「秋禾晚穫，甘蔗旁生」句。

從上述的後一句，帶出了《紅樓夢之探春遠嫁》之中，分別有「甘蔗旁生，難登大雅」，以及「三妹無才，又是庶出」的曲詞。

「旁生」乃佛家語，本指天道輪迴中的畜牲。而今加上了「甘蔗」作為成語，是稱這種植物在栽種時並非直插而係橫生，亦借喻家庭間不屬元配的子女，實為庶室（妾侍）所生者。是以後句的「庶出」，亦等同此意。「三妹」也者，就是探春的自稱了。

北宋時期的神宗皇帝，曾詢及大臣呂惠卿（一零三二至一壹一壹）：「何草不庶生，獨蔗字從庶，何也？」

呂答曰：凡草木種之俱正生，唯蔗獨橫，蓋庶出，故從庶。意思是說：任何草木都是端正生長的，獨甘蔗卻需橫種，是為「庶出」，「庶」字含意，為「嫡」相對的旁支、支族，所以「蔗」字字部首在草之下

且從「庶」，就是這個原因。

《紅樓夢》第二回有賈雨村和冷子興的對話，當談及榮國府中人物時，冷說：「三小姐乃（賈）政老爺之庶出，名探春。」換言之，探春就是賈政老爺的第三女，非元配嫡系，實妾侍趙姨娘所生，是以稱為「庶出」了（正室王夫人育二子，長子名珠，早夭，次子寶玉，故稱寶二爺）。

話題回說「甘蔗」，它本來有種子，但壽命短暫，貯藏三數月就會失去發芽能力；就算用種子來繁殖，會出現枝莖幼細，生長緩慢的成果，絕不符合農家要求。「甘蔗」栽種，有「春植」和「秋植」之分，前者因為農曆新年之後雨水充足，成長期僅需一年，較諸後者的一年半才有收成，效果理想得多。

利用「甘蔗」頂部莖段進行繁殖，方法非常簡單，只需將經斬截的蔗尾斜插，傾斜角度以三十至四十五度為合。斜插時，莖身的「不定根」及「腋芽」（即桿節上成為粒狀的穎果），要盡量離開坭土，面向空間。

由於每一節的「腋芽」，均為兩顆作「對面生」，阡插時會形成一側向外，一側內向，這時值得留意的是內向的一顆可能會遭坭土所掩蓋，變成長芽機會減少，生長效率低，從而影響收成了。

原載《粵劇曲藝月刊》二零零七年十一月（第一百五十四期）

赤壁

報載：明代畫家仇十洲（一五零六至一五五五）的一幅畫作《赤壁圖》，日前在中國二零零七秋拍會上，以接近八千萬元成交，創下了中國繪畫藝術拍賣市場的世界紀錄。

提起「赤壁」，教人聯想蘇東坡，最近城中熱唱的《獅吼記之雨中緣》，乃方文正編撰。此曲以蘇學士作媒而撮合陳季常與琴操的一段情緣；另有一闋膾炙人口的《東坡赤壁吟》，則屬內地羊城撰曲家黃政致的手筆了。

蘇氏於北宋神宗元豐三年（公元一零八零）至七年期間，因「烏台詩案」而被貶黃州。《東》曲所描述的一語一詞，不啻是對朝廷佞臣的強烈控訴，也藉此盡澆個人心中塊壘。且看曲中幾句：「把酒問蒼穹，冤獄人間，天知否？小扁舟，載得下漫江風物，載不下學士百千愁。」

壬戌年（公元一零八二）的七月和十月，蘇子先後泛舟遊於赤壁之下，寫就了千古傳誦的《前、後赤壁賦》；而同年七月，也填下一闋《念奴嬌‧赤壁懷古》詞。《東》曲末頁最後以《昭君怨》尾段作結：

「蘇子今宵，不再悲秋，高歌月魄，低唱詩魂，擊楫中流，無愧天華物阜。青山化筆，白浪作箋，寫春秋。」

中華非物質文化叢書‧文學類‧戲曲系列

這段曲詞，洋洋灑灑，盡見勝概豪情。作者筆鋒功力，琬琰成章，蔚然組麗之文，曲中情意頗堪回味。

且談「赤壁」，在長江中游江漢之間，被稱為「赤壁」者有多處，地點俱屬湖北省；但最為人熟知的，只有位於黃岡市的「黃州赤壁」，以及赤壁市的「蒲圻赤壁」，前者因蘇東坡之詞賦顯名，故被稱為「文赤壁」，又或「東坡赤壁」，後者因屬於古戰場所在，所以有「武赤壁」的名堂。

「文赤壁」原名「赤鼻磯」，有岩石突出下垂，地形酷似鼻子橫於江邊且顏色呈現赭赤而得名，這裡的江面煙波浩瀚，江水連天，隱隱遠山，點點白帆，一片江山如畫景象。大文豪蘇東坡被貶黃州第三年的秋冬期間，分別在此寫下《前、後赤壁賦》而馳名於世。

「武赤壁」位於蒲圻市（今改名為赤壁市）西北三十八公里處，蒲圻市南距武漢一百三十公里，由此地乘車前往，車程約一小時。

東漢獻帝建安十三年（公元二零八），曹操率軍二十萬沿荊州南下，而孫權及劉備則聯軍五萬於樊口會師，溯江至「赤壁」迎戰，並在此火攻曹操水師，大敗曹軍，是歷史上有名的「火燒連環船」故事。

原載《粵劇曲藝月刊》二零零七年十二月（第一百五十五期）

粵曲詞中詞初集〔增訂版〕

車載斗量

最近有關《文成公主雪中情》，乃蔡衍棻所撰，梁漢威與蔣文端合唱，此曲詞句優雅，旋律動聽，新作小調亦佳，是故成為二零零七年秋坊間熱唱曲目之一。

曲雖美好，可是由於編撰者粗心大意，曲中有見瑕疵，是為美中不足了，此處先談「斗載車量猶末盡，大唐盛意感心頭」的前一句。

按照字面解釋，「斗」雖可以「盛載」，但「車」如何作出量度呢？正因原唱男角不察，也就照唱如儀，所以一字誤易而聽入人家耳中，不無突兀之感。

這句成語的正確寫法，應為「車載斗量」。

話說三國時候，關羽遭東吳大都督呂蒙所擒殺，蜀主劉備悲痛不已，為報手足之仇，親率大軍討伐東吳。

吳主孫權面對雄師壓境，自覺難以應付，於是派遣都尉趙咨出使魏國，向魏文帝曹丕商借救兵。

趙咨是個擅長詞令的謀士，到了魏國，曹丕問：「吳主何等主？」趙對曰：「聰明仁智，雄略之主。」

曹又問：「吳如大夫者幾人？」趙又對曰：「聰明特達者八九十人，如臣之比，車載斗量，不可勝

數。」

曹丕這番問話，除了詢及對方的吳王是個怎樣的國君之外，跟著一句「像你這樣具有才能的人，貴國有多少呢？」

趙諮的應對既得體，亦不失國家尊嚴，他說：吳國人才濟濟，像我趙某的人，可以用車裝載，用斗度量，多得難以計算清楚。曹丕聽了非常佩服，願意出兵相助，但需吳國提供人質作為交換條件，結果如何，卻屬另話。

上述這句成語，在古籍《朝野僉載．四》也有記載：說及武則天建周朝，不試可給官，大凡中舉人者，開始便予擔任御史、評事、拾遺及補闕等，大臣張鷟（音鑿）作歌謠以諷之：「評事不讀律，博士不尋章，面糊存撫史，眸目聖神皇。」

時有文學家沈全交續之：「補闕連車載，拾遺平斗量，把推侍御史，碗說校書郎。」

歌謠諷刺官爵之濫，多如車可載，斗可量的意思。其後，張鷟給「把推御史」（周朝官名）紀先知彈劾，責之為誹謗朝廷，敗壞國政，請奏女皇決杖，然後付法。武則天笑曰：「只要卿等不濫，何慮天下人語。」命釋放張而不予治罪。

原載《粵劇曲藝月刊》二零零七年十二月（第一百五十五期）

螽（音宗）斯

某日在新界上水一家宗祠坐立，見壁間「徵信錄」上，有「如螽斯之螫螫（音食），似瓜瓞之綿綿」句，此乃比喻家族興旺，子孫衍蕃。

一闋《趙氏孤兒之捨子》，中有「喜今年春花吐，賜趾麟，蒼天報，螽斯有一子抱」的曲詞。

「螽斯」又名春黍，蝗屬，是一種繁殖率極高的昆蟲，傳說牠一胎能誕九十九子。有句「螽斯衍慶」的成語，乃是形容人家子孫眾多。

「螽斯」典出古籍《詩經》，全詩分三段共十二句，試列如下：「螽斯羽，詵詵（音新）兮，宜爾子孫，振振兮；螽斯羽，薨薨（音轟）兮，宜爾子孫，繩繩兮；螽斯羽，揖揖兮，宜爾子孫，蟄蟄兮。」

（螽蟲的翅膀排得密滿，子孫眾多，家族興旺極了；螽蟲的翅膀，群飛嗡嗡作響，多子多孫，後代綿延；螽蟲的翅膀，群集而不鬆散，多子多孫，正好團聚歡暢呀！）

上文的「詵」字形容眾多；「薨」本來是對古代諸侯逝世的專稱，此處則解作群蟲飛行的聲響，「繩繩」通「承承」，乃綿延不絕；「揖揖」通「集集」，喻聚會一起，而「蟄」則是歡欣的意思。

明人小說《石點頭》第三回的孝感動天故事，話說齊魯高原的文安縣地帶，有王姓村民剛獲麟兒，卻

中華非物質文化叢書·文學類·戲曲系列

因逃避官府之苛捐雜稅，迫得拋妻棄子，遠走他方，從而遁入空門。

時光荏苒，十六歲之兒子王原，以未見生父為恥，雖婚後三日，仍不忘離家尋父。經十年時間，飢寒交迫，最後餓眠膠東（山東即墨縣）之田橫島中，且得田橫報夢，卒在一寺廟中尋得生父，一家數口大團圓。其後五子開枝發葉，一門顯貴，故事感人。小說結尾有兩詩句：「只緣至孝通天地，贏得螽斯到子孫。」

又清人小說《隋唐演義》第三十一回：隋煬帝與眾妃嬪在後宮吟詠詩詞，有沙雪娥賦以五言律詩：

「披髮入深宮，承恩戰慄（慄）中。笑歌花潋灩，醉舞月朦朧；共頌螽斯羽，相忘日在東。千秋長侍奉，草木戀春風。」

詩中第五句的「螽斯羽」，就是源自《詩經‧周南‧螽斯》的典故。

原載《粵劇曲藝月刊》二零零八年二月（第一百五十七期）

桑麻

二零零七年歲杪，理工大學紡織製衣系女教授陶肖明，獲得香港「桑麻基金會」所頒發的「桑麻科技一等獎」，項目為「一步法低殘餘扭矩單股環綻紗的生產技術及其設備」。

「桑麻」一詞，《夢斷延州路》有「濁酒萬里家不見，回鄉種桑麻」句，此係內地撰曲家吳偉鋒之作品，描寫宋朝名臣范仲淹懷念故園而有所感嘆；又二零零七初首唱，由陳冠卿撰曲的《紅樓夢之探春遠嫁》中，亦見「錦繡年華如夢也，熱淚話桑麻」曲詞，是三妹探春遠嫁海門在即，向送行的（賈）寶二哥臨別贈言。

「桑麻」按照字面詮釋，當係農業植物中的「桑葉與麻草」之謂。晉代陶淵明《歸園田居詩之二》，有「相見無雜言，但道桑麻長」這兩句，概指田園種植；而唐人孟浩然《過故人莊》詩的「開軒面場圃，把酒話桑麻。」農家生活，「桑麻」為蠶織所需，古時以此借喻農務。

有句「杜曲桑麻」的成語，見唐杜甫《曲江》詩：「自斷此生休問天，杜曲早有桑麻田。」

「杜曲」是地名，今陝西長安縣韋曲鎮東南，唐時為杜氏大族聚居於此。例如高祖武德四年（公元六二一），被封為秦王的李世民設「修文館」，羅致文儒十八人，時稱「十八學士」，杜如晦（五八五至

六三零年）即為其中之一，他與史學家房玄齡同任當朝宰相，史稱「房杜」。

而杜審言（六四五至七零八年）則是杜甫的祖父，高宗咸亨進士，武則天時任著作郎，其後官拜國子監主簿及「修文館」學士等職。他所寫的五言詩格律嚴謹，造語新奇，對律詩的推進頗有貢獻。

在德宗的建中及憲宗的元和年間，杜佑（七三五至八一二年）職任宰相兼支度使及鹽鐵使，後被封為岐國公。他曾編撰《通典》共二百餘卷，歷時三十年完成，為中國第一部專門論述歷代典章制度的綜合性巨著。

又如於唐文宗太和二年（八二八）擢進士第，曾任監察御史及中書舍人的杜牧（八零三至八五二），他是杜佑的孫兒，善詩文，作《孫子兵法注》，散文以《阿房宮賦》最為著名。

至於詩聖杜甫（七一二至七七零），生於唐朝由鼎盛到衰敗的動亂年代，飄泊流離，半世坎坷，由於在西川節度使嚴武幕下，獲薦為檢教工部員外郎，所以人稱之為「杜工部」。而他也曾居「杜曲」，上述的「杜曲桑麻」詩句，指在家務農之意。

原載《粵劇曲藝月刊》二零零八年二月（第一百五十七期）

粵曲詞中詞初集〔增訂版〕

春樹暮雲

前人有駢（音便、陽平聲）句思念友人曰：「秋水伊人，遙悵山河之阻；屋樑落月，空懷雲樹之思。」

末句的「雲樹」，是「暮雲春樹」的略語，從字面看，可以作為「日暮浮雲，春天樹木」的解釋。

由陳冠卿撰曲的《荔枝換絳桃》，有「從此惹下相思，長對暮雲春樹」句；而《李清照之驛館秋燈》，則見男角唱出「赴任江寧府，遙隔春樹暮雲。」此曲編撰者為蔡衍棻。

《荔》曲所述是情人分隔，雖朝夕得睹芳顏，卻相望不相親，天涯咫尺，欲語無從；《李》曲則寫李清照思念丈夫趙明誠，音書難及，萬千心事憑誰寄，相逢儘在夢魂中。

前者未免愛情憾事，後者到底是人生哀歌了。

「暮雲春樹」亦作「春樹暮雲」或「雲樹之思」，是對於舊日友人又或遷居異地的親友，當起了思念情緒，懷舊一番，這句成語隨時可以派上用場。

《新唐書》有載：唐朝詩聖杜甫青年時代，與詩仙李白聯稱「李杜」。唐玄宗天寶四年（公元七四五），兩人曾在山東石門一帶暢遊，談文論詩，互相敬慕，有著深切的友誼。

李白性情曠放，詩才高逸，他雖比杜甫年長十二，卻是惺惺相惜。於「石門道別」（陳嘉慧女士曾撰此曲）之後，彼此懷念對方的心情，與日俱增，更常將這些情感融入於詩句之中；而杜甫返回長安，寫了一首五言的《春日懷李白》，全詩八句：

「白也詩無敵，飄然思不群；清新庾開府，俊逸鮑參軍。渭北春天樹，江東日暮雲；何時一尊酒，重與細論文？」

這裡的「庾開府」是北周詩人庾信，「鮑參軍」指南朝宋詩人鮑照。「渭北」即渭水（黃河主要支流）之北，當時杜甫曾在此地居住。「江東」係長江下游；而李白則流離蘇州、揚州、金陵（今南京）及會稽（今紹興）一帶。「春樹暮雲」是擷取上述杜甫《春》詩其中兩句而成。

與此相關的，再有陳嘉慧撰曲《梨園歸夢南山隱》，出現「心田處處留爪印，雲樹目斷唯盼續前塵」句；而一闋《夜憶李白》的平喉獨唱曲，則為內地名家馬熾甫君作品，箇中有「渭北樹，掩盡江東雲」的曲詞，同係取材於前述詩句，所以成語「春樹暮雲」，有思念遠方友人的典故在。

原載《粵劇曲藝月刊》二零零八年三月（第一百五十八期）

于（音餘）歸

粵劇老倌阮伶有女「添粧」，此間報人撰文稱曰「于歸之喜」，「于歸」就是嫁女了。

昔時市面不曾盛行銀行禮券，一般人客賀禮，每取長形紅封套以現鈔，上書「謹具利是成封，祝賀某某仁兄令嫒添粧之喜」字樣，這純屬文字上的美稱。

今人唱《大審》，當中的「家住秋江紅梅巷，于歸十六配鴛鴦」兩句，「于」字不唱「於」而作「餘」。有人質疑，為何「于」會變成「餘」呢？

「于」有二音，是為陽平聲的「餘」及陰平聲的「於」，本文標題以至人名中的姓氏，都屬前者。例如歷史上的三國名將「于禁」、明朝大臣「于謙」，和近代國民黨元老也是書法家的「于右任」，在此俱係「餘」音，唸「於」有誤；只不過歷來積非成是，人人皆唸成「於謙」和「於右任」。翻書且看《辭海》、《辭源》，當有準確答案。

至於該讀「於」音的「于」，是通「籲」字的「于嗟」作嘆息用詞。

「于歸」的「于」字此處無義，僅作為助語詞；而「歸」則是出嫁。宋朝辛棄疾的《鵲橋仙》詞，有「東家娶婦，西家歸女」之句，「歸女」就是嫁女的意思。

上述的「于歸十六配鴛鴦」原唱者（文千歲）李寶瑩完全正確，但坊間仍然有人唱成「於歸」，音韻方面難免有些異樣，因為首末四字都屬陰平，聽來刺耳，唱成「余歸」自然得多。

「于歸」一詞出自《詩經・周南・桃夭》：「之子于歸，宜其室家」（這姑娘要出嫁了，家庭生活定然美好）；因此稱女子出嫁為「于歸」。

清人小說《西湖二集》第二十三回：元朝才子楊維楨，於夢境中得入龍官，東海龍王以其當年有恩於己女（女化身為金鯉魚遭捕，後為楊購得放生），奉之為上賓，並曰：「今三小女年長，遂締婚於西湖龍王為其子婦，今當于歸之期。」

另外有成語曰「卜鳳歸昌」，是占鳳來儀的吉利語，引申為「鸞鳳和鳴」。《左傳・莊公二十三年》：春秋時，齊國的懿氏想把女兒嫁給陳敬仲，占卜得到「鳳凰于飛，和鳴鏘鏘」兩句，後以「卜鳳」作為擇婿的典故。

而「歸昌」也者，根據西漢文學家劉向的《說苑、辨物》記載：「夫鳳……飛鳴曰上翔，集鳴曰歸昌。」所以「歸昌」是指鳳凰的鳴聲了。

原載《粵劇曲藝月刊》二零零八年三月（第一百五十八期）

粵曲詞中詞〔增訂版〕

東君、東皇

題目兩者實二而為一，都是神人名字，但因借喻不同，對象自然有異，先說前者。

《獅吼記之雨中緣》中有歌妓琴操唱出「紅茸望能嫁東君，護庇花魂，默禱花神。」

「紅茸」，係琴操本人，借喻嬌花嫩草；「東君」則指陳季常，謂彼乃多情種子，亦效司春之神，自己受其呵護，終身有託。

又《碧血灑經堂》曲詞：「郎歸何晚問東君」，是作為妻子王蘭英的一句問話，這裡的「東君」，當然是指丈夫吳漢。

「東君」原是司春之神，所處地點在江西三清山，海拔一千一百八十餘米，有天造地設的山形奇石「司春女神」。從遠看來，獨坐在雲天高處，就是一位秀髮披肩的少女，她臉容和藹，體態豐腴，既有圓潤的櫻嘴，也有挺直的鼻樑，微翹雙睫，剪水秋瞳，儀容逼真得近乎完美。一切都是真善美化身，鍾靈毓秀，春天她雙手垂攏，膝前兩株小松，得其合撫呵護，顯得生機盎然。相傳炎帝有女「東君」，亦號「東皇太乙」，執掌春天生機，主管人間的生育事宜，世人勝景長駐人間。認為她是春天的化身，以「司春女神」稱之。

至於「東皇」，曲詞可見《摘纓會》：「護花自有東皇，莫求助於沙場鐵雁。」這指身為娘娘的許玉姬，在戰亂中得遇舊情人，亟求救助，但將軍唐狡記念前嫌，並不施以援手，反指另外有人護花，「東皇」乃對方之新歡也。

又見由葉紹德撰曲的《玉梨魂之巔情》：男角唱出「忍見芳卿為我將姑薦，莫使東皇徒為鏡花念。」曲中的「芳卿」是梨娘，而「東皇」就指何夢霞自己了。

清人小說《玉嬌梨》第六回：「官家白侍郎老年無子，生得一女名紅玉，年方十七，多才而聰穎，美貌絕倫，卻苦無合適對象，父女兩人，同為此事而煩惱不已。」此日白才女以詩招婿，用七律《新柳》為題，自己先出原韻，全詩八句如下：

「綠淺黃深二月時，傍簷臨水一枝枝。舞風無力纖纖掛，待月多情細細垂；褭娜未堪持贈別，參差已是好相思。東皇若識儂青眼，不負春天幾尺絲。」

這裡的「東皇」，是指應詩前來和韻而中選的才子了。

原載《粵劇曲藝月刊》二零零八年四月（第一百五十九期）

粵曲詞中詞〔增訂版〕

雌黃

題目兩字，先看由方文正編撰的《碎鑾輿》，中有太師嚴嵩之女嚴貴妃，為了營救正被扣押的乃弟世蕃，不惜推倒案椅，搗亂公堂，還向海瑞說出一句「你雌黃信口，誣蔑忠良。」

再看清人李玉所著的民間傳奇《一捧雪·二十六齣·回轍》：述及明朝三位新科進士，當談及奸太師的罪行時，有名方葛天者，他嫉惡如仇，唱出「怕（音護、恃仗）朝綱，節敗名俱喪，濟惡窮千狀」曲詞；不過，其他的詹趨時和易弘器兩位，則凜於嚴嵩權勢，不敢妄加批評，只唱出「方年兄，莫雌黃，凡事包容，言責非吾掌」這幾句話來。

後者所說的，係請對方不要「亂嚙廿四」而開罪權貴。「信口雌黃」的「信」字乃任憑、聽任。整句成語是「隨口噏，當秘笈」的含意。至於對「雌黃」的解釋，得從紙張說起。

古人處理紙張，多先用黃蘗（音柏、黃蘗即中藥黃柏）漬染，可以防治蟲蛀。當書寫之時發現筆誤，則取「雌黃」把錯字塗去，然後重新寫上。

「雌黃」作晶體呈短柱狀，半透明，條痕鮮黃色，為一種低溫熱液礦床的典型礦物。紙張經塗上，兩者的顏色相近，作用有如今人之塗改液焉。

中華非物質文化叢書·文學類·戲曲系列

關於這一點，北宋科學家沈括（公元一零三一至一零九五），在他著作的《夢溪筆談》有以下的記載：

〔館閣〕（宋朝的圖書、經籍存放處）的「淨本」（寫定謄清的正本）往往有錯字，修改之法三：一為刮洗，但會傷紙；二乃貼紙，但易脫落；三是塗粉，但原字仍隱約可見，後來發現只有塗上「雌黃」，才能使原字消失。因此，古人塗改錯字常用。

引申開去，對於某些罔顧事實而又不著邊際的言論，就有一句成語形容之，曰「信口雌黃」。

話說晉朝的王衍（公元二五六至三一一），官至尚書令，是個有名的清談家。

公退之暇，經常愛作清談。善於玄言（精微玄妙之言，多指佛、道宗教的義理）的他，手持白塵尾（塵音主，塵尾即拂塵），輕聲慢語，每以談論老（子）、莊（子）為能事。在崇尚清談的魏晉年代，王衍受到尊敬。不過時日稍久，人們漸漸發覺，他雖然誇誇其談，言論卻是錯誤百出，後語不對前言；有人提出質疑，他認為情理欠妥，也可以隨口更改，情形就好像隨時在紙上塗改錯誤，於是時人就以「口中雌黃」一語稱之。

原載《粵劇曲藝月刊》二零零八年四月（第一百五十九期）

陽貨

二零零八夏初，香港「聯文雅集」同人有順德之行，得蒙「容桂文化站」周本波站長接待，所贈刊物之中，有去歲鈔出版的《容桂詩聯》，內設詩鐘「豬、春雨」，由楊秋學長評閱。其中上榜佳作有：「陽貨饋豚殊有意；少陵潤物細無聲」句，作者為龍門縣的李漢駒先生。

上聯的「豚」喻豬本字，下聯少陵即杜甫，其後五字係彼之《春夜喜雨》詩末句，隱藏春雨一詞。

大凡聽過由林川編撰、龍貫天與甄秀儀合唱《趙五娘千里尋夫》的，對「陽貨」兩字當存印象，因為此曲男角蔡伯喈，也曾說出「人有相似，物有相同，陽貨與孔子都生得一般模樣」這句話來。

正因兩者容貌相似，所以孔子周遊列國，當在陳、蔡之間，曾經被人包圍，誤認就是「陽貨」這個大壞蛋，幾乎給人殺掉，都是後話。

這裡先從孔子說起，根據《史記·孔子世家》第一段所載：「魯襄公二十二年（公元前五五一）孔子生，生而首上圩（音墟，水田周圍的土埂）項，故因名『丘』云。」

首上圩頂，指頭頂中間低陷，四周略高，一如屋宇之反宇，有個名詞稱「反宇」，即此。

孔子生於公元前五世紀，距今二千五百多年，歷史上並無他的圖像傳世，後人所作都是憑著「萬世師

中華非物質文化叢書·文學類·戲曲系列

269

表」的概念描繪而成，從書本及圖畫所得，不外結髮縮簪，長髯蕭疏，衣裾飄飄，一派儒者模樣。因此，他倆的相似程度，可以從中想像。

「陽貨」又名陽虎，春秋時候魯國人，為貴族季平子之家臣，人雖精明能幹，卻是心術不正。他很想拉攏孔子，曾多番希望對方前來拜會自己，但孔子討厭這個人，每每拒之，「陽貨」為了表示誠意，有次送上一隻蒸熟的小豬。

當時孔子外出，回家知道這件事，不回禮道謝不成，為免尷尬，先行打聽對方離家後才登門造訪，可是在半途竟遇上。陽貨問：「自己有一身本領，也聽任當權者把國家治理得一團糟，這可說是『仁』嗎？」

對曰：「不可以。」

又問：「一個人喜歡參與政事而又屢次錯過機會，可以叫做聰明嗎？」

「當然不可以。」孔子同樣回答；陽貨接著說：「時間一天天過去，歲月不饒人的呀！」

孔子不想與他同流合污，無奈回應：「好吧，我打算去做官了。」

以上故事，出自《論語‧陽貨》。

粵曲詞中詞〔增訂版〕

徙倚

曾讀古代戲曲傳奇《一捧雪》，在第五齣的〈豪宴〉中，有「墨者」（墨家，戰國時諸侯國名，今河北定縣）進取功名，於是唱出「奔走天涯，腳根（跟）倚徙」這兩句曲詞。

主張人人平等的「兼愛」，以及反對戰爭的「非攻」等）東郭先生，要往中山（戰國時重要學派之一，

「倚徙」和題目的「徙倚」相同，本指徘徊躑躅，這是到處奔走之意。

二零零八年夏，坊間流行的《南唐殘夢》，乃羅文撰曲，由李丹紅與鄭培英合唱。故事描寫李後主之歸降事蹟，當彼與小周后對話時，有「屣（徙）倚花間，相偎月下」兩句，係懷舊之詞。

「徙倚」一如上述，作徘徊解釋，不過，該曲曲紙所書之「屣」字欠通，「屣」亦音徙，名詞本指草鞋，但作動詞用時，有「視為草鞋」的解釋，語見南齊孔稚珪《北山移文》：「屣萬乘其如脫」，是「把帝位看成草鞋而可以隨意脫去」的意思。

「屣倚」無解，所以《南》曲中的「屣倚」一詞，實係撰曲人筆下有誤，應以「徙倚」為合。

這裡的「徙」字解作遷移，指動身；「倚」通依，是依照和配合，「徙倚」有流連及徘徊含意。

清人小說《二十年目睹之怪現狀》第三十九回，其中有描寫「夫婿醉歸」的《蝶戀花》，全詞如下：

中華非物質文化叢書・文學類・戲曲系列

「日暮挑燈閒徙倚，郎不歸來留戀誰家裡？及至歸來沉醉矣，東歪西倒扶難起。

不是貪杯何至此？便太常般難道儂嫌你，只恐曹騰傷玉體，教人憐惜渾無計。」

首句的「日暮挑燈閒徙倚」，可說應了題目，是妻子悶處家中，等候夫郎歸來而坐立不寧；下片的

「太常」係漢時官名，掌禮樂祭祀事宜。至於「曹（音蒙）騰」一語，乃謂朦朧迷糊，神志不清的意思。

「徙倚」一詞，可與「崇朝（音焦）」並用，後者含意「終盡」，例見清人袁枚所著的《小倉山房尺

牘》，作者在答覆友人的書函中，稱「擬尺素之頻通，川無遊鯉；寫丹誠而欲寄，目斷征鴻。徙倚崇朝，

徬徨終夜。」（我想寫信給你，可是卻無送信的人，徒然遠看天空，連眼睛也望穿了。從早到晚，感到難

過。）

這裡的「遊鯉」指驛者，「丹誠」表示赤誠的心。「征鴻」和「尺素」同謂書函，「徙倚崇朝」也就

是從朝早到午間，比喻時間短暫。

原載《粵劇曲藝月刊》二零零八年七月（第一百六十二期）

舉案（音碗）

月前友人千金出閣，是為「添粧」之喜。婚後兩口子家庭美滿，彼此相敬如賓，這使筆者想起了一句成語「舉案齊眉」。

由李龍與李鳳合唱的一闋《舉案齊眉》，香港電台第五台於二零零八年八月杪也曾重播，曲目內容，有梁鴻娶妻孟光的故事。

話說東漢時候，高士梁鴻受業太學，家貧而節高，好讀不倦，同縣有女孟光適之，盛裝入門，梁鴻七日不語。光問其故，對曰：吾意乃娶布衣之人，可入山同作歸隱者，汝身穿錦繡，抹粉塗脂，非梁鴻所願。光聞言，遂改穿布服，並以荊釵為髻，用粗衣作裙，與鴻共同生活（「荊釵裙布」的成語，正是由此而來）。

稍後兩人從洛陽遷往蘇州，受僱於富人皋伯通家。鴻為人舂米，每屆用膳時刻，孟光則跪跟前，具食以奉，由於不敢仰視梁鴻，舉「案」（小木盤）時僅及眉際，以示尊敬，是為「舉案齊眉」。

皋伯通見而異之，曰：「彼傭工亦能使妻敬之如此，非凡人也。」後以「孟光舉案」或「舉案齊眉」，喻為夫妻相敬如賓之典，見《後漢書‧梁鴻傳》。

「案」字的解釋有六，其中一條單指食器，根據漢時史游撰寫的《急就章》有載：「無足曰盤，有足

曰案，所以陳舉食也。」又《周禮·考工記》說：「案：十有二寸。」

這種有足的托盤，長度只一尺，上置食物，可以端起而捧之，依今人常識來判斷，花費氣力該不會多。

不過，讀者可能問，字面既然是「案」，理應讀「按」才合，為何又會變了「碗」音的呢？

原來，「案」、「盌」（椀）兩字相通，本文試引用西漢文士桓寬所著的《鹽鐵論·取下》作解釋：

「從容房闥之間，垂拱持案食者，不知跖耒躬耕者之勤也。」

文中的「房」乃官署，「闥」是宮殿的側門。「垂拱」指垂衣拱手，意為不須勞動。「持案（盌）」為端起盛飯的托盤。「跖耒」（音隻磊）的「跖」係提腳踩踏；「耒」即形如木叉的翻土工具，此處代稱為端起盛飯的托盤。「跖耒」（音隻磊）的「跖」係提腳踩踏；「耒」即形如木叉的翻土工具，此處代稱農民。

上文意思是說，那些官宦整天悠閒地來往於宮門之間，衣來伸手，飯來張口的人，不知道赤腳在農地耕種者的苦況也。

「舉案」的曲詞，有陳嘉慧撰曲的《半生緣》，男角何華棧唱出「舉椀度忘年」句；而二零零七年陳錦榮所撰的《紅葉奇緣》，有「梁鴻舉案願能遂，羞倚喬松繫赤絲」曲詞，唱者陳輝鴻與鄧有銀，彼等均先後唱出正確的「碗」音，值得一讚。

原載《粵劇曲藝月刊》二零零八年十一月（第一百六十六期）

紈袴（音原富）

翻閱剪報，有人曾轉載網上訊息，述及內地某些富翁，盡量供應金錢給予兒女，以滿足下一代揮霍，藉此希望提高他們的身份和地位，因而社會上增加了許多「網上聊天迷」以及「東方小美人」（女孩子爭奇鬥艷的名牌衣著打扮）等，凡此種種，遂出現《新一代紈袴子弟悄然登場》的標題。

「紈袴」一詞在《樓台會之探訪》中，祝英台怨懟老父為其終身大事而擅作主張，於是唱出了「權貴遣媒作伐，爹爹好利貪名，逼嫁紈袴兒」幾句。這裡的「紈袴兒」，指富家公子馬文才了。

「紈袴」也作「紈絝」，乃用細絹（生絲）織成的褲子，從來都屬富貴人家的衣着，因此，「紈袴兒」係解作不務正業的富人子弟，當然含有貶意。

詩人杜甫的《奉贈韋左丞丈二十二韻》詩，全詩四十四句，前八句是這樣：「紈袴不餓死，儒冠多誤身。丈人試靜聽，賤子請具陳。甫昔少年日，早充觀國賓。讀書破萬卷，下筆有如神。」

詩中首句的「紈袴」喻富人子弟，彼等正是生活無憂，當然不會餓死。次句的「儒冠」，是儒人所戴的帽子，代指正直的讀書人，但因杜甫生平多失意，詩句寫來的所謂「誤身」，含耽誤意，既慨嘆身為儒生的懷才不遇，更似有令人之感「入錯行」焉。

唐朝時候所流行的，有鬥蟋蟀、打彈子及狩獵徵歌打馬球等，都屬「紈袴」者的時髦玩意。到了清朝末年，八旗子弟多提籠架鳥，肩鷹放鷂，出入戲台飯莊，極盡聲色之娛。而至今天的廿一世紀年代，「紈袴」子弟所享用的，已是私人飛機，紅酒美人，飲醉食飽，簡直肚滿腸肥，實在不虞餓死，這和生活在一千二百五十多年前杜甫所述的，倒是有些相同。

「紈袴」本指好食懶飛的公子哥兒，不過，粵曲《曹雪芹魂斷紅樓》，出現「昔日紈袴王孫，驀地潦倒飄零」曲詞，和上述的有些出入。

曹雪芹是清朝文學家，原籍河北豐潤，滿洲正白旗人，先世降清為內務府「包衣」（奴僕），後得康熙帝寵遇，曾祖曹璽、祖父曹寅及父親曹頫（音虎），三代世襲江南織造，顯赫一時。到了雍正初年，其父曹頫因諸皇子謀嗣之爭受牽連，獲罪而被抄家，「潦倒飄零」且貧病交加，但上一句並無貶意，也不低估他在文學領域的成就，所以，這裡的「紈袴王孫」，只是說曹是從盛而衰的豪門下一代，如此而已。

原載《粵劇曲藝月刊》二零零八年十一月（第一百六十六期）

粵曲詞中詞初集〔增訂版〕

糟糠

二零零八年尾月中旬，有粵劇團演出《糟糠情未了》，生旦分別為袁纓華及張絜行，此劇原名為《糟糠情》，與此同名的一闋粵曲，演唱者有羅家英、汪明荃及李香琴等。

「糟糠」一詞，可見由林川編撰，鄭培英獨唱的《香蓮夜怨》，中有「不顧苦難糟糠，只喜新人歡笑」這兩句，是對夫婿陳世美拋妻棄家，戀棧榮華的控訴。

「糟糠」本指粗糙食品，妻子或丈夫以此作喻及代稱，均屬謙詞，亦有夫妻於貧賤時，共嘗「糟糠之食」。「糟」是釀酒餘下的渣滓，又叫「酒糟」和「糟粕」，本係無用之物，所以對某項不能辦妥的事情，可以形容之為「糟糕」與「糟透」。又「糟鬼」指酒鬼，「糟腐」及迂腐，「酒糟鼻」代稱紅鼻子等，都有負面含意。

「酒糟」雖然形同垃圾，但在昔日民間，老百姓生活艱難，絕不會隨意將之「糟蹋」者，例如用來餵養豬隻，用來醃製食物（糟魚、糟蛋、糟豆腐），取其氣味有防腐作用。而最常見的，則是農民家庭所釀製的黃酒了。

釀製黃酒，環境豐裕的，當然單取白糯米（即糙米），和以酒餅，經煮熟成飯之後攤凍，置於瓦埕內

中華非物質文化叢書·文學類·戲曲系列

277

待其發酵，三日即成，為防酒質變酸，將片糖、薑片及花生加進，有一種酸中帶甜的美味，可口極了。

不過，家境欠佳者，儉字當頭，寧取「酒糟」（酒舖廉售），和以鷄蛋及拜神時用過的煎堆作材料。

際此冬令時節，「酒糟」香甜，煎堆軟糯，冬來進食，具暖胃、驅寒及補身功效，是貧家的恩物。

至於「糠」字，乃係五穀類植物的皮殼經磨輾而成，又稱「糠秕（音匕）」，雖被喻為無用之物，但

中層還有若干極富營養之內皮存在，只要稍稍整理，煲作糜粥飯仔而藉以充飢，窮等人家生活，珍惜衣

食，此之謂歟！

回說「糟糠」，清人小說《平山冷燕》二十回：新科探花平如衡，之前家中早已訂親，這番聖上賜婚

遣媒，心中焦急，於是推辭，說出「但恨賦命涼薄，已有糟糠之聘。」表示皇恩雖浩蕩，自己實在無福消

受者也。

次為清人李漁所著《十二樓》第七卷：裴翁因見韋翁家道中落，悔婚而為兒子另娶豪門，詎料豪門媳

婦一病不起，之後裴翁又再遣媒，向韋翁重提婚事。韋翁說：「他有財主做了親翁，這一生一世用不著貧

賤之交、糟糠之婦了，為甚又來尋我？」

女家指男方因財失義，而今婚事重提，拒絕之餘，固可怒也。

原載《粵劇曲藝月刊》二零零八年十二月（第一百六十七期）

涇渭

二零零八年十月下旬，報章有《渭河污染導致『涇渭不分』》的標題，說及涇河上中游溝壑縱橫，水土流失嚴重，因而在陝西省高陵縣注入渭河交滙之處，本來是「涇濁渭清」的自然景觀，也都不甚分明了。

由蘇翁編撰的《鐵血金蘭》，有「涇渭不同分路走，人各有志莫強求」句，是曲中主角因個人志向迥異，借「涇渭」兩種河水作比喻，顯然意見分歧。

涇、渭同是河流名稱，前者發源自甘肅笄頭山，河水直接流入渭河，後者出於甘肅渭源縣鳥鼠山一帶，是黃河最大支流。成語雖有「涇渭分明」，但兩河的水質孰濁孰清，在歷史上也曾幾經變化，所以不能一概而論。

春秋時期，渭河流域屬秦國所有，河水下游兩岸經廣泛開墾農田及砍伐樹木，使到當地的水土保持能力下降，河流泥沙含量相繼增多，渭河因此而變混濁；與此同時的涇河流域，主要為遊牧民族所佔據，草原植被的破壞並不顯著，所以河流清澈見底。

「渭濁涇清」的說法，在西周初年以至春秋中葉成書的《詩經》，有《邶（音佩）風·谷風》篇中的

「涇以渭濁，湜湜（音直、水清）其沚」這兩句，是「涇水雖因渭水的滙合而顯得混濁，但當停止奔流後，依然清澈照人」的意思。

這是有關涇、渭兩河清與濁的最早紀錄。

進入戰國時代，秦國勢力伸展到涇河中上游，並於此置北地郡（今甘肅慶陽縣馬嶺鎮）。之後為了抵禦匈奴入侵，秦漢兩代都曾先後在當地修築長城，也移民屯田戍守，於是涇河地域逐漸形成農業化，森林與草原遭到破壞，沙泥含量激增。

到了西晉時期，涇水日益惡化。而從南北朝以至隋唐時代，情形並無改善。唐代詩人杜甫筆下，曾先後有「去馬來牛不復辨，濁涇清渭何當分」，以及「旅泊窮清渭，長吟望濁涇」的名句，意即指此。公元六一八年，唐朝李淵稱帝並立都長安，渭河因接近京城而成木材供應地，迄至公元九六零年的北宋，在這悠長的三百多年歲月裡，「濁涇清渭」的現象，從唐、宋至清朝，期間也出現不同程度的變化。森林被斬伐一空，昔日之清變了今時之濁，所以「涇清渭濁」又維持了一段頗長時間。

不過，河水反覆變質，人為因素佔多，文首所述足可證之。

原載《粵劇曲藝月刊》二零零八年十二月（第一百六十七期）

粵曲詞中詞初集〔增訂版〕

生公、頑石

「生公」是誰？一般人會感不解，但當接觸過由林家聲及李寶瑩合唱的《十八相送》後，聽到其中的「惱煞梁兄蠢鈍如頑石，任教生公說法，難以醒呆郎」這幾句，對此會存印象。

從女角祝英台唱出曲詞而推想含意，可知「生公」是個高僧前輩，不過，任憑他如何努力說法（稱道），也未能將呆郎點醒的原因，純是男角梁山伯愚昧得有如一塊頑固的石頭罷了。

「生公、頑石」兩詞有所關連，前者是南北朝時候的梁朝僧人（公元三三五至四三四年），本姓魏，又名竺道生，河北鉅鹿縣人，為印度人竺法蘭法師弟子，「生公」乃他人對彼的尊稱。

「生公」說法，觀點是「一闡提」（佛家語，簡稱「闡提」，闡在此處音壇）皆可成佛。「闡提」，是指害佛的人，換言之，凡害佛者（壞人）皆可藉修行而作佛的意思。

觀點如此，其他「僧團」並不同意，指他離經叛道，有誤蒼生。但「生公」則認為自己言論正確，也曾發誓，假如存心不正而嘩眾取寵的話，會身染疾病及帶來惡果，反之，設若所言無差，相信異日必有機會登上「獅子座」（佛教最高榮譽），且向皇帝親自說法，以達致出家人有榮耀的一天云云（其後果獲宋武帝所敬重）。

中華非物質文化叢書・文學類・戲曲系列

他的觀點不為「僧團」所接受，只好離開寺院，行腳他方，從江西走到湖北，以至江蘇一帶，行走江湖，只為宏揚個人理念。

曉行夜宿，杖頭鈴聲響處，最後來到了蘇州虎丘山的「劍池」旁，「生公」就在那座北朝南的石座上宣揚佛法，講的是《涅槃經》。

由於他釋法精妙，條理分明，加上講解之時，天降花雨，山後冉起祥雲，池中白蓮綻放，百鳥齊聚山頭，一派祥和景象。精誠所至，令到蓮花池中一方石塊，竟也頻頻搖動，時而側身俯首，時而屈體昂頭，石本堅頑，卻具靈韻，非一般聽客而屬知音。此情此景，在場聽法的信眾，莫不感到神奇，對於這位遠道而來的佛學大師，佩服得五體投地。

到了今天，虎丘山上的巨石廣場，有旅遊景點曰「千人石」，據說是當年一眾信徒在聆聽「生公」說法之處，而那一塊曾經點頭的「頑石」，也被人刻上了「悟石」兩字，默默的靜臥池中。

因此，「生公說法，頑石點頭」，就成了一句稱頌教化有術的成語了。

原載《粵劇曲藝月刊》二零零九年五月（第一百七十期）

拙、絕

牛年夏初，友人惠寄財經新著《可惡的縮脹年代》，書內並附短箋，云及「絕作」兩字，睹此幾乎為之絕倒。

電腦打字，錯將「拙」以為「絕」，純屬手民之誤，蓋「拙、絕」雖同音，含意卻大相逕庭者也。

在陳冠卿編撰的《枇杷花下結新知》及《錦江詩侶》中，先有「我應當多來就教鋪箋捧墨池，自問才拙難以做人師」兩句；再有「雅集聚高朋，拙作蒙偏愛」的曲詞。這裡的「才拙」和「拙作」，都屬謙虛用語。

談到「絕」字，有斷和盡意。「絕唱」固然可指出類拔萃無與倫比的詩文創作，但習曲的人多意味到，這詞每指喪歌，《絕唱胡笳十八拍》如是，《七月落薇花》中的「一曲秋墳成絕唱」亦然，同樣在《高山流水會知音》的四句曲詞：「白雪陽春絕唱聲，毀琴不復奏和鳴。難捨難離淒絕影，聲聲珍重近乎明（天亮）」，亦俱作如是觀。

話說春秋時期晉國上大夫俞伯牙，在漢陽江口的山崖下初遇鍾子期，詢以琴音之理，子期對曰：琴音分六忌、七不彈及八絕等。「八絕」也者，「清奇幽雅、悲壯悠揚」是也。

上述情節，出現於由林錦堂與陳玲玉合唱的《知音情永在》（陳錦榮撰曲），典故則源自明人小說《警世通言》首卷的《伯牙摔琴謝知音》。

鍾子期死，伯牙碎琴，「高山流水」不復聽，也帶出了「絕絃」這個名詞；而另個有關「絕響」的故事，泛指不可重見的流風餘韻，亦喻絕技失傳的意思。

三國時候，「竹林七賢」之一的嵇（音奚）康（公元二二三至二六三年），因反對司馬氏的專政而遇害，刑前從容地彈琴，奏出一曲《廣陵散》，曲終曾嘆息道：「《廣陵散》於今絕矣！」

嵇康為司馬昭所殺，時維魏元帝景元四年，後世不存《廣陵散》，「絕響」一詞正是由此而來。

另闋由林川編撰的《趙五娘千里尋夫》，亦有「一個絕走天涯，一個簫音鳳引」句。後者指蔡伯喈高中狀元，復招贅牛相府；前者的「絕走」，是趙五娘為尋夫而一往前行，難言後顧，套用廣東話「冇得返轉頭」之謂。

而「夫人歌舞稱雙絕，則怕我久疏琴韻奏不成」兩句，是周瑜在《艷曲醉周郎》中，對妻子小喬的歌聲和舞影作出稱讚之語，屬美言了。

原載《粵劇曲藝月刊》二零零九年五月（第一百七十期）

朝覲

過去，每逢歲杪以至翌年春初期間，有前往聖城麥加參與「朝覲」儀式的，因為信眾太多而屢見傷亡事故，是悲劇了。

原來，每年伊斯蘭曆的十二月份，是伊斯蘭教（回教）的「朝覲」季節，期間，許多不同國籍的「穆斯林」（伊斯蘭教徒，意為「歸信者」），從四方八面湧至沙特阿拉伯的麥加去。這個在該月十日起一連三天的節日叫「宰牲節」（內地稱為「古爾邦節」），但信眾「朝覲」可有四十多天時間。

二零零九年秋，坊間有關舊曲熱唱，是《穆桂英大破洪州之登壇罪夫》，此曲由方文正編撰，原唱者為阮兆輝與鄭玉儀，是北宋楊宗保於出征時，因屢違將令，遂遭掌元帥印的穆桂英，用軍法施以刑罰的故事。

此曲屬「民親韻」，相關詞句有：「忙下雕鞍，帥壇見觀」、「擅違點將令，二通鼓未朝觀」及「春秋時節祭先人，怎向祖宗來朝觀」等等。

以卑達尊，後二者的「朝觀」當然沒有問題，但前者顯有不合，因為語詞中只有「觀見」而缺「見觀」，文字倒裝，純為遷就「韻腳」，嚴格說來，屬於「強姦工尺」了。

「朝覲」兩字，在伊斯蘭教而言，是「五功」之一（餘四者為信仰、禮拜、齋戒和天課）；但在古代的中國，春「朝」夏「宗」，秋「覲」冬「遇」，是分別屬於一年四季不同時序的宮廷禮儀。

春季的「朝」，乃天子與諸侯、王族相見之禮，此中因地點不同，而有「庫門」（宮門之一）之內的「內朝」（如每日視事、行冠婚嘉禮等）；以及天子在「雉門」（宮門之一）以外的相見之禮，稱為「外朝」。後者是當有重大事故，例如詢問國危，詢國遷以及詢立君等才行此禮。

「朝」的禮儀，除了諸侯朝見天子之外，引申開去，大臣謁見君主，兒子拜見父母，都可用「朝」字稱之。

在夏天，君臣相見曰「宗」，這字有「尊」的含意；而秋天則稱「覲」，代表秋時物成，「秋覲」比喻邦國之功，以行賞罰之義；冬時為「遇」，亦即「偶」意，欲若不期而俱至，此為臣子拜見君王之禮。

上述的「秋覲」，在漢朝時候已改之為「請」，字義為「謁見、覲見」。到了後來，這「請」字的用法，已轉變為請求和要求的意思。

原載《粵劇曲藝月刊》二零零九年十二月（第一百七十五期）

尺蠖

二零零六年冬，位於湛江遂溪縣的河頭鎮一帶，有範圍甚廣的桉樹林，也曾受到一種名為「尺蠖」的害蟲肆虐，因此，大部份林頂形如禿頭。

斯時也，天氣暖和而雨水稀少，這種體作深褐色素，長約三厘米且適值繁殖期的「尺蠖」，正大規模地啃食，不消一星期，每棵樹身以至整片樹林的葉塊，很快就遭啃光。

由於害蟲紛聚於多米高的樹頂，噴射農藥頗見難度，所以，牠們吃光了這一片桉林的葉塊，稍後又飛往別處去了。

「尺蠖」雖為害蟲，但文學方面對之，卻非盡是貶詞。在陳嘉慧編撰的《梨園歸夢南山隱》中，出現「離鄉別井轉乾坤，尺蠖棲遲寧堅忍」曲詞。前句當係遊子遠走他方，試圖另闖天地之謂；後者乃事業無所成時，只好歸隱泉林且忍耐，俟候良機才再顯身手的意思。

「尺蠖」也者，乃指「尺蠖蛾」的幼蟲，蠕動時身軀朝上彎曲，一張一合遂成弧形，一如「布手」（用拇指和食指來量度距離）而得尺狀，故名。

《周易・繫辭下》：「尺蠖之屈，以求伸也，龍蛇之蟄，以存身也。」這裡既稱動物冬眠時，藏匿於

中華非物質文化叢書・文學類・戲曲系列

泥土中不食不動；也形容「尺蠖」僅屬一時蜷屈，無礙於他日自然舒展者也。

整段說話的含意，借喻人生能屈能伸（「信」通伸），應具堅毅存志的精神。同時也是「尺蠖求伸」這句成語的由來。

有句「蠖屈蛇伸」，形容下筆奇妙，此語出自唐朝書法家歐陽詢的《用筆論》：「急捉短搦，迅筆疾掣，懸針垂露，蠖屈蛇伸，灑落蕭條，點綴閒雅，行行眩目，字字驚心，若上苑之春花，無處不發，抑亦可觀，是予用筆之妙也。」書論用語，形神俱肖，把「蠖屈」和「蛇伸」並列，倒也描述得淋漓盡致。不過，之外一句「猥鄙蠖屈」的成語，卻是另有詮釋了。

清人神怪小說《何典》第六回：「有名『活死人』者，在家盡受老妻醋八娘欺凌，因不甘受辱而逃了出來。但時勢艱難，書生百無一用，只靠討飯維生。此日途中碰見一個道士，對方斥之曰：做人在世，應要轟轟烈烈幹一番事業，豈猥鄙蠖屈，做那苟延殘喘的勾當。」

「猥鄙蠖屈」乃獐頭鼠目，外表庸俗的含意。

溫故、苟安

二零零九年十一月中旬，美國總統奧巴馬訪華期間，以「溫故而知新」句，拉開回顧中美關係帷幕。

上述名句出處有二，其一是載於集孔子言行記錄的《論語》，次為孔子的孫子子思所撰的《禮記·中庸》。

一曲《三夕恩情廿載仇》，新婚三夕的范文謙，因岳丈係殺父仇人，恐身份一旦洩露而計劃逃走，當尚未向妻子剖白真情之前，曾詆稱剛才在書房展卷夜讀。對方不知就裡，且愛夫情切，遂以「溫故可知新，苟安能墮志」一語勉之。

二千五百多年前的孔子，嘗有言於《論語·為政》中說：「溫故而知新，可以為師矣！」（能夠溫習舊日所學，從而領悟出新意，增加新知、新學，就可以成為別人的師長了。）

簡單地說：「溫故知新，就是溫習舊業，可增新知」的意思。

其次為《禮記》所載：「溫故而知新，敦厚以崇禮，是故居上不驕，為下不倍。」（要不斷溫習之前所學到的，藉此尋求新穎的見解。做人要敦樸厚重，崇尚禮儀，所以在上位的不可驕橫任性，而處下位的亦當然不可以背叛倫常。「倍」字解為背叛。）

宋代歐陽修亦有《讀書》詩云：「古人重溫故，官事幸有閒。乃知讀書勤，其樂固無限。」

談到「苟安」，在《李後主之私會》中，李煜對於南唐國勢江河日下，發出感嘆之言，是「文章治國難，誰願苟安墮志。大鵬悲折翼，無力駕長風」的曲詞。

「墮志」乃耽於逸樂，且迷失方向。而「苟安」則係苟且偷安，不思進取之意。

先秦典籍《逸周書‧芮良夫》有載：「爾執政小子，不圖大艱（「大艱」為「大難」），偷生苟安，爵以賄成。」（你們這些執政小子，不希望出現艱難，只求苟且偷生，官爵賴賄賂而成。）

公元前八百多年，周穆王（乘八駿西行見西王母故事的主人翁）的四世孫周厲王，用榮夷公搜刮財富，施行暴政，民不堪命。

面對厲王失去道義，曾於周成王朝代任司徒官職之芮（伯）後人良夫，陳述個人對此的警誡，史臣因而作出《芮良夫》一文。「執政小子」也者，指周厲王所重用的榮夷公等人。

原載《粵劇曲藝月刊》二零一零年二月（第一百七十六期）

椒房

寒夜的湖南鳳凰古城，虹橋形如劍柄，橫亙在沱江之上，江中有輕舟及篷船穿插其間，波光槳影，沿岸霓燈璀璨，一派水鄉風情。

虹橋前後街道，大排檔櫛次鱗比，熊熊火光，辛辣氣味頻傳，遊人置身其間，不習慣的，自是噴嚏（音替）連連，這是「怕不辣」的湖南環境了（四川人不怕辣，江西人辣不怕）。

橋上兩旁，出售辣椒的商戶正多，個別店員除了向來客介紹不同的品種之外，並以爐火烹調作示範，而此中有店名曰「椒房」。

記得薛覺先在後期與芳艷芬合唱的《漢武帝夢會衛夫人》，首段就有「雨打簾櫳聲細細，椒房夜夜杜鵑啼」曲詞；而「哀家擅寵椒房」一句，則出自由文正所撰的《碎鑾輿》。

《碎》曲這句是述及奸相嚴嵩女兒，面對朝廷御史海瑞時的自我炫耀。憑詞猜意，當知「椒房」乃與皇妃相關，因此，有人曾以此一問：「椒房是啥，和辣椒有關乎？」

對了，漢代后妃居住的後宮，就叫「椒房」，是用辣椒混合泥漿且糊於牆壁之上，以其溫暖而備香氣，加上椒身多子，有蕃衍不息含意。引申開去，後世亦將之作為皇室以至后妃的代稱。

漢末學者應劭所著《漢宮儀》有載：「皇后稱椒房，取其蔓延盈升（喻子之多）。以椒塗室，取溫暖除惡氣。」故漢朝長樂宮有「椒房殿」在。

《三國演義》六十六回，權傾天下的曹操，仗劍上朝，漢獻帝知曹欲篡位，遂與伏皇后商議，密約后父伏完，計除奸賊。怎知事洩而為曹發覺，遣派五百甲兵包圍後宮，伏后情知禍至，便於殿後「椒房」內之夾壁中躲藏，但遭搜出，與父同為曹操所殺。

這是與「椒房」有關的悲劇了。

又清代詩人吳梅村（偉業），於順治十二年（公元一六五五）也曾寫過《臨淮老妓行》詩，其中有句曰：「薰天貴勢倚椒房，不為君王收骨肉。」

前者借喻唐朝安祿山倚仗楊貴妃權勢，實指明末崇禎帝的周皇后及田貴妃等，後句描述李自成攻破北京城，崇禎將太子朱慈烺、永王朱慈炤及定王朱慈炯一千人等，送往外戚周奎及田弘遇家中暫避風頭，但對方不納，彼等其後終為李自成所殺。

全詩七十一句，通過一個歌妓的經歷，將明朝崇禎帝與弘光朝（南明福王）滅亡前後許多史實串連起來，寫出明朝盛衰興亡的歷史，梅村亦有心人也。

原載《粵劇曲藝月刊》二零一零年二月（第一百七十六期）

粵曲詞中詞初集〔增訂版〕

廊廟

二零一零年初，報上有關立法會議員辭職的消息，長毛（梁國雄）以「雖千萬人吾往矣」一語明志，連在旁的余（若薇）大狀也為之落淚，情景一如「風蕭蕭兮易水寒」般悲狀，看得教人動容。

本文題目兩字，見由蔡衍棻編撰的《易水送荊軻》中，是燕丹於易水灘頭之時，荊軻向對方唱出：「謝太子，不以寒微見棄，用我於廊廟之間」的曲詞。

按照字面解釋，「廊」是殿堂四周的廊屋，「廟」指太廟，係天子祖廟。兩字合成一詞，即為古代君臣議政之處，後因以代指朝廷。

記得年前「香港聯謎社」曾有燈謎，以「山林廊廟」作謎面，猜中藥名，謎底就是「阿魏」。

從答案釋義，「阿」解山陂、山林，「魏」為魏闕，指古代宮殿的闕門（兩觀之間，祭門以外的高臺），為懸布法令的地方，後來也有以「魏闕」作為朝廷的代稱。

據《戰國策・秦策》的〈蘇秦始將連橫〉一文（連橫也者：東西為橫，合關東六國與秦相連之謂），中有「夫賢人在而天下服，一人用而天下從，故曰：『式於政不式於勇，式於廊廟之內，不式於四境之外』」的說詞。（賢人在位而天下馴服，一人被用而天下聽從，所以說，運用德政不須憑借武力，而應將

中華非物質文化叢書・文學類・戲曲系列

德政運用於朝廷之內，並非國土之外。）

戰國時候的蘇秦：之前未能說服秦惠王，歸家後懸樑刺股，苦讀經年，後來轉向趙肅侯作說客，結果得到重用，被封為武安君，授相印，賞賜黃金萬鎰（音逸，一鎰等於二十四兩），革車（兵車）百乘，隨後遊說六國，聯合抗秦去也。

另則關於「廊廟宰」的故事，見於《李陵答蘇武書》一文中。

漢武帝天漢六年（公元前一百年），蘇武任中郎將，出使匈奴被留，單于勸降不果，遭放逐於北海牧羊。十九年後始獲釋歸，歸時向降將李陵（名將李廣之孫）道別。

返漢後，蘇武寫信勸說李陵歸漢，而李在覆信中，訴說漢皇的刻薄寡恩，有幾句是這樣的：「聞子之歸，賜不過三百萬（文），位不過典屬國，無尺土之封，加子之勤。而妨功害能之臣，盡為萬戶侯，親戚貪佞之類，悉為廊廟宰，子尚如此，陵復何望哉？」

這裡的「典屬國」，只是掌管少數民族事務的官位，而「廊廟宰」就是朝廷中掌權的大臣了。

原載《粵劇曲藝月刊》二零一零年三月（第一百七十七期）

粵曲詞中詞初集〔增訂版〕

靚（書面語、音靜）

廣東人對於「靚」字，都唸之為鯪魚的「鯪」之陰去聲，口語如此，唱曲亦然。且聽《六月雪之十繡香囊》中，有男角俏皮地向妻子三娘取笑：「呀！你笑得真係靚嘞」這一句。

又看由秦太英編撰，陳焯榮與張海瑩合唱的《顧曲奇逢花月情》，其中就有「暗驚詫，娟秀亭亭，華麗靚裝，珠翠隆盛」的曲詞。

不過，當年前電視台報導台灣陳水扁媳婦「黃睿靚」的貪污新聞時候，都將上述人名的末字唸為「靜」音，引起了許多人好奇，蓋粵人所認識的「靚」字，何以音讀之為「靜」的呢？

原來古時候，書本上所見的人名以至歌賦詩詞，「靚」字都作「靜」音，是書面文字的讀法。例如公元前三三一至三一五年在位的周朝第四十二任國君，名字姬定，他在位六年，後人對之尊號「慎靚王」，箇中第二字須讀之為「靜」。

而《晉書・藝術志》所載，有「鮑靚記井」的成語。東海人鮑靚，五歲時對父母說，自己前世原是曲陽李家孩兒，九歲不慎跌入井中而死。父母根據他所說的去查對，果然無訛。

鮑靚品學兼優，熟習天文河洛書，後來曾任南陽太守，而這成語也因用為啟迪蒙學事典之一例。

中華非物質文化叢書・文學類・戲曲系列

「靚」字亦多見於古典詩詞，《詩經・國風・邶（音佩）風》其中的〈靜女〉篇名，也是一首情歌。

此篇名猶言好女、美女，亦即「靚女」，謂其人係妍麗之女也。

又如戰國時的宋玉，是楚國的文學家，他所寫的《楚辭・九辯》其中第七段首句：「靚杪秋之遙夜兮，繚淚而有哀。」（在暮秋那寂靜而漫長的深夜裡，我心中鬱結著綿綿哀緒。）箇中的「靚」字固然通「靜」，同樣也是寂靜的意思。宋玉嘆息時光流逝，悲傷自己一事無成。

而宋朝詞人周密所撰《草窗詞》的《西江月・茶薇閣春賦》下片：「翠閣（即茶薇架）素虬（音求、白色無角龍）晴雲，錦籠（美竹）紫鳳（紫竹）香雲（喻花），東風吹玉（白茶薇花）滿間庭，二十四簾春靚（春天美景）。」

時至今日，除了古籍中的書面語之外，從香港以至內地，許多人已將「靚」字以粵音讀出，曲藝如此，人名亦然，例見前輩伶人「靚次伯」，以及二零零五年在湖南衛視「超級女聲」比賽中奪得季軍的「張靚穎」等。

原載《粵劇曲藝月刊》二零一零年三月（第一百七十七期）

粵曲詞中詞初集〔增訂版〕

兵燹（音冼）

去歲杪湖南長沙之旅，曾往天心閣附近的「白沙古井」遊覽，只見石牆上書有簡單說明，述及這口「建於明清時代的古井，最後毀於兵焚」（名為古井，實係暗渠）字句。

按照末句含意，當指兵亂戰禍，但「兵焚」兩字似乎不合，正因一般辭典不收；而箇中的「焚」字與「燹」字看來頗為相似，所以有理由相信，「兵焚」這詞該係「兵燹」之誤。

從「燹」字以至「兵燹」，粵曲唱詞常有，前者可見方文正編撰的《苦鳳鸞鶯》：「本是呢喃雙飛燕，因何焚燹武陵源」兩句，為大好家庭一朝遭摧毀而嘆息；後者則有內地周剛所撰《霸王血淚美人恩》，寫及項羽及虞姬訣別時所唱出的：「九里山前淪兵燹，可憐百姓受牽連」。而更遙遠的一曲《喜相逢》，中有「人情盡冷還盡暖，兵燹禍起，江南痛分飛」的曲詞。

《喜相逢》曲流行於上世紀六十年代，由譚英（家寶）撰曲，重唱者為文錫麒與陸圓圓。

「燹」乃野火，意即焚燒，亦引申為兵火。「兵燹」就是戰爭所引起的焚燒，從破壞而帶來災害的意思。

明朝文學家歸有光（一五零六至一五七一）所寫的《沈貞甫墓誌銘》，為哀悼勤奮讀書而病逝的友

人，當重遊「精廬」（講讀室），舊地因毀於戰禍而不復見，正無處憑弔，悲嘆之餘，就有以下幾句：

「及貞甫沒，而余復往，又經兵燹之後，獨徘徊無所之，益使人有荒江寂寞之嘆矣！」（當貞甫離世後，我舊地重臨，由於經過兵亂燹燒，講讀室已不存在，我孤獨地在那兒徘徊，無處可去，更使人有荒江寂寞的感慨啊！）

在明人小說《封神演義》七十六回，氾水關主將韓榮，雖受商朝俸祿，但感紂王無道，百姓遭殃，此刻姜尚（子牙）以正義之師來攻，除閉關卻戰外，幾經思量，深曉難違天命，又為免負上不忠罪名，考慮棄官而去。

此事為兒子韓昇及韓變得知，來見父親，詢問何故，父曰：「你二人年幼，不知世務，快收拾離此關隘，以逃兵燹，不得有誤。」兵荒馬亂，是決定舉家遷離而遠去的環境了。

之外，根據北宋李格非（李清照父）的《洛陽名園記》一文，內有「洛陽處天下之中……蓋四方必爭之地也，天下常無事則已，有事，則洛陽必先受兵」句。這裡的「受兵」，指遭受兵禍，有「作為戰場」之意。

齊牢、太牢

友人電詢，《半生緣》出現「齊牢合卺締良緣」句，此中的「齊牢」到底何解，望有以告之云。

《禮記·昏義》：「婦至，婿揖婦以入，共牢而食，合卺而酳，所以合體，同尊卑，以親之也。」

「牢」即是牲。古代婚禮中，「新郎新婦入室共食一牲，表示夫妻恩愛，共為一體。」這裡的「酳」字音孕。是獻酒的意思。

「牢」是牛隻時也屬祭品，語詞只有「共牢」，實缺「齊牢」，後者首字純為唱詞的平仄音韻而易，與前者含義相同，可以理解。

談到「太牢」，在粵劇套曲《桃花扇之懲奸》的春祭場合中，時維明朝崇禎十六年（公元一六四三）二月，眾多書生及百姓，因魏忠賢餘黨途窮日暮，也為防亂及揭貼（公告）而雲集南京聖廟之前，由侯朝宗唱出「春丁祭，敬太牢，萬仞宮牆人仰慕，杏壇子弟盡英豪」句。此劇成曲於一九九三年，廖漢和編撰。

古時人們把祭祀用的盛牲食器叫做「牢」，大的是「太牢」（也叫「大牢」），以牛羊豕（豬）作為祭祀用途。因此，祭祀時備有上述三牲供奉於祭主之前的，同樣稱為「太牢」。

作為祭品，牛最珍貴且規格極高，按照古禮對於「太牢」的規定，只有天子以及諸侯才可享用。漢初古籍《大戴禮記·曾子天圓》中，見「諸侯之祭，牛曰太牢。大夫之祭，牲羊、曰少牢」的記載。換言之，三牲俱備者稱「太牢」，而羊與豬則較為普通，若然祭品中只有羊豕而缺牛的話，那只屬士大夫以至平民百姓所用的「少牢」了。

有個關於「太牢」的歷史故事。

戰國齊人名顏斶（音燭）者，隱居不仕。當時宣王在位，禮賢下士曰：「願先生與寡人游，食必太牢，出必乘車，妻子衣服麗都（雍容華貴）。」

顏斶拒絕了齊王的美意，謝之曰：「晚食以當肉，安步以當車，無罪以富貴，清靜貞正以自虞（娛）。」遂辭歸。典見《戰國策·齊四》，而這故事也是成語「晚食當肉」的由來。

又《史記·項羽本紀》有載：「項王使者來，（漢王）為太牢具，舉欲進之。」

古代祭饗（兼祭祀宴饗言），「為太牢具」者，猶言特備的豐盛筵席。「舉欲進之」是捧著「太牢」器具，進獻於賓客面前。

原載《粵劇曲藝月刊》二零一零年五月（第一百七十八期）

岐黃

二零一零年初夏，有數萬海內外華人，前往陝西省黃陵縣西北的橋山黃帝陵祭祖，對象是中華民族始祖軒轅氏。

從黃帝名字而使人想起「岐黃」一詞，這是遠古時代，岐伯與黃帝兩人的合稱，曲詞也曾述及。話說蘇翁作品，由龍貫天和甄秀儀合唱的《華麗再生緣》，有女扮男裝的孟麗君，當為皇甫少華診症時，說出：「我只用一味『岐黃』，定卜賢契安然無恙。」

皇甫對曰：「『岐黃』豈不是好苦？」

「苦口良藥吖嘛！」孟麗君回應說。

這裡出現問題，正是箇中的「黃」字，撰曲人很可能以為「岐黃」不外是黃柏、黃連之類的苦澀中藥，所以才誤會的寫出上述曲詞。

當然，「岐黃」雖非藥物，但某時候亦有稱之為中藥的說法。例如清人小說《岐路燈》第五回，最後就出現「醫家還借岐黃力，十萬纏腰沒笨人」這兩行。

前句以「岐黃力」代指中藥的威力，因而帶出了作為平民百姓，當為了疏通關節，且須向衙門中人付

中華非物質文化叢書・文學類・戲曲系列

出打點費用的後一句來。

不過話雖如此，這裡的例子只宜喻意而不可作實，蓋「岐黃」一詞除了屬於人名之外，尚可作為醫術

的代稱，但絕非甚麼草本木本的植物名字，所以不能單獨以一味中藥，甚或以苦口良藥視之。

「岐黃」亦稱「軒岐」，正是岐伯和（軒轅）黃帝的合稱。上古時代，有名岐伯者，善醫，傳為黃帝

內臣，兩人曾多時一起談論醫學。今日坊間所存古籍《黃帝內經》，是戰國秦漢時醫家託名岐伯與黃帝論

醫之語，後世有稱醫學為「岐黃之術」者，即此。

晉代針灸鼻祖皇甫謐（音密、公元二一五至二八二年）所著作之《帝王世紀》有載：「（黃帝）使岐

伯嘗味草木，典醫（從事醫學）療疾，今《經方》、《本草》之書咸出焉。」

清人小說《鏡花緣》第九十五回，某小童三歲時因感染了驚風之症，一病垂危，舉家悲泣之際，有道

人化緣路經而得知，看過了說：「尚有一分可救，唯是要抱將他去，待醫好後再抱來送還……。道人乃史

家哥哥族兄，名叫史進，素精岐黃。」

這裡的「岐黃」，同樣是指醫術了。

原載《粵劇曲藝月刊》二零一零年六月（第一百七十九期）

冗（音湧）

年前有高官唸白字，將「冗員」誤為「亢員」，一時引為笑談。

「冗」、「亢」兩字俱四筆，部首和字義完全不同，後者雖有「岡」音，但常見語詞多讀之為陰去聲的「抗」，如高亢及亢奮等。明末清初文學家丁耀亢（公元一五九九至一六六九年），著名作品乃《續金瓶梅》。

「冗」字是俗寫。

由陳嘉慧編撰的《琴緣敍》，出現「俗世囂冗，曲高和寡有誰同，凡塵聚眾」曲詞，其中「囂冗」一語，上文下理的「俗世、凡塵」已可作解釋；而《隋宮十載菱花夢》下卷（蘇翁撰曲）之中，亦有「傳杯遞盞滌愁煩，淺酌低斟忘雜冗」這兩句。

「雜冗」指零碎瑣事物，公務繁忙之意。於有身份地位的人物來說，「雜冗」可以作為謙詞，而單一個「冗」字，則有閒散無用之意，唐代文豪韓愈在《進學解》中，寫出「三年博士，冗不見治」之句。

韓愈於貞元二十年（八零四）授監察御史，是冬因上書論「宮市」（宦官對百姓強行買賣）之弊，觸怒唐德宗，被貶廣東為連州陽山令。其後的元和元年（八零六），唐憲宗即位，才被召回轉任國學博士。

三年是概數，有嘆息自己冗碌無為，沒有治績的意思。

「撥冗」就是排除繁瑣事務，意謂抽空。但「冗」又有窮與貴之分。「賤曰窮冗」是謙詞，意謂自己生日時，雜務紛繁，甚至無暇拜候對方；而「貴冗」則是朋友或親戚之間，尊稱對方忙碌的敬詞。兩者分別見於《金瓶梅》第十二回及五十五回中。

至於「冗占」，乃指占多之員工，亦即上文所述的「冗員」。有句與此相關的成語「權推碗脫」，是濫於給官的例子。

話說唐朝武周天壽元年（六九二）春，則天順聖皇后引見「存撫使」薦舉所有人員，毋問賢愚，悉加擢用。當時有文學家名張鷟（音鑿）者，以詩諷之，詩曰：「補闕連車載，拾遺平斗量。權推侍御史，碗脫校書郎。」

「補闕」、「拾遺」都是官名，掌供奉諷諫，武則天時置。「連車載」與「平斗量」，是可用車載運及以斗盛量，極言人數之多。

而「欋（音渠）」為農具，「碗（盌）」係小盂，俱言錄官過濫。前句謂可用齒耙將「侍御史」去推動，後者說「校書郎」的形模一如「碗脫」，個個相似也。

原載《粵劇曲藝月刊》二零一零年六月（第一百七十九期）

粵曲詞中詞〔增訂版〕

版築

馬年歲杪，坊門多人習唱新舊的孟姜女曲目，此中包括《風雨別孟妻》（何建洪撰）和《天涯別恨長》（陳錦榮撰）等⋯⋯；而本文題目，則見諸由溫誌鵬撰曲，黎駿聲及楊麗紅合唱的《孟姜女尋夫》，曲詞是「書生一介，負重登山，版築托石，嘗遍憂患。」

古代築城之時，每以兩板（通版）相夾，置坭土於其中，用杵搗土，從而春實。「築」就是搗土的杵，以此材料築成土牆，就叫「版築」了。

「版築」一詞，許多時與「傅岩」兩字連在一起，此語和商（殷）朝宰相傅說（音悅）有關。

在《孟子‧告子下》有載：「舜發於畎（音犬，田間小溝）畝之中，傅說舉於版築之間⋯⋯。故天將降大任於斯人也，必先苦其心志，勞其筋骨，餓其體膚⋯⋯。」

孟子說：「大舜是從田畝間舉發要成天子，傅說則從築牆工人中而舉用為宰相的。」孟子藉此勉勵人們，認為聖賢的成功多始於憂患，所以，天要將重任交給這個人，定要使他的心志困苦，勞累他的筋骨，使他的軀體捱餓⋯⋯。

話說公元前十三世紀，商朝的武丁即位，是為商高宗。鑑於國勢衰微，亟待復興，但他得不到賢臣輔

中華非物質文化叢書‧文學類‧戲曲系列

助，心急如焚也無奈，於是三年不語，並不參與政事，自己只從旁觀察，一切交由朝臣來決定。

某夜做夢，夢到一個名字叫「說」的聖人。醒後，以夢中所得而視之群臣百吏，皆非所見。求賢若渴的武丁，於是刻像找尋，結果在一處名為「傅岩」的地方，發現一個「胥靡」（正在服勞役的罪人），樣貌符合，且名字剛好叫「說」，與之對話，果然是個聖人，立即任命他為「冢宰」（古代官名，即宰相）。

武丁在位五十九年，時約公元前一二五零至一一九二年之間，正因多得「說」的輔助，國勢重興，天下大治。

「說」因為來自「傅岩」，所以被稱為「傅說」，而後來的「傅岩訪賢」、「高宗刻像」以及「傅說版築」等成語典故，都是由此而來。

危坐

因為疫情肆虐，踏入二零一五年二月上旬，本港報章出現「流感蔓延，行花市高危」的頭版報導；而報章亦常見有「父爭撫權，抱子天橋危坐」、「疑夫有外遇，妻危坐窗台」以及「追討千元欠薪，工人天橋危坐」等新聞標題。內文所述，指有人在大廈頂又或者高處憑欄坐立，似乎傾向自殺意圖。

「危」存險意，例如由嚴觀發撰曲《荊軻傳》中的「臨危授命，冒險出使刺秦除暴患」、秦中英編寫的《袁崇煥獄中修書》，中有「山海關危在旦夕」等句均如是。

不過，見之於其他一些曲詞和古籍，卻具別番含意，以粵曲《鐵掌柔情》為例，狄仁傑堅拒色誘，且向對方的武后娘娘說出：「我危坐正襟，藉以消除百念」這一句，便可作出不同理解了。

「危坐正襟」亦作「正襟危坐」，這成語是「整理衣襟，然後端正坐着」，表示嚴肅和尊敬的意思。蘇軾的《前赤壁賦》係令人熟悉的古文，其中幾句：「客有吹洞簫者，依歌而和之，其聲嗚嗚然，如怨如慕，如泣如訴……。蘇子愀然，正襟危坐而問客曰：『何為其然也。』」（簫聲哀怨，動人心弦，蘇軾臉色登時改變，理好衣襟且蕭然正坐，並向客人發問。）

「正襟」兩字容易明白，但「危坐」這詞卻教人疑惑，從字面看來，到底危險為何會變為端正的呢？

中華非物質文化叢書・文學類・戲曲系列

且看《論語·憲問》中，孔子對「危」字的解讀：「子曰：邦有道，危言危行；邦無道，危行言孫。」

這裡的「危」字喻高。「危言危行」指高明的言論和高尚行為，即正言正行。「孫」通遜，有謙遜之義。

孔子認為：「國有道義，當可發表高明言論和實踐高尚行為；若然國邦無道，高尚的行為儘可依舊，但言語卻不能放肆。」此語其後用作讚美賢臣的典故。

原來，古人兩膝着地坐時，「危坐」即正身跪下。後來則改以兩股著椅而正坐，同樣稱為「危坐」，典出《史記·日者傳》的「獵纓正襟危坐。」（「獵」解為攬，攬其冠纓，正其衣襟而端坐之意。）

又《三國演義》四十三回，寫諸葛亮奉劉備命前往東吳，希能說服孫權，聯手共抗曹操。既抵柴桑郡（今江西九江市西南），未見魯肅，先有謀士張昭出語譏諷：「先生在草廬之中，但笑傲風月，抱膝危坐……。」

這裡的「危坐」，當然是正坐的意思了。

我的足跡

張幸吉——

著

自序

　　就讀密西根大學的長孫，於2016年夏天，參加香港科技大學的暑期交流學習活動。某日，他從香港來電，說想和朋友利用週末到附近國家的首都，如曼谷、新加坡等地遊玩，問我去那裡比較好。我說要去那些地方，不如去台北──我的故鄉台灣的首都，因為去那邊，除旅遊外，也可順便和很多親戚見面，如有時間，或許也可到台灣中部離山不遠的埤仔頭，我的出生地和幼年成長的一個貧困落後的小農村看看。幾天後，他回電說完全同意我的建議，並告知已和一位韓籍同學決定去台北，當然也一定要去訪問我的出生地。

　　三天兩夜在台期間，他在埤仔頭停留大約五小時，見到不少親戚。初次見面，我的二弟馬上點一束香，口中念念有詞的開始教他一起敬拜擺放在客廳神桌上的祖先名牌，觀音佛祖雕像，和代表門神的香位等等後，馬上開始介紹我小時候在故鄉的成長過程情況。聽到我幼年的故事後，長孫非常驚奇，急想知道我在哪個地方出生成長，怎樣變成現在的「我」──中產階級的台美人。我雖然以前偶而會講一些個人點點滴滴，片段故事與子孫分享，但是長孫幾次要我寫出一本比較完整的人生記錄，說不但可與親友分享，也可讓子子孫孫後代，了解我一生的經歷。長孫的要求可說是我寫這本回憶錄的原動力。

　　幾年前一位熱愛台灣，關心公共事務的台美人，創立「台美史料中心」，開始收集台美人以往活動相關資料，包括各人的故事寫作。他認為每一位台美人都有自己的故事，如果每人都將自己的故事寫下來並由該中心匯集收藏，將可展現整體台美人的奮鬥史及對

美國的貢獻。我敬佩他的熱忱，也贊同他的理念，常想能將我自己的故事寫下來，呈送該中心參考，可惜年紀越大，人越懶，遲遲都未下筆。這位「台美史料中心」創始人（可惜2020年已故）的不斷催促和鼓勵，我終於動手了。這也可說是我寫這本故事的動機之一。

我不是達官貴人，一生也沒有什麼豐功偉業或累積萬貫財富，實在沒什麼值得大書特書的傳記，可是我相信我有不少與眾不同的經歷。這些事蹟，不但可讓讀者進一步了解我的一生，或許也可鼓舞後代努力向上，開創自己的前途。

在過去八十多年的人生過程中，我曾經悲傷、徬徨、猶豫、自卑和失望，但也體驗過歡樂、驕傲和榮耀的時刻。從小時的內向，沉默個性，轉變成長大後的外向，好言和自信。我萬分感謝雙親的栽培，兄弟姊妹的愛護，師長的教導。長大結婚後愛妻的陪伴和協助，讓我無後顧之憂，再加上機運和自我努力，改變了我的一生。我也非常感謝在我人生低潮時，出手相助的貴人。俗語說「路是自己走出來的」。我生為貧困的農家子弟，年少時放過牛，種過田，後來擁有美國博士學位，有幸成為全美規模最大石油公司的工安衛及環保顧問，退休後成為經濟獨立的台美人。這條神奇崎嶇的路是怎樣走過來的？

希望讀者看完本書後能窺其概貌，不是之處尚請指教。

CONTENTS

第貳章　社區服務

第參章　台美人活動

附　錄｜寫作總覽

第壹章

成長、求學與就業歷程

一、回憶幼年和故鄉——埤頭

　　我於1937年2月7日，出生在台灣，雲林縣，斗六市附近的小農村——埤頭，又叫埤仔頭。雙親務農，育有十二位子女，我排行老四，上有三位姊姊，下有四位弟弟和四位妹妹。當時台灣醫療落後，不幸其中兩位小弟，幼年時因病不治夭折。他倆來到世間，有如曇花一現，因此大家總認為我們有十個兄弟姊妹，我也都是對人說我有兩位弟弟，七位姊妹。

　　在我的記憶中我幼年的故事，可謂罄竹難書。我的家鄉，是個很落後的窮鄉僻壤，沒有什麼值得驕傲的小地方，但它畢竟還是我可愛的家鄉。我來美已有五十多年，每次回台，如果沒有回到老家住幾天，好像就沒有回台之感，對出生地，真的難以忘懷。多年來，可說身在美國，心繫台灣。這裡僅雜亂記下印象較深刻，到現在還難以忘懷的一些往事。與讀者分享。

　　外國人常問我，你是中國人嗎？我回答，不是，我是台灣人。其實，我心底真正的家鄉是我的出生地，埤仔頭。那是一個位於台灣，雲林縣，斗六市與梅林之間，離山不遠的貧困小農村。那時村中約有六十多戶，大約有兩三百位忠厚，勤勞，和善良的居民，有人耕作一些從祖先繼承下來的田地，也有不少是沒有固定職業的勞工。我家有幸，祖先留下一兩甲田地，讓全家可以勉強糊口，在貧窮的村莊中，我們可算是個小康之家。

　　我在大家庭中長大，雙親除了養育三男七女外，還要照顧兩位年邁的祖父母。雖然我家擁有一些不動產，但是家庭經濟仍然非常拮据，除了小妹和我有機會接受中高等教育外，其他姊弟妹均留在

家中幫忙農務。因為家庭經濟或傳統社會父母重男輕女的關係，小學畢業後，他們沒有繼續升學，實在很遺憾。在十個兄弟姊妹中，我真是個幸運者。當然父母也深深期待，將來我能出人頭地，脫胎換骨，不必繼承父職，留在農村繼續種田。雙親的願望，激勵我從小就有努力讀書，力求上進的意志。

埤頭東西方有兩條旱溪，每逢夏天暴雨來臨時，就會洪水高漲，氾濫成災，不是土地流失，就是沖掉農作物。有時連續幾天的梅雨，會使即將成熟待收的水稻，落花生等等農作物，長期泡在水中，萌芽腐爛，不是賣不出去，就是以超低價銷售。靠天吃飯的農夫，實在很無奈，也很可憐。天不作美，這種無情的天災，常常侵害我家。眼見一家賴以維生的農產品，突然消失，雙親和家人除了痛心，嘆息外，只有求神保佑，期待來年能風調雨順，豐收大吉。偶而遇到青黃不接時，需向農會或碾米廠借貸，彌補家計。

埤頭很落後，父母很勤儉。幼年時家中沒電又缺水，所以就讀小學時，只好在黯淡的煤油燈下，勤奮夜讀。後來裝了電燈，為了節省用電，父母叫我們，燈不需要開太亮，只要看得見就好。至於用水，全村除了一口井水外，只有一個公用自來水水龍頭，家人每天要去那邊排隊，抬兩桶水回來。因為供水不易，父母常叫我們要節省用水。感謝雙親，從小就教導我們節用水電的美德。

雙親工作非常勤勞，每天日出而作，日入而息。母親特別辛苦，不但田裡工作，還要提前回家煮飯，有時還要去收集已乾的甘蔗葉，折成一束束，積成一大堆，作為傳統大爐灶燃料。我家的伙食很簡單，差不多都是自產的農作物和鹹魚，鮮少有肉吃，只有過年過節時，母親會宰隻自養的雞、鴨，或火雞，供全家享用。可憐的母親，因為家裡人口多和傳統習俗，常常最後一個人吃飯，只好啃骨頭。祖母是一位虔誠的素食佛教徒，在我記憶中，她一生中從未吃過魚肉。

作為農家子弟，雖然生活清苦，但是卻享有城裡長大的兒童得不到的樂趣。六七十年前，台灣工業落後，土地河川未受汙染，適合魚、蝦、貝、青蛙等生長。我常和朋友到淺水中摸魚，或到青翠水稻中釣青蛙，每次都有收穫，快樂無窮。可惜後來台灣工業起飛，嚴重汙染環境，現在的兒童，再也沒有那種機會，體驗同樣的樂趣了。

和其他兒童一樣，小時候我喜歡玩水，有時會和兩三位小朋友，脫光光，到水池學游泳或潛水。有一天，傳來鄰村一個小孩戲水溺斃的惡耗，村中家長從此嚴禁我們去玩水，警告說，如果再犯，水鬼會來抓。那個禁令和恐嚇，禁不了我們這群調皮的小鬼，我們照游不誤。沒想到有一天，正當我們玩到興致勃勃時，一位朋友的母親，無聲無息，偷偷來襲，匆匆拿走我們的內衣褲。發現不妙，我們立刻上岸，兩手遮蓋下部要塞地，羞答答地快跑直追到她家，下跪求饒，取回內衣褲，並答應以後再也不敢了。我一生不善游泳，回想起來，也許跟那次的經驗有關。

埤仔頭的交通非常不便。當時兩條旱溪沒有橋梁，不但公共汽車不經此地，連計程車或三輪車，都不肯前來服務。行人只能巡繞河床小徑，涉水過河。記得有一次，母親帶我去看醫生，去時天晴，回時適逢大雨，河水逐漸高漲，我倆猶豫再三，最後決定冒險涉水。走到一半，風雨交加，我母子倆人，緊緊抱住與沖力搏鬥，終於戰勝洪流，平安渡河。母親在世時，常常提起那次母子險被大水沖走的往事。有時見她會情不自禁。淚水幾乎奪眶而出。

從1895到1945年，日本統治台灣五十年。我七、八歲時，第二次世界大戰漸近尾聲，台灣物資非常缺乏，柴米油鹽等等日常生活用品，都靠政府配給。那時，村中有一家日本人，先生是一位嚴肅的糖廠事務所主任，太太是一位非常客氣的標準日本婦女。他們有一位和我相當年紀的孩子，常在我面前，驕傲的炫耀他的新衣服，

讓我這個常穿縫補過的舊衣服的農家子弟，既羨慕又忌妒。身為皇民，他們也許衣著無虞，但是食物乃相對缺乏。常常看到母親，攜帶她飼養的雞鴨和雞蛋鴨蛋，去和那位日本太太交換衣服。有一次，母親帶回來一件半新的外套大衣給我，試穿時，合身又溫暖。面帶笑容的母親說，很合身，很好看，說我真像一個日本人。在我的記憶中，那位日本小孩，可說是我童年時代的好朋友。可惜大戰結束後，他隨父母搬回日本了。

有人說日本統治台灣期間，建造了現在雄偉的總統府，縱貫鐵路，曾文水庫等等設施，對台灣可說功不可沒。但是也有人認為，當時日本政府對台灣人，沒跟日本國民同等對待，因而積怨、抗議，或伺機報復。大戰結束，在台日僑被遣返日本時，常聽父親說，某某地方，發生日僑被這些台灣人追打的恐怖事件，但也聽過有人看到台灣人擁抱日僑，惜惜相別的感人情景。現在想起來，當時那種短暫的社會紛亂現象，令人深感遺憾。第二次世界大戰在日本投降前，美國空軍猛烈轟炸和掃射台灣。為了躲避槍彈，我家和鄰居合作，挖了一個大型防空壕。每次遇到美國的轟炸機，隆隆劃空而過，繼而聽到刺耳的防空警報時，大家就一窩蜂衝進防空壕躲避。記得當時有人說，棉被可以防子彈，所以我和一些人來不及躲到防空壕時，就用棉被包裹全身，躲在床底下（現在想起來實在很好笑），等到防空警報解除後，大家才鬆口氣，回到自己的崗位。

有一次出來後，看到十幾公里外的縱貫鐵路上空，瀰漫一大片很高的濃煙。有幾位村中好奇的人，次日前往查看，發現幸而沒人傷亡，只有幾輛東倒西歪，已被燒焦的貨運車廂躺在鐵路邊。後來據說，那列火車，是載運軍火開往南部支援日軍的，也聽說那時美國的戰略，是切斷日軍的火藥補給，而不是殺傷無辜的百姓。又有一次看到三四架「B-29」，所謂「雙管」的敵人（美國）轟炸機，南向低飛過頭頂。說時遲，那時快，接著聽到一連串的機關槍槍

聲。大家以為這次完了，每人會應聲倒地，可是事後大家卻安然無恙。後來聽說，那次敵機的空中掃射，目標是摧毀紮營在我家南邊不遠的民雄市郊的日軍。

　　不知是政府的鼓勵或命令，還是個人的意願，當時欣起一陣所謂「疏開（即疏散之意）」的風潮。大家認為住鄉下比住都市安全，許多住在都市的人，紛紛遷居鄉下。記得有一天看到一家四口的陌生人，突然搬進向我們鄰居租住本已非常破舊的房子，過著非常簡陋的生活。聽說他們為了躲避遭受轟炸的風險，寧願暫時放棄舒適的都市生活環境，到鄉下來委曲求安。據說戰爭結束，他們就搬回老家了。想起二次大戰時，活在那緊張、紛亂、恐怖，無情的殘酷戰火中的情景，至今心有餘悸。希望那種在我七、八歲時發生的恐怖戰爭，今生不再重演。

　　第二次世界大戰結束後國民黨統治台灣初期幾年，社會治安敗壞，盜竊事件頻繁，時常聽說鄰村農民飼養的豬、牛、雞、鴨，或辛苦栽種的農作物被盜偷事件，尤其接近過年時，特別猖獗。當時官方警力不足，無法維持社會安寧。坮仔頭的村民，為求自保，每戶依照男生人數收費（俗稱丁錢），籌備經費，在該村路口附近，用泥土和切成一兩吋長的乾稻草製成的「土塊」（類似土製大磚），建造一座三壁，鉛皮屋頂，泥土地板的簡陋「守更寮」（即現稱警衛室）。每逢過年前後幾週，地上擺鋪乾稻草和草蓆，每夜由村中兩位青壯男士駐紮在「守更寮」（值班之意），夜間定時巡邏村中的大路和小巷。當時我才十幾歲，覺得那是相當有趣又刺激的事，非常想要試探參加。經雙親同意，我也參加了兩三次，成為令人刮目相看的見習童。每夜與另外兩位青壯長輩友伴，手持手電筒和竹棍，煞有其事地在黑夜中，到村中各處巡邏。雖然當時整夜未眠，卻無絲毫疲憊之感。我的好奇和勇敢，頗獲村中幾位長輩的稱讚。

戰爭常發生很多悲歡離合的事。大約在一九四〇前後，日本逐漸向南海地區擴張版圖。作為日本的殖民地，台灣很多年輕人被徵召前往前線服役。我的二堂伯父和村中另一位年輕力壯的朋友，兩人都已婚，也有子女，卻同時被徵召去海南島當軍伕，留下兩位太太在台灣獨守空房，養育子女。兩人一去四五年，失去聯絡，毫無訊息。失望之餘，我二堂伯父那位朋友的太太改嫁了，而我二堂伯父，很榮幸，居然在二次大戰結束那一年，平安回家了。

小時候我常和父親同床。某一晚午夜時，父親輕輕推醒我，小聲說有人在敲門，好像是我的二堂伯父在叫我的祖父。碰、碰、碰，「二叔，二叔」，他一直敲門，一直叫。父親和我急速起床開門，看到二堂伯父衣冠不整，站在門外。啊！那真是無限感人的一幕。看到二堂伯父和父親，雙雙擁抱落淚後，父親對他說，「你二叔已於去年不幸過世了。」只見二堂伯父一直流淚說：「我沒戰亡，有幸回家，卻無緣見二叔。」那時他真的哭出聲了。這時全家都已起床，歡迎這位遠征回來的勇士。隨後大家進入大廳，跪拜祖先。隔天，二堂伯父送給我一個他從海南島帶回來，非常珍貴的印章，上面刻了「海南島上陸紀念，蘇琴賢敬贈」等字。顯然這是他離開海南島時，人家送給他的紀念品，他卻割愛轉送給我，可見他對我多麼疼愛。後來這個印章我刻了自己的台語名字，用為正式的印鑑。至於他的那位同村夥伴，離家後到現在還沒回家。到底他是生是死，或知道遠在台灣的愛妻，棄他改嫁，不願回來，留在海南島流浪山野？只有天知道。

日據時代，我念了一年幼稚園，學了一點日文和會話，也接觸了一些粗淺的日本習俗和文化。我常想，如果第二次世界大戰慢一點結束，今天我就精通日語了。大戰結束後，日僑被遣送回國，台灣由聯軍託管，並由蔣介石帶領的中國國民黨統治。很多台灣人，歡欣鼓舞，迎接新政府，以為台灣光復了。記得村中的一位

長者，在他家中開始對我和其他兒童教一些諸如「人之初，性本善」或「草地上，有牛羊，牛大，羊小」之類，用台語發音的漢文。可惜在大家興致勃勃學習不久就停課了，因為政府規定學生要學國語（中國或北京話），嚴禁講台語。在那改朝換代的時刻，有些頗有先見之明的長者，提出警告說「新的未來，不知舊的要珍惜」，暗示中國國民黨統治台灣，不一定會比被日本統治好。果然沒過幾年，此語成真。中國國民黨被中國共產黨打敗後，蔣介石被迫退居台灣，將台灣作為反共基地，實施戒嚴，獨裁統治，白色恐怖，引起民怨，導致在1947年2月至5月間，爆發了眾人皆知，令人遺憾的台灣近代史上所謂的「二二八事件」（有人稱為「二二八慘案」。）

　　事件發生當年我才10歲，年幼無知，不識世事，對整起事件一無所知。而務農，每天日出而作，日入而息的雙親，辛苦忙於種田養家已來不及，當然也無參與其事。只記得某日父親進城購物回家後，提到在街上聽到台北爆發了大代誌（台語大事件之意），並在斗六火車站前，看到十幾位身體健壯的台灣青年，身帶槍枝，據說要北上與軍警打仗。父親說後，全家恐懼不安，深怕戰事重演。長大後，我從傳說、報章、史冊，和爾後每年各方舉辦的「二二八事件」紀念活動的宣導中，才略知其概況。（「二二八事件」簡述：國民黨統治台灣後，國營的菸酒專賣局於1947年2月27日，在台北查緝私菸，因執法過嚴，發生警民衝突，引起民怨，許多台灣人，特別是年輕的精英，次日群起反抗。眼見抗爭事件火速傳至全島，政府派兵鎮壓，造成兩三萬台灣精英的傷亡、失蹤，或入獄。經雙方代表協調後，事件於5月16日落幕，史稱「二二八事件」。該案對台灣人民的創傷，至深且巨。多年來，每逢2月28日，台灣執政當局和海內外台灣人，都不忘舉辦各項紀念活動，追思該慘案的所有受難者）。

　　蔣介石治台後，積極推動中華民國體制下的教育，而我也在台灣漫長的歲月中，開始走向學習之旅，學了日後謀生的技能，奠定了人生走向的基礎。

　　（註：半世紀來，台灣進步神速，而埤仔頭也變了。村莊東西兩條旱溪已經建了橋樑，家家有汽車或機車代步，有人蓋了新樓房，一般居民生活改善了。筆者的姪子（長胞弟兒子）也步我後塵，獲台大化學博士學位，成為有史以來村中的第二位博士，目前在美工作。本來稍有家產的村中年青人，棄農北漂從商，或在附近工業區工作，導致祖先賴以為生的區區農地，乏人耕作，不是低價出租讓人代耕，就是任其荒蕪，雜草叢生，令人嘆惜。原來散佈村中的老舊房子和旁邊的果園或菜圃也日漸荒廢，幾家建商趁機收購，建了排排的透天屋，據說屋主多半是外地搬來的商人及在職或退休公務員。那批新村民，聽說幾乎很少與原村民互動或交流。居民結構變化，幼時敦親睦鄰敬老之風不在，怎不令人感嘆？幾十年來表面上埤仔頭變了不少，事實上還甩不掉原有的相貌。兩年前回故鄉時，發現埤仔頭仍然沒有公共汽車，村中只有一家只賣陽春麵包子之類的簡陋餐飲店和一家檳榔攤，而一家經營多年簡陋的小雜貨店幾年前也關門大吉了。雖然已開發的嶄新住區有令人耳目一新之感，但是整個村莊看起來還是相當蕭條和落後。）

二、啟蒙的小學和初中年代
（1943-1952）

梅林國小六年

埠仔頭沒有學校，村中的小學生每天要帶便當，赤腳走一小時的路，去鄰村的梅林國小上學。那時我們都希望常下雨，因為每次下大雨，洪水未來時，學校會讓我們先回家，免受涉水之險。從小一開始，學校嚴禁我們講母語（台灣話），要大家開始學習所謂的國語（要捲舌的北京話）和中文。除了算術和自然科學外，其他課本，幾乎全是有關中國地理、歷史，和習俗文化。現在想起來，很遺憾，那種教育，對生在台灣，長在台灣的兒童來說，失去了認識本土地理文化的機會。由於蔣介石強烈反共，我們也聽慣了很多反共抗俄，殺朱拔毛，光復大陸之類的政治宣傳和反共八股。老師也不斷教我們，要立志做大事，不要做大官。當時有人問我將來我要幹什麼？我總是回答，要作一個偉大的工程師，因為我常聽一位從事營造業的堂叔父說，當土木技師很受人尊敬，也會賺很多錢。

小時候，我個性較內向，愛讀書，也常在週末，幫家人做些較簡易輕鬆的農務，諸如插秧，除草或放牛。所謂放牛，我不是一般人想像的騎在牛背上、唱童歌、看牛吃草的野孩子，而是背書包、拿課本，跟在牛後啃書的乖乖小學生。每次遇到長者，他們常常對我讚賞說：「這個孩子，將來一定是拿筆桿的人[1]，不會留在家耕

[1] 現在所謂的白領階級或公務員。

田。」現在想起來，他們真有先見之明。因為放牛，難免常常與其他牧童們鬼混，無形中，學了一些農村社會慣用的粗魯或不雅的話，想來真好笑。

　　我們住在村中央的四合院，雖然房屋老舊，但庭院廣闊，是當時傳授武功（打拳頭）的師父，或賣膏藥者（王祿仔仙）喜愛的場地。小學年代的我，除了喜歡看布袋戲外，每次庭院有聚會，我也情不自禁想觀看，可是父親下令，要我緊閉窗戶，留在室內認真讀書，常讓我無法如願欣賞庭院中的熱鬧。他常說一句話：「勤有功，戲無益。」意即認真讀書，好處多多，看戲或遊戲，沒有好處。可是道高一尺，魔高一丈，不久我就想出一個解套的辦法。每當庭院聚會時，雖然人在室內，但我會將窗子拉高，用鉛筆頂住，透過細縫，庭院中武功師父的各種動作，看得清清楚楚，而王祿仔仙句句分明的叫賣聲和四句聯也引起我的興趣。這樣偷看，竊聽一兩個月後，那些動作和詞句，我幾乎完全牢記腦中。雙親很好客，每次集會結束，母親都備有米粉之類的小點心，請大家吃宵夜。我常常利用那個機會，走到庭院秀出那些暗中學來的動作和詞句，博得大家的驚奇和掌聲，認為我是個天才兒童，我也沾沾自喜，感到非常驕傲和光榮。

　　父親那句「勤有功，戲無益」勉勵的話，對我影響至深且巨。和其他同班同學比起來，我算是一位優秀學生。小學六年中，每學期的總成績不是第一就是第二，當了三四年班長，常常代表學校，參加斗六鎮的國語演講、朗讀、作文，或繪畫比賽，也曾被指派當演話劇的男主角。記得每次參加國語演講比賽前幾天，老師都是細心教導詞句、台風等等要領。這些演講基本訓練，讓我有幸一次，得到全鎮比賽的冠軍，也建立了我長大後勇於站在台上，面向眾人講話的信心。遺憾的是，在各項比賽中，除了得過那次的演講冠軍外，其他不是亞軍或殿軍，就是居後，拿不到獎品。每次各項比賽

前，信心滿滿，比賽後，有時垂頭喪氣，讓我領悟了名言「強中自有強中手」的含意。

　　二次大戰後台灣初期義務教育為六年。由於傳統重男輕女和經濟關係，在全班三四十幾位男女同學中，只有十幾位男生有意升學。因此從五年級開始，學校將這些學生稱為「升學班」，其他不升學者叫「放牛班」，教導不同的課程。每天放學後「升學班」要繼續留校兩三小時補習，準備考初中，而「放牛班」就回家去了。在十幾位「升學班」裡，埤仔頭只有我一人參加，常被其他同學另眼看待。兩年的課後補習，改變了每天的生活步調，常常在黃昏或夜晚，獨自一人走過離公墓不遠，兩邊種滿甘蔗的小路回家。那種孤單和恐懼的感受，實在無法形容。幸好祖母是位虔誠的佛教徒，教我一個解除恐懼的祕招，只要拉起上衣的第三個鈕扣，緊緊含在口中，兩眼向前一直走，放掉心中雜念，什麼魔鬼都不怕了。我雖然認為那是迷信，但還是好奇試之，居然有效。感謝祖母，教我那寶貴的定神祕招，讓我平安獨自走過兩年的黃昏或夜晚的回家之路。

　　小時候，我曾受過他人鄙視。有一次補完課黃昏回家時，在路上遇到一位剛到任的糖廠農場主任，他問我，是否因為考試不及格或打架被懲罰，才這麼晚回家。我除了馬上否認外，答說因為要升學，留校補習才晚歸。沒想到對方竟說：「你這個草包的傻孩子，也想要考初中，休想了，考不上的。」天啊，他剛奉調來本地服務，第一次見面，也不知道我的過去和底細，居然對我如此評估，心中非常不爽。「我就要拚給你看！」當時我心中納悶無聲的抗議。

　　時也匆匆，六年過去了，畢業時我以為將是全班第一名，結果是名列第二，實在有點失望。十幾位「升學班」同學一起報考斗六初中。放榜時，三人錄取（我、那位第一名和另外一位），全家欣喜萬分，親友也相繼前來道賀。然而，在欣喜時，我得到一個令我憤怒的消息。在初中尚未註冊前，父親和我在路上遇到國小導

師。他首先向我和父親道賀一番後，歉意地說，按成績其實我應該是第一名，並說出我變成第二名的原因。原來那位第一名同學的父親，是某里里長，大哥是同校老師，為了面子，他們要求那位同學應列為第一名。我聽後非常憤怒、震驚和無奈。在天真無邪的幼小心中，我暗自疑問，為什麼世界有這麼不公平的事？為什麼我的榮耀無端被剝奪？可是不管我有多大的不滿，一切已成定局，只好接受事實。導師稍有歉意，繼續對我鼓勵說：「幸吉，你非常聰明，上初中後繼續拚，一定會拿到第一名，都市的學生只貪玩，不會念書。」我說：「怎麼可能？」父親同時微笑說：「拚看看，也許有可能。」受到父親和導師的鼓勵，我滿懷信心，進入斗六中學初中部上課了。

斗六初中畢業第一名，放棄保送台中師範

　　進入斗六初中，我面臨了更多的考驗和挑戰。不但上下課要走更遠的路，學校要修讀更繁重的功課，還要面對更多的競爭者。父親為了慶賀我考取初中，不捨讓我每天走遠路，腳底痛，送我一雙回立牌新球鞋。父親的禮物，我非常珍惜，捨不得每天出門馬上穿。每天上學，總是赤腳走到學校附近時，在水溝邊，匆匆忙忙洗腳後才穿鞋進校門。下課後依然如此，一踏出校門，馬上脫鞋，赤腳走回家。我對那雙鞋那麼節用，難怪三年後，看起來依然如新。村中長者常稱讚說，我真是個勤儉的孩子，因為我幾乎每天邊走路，邊看書，背英文生字，週末還常放牛或下田幫農務。當時看到幾位家境較好的學生，有腳踏車代步，非常羨慕。

　　斗中只收男生，我們那屆共錄取大約一百五十位學生，分成智、仁、勇三班，每班約有五十個學生，我被編列進入勇班。那時我猜想，那群人可能都和我一樣，都是小學畢業時名列前茅的人。

我突然想起那位小學導師鼓勵我「拚第一名」那句話，再次自認不可能。我身材較矮小，看到那些高頭大馬，或白白胖胖的同學，心中油然浮起自卑感，也無意中激勵我，要更加努力用功的決心。

初中三年，我是個書呆子。也是個乖乖好學生。從初一開始，就覺得記憶力特別強，理解力也不錯。由於各位老師的教導有方和自我努力，每次考試結果，除體育課外，各項科目幾乎都接近滿分。第一學期結束接到成績單時，出乎意料，我竟拿到班上第一名，讓我喜出望外，覺得沒有愧對雙親和家人的辛勞。回家後，馬上向父母和家人報佳音，驕傲地展示成績單。只見雙親微笑，似有無限得意，又半信半疑地問：「你真的拿到第一名了？」三位姊姊也相繼拍手稱讚，說我怎麼那麼聰明。父親馬上補充鼓勵說：「繼續打拼，更加努力一點，看看三年後，能否拿到全屆畢業生的第一名。」我初一第一學期的優異成績，建立了我的自信心，而父親那句話，可說是我初中三年繼續努力的強心劑。

父親對我的表現，顯然感到很驕傲。每逢親友來訪，就秀出我的成績單，指指點點，微笑地說明各項科目的分數。父親的那種作為，讓我非常尷尬，一再請他不要那麼炫耀。「你有那個實力，還在客氣什麼？」每次他都這樣回應，而親友也會客套地讚賞雙親教子有方。每次聽到這句讚賞的話，雙親都客氣的說，我會讀書，是「天生自然」。

現在回想起來，雙親講錯了，世上沒有「天生自然」的事。初中三年，我真的天天苦讀。上下學，晴天常常走到汗流浹背，雨天常常穿著笨重的蓑衣（早期台灣農漁民常用的用棕櫚葉作成的防雨具），涉水過溪。白天在學校是個好學生，下課回家是個好孩子，晚上在煤燈下（當時沒電燈），勤讀到深夜，週末還要幫家人放牛或種田。皇天不負苦心人，我三年持續的努力，沒有白費。每個學期，我的成績都是勇班第一名。我的導師（歷史老師）和其他

幾位師長，嘖嘖稱奇，說我是斗中創校以來破例的第一人。畢業前幾天我剛到學校時，導師匆匆叫我去他的辦公室，告訴我一個不敢相信的好消息。全屆一百五十多位學生成績統計結果，還是我分數最高。哇！我真的是那屆畢業生的第一名了。看我喜極落淚後，導師繼續說，作為本屆畢業生的第一名，要我在畢業典禮時，上台致詞，感謝師長的教導，同學的愛護等等，並說我將得到縣長獎，也可保送（免試）進師範學校就讀，最後很正經地說，邀請我雙親畢業典禮那天，能抽空前來參加，分享我的榮耀。離開導師的辦公室後，我真有一切如夢之感。想起來真不可思議，一個農家子弟，居然戰勝群雄，兌現了初中一年級時，父親期望我畢業時能得到本屆第一名的心願。太高興了！

回家後我向家人報告導師講過的一切。一陣雀躍歡笑後，僅聽母親和姊姊們說：「太好了，可以免試去念師範學校，免學費，以後又可以當小學老師，不須種田了」，卻看不到父親以往的笑容。他面帶愁容對我說：「我很想參加你的畢業典禮，但是我不會去，因為我們打赤腳的人，不好意思和穿鞋的人在一起。」對父親的謙虛和自卑，我會理解，當時沒有強求他非來不可。

畢業典禮那天，發生了我一生難忘和遺憾的事。我領過縣長頒獎的一支當時相當名貴的紅色派克鋼筆後，遵守校方的安排，代表本屆同學上台致詞。依照從前參加演講的經驗，我開口前，先向前方和左右掃描一番，忽然看到父親的臉，出現在禮堂的窗外。我當時百感交集，吞下差點奪眶而出的淚水，假裝一切如常。演講結束後，禮堂內掌聲如雷，我走下台階，匆匆衝到外面想和父親見個面，可是非常失望，他已離開回家了。那天晚上父親告訴我，他不想讓我知道他在場，怕我分心而影響演講，又說看到我演講時，全場聽眾都集中眼神在看我的情景，認為我台風很好，演講很成功。現在想起來，如果當天他在現場多停留幾分鐘，不管有無穿鞋，我

一定不會羞恥而會驕傲地向師長介紹，他就是育我、養我，促使我今天能站在台上演講的父親。

　　畢業典禮結束後，導師問我願不願意接受保送台中師範。幾經思考，我決定棄權，缺額由那位第二名同學補上。那個由天而降的機會，讓那位同學夢想不到。幾年後相見時，還提起我讓位的往事，頻頻向我道謝，說當年因為我放棄保送，他才有機會保送進師範、升師大，出國進修得博士等等。記得當時簽寫保送棄權同意書時，承辦人再次問我真的要放棄保送？他說很多人都想進台中師範，但是進不去，很難考，為什麼我要放棄？「沒興趣當小學老師」，我斬釘截鐵地回應。其實，那不是火速的決定，而是幾經思考，嚐盡一生中首次面對抉擇的苦惱，猶豫不決幾天後的選擇。得知我有保送資格後，我深知這次的決定，將影響日後的人生走向。從國小開始，我就希望將來當一位工程師，而父親也希望我將來當律師或法官，他說即使法官或律師當不成，家中有一位懂法律的人，家族就不會輕易被他人欺負。深思遠慮後，我覺得如果進師範，我就無法達成自己的志願或滿足父親的願望了。

　　決定放棄保送後，心中有如釋重擔之感，開始積極準備報考高中。台中一中是當時台灣中部地區中學生最嚮往的學校。為了爭取較高的錄取率，維護校譽，學校圈選我和另外十一位比較優秀的同學報考該校。可惜，放榜時，只有我和另外兩位名列金榜。看到幾位落榜的同窗好友，垂頭喪氣，滿面愁容的神情，我不知如何安慰他們，只有暗自慶幸，我可以進台中一中高中部念書了。

三、台中一中的高中階段
（1952-1955）

　　1952年9月，帶了簡單的行李和幾本參考書，到台中一中報到。註完冊後，被安置住在學校的大宿舍，開始體驗和適應群體生活的環境。學校宿舍是教室改裝，每間寢室放置了二十個上下鋪的雙人床，學校指派一位高級班的同學當室長，輔導大家，也派來一位教官，監督全校的住宿生。群體生活，要準時起床和就寢，時間一到，馬上熄燈，八人一桌吃大鍋飯，常見桌友因飯菜分配不均而爭吵，摺疊床單，使用公用大浴室等等，起初實在很不習慣。不過，久而久之，也就應付自如，無形中也體會了群體生活的樂趣。住校雖然日漸習慣，但還是非常想家。每次回家也真不容易。第一學期時，每逢週五下課後，就直奔台中車站，乘坐較便宜的慢車回斗六。抵達斗六車站通常已經夕陽西下，還要在茫茫黑暗中，獨自徒步一小時，才能抵達老家埤仔頭。小時候傳說那段路，發生過令人毛骨悚然的故事，造成我心中無謂的恐懼，不敢獨自夜行。如果不是農忙期，父親或長弟，常會騎腳踏車來車站等候，待我抵達斗六時，我坐在腳踏車後座，一起回家。有時他們因農忙無法前來等候時，我就先去一家和村民頗有來往的雜貨店，或一位親戚（堂兄）家，查問當天村中是否有人來斗六尚未回家者，幸運時我就有同伴回家了。如果當天沒人進城或早已返家，我只好鼓起勇氣，獨自走完那段路，或接受那家雜貨店老闆或堂兄的誠意，在他們家過夜。父親、長弟、堂哥，和那位雜貨店老闆，如此善待我三年，我終生難忘，衷心感謝。

家人非常關心我在學校的情況。每逢週末回家，大家都問長問短，父親常問功課如何，祖母和母親卻關心宿舍的伙食，姊弟妹們問我有沒有被同學欺負等等，我都一一回答。遇到農忙期，我也去田裡幫一點忙。週末回家與家人相聚，覺得時間過得特別快，總想慢點返校。

回家不易，離家更難。為趕上在熄燈前回宿舍，我習慣在星期日下午離家。母親和祖母較細心，常常在中午就提醒我，要早點離家，怕我誤點趕不上火車。母親常說一句話：「要人等車，車不會等人。」我只好聽她的話，依依不捨離家。每次離家，母親總是陪我走出庭外，雙眼似乎濕濕的，給我一些零用錢，叫我如果宿舍伙食吃不飽，就到外邊買東西充飢。母親對我的疼愛，由此可見。

台中一中也是男生學校。我們那屆大約一百五十位學生，其中有些是該校初中畢業後，成績優秀，免試直升高中，其他都和我一樣，來自台灣中部各鄉鎮的初中部，經過聯考錄取而來的。學校依個人興趣，也為三年後報考大專院校，因類施教，將學生分成甲（理工醫），乙（文法商），丙（動植物）三班。在我念高中的年代，理工醫最熱門。因為將來我想當工程師，當然就進甲班了。

上課沒幾天，我就遇到一件不愉快的事。一位同學看到我那支刻有「雲林縣長吳景徽贈」的紅色派克鋼筆，好奇問我，那枝筆是怎麼拿到的。經我說明後，他說我很厲害，並說同班中有不少是各地初中名列前茅來的學生。言下似乎在暗示，雖然我以前是小缸裡的大魚，現在可能會變成大缸裡的小魚了。那句話，讓我心中有所警惕，如要出人頭地，今後三年不可鬆懈。那位同學很羨慕我有那枝好鋼筆，有一天問我可否讓他借用一下，我當然答應。可惜幾小時後歸還時，我發現筆尖受損，寫字走樣，他道歉說不小心鋼筆掉落地上，筆尖剛好著地，我信以為真。後來想想，也許這是他的惡作劇，說不定無意中我被霸凌了，因為後來我發現那位同學，非常

調皮，喜歡惡作劇。

　　在學校，我和初中一樣，非常用功。從高一開始。晚上宿舍熄燈後，常偷偷溜出到餐廳開夜車，趕作業，希望每次考試，各科都能得滿分。可是結果讓我很失望，高一高二兩年，每學期成績都在甲班前三名之外。我開始失去信心，深怕自己會被言中，成為大缸裡的小魚，影響一年後的大專聯考，也覺得台中一中的學生，真的很厲害。我檢討自己，這麼努力，為何成績還是不理想。我想也許是住校，晚上自修時間不足，決定搬出學校宿舍。經父母同意，高三開始與兩位同學，在學校附近租一間老舊的套房。房東提供住宿和三餐，收費合理，整夜啃書也沒人管，下課後自修環境完全改變，希望高三整年，能追趕功課，增加考上理想大專科系的機會。

　　高中時代，我喜歡看電影。每逢優質西洋影片，諸如《羅馬假期》、《桂河大橋》、《亂世忠魂》、《日正當中》之類，在台中戲院放映時，我就湊點口袋裡的零用錢，與一兩位同學前往欣賞。記得有一次週末回家，向家人描述觀賞心得時，遭父親斥責，說我成績不理想，就是因為我常花錢費時去看電影的原故，並再次提起他常說的「勤有功，戲無益」那句老話。我自責之餘，高三那年，沒進過一次電影院。高三整年的衝刺，成績進步不少。畢業時，雖然沒得到甲班第一名，卻也排到全屆第九名，可說比上不足，比下有餘，稍感欣慰，也覺得沒愧對雙親和家人的辛勞，因為我真的盡我所能了。

四、再次面對困難的抉擇：
要不要保送省立台中農學院

　　當時的每屆高中畢業生，按成績，依序可以免試保送一兩名，進國立台灣大學（台大），省立成功大學（成大），和省立台中農學院（中農院）。畢業前幾天，學校安排保送名單時，我知道自己不可能保送台大或成大。校方問我願不願意保送中農院時，我又面臨了人生第二次困難的抉擇。猶豫數日，遲遲無法決定，也沒想到要與雙親商討，自己幾經思考後，選擇了保送，同時選擇該校當時最熱門的森林系。一位排名在我後面的同學，也同時跟進。現在回憶起來，兩人都做了錯誤的決定，因為他後來也重考轉校了。

　　我選擇保送，可說事出有因。我畢業那年，校園流傳一件有關聯考的消息。聽說有位前輩，本來可以保送成大，可是他志在台大，因此放棄保送，決定參加聯考。結果大失所望，一敗塗地，任何學校都沒考上，後來進入補習班，準備次年重考。這項消息，在我得知可以保送中農院時，成為前車之鑒，使我失去信心，不敢參加聯考，深恐如果自己遭遇同樣的命運，因為家庭經濟拮据的關係，絕不可能進補習班，那就命定要回家耕田了。

　　確定保送後，我收拾行李，坐車回老家，等候中農院通知報到。一進門見到父親時，他說：「大家現在應該都在拼命讀書，準備聯考，你為什麼突然離校回來？」我欣喜告知，我保送中農院，不必考試。只見父親，面無笑容，相當不悅的說：「你如果要學農，回家跟我學習就好了。」顯然，父親對我的決定，相當不爽。他叫我放棄保送，趕快回校報名，參加聯考。可惜那時報名已經截

止，我非常無奈，認為命定非進中農院不可了。

　　遭受父親打臉，又失去報考機會，我心情非常沉重。後悔事先沒有和父親商討，就做了保送的決定。聽了父親說：「隨便你了，自己的前途，自己決定。」後，我幾乎落淚。我體會到進中農院，不但失去當工程師的機會，也讓期待我當律師或法官的父親，徹底失望。事出意外，鄰村一位在台灣省林務局服務的「山林管理員」獲知我保送中農院森林系，前來向我和父母道賀，並說畢業後，有機會到林務局服務，當主管，待遇優厚等等。他的來訪，短暫安撫了父親和我的心。可是過幾天，聯考放榜了，我在報上看到好多位成績比我差的同學，都考上了台大醫預科或工學院，萬分羨慕，也非常後悔，自問為何那麼膽怯，沒信心，不敢參加聯考，心中開始煩躁起來。與父親商討結果，我當時決定，進中農院後，要腳踏兩條船，一方面要把森林系的功課念好，另一方面要積極準備參加次年的聯考。

五、腳踏雙船的中農院年代
（1955-1956）

　　為了讓我有一個安靜的環境好好念書和準備聯考，雙親同意我住校外。一九五五年秋，穿了一雙父親特地為我購買的新皮鞋，踏入省立台中農學院大門後，發現校園裡有不少水稻、蔬菜等等農作物栽培實驗室和實驗地，有些真像父親種植的水稻幼苗埔和菜園。我忽然想起之前父親說過「你如果要學農，回家跟我學習就好了」那句話，可說頗有幾分道理。森林系第一年的課程，諸如光合作用，植物生理，植物學名與分類等等，與高中甲班主修的物理化學等等理工課程可說風馬牛不相干，換了不同領域，起初相當恐懼，深怕考試失敗。後來發現了祕訣，那些科目，只需死記，要拚好成績，並不困難。本著那個信念，我白天在校上課，拼命背書，晚上回到住處，又拿起高中的理工課本和筆記，挑燈夜讀。如此日復一日，不敢懈怠，腳踏雙船的努力，終於看到初步的成果。

　　森林系第一年的成績，我居然排名第二。有幾位同學勸我放棄聯考，繼續留在中農院，說我將來一定前途無量。也有同學提醒，如果參加聯考，如意進台大，不是白費了中農院的一年？語下似乎在暗示，人生將會因此慢了半拍。[2]

　　同學的勸導和鼓勵，我聽見了，可是無法改變我參加聯考的決心。一方面想要滿足自己的好奇心，考驗自己的能力，能否進

2　後來聽說一位同學當了非洲農耕隊隊長。另有一位金門來的同學，學成回金門，種植防風林，非常成功。某日，蔣經國巡視金門，那位同學帶他去看防風林，頗受小蔣讚賞。那位同學後來當了金門縣長。

台大，另外也想要擺脫「農業」，重入「理工」的領域。現在想起來，行行出狀元，當時的執著，實在可笑。如果當年沒離開中農院，也許我現在是林業專家了。

　　學期結束，我迫不及待，馬上報名參加聯考。經過一年的自修，信心滿滿前往應試。考試結束離開考場時，自我揣測，應該可以錄取「台灣大學工學院土木工程系」，可是結果令我失望。放榜時我名列「台灣大學農學院農業工程系」。看到農學院三個字，父親說：「既然都是農學院何不繼續留在台中農學院。」我說如果進台大後不喜歡農工系，第二年而可以轉到土木系，畢業後謀職容易，待遇又高，我馬上可以賺錢幫助家計。經我解說，父母勉強同意我離開中農院。[3]

　　其實，我深知父親同意我進台大的原因，是希望我一年後轉讀法律系。我也察覺到雙親也開始為籌備台大學費而操心。哪知天有不測風雲，某日大雨傾盆，泛濫成災，家人靠以為生即將收割的水稻，一夜之間不是被沖掉就是淹埋在泥土中。記得有一次雨過天晴後，我和雙親去巡察受災情況時，母親一見災害情景，情不自禁坐在潮濕田埂上，眼淚直流說，今後怎麼辦？要去哪裡籌備兒子的學費？聽到母親的感嘆，我深感無奈，真希望有貴人及時相助。果然，一位經濟較好的親戚，向雙親鼓勵說如果需要，他願意幫忙，千萬不可讓我失去進台大的機會。為不想干擾親戚，父親轉向一位經營碾米工廠的老闆，以「先拿錢，後繳穀」的貸款方式，籌足我的學費，讓我順利進台大。對這兩位親戚和朋友的誠意，我萬分感謝。

[3]　1950年代，台灣正逢大興土木，興建橫貫公路，石門水庫等等重大工程，急需大量土木人才。因為待遇優厚，吸引不少土木系畢業生。

六、農工轉土木，再攻衛工的 台大年代（1859-1960）

　　台大農工，細分水利和農業機械兩組。因為打算一年後轉修土木，我選擇水利組。當時校方規定，農工系可以免試轉文法科系，但要轉工學院，一定要成績優秀，經考試合格。大一結束後，我和幾位同學參加轉系考試，幸而錄取，非常得意。沒想到，父親聽到消息後，又再次問我為何不轉修法律。可見父親多麼期望我當律師，不希望我走工程這條路。不過，我求學的歷程，演變至此，實在很難再改變了，只好向前走，進入土木系。

　　土木系約有一百二十位學生，其中一半是來自香港，澳門和其他海外地區的僑生。聽說本地的同學中，有幾位是高官子弟，而港澳僑生中，不少是來自當地的僑領或富商。想到自己的背景，心中萌起幾分自卑感，唯恐遭人歧視。不過大家相處不久後，發現那是庸人自擾。台大四年中，結交不少同窗好友，至今乃經常聯絡中。記得有一位僑生同學，時常抄襲我的作業，事後總是堅持要請我吃飯答謝，想來真好笑。

　　台大土木系大二時，每人必修一些基本課程。大三開始，細分結構、交通、水力和衛生工程（簡稱衛工）四組。大多數的同學都選修結構，選修衛工者則寥寥無幾。當時台灣知名衛工專家范純一教授，告知一位受聘為世界衛生組織擔任顧問的衛生工程專家劉永懋先生，眼見台灣急需建造自來水和污水下水道設備，人才短缺，特在台大設立兩名衛生工程獎學金，鼓勵學生選修衛工。該項獎學金，在當時可說數目相當可觀，除免繳學費外，每學期學費和生活

補助費共新台幣三千六百元，畢業後指導教授保證將替得獎者介紹工作。唯一受限的條件是必須繼續保持優秀成績，畢業後應在台灣的衛生工程界服務至少三年。范教授說明該項獎學金細節後，鼓勵有興趣者應盡早申請。由於家庭經濟拮据，又保證畢業後有工作，對我來說，該項獎學金，有相當大的吸引力，因此，我迫不及待，即刻申請。蒙天保佑，在九位競爭者中，我有幸是兩名獲獎者之一。我別無選擇，大三大四兩年，就專攻衛生工程了。非常感謝該項獎學金的提供者，讓我無學費短缺之憂，安心讀完四年大學。

記得1950年代，很多高中學生的家長，特別是台北市，唯恐子女考不上大學，喜愛聘請家庭教師，為子女補習功課。台大工學院的學生，因而頗受這些家長的青睞。因此從大二開始到畢業，我當了三年的家教，指導了五六個學生，每個月多賺了兩三百塊新台幣，補貼費用。大三大四兩年，因有獎學金補助，加上當家教的外快收入，每月開銷有餘，經常寄些小錢回家。也許父母曾向一位鄰居告知此事，大三暑假回家時，那位鄰居稱讚我說，別人上大學要繳錢，而我卻有錢寄回家。那位鄰居哪裡知道，我那些錢，一塊一角，都是得來不易的。

台大有一個學生社團叫「健言社」，其目的在啟發同學的語言溝通和演講能力。大三某一天，我看到海報，說該社要舉辦國語演講比賽。國小時，我參加過幾次的演講比賽，對那項課外活動，甚感興趣。看到海報，馬上報名參加，並向一位同學透漏消息。聽到一位平常低調，沉默的工學院學生，要參加演講比賽，那位同學萬分驚訝，比賽當天，好奇前來聽講。比賽當天抵達現場，我發現十幾位參加演講者中，除了我來自工學院外，其他都是文法學院的學生。比賽前，主持者即時宣布講題，並依抽籤，決定上台次序，千萬想不到，我竟抽到第一位。依照規定，匆匆準備幾分鐘後，我鎮靜上台，無稿演講幾分鐘。下台後，覺得差強人意，靜聽大家演

講後，猜想自己得不到冠軍，但亞軍或殿軍，應無問題。果然不出所料，評分結果，我和一位法律系的同屆學生，得到相同的分數，雙人榮獲亞軍。抽籤平分獎品，記得我抽到兩本上下集小說《飄》（又名《亂世佳人》），而他也抽到一座威尼斯石膏像。知道我得到亞軍後，那位來聽演講的同學將消息在班上傳開，有人對我讚賞外，說我讀錯科系了，不應念土木，應該轉系念法律或政治。

大二暑假，政府要求我們到車籠埔（台中附近）陸軍訓練營，接受三個月的嚴格軍事訓練，考驗大家的體力和絕對服從的精神。時也匆匆，三個月的磨練，結訓後覺得對體力幫助不小。大三開學不久，父親來信告知祖母年老不幸仙逝。我急忙返家，想送愛我、疼我的祖母最後一程，可是心不從願，一抵家門才知道一切善後已經處理結束。傷心之餘，僅在她靈前，鞠躬上香，祈她在天之靈，永息天堂。

大三夏天，前往由台大范純一教授擔任總工程師的「台北市自來水擴建會」實習三個月，參與自來水相關的工程設計。短短三個月，得到不少實地經驗，也認識了幾位熱心指導的衛工前輩。暑假的實習，加強我的信心，進入大四後，保持優良成績，繼續領取衛工獎學金並當家教，修完衛工課程，如期畢業。回顧台大四年，我雖然沒有什麼特別光輝燦爛或浪漫的回憶，但卻留下幾項難忘的點滴往事。

當家教

當了三年的家教（至少教了六七位學生），雖然無形中損失不少溫習功課或趕寫作業的寶貴時間，但是我卻得到了教學的經驗。當家教，有苦有樂。為了不敢誤人子弟，我複習了初高中的數理課本，每週兩天在宿舍匆匆吃完晚餐後，風雨無阻，從台北市基隆路

的台大第六宿舍騎車趕往學生家中，近者台北市新生北路，遠者中山北路或中和，教完兩小時的數理課程後，回到宿舍已近深夜。當家教雖然勞累，但有機會教導需要幫忙的學生，又蒙家長的尊重，心中確實有自我滿足和驕傲之感。當然月終領薪時是最快樂的時刻了。記得當時每次領薪回到台大校門附近時，總會在羅斯福路邊的小麵攤，叫一碗餛飩麵，再加一個滷蛋，一塊紅燒燉豬腳，和幾片小白菜充飢。那是渴望中每月一次為自己打牙祭的豐盛消夜。

　　回顧往事，當時也許因當了家教我才倖免大難。記得大三那年的春天，我與一位久別重逢的朋友前往陽明山賞花。行前在台北，青天白日，氣溫暖和，只有輕裝上山。不料午後氣溫漸降，回來次日就感冒了。自己服藥兩三天無效，病情漸重，數日後出現發燒、胸悶、血痰等等症狀。緊張之餘，前往台大醫院診治。醫師看了胸腔「X光」影片後，告知我感染了「急性肺結核」。醫師一語，有如晴天霹靂，讓我萬分驚愕，憂慮，幾乎昏倒。以前我對「肺結核」稍知一二，也相當害怕。但是從來沒有聽到什麼「急性肺結核」。醫師繼而安慰，叫我放心，並開處方，交代按時服藥，次日再回院複診。臨走前並說該藥可能較一般藥品昂貴。當時我身上餘款有限，深恐不夠買藥，適逢月終，心想再家教一次就將領薪了，靈機一動，想向家住中山北路那位學生的家長求助。因此離開醫院後，我直接騎車前往那位學生家，尷尬地向他母親說明來龍去脈，並請原諒，該日因病無法教學，可否提前支付薪資。感謝那位伯母，不但即刻支付我全薪，同意該日不必教學，並說她鄰居的那位醫師相當高明，建議我向他求教。隨即親自陪我前往。那位醫師聽我簡略說明症狀，並經簡單體檢後，診斷說，我因感冒沒有及時治療而引起「嚴重肺炎」。他似又安慰，也似又警告地說，這種病他可治癒，不過如果我慢一天求診，可能就難保痊癒了。回校準時服用他的處方（可能是某種抗生素）後，次日血痰終止，數日後症狀

就痊癒了。感謝天地及祖先的保佑，那次的重病，我遇到那位伯母和鄰居醫師，及時救我一命，讓我終生難忘。追根究柢，我想當年因為當了家教，才有機會遇到那兩位貴人。

夢想進教堂學英語

　　工學院很多課本均採用英文版。雖然我對課本了解尚可，但是我一直想找機會加強英語會話能力。當時聽說學校隔壁新生南路附近的天主教「懷恩堂」，有位來自美國的修女用英語宣教佈道，我認為也許那是個學習英語會話和聽力的好機會。因此大二時，每逢星期日，即準時前往聆聽佈道，並在會後找機會和她聊些宗教相關的議題。參加幾次佈道後，我想她以為我做了什麼虧心事，帶我到一間小房間，叫我跪下懺悔，要求她說一句我要照說一句。對在信佛的家庭中長大的我來說，她的要求，讓我感到相當尷尬，一時不知如何應對。為了不想讓她難堪，只好她說一句，我勉強一字不漏，照念不誤。看我乖乖聽從她的要求，她喜悅的讓我離開了。那次突如其來的經驗後，我感到「懷恩堂」並非理想的學習英語會話之處，以後也就沒再進入那家教堂了。我體會到要講流利的英語，一定要靠自我努力。

光顧田園音樂廳，欣賞古典音樂

　　1950年代，位在台北市新公園（現已改為二二八公園）東門出口不遠的衡陽路上，有一家裝備簡單，優雅的咖啡飲料冰菓店，叫「田園音樂廳」。因為讓顧客隨意點播古典音樂，物美價廉，且不限制消費時間，因此名傳台大校園，成為不少學生週末喜愛光顧消遣的地方。我雖然常想慕名而去，但是體念雙親和姊姊弟妹們每

天辛苦工作，讓我踏進台灣年輕人夢寐以求的最高學府，要去音樂廳消遣，心中頗有愧歉之感，因而猶豫不決，遲遲不敢前往。直到當了家教第一次領薪後的週末，才帶些作業，獨自踏進「田園音樂廳」，體驗其氣氛。進門後，感到該廳真的名不虛傳，彷彿身處另外一個世界。我找到座位，叫杯冷飲，想作功課，但不久就淘醉在那悅耳的古典音樂中而進入夢鄉了。睡了一覺卻誤了功課，光顧幾次後就不敢再繼續沉迷在「田園音樂廳」了。

我不懂古典音樂，只是每次聽到那優美悅耳的旋律時，覺得心曠神怡，迷迷茫茫，昏昏欲睡。「田園音樂廳」可說是啟發我喜愛古典音樂的地方。記得每次播放一支名曲，店方都備有一份說明單，簡短介紹作曲家身世及曲中每節描寫的情景，讓聽者體會每曲的深奧內涵。店方的用心，令人敬佩，可是時至今日，雖然我還是喜歡古典音樂，但是也許我天資不敏，一直難將音樂與背景，有意義地連結起來。說起來很慚愧。

白色恐怖，籠罩校園

我就讀大學時代，蔣介石領導統治台灣的中國國民黨政府，強烈反共，嚴厲監管人民言行，逮捕匪諜嫌犯，全島人心惶惶。高中和大專院校，推行學生軍事訓練，加強控制學生的思想，以防匪諜的滲透，因此，台大校園似乎籠罩在白色恐怖之中。當時校園曾傳聞某系某人突然失蹤，據說是不當批評時政，被情治單位帶走。也曾廣傳一位住在僑生宿舍的僑生，被教官發現在宿舍熄燈後，於黑暗中偷偷在床上打電報，被疑為在傳遞台灣機密給對岸而遭逮捕。不管那些傳聞是真是假，當時我已時時警惕自己，要認真讀書，不輕言政治，自保平安。

光陰似箭，日月如梭，四年的大學生涯很快就過去了。畢業

後，我馬上參加「台灣省土木建設人員考試」，也參加了「台灣省
衛生工程技師高等考試」。尚未公告結果前，我就應召服役，當起
第九期預備軍官了。

七、當兵容易，求職難
（1960-1961）

　　當時政府規定，大學畢業必須服役一年，名為預備軍官，軍種由抽籤決定。我有幸抽到空軍，被指派到嘉義空軍基地服務，職稱為「空軍少尉衛生工程官」，主要任務是協助排長帶領「充員兵」和維護基地自來水和游泳池的水質。工作相當輕鬆，因此常到基地的水泥溜冰場運動，練習雙輪溜冰技巧。當時年輕力壯，又認真練習，進步神速，幾個月後，我的溜冰技巧，幾乎達到可以參賽的水準，心中除有成就感之外，也自以為傲。可惜退伍後沒有繼續練習，現在連雙輪溜冰鞋都不敢穿了。

　　其實，預官期間最讓我驕傲的是演講比賽得到冠軍的榮耀。某日，本班的指導員，告知基地將舉辦國語演講比賽，問我是否有意參加。因為以前有幾次的演講經驗，我答應參加。那次的比賽，共有十一位代表基地各部隊。我察覺到其中除我是土生土長，受過所謂國語（或北京話）教育的台灣人預備軍官外，其他都是所謂的外省人，講話腔調稍微帶有不同口音的職業軍人。比賽當天，講台上放了一杯水，比我先上台的五六人，對那杯水都視而不見，可是我上台後，立刻拿起那杯水，先喝一口，潤潤喉嚨，安定心神後，才開口演講。也許我語音較清晰，又強調反共，評分結果，我榮獲冠軍。一位充員兵事後對我說，看到我上台喝那杯沒人敢喝的水，就知道我會贏了。因為那個動作，表現了我的自信和冷靜。幾天後，基地海報刊出比賽結果，「張工程官」幾乎成為嘉義空軍基地的名人。兩位同為預官的調皮朋友，將那份海報函寄給當時正在故鄉小

學教書，也是我正在追求的小姐（現在的內人），吹噓說我是何等優秀等等（婚後我問內人，當時有無收到那份海報，始終沒有得到明確的答覆）。

預官服務期間，我想部隊裡的長官，特別是「政治指導員」，都認為我是一位可以造就的人才，因此不只一次邀我加入國民黨，不厭其繁地對我灌輸入黨的種種好處，可是我都以自己是專業人才，對政治沒興趣為由拒絕了。

預官將期滿前幾天「台灣省土木建設人員考試」和「台灣省衛生工程技師高等考試」先後放榜，我雙雙錄取，欣喜萬分，等待退役後，第一職業的來臨。退役回家幾天後，接到省府通知，要我到嘉義縣政府建設科報到服務。幾天考慮後，我放棄那個地方政府的工作，因為正在等候台大衛工教授介紹，待遇較高的省級單位衛生工程相關職位。

等候期間，日子過得特別慢。無聊，焦慮交加。有時下田幫忙，有時騎車到處蹓躂。鄰居問我，大學畢業，怎麼沒工作，在家玩。有人冷嘲熱諷說，我沒背景，父親沒錢又與地方士紳權貴沒交往，不可能找到工作等等酸言酸語。這些外來的干擾，我面帶微笑，其實心裡焦慮不堪，壓力日漸增大，終於病倒，罹患了幾乎致命的嚴重胃（十二指腸）出血，緊急住院。迷迷昏睡中，聽到母親在病床邊，細聲向天地哀求，佑我早日康復，並誓願說，如果平安長大，結婚時一定要殺豬宰羊，答謝天地。蒙神保佑，住院兩週後，回家靜養。那次的重病，承蒙醫師和護士們的細心醫治照顧，我衷心感謝，終生難忘。

世上的事，真難預料。住院第二天，我在醫院收到一封日夜等待的掛號信。「台灣省公共工程局」要我盡快北上報到，接任衛生工程師職位。我躺在病床，感嘆為什麼上天對我這麼不公，我連站都不能站，怎能去台北上班？與雙親和醫師商討後，回信要求等身

體健康後，才延期報到。可惜，該局急需用人，只好另雇他人，而我也因病，失去了夢寐以求的工作機會。那位台大衛工范教授知情後，來信安慰，要我好好養病，等待下次的機會。在家靜養兩個月後，台灣省政府另外一個單位「環境衛生實驗所（簡稱環衛所」，來信說經范教授介紹，願意僱用我。我喜極萬分，馬上整裝北上。哪知報到時，雇方說因為外來的壓力，那個職位已被一位高官子弟捷足先登了。聽到消息，我萬分驚愕，感嘆天下那有這種大欺小，強欺弱的事？求職再次挫敗，開始失去信心，覺得前途茫茫。對方安慰說，不要失望，說我那麼優秀，一定還有機會。我啞口無言，只好再等、等、等……

皇天不負苦心人。等了幾天後，環衛所通知我「台北市公共衛生教學示範中心」，有一位衛生工程師，將受聘到聯合國世界衛生組織（WHO）工作，空缺待補，並強調該缺雖名為「衛生工程師」，實際上是從事一般環境衛生的工作。我當時求職心切，不管工作項目，即刻答應，願意前往一試。

八、找到終身伴侶，生涯轉向的示範中心年代（1961-1964）

　　找到了難得的人生第一工作，非常得意，決定要努力做個優秀的公務員。沒想到在「台北市公共衛生教學示範中心」那三年，竟是我人生變化最大的階段，不但找到終身伴侶，也獲得改變生涯的機會。

　　示範中心是由台灣省衛生處、台大公共衛生研究所和台北市衛生局合辦的獨立機構，在WHO贊助下，劃定台北市城中區為公共衛生示範區，實地推動公共衛生各項工作，並作為台大醫學院和高雄醫學院醫生和護士，公共衛生短期實習場地。該中心先後由許子秋醫師及台大公共衛生研究所陳拱北所長主持。進入示範中心在職訓練半年後，那位前輩，離開中心就任新職，由我繼任他的職位，晉升為示範中心「衛生工程師室」主任，成為年輕小主管，負責該中心環境衛生一切相關業務。該中心獲有美援資助，聽說待遇比一般公務員優厚，工作尚稱滿意，可說少年得志。

　　當時除了每天帶領三四位衛生稽查員和技工，推動八大行業衛生稽查，水質測驗，蒼蠅／蚊蟲／老鼠控制，食品衛生人員訓練等等工作，為台大和高雄醫學院實習醫師和台大護理系實習護士講解環衛相關業務，每季書寫英文工作報告外，也和台大公共衛生研究所一位職業病專家柯源卿教授和美籍衛工教授Fitzerald神父，頻繁互動，還抽空替中心設計一個模範化糞池。工作認真，表現不錯，頗受同事和主管讚許。該中心的祕書，說我是個可造就的人才，勸我加入國民黨。可是我只想工作，不參與政治，遭我拒絕。

有了安定的工作，雙親開始關心我的終身大事。經雙親幾位親友安排，我應付應付，相親幾次，都看不到如意的對象。無意中，我向母親提起正在追求中的那位人人喜愛的小學老師（現在的內人）。母親馬上前往附近一間頗有名氣的廟宇，幫我抽籤問神，回來後說，「姻緣天註定」，因為那張籤書寫了下面四節詞句：

> 選出牡丹第一支，勸君折取莫遲疑，
> 世人若問相知處，萬事逢春正及時。

等字，意思是說那位小姐是個好對象，不管別人怎麼說，應該馬上娶過來。經過一段時間的交往，兩人於一九六四年初訂婚，並擇日將於該年底結婚。可是訂婚後不久，一個突如其來的免費出國進修機會，改變了我們的婚期規劃。母親為我找對象問神抽籤的事，也許有人認為是迷信，但是我認為很微妙，不可思議。從結婚到現在，她與我同甘共苦，一起養育兩個兒子，成家立業，並各自育有一男一女，四個活潑可愛的孫子女，帶來家中很多歡樂，內人不愧是位名副其實的賢妻良母。

台灣於1960年代，工業突飛猛進，為預防職業病，衛生處獲WHO資助，規劃派遣一位醫師和一位工程師，赴美研習職業醫學和工業衛生。該項獎學金除免學費外，每月補助三百元生活費，學成後，必須回國服務至少三年。本人和時任基隆醫院的內科主任許澤清醫師，有幸蒙衛生處長推薦，榮獲該項獎助金。我的生涯，也因此由衛生工程，轉向環境衛生，再轉到陌生的工業衛生領域了。

美國匹茲堡大學公共衛生學院，特別是職業醫學和工業衛生部門，名聞全球，教授陣容都是頂級專家和學者。匹茲堡是美國鋼鐵、煤礦和其他重工業重鎮，適合作為職業醫學和工業衛生校外教學和參觀場地，因此WHO顧問建議我倆前往該校進修。一九六

年八月，離台來美，當時公費出國，曾在鄉里轟動一時，傳為佳話。有人說那是我老家風水好，和祖母多年吃素，虔誠信佛，好施濟貧積德所致。真的嗎？信不信由你。據說當時有人猜忌我巴結上司，才蒙推薦免費出國進修。想起來真好笑。

九、初抵美國的尷尬
和刺激的經驗（1964）

　　來美第一站去華盛頓的WHO北美洲分署報到時，遇到幾位來自其他國家的學生。辦完報到手續，主辦人帶大家去附近一家西式餐館用餐。大家坐定後，我最先接到菜單。過目後，看到菜單中列出各種肉類、海鮮、三明治等等，其中最引我注意的是，我平生從來沒吃過，價錢最貴的龍蝦。我問主辦人有無限制午餐價格或點菜項目，她說不用擔心，想吃什麼就點什麼。服務生查問點菜項目時，我就毫無猶豫點了龍蝦，對方並說可能要等幾分鐘。我繼而好奇注意別人點什麼菜，只見大家都點些三明治和漢堡之類簡單的午餐。服務生送來塑膠圍巾時，有人微笑了。龍蝦上桌後又是一陣大笑，讓我那頓午餐吃的很不自然。飯後主辦人對我微笑說：「張先生，你知道那隻龍蝦多少錢嗎？希望你有享用豐盛午餐的經驗。」我想她只是隨便說說，可是在那片刻，我尷尬得簡直無地自容。現在想起來，如果來美前，多學習些美國人的日常生活習俗，相信就不會發生那種尷尬的場面了。

　　第一次來美，樣樣新奇，特別是美國人的友善和好客。華府報到後，前往密西根大學英語中心接受兩週英語訓練。在華盛頓飛往底特律飛機上，與鄰座一位陌生老美男士閒聊。幾分鐘後，他自我介紹說，他是底特律機場內一個飛行俱樂部的飛行教練，並說如果我有空，要帶我乘坐他駕駛的小飛機，翱翔底特律上空，問我要不要。驚訝又好奇之餘，我欣然答應，並相約見面時間和地點。本以為那是空談，沒想到幾天後的週末，他真的按時開車前來接我後，

直奔機場。兩人爬上一架中古的教練小飛機，一位女技工用力轉動螺旋槳，啟動引擎，飛機馬上衝向天空，在底特律和密西根湖上空，翱翔將近一小時。為了展現他的飛行技巧，有時關掉引擎，靜靜滑翔，有時加強馬力，斜向直衝。雖然在空中飛翔時稍感慌張和恐懼，但是當時我真的享受了前所未有、難以形容的刺激和樂趣。下機後，他帶我到他家，和太太一起招待我豐盛的晚餐後，再送我回住處。哇！今生第一次遇到這麼好的人，沒花一分錢，可以體驗乘坐小飛機，享受翱翔天空的刺激和樂趣，真榮幸！對那位老美的友善和好客，我深受感動。

十、獲WHO獎學金，赴匹茲堡大學攻讀工業衛生（1964-1965）

　　在密西根大學兩週英語訓練結束後，我轉往匹茲堡大學公共衛生學院註冊。上課時發現十幾位同學中，大多數和我一樣，由WHO資助，來自世界各國。這些文化習俗背景迥異的人，集聚一堂，時常爆出一些笑話。一位來自非洲的同學說，他爸爸有七八個太太，所以他有二三十個兄弟姊妹，而來自印度的同學說，他結婚時才第一次看到太太的面孔等等，搞得哄堂大笑。有一次，出於好奇，在公寓中向一位來自印度的研究生請教，「早安」兩字印語怎麼說。「阿米多米，馬那馬西拿」，他順口回答。次日上課前，我向一位也是來自印度，研究人口控制的中年婦女，生硬地道出那幾字，沒想到她笑說：「張先生，你知道那句話是什麼意思嗎？那是我愛妳。」那位同宿的老印又開了玩笑，給我一次尷尬的惡作劇。

　　四位孫子女們常問我，為什麼我的英文偏名叫「CHUCK」？在匹茲堡大學公共衛生學院進修時，無意中我取了一個既簡單又普遍的英文偏名。本人和兩位外國學生，於1964年的聖誕節，應一對美國夫婦的邀請，到他（她）家共享聖誕晚餐。自我介紹時，我自稱「HSING-CHI CHANG」。主人試叫幾次，舌頭總是轉不過來。尷尬之餘，主人太太說：「我給你取一個簡單的偏名叫CHUCK好嗎？」我當場欣然同意。沒想到這個偏名，竟成為我爾後一生在美國的標籤。左右鄰居，工作同仁，甚至不少台灣鄉親，都以此稱叫我。當然在任何場合自我介紹時，我也以CHUCK自稱了。

　　匹茲堡大學公共衛生學院工業衛生課程，涵蓋工程、化學、

生物、病理、毒理、生物統計、傳染病學、人體工學等等，還要呈交論文，口試通過，才能畢業。剛開學正苦於思索論文題目時，一位專精噪音控制的教授，邀我當他的助教，並幫我選定碩士論文題目，解除了思索論文題目的困擾。繁重的功課，加上當助教，做實驗、寫論文，每天忙得不可開交。時也匆匆，經過九個月苦讀，我終於順利畢業，得到工業衛生碩士學位。離校前，那位論文指導教授問我，是否可以不回台灣，繼續留校，幫他做實驗。我斷然謝絕，並告訴他如果我違約沒回台服務三年，要退還WHO美金八千元的獎助金。他說那不是問題，並說他要幫我找工作，不到三個月，那個帳款就可還清了。雖然他說得有理，對他的盛意，我乃再次道謝。其實，我不想繼續留校的原因，除不想違約外，是不要讓我將來的另一半，繼續在台灣等下去。我要回台結婚！

學業將結束時，兩位台灣長官的來信，讓我頭痛，遇到左右兩難的困擾。某日，突然收到「台大公共衛生學院（公衛院）」院長陳拱北教授，也是時任「台北市公共衛生教學示範中心」主任來函，希望我學成回國後，到公衛院服務，從事教學、研究，為台灣培育工業衛生人才。正在思考是否答應時，幾天後，亦接到省衛生處處長許子秋醫師來信，告知回台後將升調我到「衛生處工業衛生科」服務。深知那次的抉擇，將決定今後的生涯走向，同時想起當初蒙許處長推薦，榮獲WHO獎助金的盛意，幾經思考，我終於答應到省府當公務員了。

離校後，依照WHO安排，考察美國安全衛生研究所，紐約市、洛杉磯、東京和日本福岡煤礦等單位的工業安全與衛生（工安衛）和環保相關業務，索取參考資料，於1965秋安返台灣。

十一、初為人父，台灣省政府衛生處服務三年（1965-1968）

　　得到工業衛生碩士學位回台後，離開示範中心，到位在霧峰的台灣省政府衛生處第二科（工業衛生科）服務，協助科長籌劃和推動全台的工業衛生業務。該科底下設有「環境調查」和「環境改善」兩股。我就任後即刻晉升為「環境調查股」薦任股長，成為小主管，督導十幾位員工，在當時的台灣公務員體制下，算是不錯的職位。

　　為加強工作效率，衛生處在第二科底下，設有北部（三重），中部（台中），和南部（高雄）三個工業衛生中心。剛到任就當股長，難免引起同仁的猜忌。有人懷疑我若不是走後門進來的，就是處長的親信，才會受到特殊優待等等。對這些不實的傳言，我都一笑置之。雖然編制上我是「環境調查股」股長，其實在工作上也涵蓋環境改善的項目。當時一位日籍WHO顧問（職業醫學專家，山口醫師）來台指導相關業務，上方指派我當他的助理。相處一年，受益良多。

　　工業衛生科是衛生處較新的部門，專業人員不足，環境測試儀器短缺，相關法規不全。因此我上任不久，就開始籌備並協助購買相關儀器，訓練工業衛生技術人員，編訂工人環境暴露標準（又稱恕限量）初稿等等初期的工作，並常陪伴那位WHO顧問，前往前述三個工業衛生中心督導或協助。其他工作包羅萬象，諸如配合省府建設廳和農林廳，審查全台工廠設廠前相關設備（特別是中部地區的農藥製藥廠），審核台灣中部許多食品加工廠的水質改善設

備，評估空氣汙染和其他公害糾紛案件等等。在經辦的案件中，除了審核水質改善案與同仁意見不同稍有爭論，和評估一件空氣汙染糾紛案，遭受高官指控我袒護廠方，有失職守兩件稍遇挫折外，其他每案，我都依專業知識，秉公處理，如期結案。工作表現，頗獲上司信任。

工作就緒後，父母替我選擇黃道吉日，於一九六五年底結婚。我邀請處長當證婚人，他欣然答應，同時也邀請山口醫師來參加在埤子頭老家舉辦的喜宴。兩位首長和外賓駕臨，增添不少婚宴的光彩。喜宴在我老家庭院曬穀場舉辦，席開四十桌，喜氣洋洋，也花掉了我的積蓄。幾年前我重病時，父母親曾發誓，如我身體恢復健康，結婚時一定要殺豬宰羊，拜謝天地。果然不違誓言，結婚該日清晨，兩頭半熟的大豬大羊加上一些新鮮水果，擺在庭院的祭壇上，我和雙親手拿三支香，跪地拜謝天地。回想起來，我的婚禮雖然有點庸俗之感，但對雙親敬神的信仰，和愛子心切的情懷，深深敬佩和感謝。

婚後不久，內人隨即辭掉教職，搬去台中，兩人一起住在一間租來的小公寓。她也幸運馬上找到在台灣人口研究中心服務的新工作，兩人共同開始踏入人生另一階段的新生活，建立小家庭。本人與科長於1967年10月初，奉派前往馬尼拉，參加「聯合國世界衛生組織（WHO）」和「國際勞工組織（ILO）」合辦召開的西太平洋地區國際工業衛生研討會，報告台灣的工業衛生進展概況，並與其他國家代表交換經驗。一位來自埃及的WHO顧問，也是匹大校友，知道我學成回台，貢獻所學，稱讚不已，並說WHO給台灣的獎學金沒有白費。馬尼拉之行，第一次有機會參加國際會議，真是難得的經驗。

長子志銘於1967年1月12日出生後，增添家中更多的樂趣和希望，無形中促使我更加勤奮工作。同年春天，三位WHO顧問（一

位澳籍職業病醫師，一位澳籍工業衛生師，和一位波蘭籍護士）來台視察，我奉派陪伴他們全台走透透。那位澳籍醫師看到各地建設施工時引發的灰塵，懷疑台灣可能有矽肺症問題，建議我去澳洲新南威而州衛生部，進一步研習與矽肺症相關之工作環境評估和粉塵控制技術等等[4]。承蒙該位部長安排，幾星期後，我就啟程前往澳洲實地研習，成為該部的三個月短期志工。在澳工作時，深覺專業學識有待加強，心中浮現再次赴美進修博士學位之念。因此研習結束回台後，開始查詢美國相關大學提供獎助金的機會。

皇天不負苦心人，送出十幾封申請書後，接到西北大學工學院環境衛生工程系一位知名教授愛德華・赫爾曼回函，接納我的申請，提供兩年免學費，並每月支付約五百元的研究獎助金，幫他完成一項由美國衛生部資助的研究計畫。得到這個好消息，家人非常欣慰，我也決定辭掉衛生處的工作。該年六月，我向衛生處請辭時，主管甚感驚愕，說我已擁有人人羨慕的工作，為何要辭職，遠離妻子，再回美深造，並勸我三思。沒想到看我辭意甚堅，他卻說年輕人應該像我這樣，有進取、求上進，追求自己的夢想。人事主管並說，如果兩年內我能畢業，將給我留職停薪兩年。我深知不可能這麼快就能完成學業，當場感謝他的盛意，並說拿到博士學位後，會盡快和他聯絡，或許那時我會考慮再回到衛生處的崗位。辦完離職手續將離開辦公室與相處三年的同事惜別時，心中油然萌起無限的眷戀。回顧在台前後數年服務中，幸蒙上司的信任和提拔，並受到同仁的協助，讓我能順利完成分內的職務，除了深深感激外，實在頗有依依不捨之感。不過其間也承辦過兩三個讓我感到遺憾的案件：

（1）　出國進修前，在「台北公共衛生教學示範中心」服務

[4]　那位澳籍醫師，時任該部部長，而那位澳籍工業衛生師，是該部的專家。

時，為要改善台北市城中區自來水水質，規劃購買「加氯器」。也許因為本人不夠機警又深具同情心，竟無辜被「加氯器」貿易商的一位推銷員詐騙新台幣兩千元，約當時半個月薪水（詳情請閱附錄一〈加氯器的故事〉）。

（2） 回國後在省政府衛生處服務時，負責驗收為改善台灣中部食品加工廠使用之地下水水質而由省府補助裝置之幾十件「加氯器」，涉及「加氯器」裝置不妥疑案，與主管和同事發生爭議的不快憾事（詳情請閱附錄一〈加氯器的故事〉）。

（3） 在衛生處服務時，承辦一件空氣汙染糾紛案，本人秉持公平專業的原則，執行任務，卻無辜遭受數位監察委員高官，指控本人收賄、失職，被迫前往監察院，接受數小時無理的調查，嚴重侮辱專業和本人的人格（詳情請閱附錄二〈大昌案〉）。

十二、次子出生，
西北大學獎助金，半工半讀，
攻博士（1968-1972）

　　離開衛生處後，因存款有限，開始為路費煩惱。感謝兩位台大同窗，及時相助，讓我湊足購買來美單程機票。離台前，母親說我心腸那麼硬，怎麼能離得開妻、子和家人，遠走高飛，不知何時才能再見面。母親邊說邊流淚，她的幾句話，讓我已經雜亂的心情，更加難過。

　　一九六八年八月底，我帶了一個小皮箱，一張美金三百元支票和八十塊現金，依依不捨，暫時揮別愛妻和年幼可愛的長子與家人，飛抵美國芝加哥，再乘車安抵西北大學的校址埃文斯頓。在機上，我思潮起伏，不知何時才能和妻、子重聚，三十歲了才開始要念博士學位，今後幾年一定困難重重，即使如期得到學位，和其他服役後就來美進修的台大同學比起來，我的人生樂章也已經慢了半拍。種種雜念，引起我懷疑，再次來美是否作了一項聰明的選擇。不過大局已定，我只有勇敢向前衝，自約此行只許成功，不許失敗。

　　抵校次日去銀行開戶時，行員說我是外國人、新客戶，支票要等七八天才能領取現金。行員言出，我馬上緊張起來，因為我怕口袋只有八十塊現金，恐有青黃不接之虞。果不出所料，上課幾天，獎助金尚未接到，銀行也領不到錢，又剛抵此地，尚未認識新朋友，口袋僅存幾塊錢，想來想去，真的求助無門。最後鼓起勇氣，向指導教授愛德華‧赫爾曼說明困境，他馬上從口袋中掏出二十

元，幫我暫時脫困。幾天後和一位同是台大校友的同學談起此事，他說第一次聽到外國學生向教授借錢的事。說者無意，聽者有心，那位同學的話，讓我感到無限尷尬，對行前準備不足，深感歉愧。我的指導教授是位知名的環境衛生工程專家，當時正在主掌一項噪音與聽力關係的研究。上課不久，他就對我簡介他的研究內涵。因為我是獎助金的學生，他要求我每週工作十小時，幫他整理研究數據和雜事。雖然工作時間不長，也不費體力，但卻減少了我寶貴的念書時間。為了如期畢業，他提醒我應該盡早敲定博士論文題目，撰寫論文計畫書，申請政府補助金，購買儀器等等。

博士論文是取得博士學位的重要關鍵之一。我日夜思索，想不出適當的題目。某日，乘坐芝加哥捷運時，察覺到車廂內高分貝的噪音，我不禁自問，長久乘坐捷運，是否有危害聽力的風險，噪音可否降低，有沒有人做過這方面的研究等等。靈機一動，心想也許我可進一步探討這些問題。經指導教授和「芝加哥捷運局」同意後，敲定《芝加哥捷運系統之躁音研究》作為我的論文題目。

初抵埃文斯頓後，我就非常想家，與遠在故鄉的內人，頻頻以書信互通訊息，報告新環境的點點滴滴和敘述想念之情，祈望她們母子平安。想起與妻子離開一年多期間，內人除專職工作外，還要照顧幼小的兒子，是多麼的無奈和辛苦。論文題目敲定後，心情逐漸平靜下來，夜深人靜時，更加寂寞想家。看到幾位已婚的研究生，週末或假日，有妻子陪伴，非常羨慕。我決心要趕快申請永久居留證，省吃儉用，也要盡快將妻兒接過來。一九六九年底，終於如願，他們飛來美國團聚了。記得在芝加哥機場見面，內人和我喜而相擁淚下時，幼小的兒子，只顧玩弄他的直升機模型玩具，似乎不知道他已來到了新大陸，再看到久別的爸爸了。

妻子團聚後，心神較安定更加專心功課，開始積極準備論文計畫書。因為該校從來沒有人做過類似的研究，系裡沒有需用的儀

器，我必須以論文計畫書，向國家衛生研究院申請補助，以便購買相關儀器。指導教授特別提醒計畫書的重要性，如果內容空洞，拿不到獎助金，那麼我追求博士學位之夢，就難以如期實現。教授的警告，我銘記在心，每天下課回宿舍晚餐後，再回校在研究室或圖書館，埋頭鑽研，非到深夜不回家。很不幸，也許因為幾個禮拜的緊張和焦慮，我幾年前發生過的十二指腸出血老毛病，在某天午夜時分復發了，而且比上次更嚴重。內人流著淚水，緊張萬分，向鄰室一位朋友求助。兩人扶我下電梯時，我就昏迷不醒人事了。醒來後，已經躺在病床上接受緊急治療。出院後受到愛妻的細心照料，很快恢復健康，不到一個月，我就回校繼續上課或撰寫論文計畫書了。對內人的細心照顧，那位朋友的及時相助，以及醫療人員的專業照料，我萬分感謝。

　　很幸運，論文計畫提出後，很快就得到好消息，順利得到獎助金，讓我購買所需相關儀器，啟動下一段的論文工作。白天到芝加哥捷運局各車廂測錄噪音，晚上回實驗室分析，撰寫電腦程式，或到圖書館參閱相關文獻。日復一日，從未間斷，不到兩年，已收集到論文數據，也修完空氣污染、放射能與健康、傳染病學等等大部分的環境衛生工程系課程。心想，爾後再修幾門課，專心寫論文，很快就可畢業了。

　　我們的次子志弘於1971年3月17日出生後，家裡增添很多歡樂和熱鬧，可是我也開始擔心家庭經濟的問題。因為再半年，我的獎助金就將期滿了。我向指導教授查問有無可能延長，他叫我放心，雖不敢保證，但相信沒問題。離發薪日期越近，我越緊張，直到最後一張支票到手前兩個禮拜，心知銀行存款無幾，不能再等，我問指導教授可否讓我到校外找工作，半工半讀，完成我的學業。天無絕人之路，經教授介紹，很幸運，幾天內找到馬克隆顧問公司環保相關工作。經過兩年半工半讀的操勞，終於1972年6月，如期獲得

博士學位。記得畢業典禮那天回家，我擁抱愛妻，感謝她三年來的同甘共苦，只見她喜極淚下，真是一生難忘的一日。

十三、馬克隆顧問公司給我半工半讀的機會（1971-1972）

　　馬克隆顧問公司是位在芝加哥南郊，僱用四十多位員工的環保顧問公司。老闆馬克隆博士，是一位知名的粉塵鑑定專家，和善可親，同意讓我每週上班兩天，如果週日要上課，週末上班也可以，強調工作成果，不計較工作時間長短，對半工半讀的學生來說，是相當有彈性的安排。當時公司除從事一般空氣污染相關顧問工作外，正在進行一項美國環保署委託的研發案。為了研發方便，公司特在一棟大樓地下室，設置模擬煙窗，和粉塵製造設備，要我在那裡做實驗，收集數據，設計和監督製造，並實地測試一件實用，精確的「煙窗粉塵排放量採樣儀器」。

　　找到半職的工作後，湊足三百元，買了一部老爺車。每週末兩天，開車延密西根湖公路到公司上班，獨自在地下室做實驗。每當啟動電源，整個地下室噪音隆隆，頗有孤單、恐懼之感。有時胡思亂想，如果發生意外，將怎麼辦。老爺車不可靠，夏天下班回家途中，常因引擎過熱拋錨，需請他人幫忙，推車到路旁，待引擎降溫後再起程。冬天因氣溫過低，引擎無法啟動，要請鄰居幫忙充電。種種因素，無形中造成我經常精神緊繃。在功課和兼差工作雙重壓力下，我又病倒了，十二指腸出血老毛病又復發了。休息兩個禮拜後，再去上班。本以為因病休假期間，一分錢也拿不到，沒想到老闆馬克隆博士，不但全薪照付，並安撫說，如有必要，可以再休息幾天。啊，我真的是吉人天相，遇到好人。若不是馬克隆先生的仁慈慷慨，也許我要借貸，度過那短暫經濟拮据的日子了。

　　經過幾個月的測試，終於有了成果。公司的工具間，製作了第一件不鏽鋼，笨重的儀器，在田納西河谷管理局的發電廠煙窗，測試成功。美國環保署為要進一步擴大測試，要購買二十件同樣的儀器，要求公司撰寫計畫書。因此，我開始趕寫計畫書，如期送審，等待回音。

　　在等待計畫書回音期間，我奉命處理一件空氣污染糾紛案。一家製造氯化物的化工廠，被附近居民控告其煙窗的排放物，損害農作物。為要公正評估，需要依照環保署的規定，實地煙窗排氣採樣分析。採樣當天，毛毛細雨，我全副武裝，戴上防毒面具、安全帽、安全眼鏡，穿上安全鞋等等，爬上裝在直徑約一公尺，高約五十公尺煙窗的垂直鋼條階梯，站在煙窗口六尺下的3×6尺工作臺上，進行採樣。工作臺是用三夾板，以四條小鋼線，吊在煙窗出口六尺下臨時架設的。工作當時，適逢微風徐徐吹來，工作臺微微搖動，心中頗感不安。我小心翼翼，完成任務，平安回家。指導教授非常關心我週末的工作情況，星期一上課時，常問我週末做了什麼工作。那次聽到我爬煙窗的事，他問我有無人壽保險，並說像那種危險的任務，我應該拒絕。教授的警告，我銘記心中，也慶幸那次煙窗採樣工作，安然無恙，順利完成任務。

　　兩年的兼差，我得到不少經驗，撰寫了兩篇與工作相關的論文，發表在專業雜誌上，覺得很光榮，也很有成就感。我對公司的工作頗感興趣，而我的表現，也受到馬克隆博士的讚賞。1972年6月獲博士學位時，我就從兼差轉為全職雇員了。老闆期待我承擔之前呈送環保署審閱的計畫書核准後的後續工作。可惜，一兩個月後，因為公司人員不足，該項計畫未蒙環保署核准，斬斷了穩定資源。老闆以無法高薪繼續聘我為由，非常客氣的請我另謀他職，並說需要時，願意為我寫推薦書。我答謝他兩年來的指導和愛護，無奈告別馬克隆顧問公司。

十四、初為人師——伊利諾州立大學任教（1972-1974）

非常巧合，離開馬克隆顧問公司幾天，伊利諾州立大學，綜合衛生系系主任，造訪我西北大學的指導教授，請他推薦一位具有博士學位的優秀畢業生，前往該校任教。我剛失業，蒙教授推薦，有幸與那位系主任面談片刻，即當場應聘為該校「環境衛生工程助理教授」。欣喜之餘，湊足前金，買了一部福特新車，於1972年8月中，全家搬往伊利諾州諾漠，一個冬天可能冷到零下十五度（華氏）的小城鎮。

伊利諾州立大學綜合衛生系，只有五六年歷史，偏重教學。系主任期待我除教學外，應朝向研究及訓練工業衛生和環保專業人才。他對該系的擴展，頗有信心，對我鼓勵有加，說過幾年他將退休，希望我繼承他的職位。初為人師，我不敢誤人子弟，每項課程都充分準備，認真授課，獲得學生的好評。因為準備教材，對專業學識，信心滿滿，因而順水推舟，當年考取了「美國工業衛生院」頒發的「工業衛生師」執照，列為全美第八百零二位該項專業的持照者。我深以此為傲，因為那是公認的工業衛生學識和經驗的專業指標。

第一學年結束後，經系主任安排，前往哈佛大學公共衛生學院，接受「教學技巧訓練」三個月，受益良多。我利用機會，全家在波士頓小住三個月，週末悠遊不少名勝景點，過了一個充實愉快的暑假。

美國國會於1972年通過工業安全衛生（簡稱工安衛）法案。

勞工部為有效執法，規劃將委託各大學，訓練大批工安衛檢查人員。為爭取該項訓練，筆者與系主任合寫「工安衛技術人員訓練申請書」送請勞工部審核。系主任野心勃勃，打算一年內要訓練三四百人。我深知系裡教師不足，設備有限，要訓練那麼多人，核准機會不大。雖然我建議受訓人員減半，可是系主任不同意，認為核准後，再多顧幾位教師，擴充設備。果然，申請書呈送不久，勞工部以教師不足，設備有限為由，拒絕了我們的申請。

　　訓練計畫遭拒後，並沒有減低我教書的興趣，打算好好工作，希望早日晉升副教授、教授、系主任等等，夢想將來在學術界的錦繡前程。該校規定，教師九個月的薪水，以十二個月平均支付，暑假期間若有研究或訓練基金特別資助，算是額外津貼，否則依上課科目多寡計薪。系主任告知第二年暑假，我僅將教兩門課，月薪將減半。雖然那是額外津貼，但是對一位家有四口，新進低薪助理教授而言，幫助不大。經系主任同意，安排一位同仁代課，讓我暑假另謀他職打工。很幸運，經過幾次書信來往，獲得位在舊金山的貝特工程公司聘為「資深環保噪音控制工程師」。我欣喜萬分，向系主任約定開學前一定回校上課，並將簡單傢俱存放朋友家，全家開車，啟程前往舊金山。

十五、貝特工程公司
「資深環保及噪音控制工程師」
（1974-1977）

學界轉業界的挑戰

經過一星期，兩千英里的長途跋涉，終於抵達舊金山，暫居北郊核桃谷公寓，每天乘坐舊金山灣區捷運上班。貝特工程公司是全美赫赫有名的工程公司之一，承包工程涵蓋世界各地各類大工程，諸如煉油廠、化工廠、發電廠，捷運系統等等的設計與施工。由於世界許多國家都非常重視環保問題，幾乎每項工程都須準備環保評估及改善策略書，因此我被指派在環保部門工作。我的主管，和善可親，但是工作嚴謹，毫不馬虎，兩三年前才辭掉普渡大學機械系副教授職位，離開學術界，前來業界服務。第一天上班就對我說，雖然我只是暑期前來打工，但是薪資並不低於一般全職雇員，對我的工作能力期待很高，並警告說學界與業界要求不同，一切講究效率，交代的工作，一定要提前或準時完成等等。他最後似乎相當誠懇的說，如果我有問題或困難，可以隨時請教他，他會盡量幫忙。短短的面談，讓我心裡忐忑不安，開始緊張起來，深恐無法勝任這份新工作。

第一次承辦的工作是撰寫一座火力發電廠施工期間的噪音，對附近居民的影響評估和建議。主管說明該項工作大概內容後，問我有無把握如期交卷，我猶豫答覆說：「應該可以，我願意試試看」。主管馬上打斷交談：「到底會還是不會，不可說要試試

看」。當時我察覺到，也許東西方文化背景不同，我的答覆是含蓄的表明我可以勝任，只是不敢直接了當說出口而已。那次的經驗，我學到了爾後我在業界服務，回應主管交代工作的態度時，要果斷、有信心，不是要試試之類謙虛的話。接下該項任務後，我馬上翻閱相關政府法規，噪音預測及控制相關技術參考資料，幾乎夜以繼日，兩星期後，初稿準時交卷。

也許審閱我的那份噪音環評報告書後，對我的專業能力有信心，一兩天後，主管問我願不願辭掉教書的職位，暑期後繼續留下在貝特服務，成為公司的正式員工。那個意外的消息，讓我徬徨數日，因為之前我已對系主任承諾，暑假後將回校任教，如果臨時辭職，恐對校方造成困擾。經與內人商討結果，以加州一年四季氣候溫和，業界待遇較優為由，決定辭去教職。幾天後，電告系主任我將辭職。如我所料，他相當不爽的說，我辭職的事早已規劃，只是他被我蒙在鼓裡，並請我再三考慮。知道我辭意已堅後，他說加州氣候溫和，業界待遇較優，難怪我要辭職，繼而祝我新職如意。回校辦理辭職手續向他告別時，又說對我很失望，本以為過幾年，我就可以接任他的系主任職位，現在他要再另覓新人頂替，時間太匆促，言下似乎在暗示我帶給他不少職務上的困擾。我再三強調辭職的事，真的事先毫無規劃，對他造成的任何困擾，深深致歉。現在回想起來，那次由學界轉向業界的決定，也是我生涯中的一大轉變。

和很多新移民追求美國夢一樣，在貝特工作就緒後，開始想要擁有自己的房子。為了籌款購屋，我們省吃儉用，內人也開始工作，增加家庭收入。幾個月後，1975年初，以三十年分期貸款方式，在康科德（舊金山東灣小鎮）新開發社區，第一次購買了一間美金五萬八千元（每月支付銀行三百七十元），一千九百平方英尺，四房二衛的平房，搬出狹窄的公寓，生活環境向前跨出一大步，舉家歡樂。看到兩位年幼的兒子，在室內外自由自在奔跑跳

動，使我想起之前租住公寓時，常受樓下鄰居埋怨情景，深感幾年來的辛勞終於得到一點代價，解除了無畏的困擾。

生活安定後，雖然妻子已經團聚，但是我離台已經將近十年，非常想念遠在台灣務農年邁的雙親。雖然有時寄點錢回家，聊表孝敬之意，但總想能早日重見，暢敘別後。因此一九七七年夏，全家返台省親兩星期。剛抵家門，父親的一位朋友，鳴炮歡迎我們，說我是附近幾個村里中第一位得到美國博士學位的人，學成返國，光宗耀祖，當然要慶賀一番。我感謝他的盛意，但對他過分的褒獎，頗感尷尬。闊別10年，與親朋見面，有說不盡的故事。他們只看到我得到博士學位的光榮，但是哪裡知道我那個學位，是經過半工半讀，耗費不少精力和時間得來的。在台期間短短兩星期，有機會悠遊各地觀光景點，讓兩位年幼兒子看到美麗的故鄉，深覺不虛此行。

和土木、電機、化工等等傳統工程比較起來，噪音控制是個較新也較冷門的工程。雖然貝特是個大公司，但是噪音工程師卻不超過四五人，除了我有土木、衛生工程、環保、工業衛生和工業安全廣泛背景外，其他都是機械系出身。因此在公司裡面，我的工作除了噪音控制之外，偶爾也會身兼其他工作。為了工作上的需要，在貝特服務期間，我有幸考取了加州土木工程師註冊執照，同事說我是個通才。那張土木執照在我後來的生涯上，只是在名片上增添一項資歷，實際上並沒有發揮什麼作用，因為我一生除了在台灣時，設計過一個示範化糞池外，從來沒有做過任何土木相關的工程。

在貝特公司工作兩三年之後，得到不少經驗和心得，撰寫了一篇《工廠噪音預測與控制綱要》論文，發表於美國噪音與震動專業文獻季刊，頗有成就感。當時打算繼續在公司服務下去，在舊金山灣區定居下來。可是預想不到，1977年夏從台灣回美後，獲知美孚石油公司正在徵聘一位有噪音控制經驗的工業衛生師，待遇比貝特公司優厚不少。雖然公司總部在紐約市，但是環保和工安衛部門

卻在紐澤西中部普林斯頓市附近,而徵聘職位辦公室卻在洛杉磯附近的小鎮托倫斯煉油廠內。我衡量各項條件後,決定飛往普林斯頓應徵,與相關主管面試後,當場應聘為美孚石油公司「西部地區工業衛生師」,負責該公司在美國西部七州所有設施(西部分公司總部、煉油廠、機油廠,化工廠、探油和油運設配等等)的工業衛生工作。回家與內人商討後,決定接受新職,離開貝特。次日向貝特辭職時,主管非常驚愕,經我說明辭職原因後,他坦白的說,每個人都應該追求自己的夢想,工程顧問公司的待遇,比不上石油公司,也較不穩定,無奈的祝福我,新職一切如意。

背痛經驗

回憶在貝特工程公司就職三年期間,工作上的壓力我都順利承擔了,可是我卻第一次嚐盡將近三年的長期慢性腰痠背痛之苦。雖然我自以為身體尚健,可是也許由美中遷居美西兩千多英里駕車累積的勞累,剛剛上班兩星期就感到腰痠背痛。雖然以往曾經發生過類似較輕微的問題,但休息一兩天就完全復原,可是那次初抵貝特上班的背痛,卻日趨嚴重,不得不尋求良醫診治。經前後兩位骨科醫師診斷結果,都認為是脊椎骨第四節和第五節中間罹患「椎間盤突出」症狀,建議手術,根除病源。我尊重兩位骨科醫師的專業診斷與建議,但考慮手術的風險後,拒絕下背動刀,開始尋覓其他各種消極治療法。兩年內找過復健師,背部按摩師、中醫師,做過針灸,服過各種中西處方等等,但是病情並無好轉,反而變本加厲,白天工作,無精打采,晚上睡覺,輾轉不眠,心情憂鬱不堪,可說陷入人生的最低潮。主管見我背痛四方求治無效,時常請假,建議我去請教他的骨科醫師(時任舊金山大學醫學院整形外科主任),說根據自己的經驗,他認為那位醫師是位相當高明的專家。我滿懷

希望，幾天後見了那位醫生。他面露笑容，述說他多年來從「人體工學」觀點，研究身體在各種不同姿勢情況下，對下背承受壓力大小的影響而造成輕重背痛的因果關係。他一再提醒我脊椎骨手術的風險，勸我應該盡量避免。他強調應該注意日常生活中身體的姿勢，減輕對下背的壓力，並長期做適妥的背部運動，借以加強下背筋骨和肌肉的強度。語後隨即傳授簡易的四個基本背部運動方法，要我每週至少老老實實做三次。他強調那幾項運動，不能馬上去除痠痛，但是只要持之以恆，久而久之，必能見效。我有「應用力學」和「人體工學」的基本常識，深信他的理論，對他的慢性背痛自癒運動頗具信心。遵照他的祕方，運動兩星期後，果然稍有見效，一年後，症狀完全消除，驗證了慢性背痛自癒的功效。危恐舊病復發，爾後我一生持續該運動，並避免可能對下背增添壓力的操作及姿勢，四十多年來，有幸安保脊椎健康。感謝那位舊金山大學醫學院整形外科主任，他的診治，不但讓我避免下背手術，也讓我後來沒有再受背痛之苦。

十六、美孚石油公司，西部地區工業衛生師（1977-1980）

　　決定接受美孚石油公司的工作後，馬上賣掉住不到三年的新房子，再次面臨搬家的苦惱。經美孚公司資助，全家遷居南加州橘郡漢庭頓海濱市，開始面對新工作的挑戰。當時美孚是美國第二大跨國石化公司，為了永續發展，公司的經營理念，認為員工是公司的最大資產，非常重視環保、工人的工作環境、健康和安全。我有幸應聘在該公司從事工安衛環保相關工作，學以致用，深感榮幸。

　　美孚是個穩定又被一般人認為獲利頗豐，員工待遇優厚的石化生產公司，因此我覺得爾後的工作應該較為穩定。當時我年將四十，不想再有求職的苦惱和搬家的辛勞，有機會在該公司服務，覺得已經找到今生理想的職業，決定除非遭遇到無法自我掌握的困境，今生不再轉業，也不再搬家了。當時公司在美國境內僱用四位工業衛生師，各自分別負責東，西，南，北四區的工業衛生相關工作。雖然平時獨自運作，但經常保持聯絡，互通訊息，交換心得，必要時也會跨區互相幫忙。四位工業衛生師當中，我學位最高，唯一亞裔，也是當時唯一持有「美國工業衛生學院」認證的「綜合實踐工業衛生師」執照，和加州的「土木工程師」職照。雖然我的學識和經驗，受到同仁和主管的認同，但是我從未自傲，工作上鮮少與同事或主管爭吵，只想把交代的任務盡量做好。現在想起來，也許那是後來我被調職，前往位在紐約市公司總部工作的原因吧。

　　作為美國西部地區工業衛生師，我服務的對象包括位於洛杉磯

市內的公司西部總部，兩座煉油廠（位於加州托倫斯，和華盛頓州伯明翰），幾家機油廠，無數的探油井（南加州）等等。雖然我被派駐在托倫斯煉油廠，但是常需前往各地檢測、評估和建議改善工作環境，以確保員工免於罹患職業病。遇到偶發事件時，則依專業知識，秉公處理，替公司省下不少資源。簡述下列幾例，與讀者分享。

例一：一位伯明翰煉油廠工人，向華盛頓勞工局投訴，說他的工作環境噪音超高，經勞工局工業衛生師測試結果，噪音暴露量果然超標。廠方徵詢我的意見時，我懷疑那位官方人員施測過程是否準確，要求本人（廠方）和官方人員同時再次測試。雙方同意，施測結果相當接近，均遠在允許暴露量之下。查問後，對方坦承前次施測前，忽略了很重要的儀器校正步驟。對方坦承前次結果有誤。聽說當時代表工人的工會，指控我是公司雇員，為要袒護雇主，在施測過程，做了手腳。對那不實的指控，我除強烈反駁外，再三強調，做為一位工業衛生師，我們堅守職業道德。如果偏離這個基本原則，那我從事這項職業，就浪費一生，毫無意義了。

例二：一位托倫斯煉油廠工人值夜班時怠職（打瞌睡），被上司發現，屢遭警告，卻依然故我，終被撤職。工會要求復職，辯稱該員工之所以怠職，乃因有毒氣體硫化氫暴露超標所致。經本人多日測試結果，卻遠低於暴露標準。該員工被撤職，可說咎由自取，要求復職也就難以如願了。

例三：洛杉磯西部總部一間辦公室，裝置二十多台打卡機，整天噪音不停，員工頗受干擾。之前一位外聘噪音控制顧問，建議在四周牆壁上裝置吸音板，顯然無效。經我分析聲源及傳播途徑，建議每台打卡機裝置簡易消音罩後，室內噪音明顯降低，解除了員工長期的困擾。

例四：建議改善實驗室的排氣設備，由老舊的吊式抽煙罩，改成側
　　　式細縫抽煙罩，增加排氣效能，並節省能源。

充當臨時工的經驗

　　以上幾例，僅簡述我擔任西部地區工業衛生師時廣泛的工作性
質，除了例行專業工作外，沒想到有時也被應召充當煉油廠機械操
作員。「石油工人工會」於1979年夏，發動總罷工，迫使煉油廠停
止正常運作。公司緊急應變，立刻召集行政人員，經過一星期的短
期機械操作訓練後，派駐各單位接任臨時機械操作員。當時我奉派
到品管實驗室，負責清洗試管和油瓶，發現即使最基本的清洗試管
工作，也要遵照標準作業程序，避免容器汙染，影響石油產品測試
結果而影響公司信譽。擁有高學位的工業衛生師，充當試管和油瓶
清洗員，雖然當時被同仁嘲諷是全美最高薪的試管和油瓶清洗員，
讓我非常尷尬，但是我仍然抱著敬業的精神，堅守崗位，把交辦的
事盡量做好。

　　也許公司發覺我真的大材小用，一個禮拜後被轉調操作鍋爐淨
水設備。深知該設備對煉油廠安全的重要性，我特別小心翼翼，遵
照標準作業程序運作，結果令人非常滿意，深受單位督導的讚許。
有位同事打趣說，我不如放棄專業，轉職為鍋爐淨水設備操作員。
雖然是笑話，卻讓我感到在公司面臨罷工時，我也可被派上用場，
貢獻一點心力而驕傲。擔任那項每天工作十二小時，日夜輪班的緊
張臨時工，逐漸感到精疲力竭，非常期望罷工盡快結束。果然工會
罷工一個多月後，勞資雙方協商結果，達成共識，罷工結束，我就
回歸工業衛生師本位了。

　　那次罷工事件，我有幸得到參與工廠實際操作的經驗，終生難
忘，也深感民主，自由，和人權的可貴。工人透過工會代表向雇主

爭取權益，而勞資雙方據說都各自退讓一步，達成共識，才促成罷工盡早完滿終結。對於資方面臨罷工和生產停頓的危機時，所採取的緊急應變措施，本人認為應可作為產業經營者的典範。

調職總部過程的困擾

　　上任一年多後，我對美國西部地區工業衛生師的職位，漸感興趣，也頗有信心，工作表現也蒙主管的肯定，暗中自喜，以為找到了如意的鐵飯碗，可以在一年四季氣候溫和的南加州定居下來了。可是天不從人願，1979年秋某日，主管從紐約市來電，先向我的工作表現誇獎一番，說以我的學識和經驗，不應該只做美國西部地區性的工作，要調動我到紐約市，擔任較高薪，責任較重的公司總部工業衛生顧問，參與國內外相關工作。

　　總部突如其來的調職令，讓我驚愕、徬徨、猶豫，一時不知如何回應，因為再過幾天，我們就將搬入剛剛購買的新房子，太太也剛找到工作，兩位幼子進入新學校不久，如果當時答應東遷，將面臨許多困擾，而期待許久的新房子，連試住幾天的機會也沒有，全家大小將萬分失望。與家人商討，猶豫幾天後，我決定謝絕調動，並懇請主管，體諒我當時的困境。我再三強調，喜歡那相當有挑戰性的總部新工作，可是因為家庭關係，暫時不想東遷，主管確定我不接受升調，替我嘆惜，說我失去那次晉升的好機會，並說為業務需要，可能要僱用新人[5]。

　　逃過第一次調職令，心神安定下來，想邀請雙親來美一遊。母

[5]　公司後來真的雇了一位新人，十幾年後，成為公司總部工業衛生部門的經理，後來變成我的新主管。現在想起來，如果我當時答應東遷，說不定我就晉升為那個經理職位了。不過世事莫測，後來公司改組，員工縮減時，那位新主管就被裁員掉了，而我卻一直做到退休之年。對我來說，堪稱塞翁失馬，焉知非福。

親因身體欠佳，無法前來。父親獨自於1980年夏天來美小住數週，全家悠遊美西名勝，短暫體驗了難得的三代同堂天倫之樂。可是好景不常，父親離美返台不久，總公司主管來電，再次要求我東遷，前往總部服務，並透過托倫斯煉油廠人事主管傳話，如果這次再拒絕，那就表示我這個人太自私，一切為自己著想，不肯為公司奉獻，認為孺子不可教，說不定有一天，會叫我另謀他職。面臨可能被撤職的威脅和失業的恐懼，我別無選擇，只好勉強答應。

　　要去紐約市上班似乎是件相當恐怖的事。兩三年前才從紐約市搬來南加州的白人鄰居，問我為何要去「動物園」上班。一位朋友說，他之前在那裡工作幾年，上下班時曾經遭搶竊數次，勸我三思。也有朋友問我，何不棄職從商，另找出路。兩位兒子，聽到要再搬家，又要離開相處不久的同學，開始焦慮不安。內人也不願放棄她難得的工作，不肯東遷，建議我離開美孚，另謀新職。鄰居和朋友的話我都聽了，內人和兩個兒子的反應我也了解，但是我乃無動於衷，無意改變東遷的計畫，因為我已承諾在先，不想事後反悔，失去我的信譽。決定東遷後，經公司安排，全家飛往紐約市找房子，並乘機與主管和同仁見面。看到我獨自一間寬廣的辦公室，不禁自我慶幸，感謝上天賜我如此舒適的工作環境。可惜沒想到雖經仲介熱心幫忙，花費一個禮拜卻無法在紐約市或郊區找到一間適妥的房子。全家空手飛返加州後，我帶些簡單的行李和資料，再獨自飛往紐約市，暫租一間昂貴而簡陋的公寓，成為紐約客。

　　我真的很喜歡總部的工作。白天上班，時間過得很快，可是每天晚上回到那簡陋的公寓，獨居一室時，心裡非常苦悶，自問加州千千萬萬的人都可以生存，而我為何非得遠離妻子來東部謀生？深知家人不肯東遷的困境，我開始萌起離開美孚之念，隨即接觸洛杉磯附近幾家公司。沒想到幾天之內，接到了兩家公司回應。位在長堤，離家較近的道格拉斯飛機製造公司和位在山達菲，離家較遠

的布朗工程公司，同時提供工作機會。雖然兩項工作我自信都可勝任，可是布朗待遇較佳，當時決定前往一試。同時暗中規劃在適當時機，向美孚請辭。其實找到了新工作，心情更煩。公司同仁和主管時常問我搬家的規劃，我都支支吾吾，以家人不願東遷為由，搬家的事暫時擱置不談。他們也許沒有察覺到我即將辭職的計畫，當然也無法了解我心情的痛苦和矛盾。身處其境，我人生第一次領悟到，家庭與工作，無法兩全其美的道理。

在美孚總部工作一兩個月，大致了解業務概況後，首次奉派出差日本。主管知道我內人不願東遷，特地送她一張免費來回機票與我同行，並建議工作結束後，可順便赴香港一遊，說也許這樣會讓她散散心而改變意願。在日本期間雖然我的工作表現頗受極東石油株式會社高層主管的肯定，內人也頗受厚待，但她仍然希望我回到一年四季氣候溫和的南加州。言下似乎在暗示，要我不必再猶豫，趕快辭職。

日本出差回來，兩個禮拜完成工作報告後，我毅然提出辭呈。主管錯愕之餘說，他雖然猜測那是遲早會發生的事，但沒有想到會那麼突然。我坦白告訴他，美孚是個好公司，我非常喜愛我的工作，可是搬家的困擾，不得不，已經在家附近找到了工作。主管說他完全了解我的困境，又說：「如果新工作不如意，能說服家人東遷，就隨時和我聯絡，歡迎再回來。」再回來？可能嗎？我不禁心中自問。辦理辭職手續時，承辦人勸我三思，不要輕易放棄人人求之不得的工作。可是我聽而無聞，辦完辭職手續，依依不捨，離開服務四年多的美孚石油公司。

回家與妻、子團聚，也找到了新工作，心情平靜不少，覺得自己有如一艘失去方向的小船，躲過風暴，已經風平浪靜平安入港。原以為我們即將東遷的鄰居和朋友，看到我去紐約繞了一大圈又回來，不禁問長問短。有人說美孚那麼好的公司，為什麼要離開？他

們的關懷，讓我非常尷尬。

　　洛杉磯附近主要公路交通幹道車輛擁塞的情況，眾人皆知。從我家到布朗工程公司，雖然不到四十英里，每天上下班通勤要花四五個小時，雖有數人同車，輪流開車的安排，久而久之，疲憊不堪。新的工作與之前在貝特的工作相當類似，工作不到三個月，感到枯燥無味，毫無興趣可言。有時起床就不想上班，覺得非再跳槽不可，於是鼓起勇氣，尷尬的再接觸之前有意雇我的道格拉斯飛機製造公司，探問是否尚有工業衛生相關的工作機會，沒想到對方竟說還正在物色一位「長堤駐廠工業衛生師」，並說那是一個很有前途的職位，五六年後可能晉升為經理，負責公司在南加州所有設備的相關工作，非常歡迎我加入他們的工作團隊，如果我有興趣，希望我能早日前往報到上班。我受寵若驚，寧願減薪，馬上答應。幾天後我就離開布朗工程公司，前往道格拉斯上班了。

　　到離家較近的道格拉斯後，才發現要訓練和督導兩位助理，三人擠在一間拖車裡的狹窄辦公室。每天駕駛類似高爾夫球車改裝的巡迴車，前往各區飛機製造廠房，檢查工作環境，必要時建議改善。上班一兩個月後，發現兩位助理，個性迥異，對某些工作相關議題，時常意見相左，常常在我面前爭論不休，讓我不勝其煩。有時我根據經驗，表達己見，支持某方，卻遭對方懷疑我偏袒。我只好搬出一些基本理論，詳細說明，方能平息爭論。除了人事方面的干擾之外，有時在巡查廠房中，發現某些廠房空空如也，有時卻擠滿工人。原來是因為沒人訂購飛機時，員工暫時被解雇，而接到訂單時，大家就回來加班了。那種不穩定的產業，讓我意識到有一天，我可能也會遭遇到被遣散的風險。狹窄的辦公室，兩位助理經常的爭吵，加上職位不穩定的無謂憂慮，讓我又對前途失去了信心。在家裡有時情緒失控，無緣無故對妻、子叫罵，損傷了向來和諧快樂的家庭氣氛。內人驚覺事態嚴重，勸我如不滿意目前的工作，何不

試探美孚是否尚有讓我回鍋的機會，並說她已覺悟，嫁雞隨雞，嫁狗隨狗，如果美孚願意再給我在總部工作的機會，她已同意東遷了。

內人同意東遷，我心中如釋重擔。忽然想起半年前辭職時，美孚主管說的那句話：「如果新工作不如意，能說服家人東遷，就隨時和我聯絡，歡迎再回來。」我不顧遭人恥笑，違背「好馬不吃回頭草」的諺語，致電之前的那位美孚主管，探問是否可以再讓我回美孚工作。感謝上天，我遇到了貴人，他立刻答應，並強調半年前的事不能重演，這次一定要搬家。我說內人已經同意搬家後，他要求盡快全家再次前往紐約找房子，早日報到上班。我感謝他的寬宏大量，不介意我要吃回頭草，答應遵辦。

經過美孚人事部門的安排，幾天後全家再飛往紐約市，投宿在市中心一家舒適的旅社。次日清晨，那位半年前幫過我們的房地產經紀人，前來旅社帶我們全家出去看房子。知道我們這次較積極，也了解我們希望上班交通方便，校區好，又買得起的購屋先決條件，她更加熱心服務，幾天內在紐澤西州中部西溫莎市，看到一間正在規劃中，即將興建的如意房子，即刻簽訂購買契約。第二天帶了契約，滿懷愉快又得意的心情，前往會見美孚老闆，並出示購屋契約為證。他相信這次鐵定全家要東遷後，向我慶賀一番，同情我這半年來身心受挫的無奈處境，也安慰我今後不會再有轉業和搬家的憂慮了。回到加州後，隨即聯絡美孚特約的搬家公司，商討搬家細節和時程。原以為要從美西搬到美東是件相當繁雜、昂貴又頭痛的事，沒想到透過搬家專業公司的細心籌劃，居然是井然有序，輕而易舉，而大約五萬元的運費又全部由美孚支付。1981年夏，全家帶些簡單的行李，告別朋友，飛抵紐澤西州，紐瓦克機場，再轉車安抵西溫莎市，暫時租住公寓。幾天後全部傢俱和兩部車同時抵達，全家四人擠在小公寓，等待搬進一年後將可興建完成的新房子。東遷的事，總算告一段落，而我也既將開始再回美孚工作了。

感想

　　那次調職前後經過的折磨，讓我感慨萬千，也頗有早知如此，悔不當初之感。半年前離開美孚，回到加州，試了兩個不如意的工作，繞了一大圈，現在又回到原點，想起來真不可思議，也真後悔半年前沒有斬釘截鐵，不顧一切東遷。有人說人生的路是自己走出來的，可是我覺得有時好像冥冥之中，似有神在，無形中似乎有一股無法抗拒的力量，在左右咱的一切。我也感到家庭和事業（或職業），有時很難兩全其美。如何求取平衡，就靠自己理智判斷了。

十七、美孚石油公司總部，
工業衛生資深顧問（1981-1995）

　　美孚是美國第二大跨國石化公司，業務分布全球。當時公司在國外僱用四位工業衛生師，英國、德國、法國、澳洲各一位，分別負責各國或該地區的工作，其他國家或地區則由總部統籌協助。雖然各國民情風俗，經濟情況不同，但公司對工安衛標準的要求，均遵照美國的「工安衛環保管理系統」作業程序辦理。因此，本人在總部的工作，幾乎都在幫助國內外，特別是國外產業單位，推動該項管理系統或分享經驗。在總部擔任工業衛生顧問期間，先後走訪了台灣、日本、中國、香港、新加坡、阿拉伯、英國、南非、埃及、哈薩克、蘇丹，以及伊索比亞等國的相關業務單位，提供各項協助或交換經驗。以下願與讀者分享本人參與過的幾項印象深刻案件的回憶。

（一）日本：工衛訓練與調查

　　1980年底，與一位同仁前往日本東京附近的千葉縣五井市之極東石油株式會社煉油廠，開辦工業衛生技術員訓練班。學員均來自東京附近美孚相關設施之工程師或領班，個個彬彬有禮，誠懇學習。雖然有時稍有語言溝通小問題，但是整體說來，訓練非常成功。結訓後，由幾位學員協助，隨即開始調查五井煉油廠及長琦機油廠之工作環境。幾天實地視察後，發現那兩廠的工作環境，諸如機械的噪音控制和品管實驗室的通風設備，超乎我想像的完善，幾

乎找不到需要改善的缺點。更令我敬佩的是，員工對安全和衛生的
重視，以及高度敬業的精神。眼見他們每天工作前，每個生產單位
的領班，都將其單位員工聚集一處，大家發誓當天要恪守「高品
質，零工傷」的決心。其情其景，真令人感動。他們不是隨便說
說，而是誠心誠意，確確實實要說到做到。日本工人對工安衛的重
視，以及敬業的精神和文化，實在值得西方國家的效仿。

　　非常巧合，那次去日本出差期間，剛好家父來美小住，幫忙照
顧兩位孫兒。因此內人趁機請假數日，再次與我同行赴日，週末或
下班後一起在東京市逛街或悠遊附近景點，共享樂趣，頗感欣慰。
唯一令人深感遺憾的是，由於事先溝通不良，相約見面地點失誤，
導致她未能按事先約定，前來參加廠長特別為我們在回美前晚舉辦
的送行晚宴。我承認，是我事先不慎，才造成那次尷尬的場面。

　　原來在工作結束前幾天，廠方告知將在我們回美前晚，在東京
新宿區某餐廳聚餐，為我們三人（我、老美同仁和內人）送行，並
約定該日下班後，煉油廠廠長和幾位工安環保主管，將直接前往餐
廳，等客人駕到後才開動，而我和那位紐約公司同仁，則前往地下
鐵新宿站東面出口處，等候內人在約定時間從旅社乘坐地鐵來此相
聚後，才一起前往餐廳。那個約定規劃，內人同意並允諾會照辦。
餐會當天，那位老美同仁和我，按時趕往新宿車站。途中忽然想
起，該站東面有十多個出口，不知道要在那一個出口等候。當時適
逢下班乘車顛峰時段，每個出口人潮擁擠不堪，每位女性，個個黑
頭髮，黃面孔，又高矮差不多，老實說，在那種情景下，即使眼睛
敏銳如鷹，要找一個人，真的不容易。當時手機尚未普遍，無法即
時與她連絡。我和同仁分別徘徊在十多個出口中，前後將近一個半
小時，始終看不到想要見的人。當時心中焦急萬分，一方面不想讓
主人久等，另方面不忍放棄等人。經與那位老美同仁商討結果，決
定放棄等候。

　　兩人帶著非常失望的心情，趕赴餐廳，我趕緊向大家鞠躬道歉，延誤了大家用餐的時間。大家除了同表失望外，紛紛猜測，「張太太也許迷路了」，「可能忘記今天有約了」，「也可能她也準時抵達車站，看不到我們又獨自回旅社了」等等。當晚桌上擺滿我一向喜愛的海鮮和其他美味佳餚，可是那頓飯，真的飲食無味，胃口缺缺，也無心聆聽主人對那位老美同仁和我十幾天來勤奮工作的讚賞，因為當時我真的心不在焉，只希望餐會盡快結束，趕回旅社，查個究竟。

　　餐會結束後，帶著忐忑不安的心情，再次趕回新宿車站東面出口，東張西望，希望奇蹟出現，說不定愛妻乃在那邊等候呢！失望之餘，趕緊坐地鐵回旅社。走進房間，赫然發現她獨自坐在電視機前沉思。當時四目相視，尷尬的情景，難以形容。我低聲直問：「晚飯吃了嗎？」「吃了」，她似乎稍有不悅的細聲回應。我向她深深致歉之後，向她略述我們等候她的經過，繼而傾聽她說出自己滿腹的苦衷。原來她也準時前往相約地點，在各個不同出口徘徊將近一小時，等無人，只好獨自在車站附近吃了簡餐充飢後，打道回旅社了。

　　啊！原來如此，真相終於大白了，都是我的錯。明明知道新宿車站東面有十幾個出口，我卻事先沒告訴她在那一個特定號碼出口相見。一時的疏忽，才造成陰錯陽差，等無人的遺憾。俗語說：「活到老，學到老。」從那件小事，我學到了教訓，爾後不管公私大小事，如果與人有約，我都確認特定時間與地點，以免類似的事件重演。我也感激科技的進展，特別是通訊器材，對每人生活品質的貢獻。回想當初，如果我們各有手機，隨時隨地可以互通訊息，那就不會發生那次等無人的情況了。

審核沙烏地阿拉伯煉油廠新廠設計

1982年，日本知名的千代田工程公司正在替潘雷弗（Pemref）石油公司（美孚和沙烏地阿拉伯石油公司合股的公司）設計和建造一座阿拉伯第二大的延布（Yanbu）煉油廠。公司要求該廠的設計和建造，應遵照美國標準，成為一座既節能，又可永續發展的模範煉油廠。因此對工安衛環保設備的設計非常嚴格。該年年底，本人奉派與總部一位工業安全專家前往日本與千代田相關人員見面，了解工安衛環保設備的設計概況。本人審核的領域，涵蓋工業衛生和環保相關項目。經過幾天的審核，我懷疑廠內噪音預測的數據，也不贊同品管實驗室傳統的通風設備設計概念。噪音方面，設計人員提供的數據，顯示在沒有裝置任何噪音控制設備前，廠內任何地點的噪音都低於90分貝，合乎標準，所以不必裝置任何噪音控制設備。依本人以往在貝特和煉油廠的經驗，懷疑電腦的預測模式是否準確。經與設計人員，尋根究底，發現預測模式確實有誤，造成所有結果自動減低6分貝。當時本人要求對方修改預測模式，重新計算後將結果再送來總部審核。對方同意照辦。

有關品管實驗室通風設備，雖然設計規範明定須遵照「美國政府工業衛生學家會議」發行的「工業通風」標準設計，可是本人發現所有實驗台和排油槽乃將裝置傳統的「吊式抽煙罩」，建議改成較有效，又節能的「側式細縫抽煙罩」。審核結束離日前，會見公司駐日聯絡建廠事宜的高層主管，報告審核結果，並討論建議事項。當時本人提出前述噪音和實驗室通風設備相關事宜，希望如期改善。對方說那些建議應早在一年前提出，因為在我們審核時，設計已經進行了將近15%，如果那兩項要重新設計，可能會延誤工程的進度，並且強調，每延誤一天，要耗費不少經費等等。言下似乎將不採納本人的建議，而決定要等到煉油廠興建完成開始運作時，

如有問題到時再改善。

　　工程主管既然做此決定，本人甚感無奈。預防勝於治療，對新廠興建有關工安衛環保設備的裝置亦然。如果在建廠時將相關設備做好，則比運作後發現問題時，再頭痛醫頭，腳痛醫腳的補救策略，不但較容易，也較省錢，可謂事半功倍。對那次建廠案，本人未能及時審核，深感遺憾。幾年後，建廠完成，開始煉油運作，本人有機會再去現場複查工作環境時，發現之前預測之噪音及通風問題一一顯露出來了。如何亡羊補牢，改善噪音和通風問題，將在（三）〈潘雷弗（Pemref）石油公司：全面工業衛生調查〉中說明。

（二）中國：技術交流，分享經驗

　　1983年10月，本人有幸，承蒙「美中工安衛環保科技交流訪問團」團長的邀請，代表美孚石油公司參加由「美國工業衛生協會」主辦的活動，前往中國參訪兩星期，由「中國科技協會」人員安排，參訪了瀋陽、北京、山東、上海等地的產官學界相關單位，分享工作心得與經驗。當時美孚與中國並無商務交往，本人參與該團的目的，旨在宣導公司工安衛環保總合管理理念，確保環境品質和經濟求取平衡，期望產業可以永續發展。該團成員十七人，代表各種不同產業，每人各有相當程度的工安衛環保工作經驗。該團的參訪、交流和改善建議，對當時正在開發中的中國來說，應該受益匪淺。

　　自從1979年中美建交，中國對外開放後，雖然中國經濟開始突飛猛進，但在工安衛環保領域，乃有不少極需改善的空間。例如：

1. 在參訪位在遼寧省瀋陽市附近的鞍山煤礦和鐵工廠時，看到五支龐大的煙囪中，四支排放出濃煙，而另外一支則幾乎看不到有任何廢氣排放出來。廠方導遊解釋說，那支無塵煙

窗，最近才裝置了除塵設備，其他四支，將照樣在四年內，全部要逐年改善。那位導遊更強調，如果我們不信，歡迎我們四年後再來查證。可惜事隔三十多年，本人一直未再踏入中國一步，當然無法查證。

住宿瀋陽市兩三天，發現該市人口非常擁擠，空氣汙染很嚴重。有一天在旅社晚餐後外出散步，街上人擠人，肩並肩，簡直寸步難行。我原以為當日遇到什麼大節日，大家出來看熱鬧，探問後才知道每天都如此。據說該市煤氣燃料短缺，居民都用「生煤球」為燃料，每到黃昏，家家戶戶燒生煤球煮飯或燒熱水，全市佈滿了空氣汙染物和臭氣。難怪隨地吐痰，非常不衛生的惡習，到處可見，實在令人作嘔。

2. 在參訪山東煉油廠時，看到幾位女工，蹲在一個大臉盆周圍，清洗機器零件。盆中的清潔劑竟然是會導致癌症的有機溶劑「苯」。不僅工作地方無適妥的局部通風設備，工人也無使用個人呼吸防護具，長久在那種情況下工作，健康堪虞。經某位團員提醒，廠方允諾，將盡速改善。

現場參觀後，與廠方主管召開研討會，團員踴躍發言，紛紛提出各項建議。團員十七人中，只有我來自石化業，在會中發表一篇有關石油煉造和運輸過程中，危害健康因素評估和控制的經驗報告，喚起當地與會者，更進一步認知工業衛生的重要性。

3. 在參訪某家紡織工廠時，看到不少工人，在高分貝噪音環境中工作，沒戴耳塞或耳罩，也未做噪音暴露風險評估，或例行工人聽力測驗。團員中有人提醒，那些工人將來有罹患重聽的風險，將會嚴重影響生活品質。廠方允諾將盡快改善。

4. 在參訪上海市防疫中心時，對方驕傲的展示不少工作環境和空氣汙染測試儀器，並強調那些儀器都是國內自我研發製造

的。團員中有人好奇，隨便抽取兩三台不同儀器，想要試試
其功能，結果大失所望。儀器不是無法啟動，就是結果不準
確。對方尷尬地解釋說，那些儀器最近剛用過，發現有問
題，尚未及時修護，深表歉意。團員有人說，那些儀器都可
從歐美或日本購買得到，價格合理又精確，何必費盡心力，
自我研發。對方回應說，作為一個開發中的國家，預算有
限，購買不起外來品。言下令人懷疑可能政府對工安衛環保
這一塊的業務，尚未列入為優先考慮的工作項目，或是政府
立下宏願，一切機器將以自己研發製造為傲。

5. 在參訪北京大學、上海第一醫學院等學術單位，和政府衛生
機構時，發現工業衛生工作大部由醫師兼顧，因此工業衛生
人才非常短缺。據說在共產體制下的中國，各類人力資源由
國家整體規劃，為彌補專業人才短缺，訪問團建議應培訓更
多專才，對方也頗有同感。

以上所述是本人在參訪行程中，親身體驗過與工安衛環保相
關的記憶。訪問團中國之行，雖然算是民間活動，但是對方卻把我
們當貴賓看待。在兩個禮拜的公務行程中，不但食宿滿意，還安排
我們參觀示範農家、傳統的針灸醫療法、泥療復健法、悠遊萬里長
城、紫禁城、故宮博物館、十三陵等等古蹟名勝，讓每位團員進一
步了解中國的歷史文化。

除了與工作相關之交流外，那次中國行也遇到一些有趣，又
令人回味的事。訪問團十七名成員中，我是唯一台美人，也是唯一
有配偶為觀光旅遊而同行者，因此可能引起中方的好奇。在訪問團
初抵北京當晚，主方為我們洗塵招待晚宴時，主持人要求每位團員
簡短自我介紹，並說幾句初抵中國的觀感。每人自我介紹後，當然
總是客套一番，對中國讚賞幾句。輪到我發言時，我說：「小時候

在台灣，念過一些中國歷史、地理和文化，很想有一天能去看看。很高興，今天終於真的來到中國了。」沒想到主持人馬上改正說：「不是**來到中國**，而是**回到祖國**了。」也許說者無心，聽者有意，聽到他的回應，我心中甚感不悅。我簡短回應說，小時候曾聽父親說過，我們的祖先來自中國，福建省漳州市，但是子孫在台灣已經定居了幾百年，建立了自己的語言，生活習慣，和文化，因此，從出生以來，我都認為自己是台灣人，不是中國人。為了顧及國際社交禮節，不想破壞當時歡樂氣氛，我沒有做出其他更進一步不悅的辯護，只有無奈，莞爾笑之。

自從1949年，由蔣介石領導，中國國民黨統治的中華民國政府，被中國共產黨擊敗退居台灣後，中國與台灣一直都處在敵對狀態中。中國視台灣為其領土的一部分，日日想要統一台灣。因此中國極盡其能，利用各種管道，滲透統戰，以達到其統一台灣的目的。現在想起來，本人那趟中國行，也許被中國相關單位，視為可能作為政治滲透統戰管道之一。在山東煉油廠開會休息時，一位陪行的中方人士，前來跟我閒聊起來。問我是否常回台灣，對中國印象如何等等。知道我至少每兩年回台一次後，說很希望我幫他們做點兩岸統一相關的宣導。那句突如其來的話，令我非常驚訝。發自心底潛意識良知的勇氣，我毫無客氣回應說，那種工作相當嚴肅，我是科技人員，一生從未受過任何政治宣導的訓練，如果涉足其事，一定有愧職守，真的恕不敢當。除了婉拒他要求幫忙的事外，我又說中國和台灣是兩個完全不同體制的國家，很多台灣人都反對兩岸統一。正當對方開口要回應時，會議休息時間已到，切斷了那場既敏感又尷尬的政治性對話，讓我鬆了一口氣。

我們夫妻兩人在赴中前，已排妥在公務結束後，想利用機會，脫隊獨自悠遊數處名勝古蹟。可是公務結束，規劃私人行程細節時，中國科技協會接待人員說，我們是來自美國的貴賓，堅持要派

遺一位該單位人員當導遊，全程陪伴，確保我們旅程安全。對方的
盛意，我們非常感激。在那位男士的熱心親切引導下，我們參觀了
南京的中山陵、杭州的西湖、長江大橋等等景點。原本規劃前往西
安參觀秦陵，因氣候關係飛機臨時取消，非常遺憾。

　　自從在美孚服務後，每次出差日本，我都乘機返台探訪年邁
的雙親，特別是體弱多病的母親。不過那次中國行，因公司工作繁
忙，事先安排訪中後打算直接回美，不過思鄉心切，離中前一天，
致電告知母親並致歉，該行因時間匆促，沒有規劃回台見面，只聽
到母親氣喘低聲說：「你已經來到門外了，只是不想進來而已。」
正在思考如何回應時，似乎聽到她微弱的泣涕聲。我心軟了，接著
說：「好了，我將改變旅程回台。」並答應確定後馬上告知。次日
安抵家門，母親喜出望外，馬上問我：「這次回來要住幾天？」我
說：「只能住一天。」母親非常失望的說：「只住一天？那不如不
回來。」母親望子歸來的心情，不言而喻。隔日離家時，我們依依
惜別，老人家邊流淚邊說：「下次回來，可能見不到我了。」很不
幸，母親的話竟一語成讖，那次真的是我見她的最後一面。

　　母親於1984年（民國73年）4月1日溘然仙逝。為追念母親一
生辛勞與對我養育之恩，經與父親商妥後，本人在母校梅林國民學
校，設立三名獎學金，每年於畢業典禮時由父親親自前往頒獎，鼓
勵清寒優秀畢業生繼續升學。雖然金額不多但是當時在鄉里卻傳為
佳話，可惜舉辦五年後，因提名獲獎人過程中，遭遇種種問題，本
人只好宣告終止獎學金。

（三）沙烏地阿拉伯：頻繁之旅

　　從1983到1988年，本人奉派負責提供美孚的中東、油運、研
究和工程四大業務部門的工業衛生服務。當時美孚和阿拉伯合股的

潘雷弗（Pemref）石油公司正在紅海濱延布（Yanbu）工業區大興土木，興建煉油廠和化工廠，而阿拉伯石油公司（Aramco）也在東部開發原油及鋪設橫跨東西兩岸的輸油管，因此需要很多環保和工安衛服務。為了提供即時服務，五年內本人總共出差阿拉伯十五次，每次準時完成任務，得到不少經驗和心得。

阿拉伯石油公司（Aramco）：員工輻射線安全訓練

　　1983年前後，阿拉伯石油公司鋪設輸油管時，需用裝有高強度輻射同位素的儀器，檢查接管焊接品質。在測探原油時，也須用其他輻射同位素儀器，偵測土壤密度。為避免員工操作儀器時，不慎遭受輻射線暴露之災，據說該公司之前曾經邀請一位英國的輻射線教授前往阿拉伯，對相關員工授課兩星期，結果令人失望，因為課程內容，多半是高深的輻射線基本理論，員工無法消化，對實際應用幫助不大。失望之餘，該公司轉向美孚工安衛部門高層求助，希望指派一位有實地經驗的人，幫他們再重新訓練一次。主管問我有沒有自信能承擔這項任務，我說沒問題，不過為了不再讓對方失望，我要求讓我先去阿拉伯走一趟，會晤該公司安全主管，了解訓練的目的，使用的儀器，學員的教育程度，當地的相關法規等等，以便編作一份適妥的訓練教材。我的請求，阿拉伯石油公司馬上同意。

　　老實說，接到那份工作，我心裡有點不安。雖然在攻讀博士學位時，修讀過兩年頗有深度的「輻射線與健康」相關課程，但實際經驗還相當有限。不過我想那也是實踐「學以致用」，多一次經驗的好機會，只好盡我所能往前走。

　　在阿拉伯東部，達蘭（Dhahran）該公司總部，會晤安全主管，了解訓練目的，當地相關法規，並赴數處工地，觀摩各項儀器之標準操作步驟，了解儀器性能和結構，並索取相關資料。回來後，花了幾個禮拜，參考我攻讀博士學位時一位教授的名著《輻射

線與健康》教科書，和運用之前在哈佛大學訓練過的「如何教學」原則，編寫一份（本）簡易實用的訓練教材，呈請對方安全主管複審，經核准認為可行後，我信心滿滿，再次前往達蘭，在公司總部和三四處個探油工地，開辦訓練班，特別強調避免輻射線照射的程序，確保工人的安全和健康。因為事先我有充分準備，上課時對學員提出的問題，幾乎有問必答，每班結訓時，學員對課程的評語，都非常滿意。該次訓練班，沒有辜負對方的期望，我頗感欣慰。

潘雷弗（Pemref）石油公司：全面工業衛生調查

潘雷弗（Pemref）煉油廠於1984年建造完成，由千代田承建公司轉交潘雷弗管理營運。試車期間，本人奉派主導對廠內工作環境，做一次全面工業衛生調查。由於該廠廣闊，調查工作項目繁多，極需培訓當地的部分員工做為臨時「工業衛生技術員」，幫忙收集資料，協助調查。因此接到該項工作派令後，我依據經驗，積極編寫訓練資料，與一位助理，攜帶須用儀器，飛往延布（Yanbu），展開訓練和調查。

調查幾天後，發現三年前在日本審核煉油廠設計時，所建議之噪音控制設備及品管實驗室通風系統，均未按照我當時的建議裝置。場內很多工作地點，噪音遠遠超過90分貝設計標準，而實驗室的通風設備，性能也不如理想。這些問題，其實我早已預料到，因為之前審核設計對建廠主管建議時，對方堅持為趕建廠進度，無法中途改變設計，並說建設完成營運時，如有問題，到時改善既可。千代田承建公司代表，似乎懷疑我們噪音測量結果，自己另外派人再測一次，結果和我們的數據，相當接近，同意需要改善。廠方和建商多次協調後，千代田同意提供噪音控制設備，而潘雷弗提供人力裝置，敲定先後次序，逐年改善。至於實驗室通風問題，雖然每個實驗台沒有裝置之前建議，性能較佳的「側面細縫抽風罩」，

但都裝了性能尚可的傳統「吊式抽風罩」。經工人毒氣暴露風險評估後，認為沒有立刻改善的必要，但建議應列為將來改善的考慮項目。

除了上述噪音和通風問題外，試車期間並未發現工作環境中其他可能危害工人健康的因素。可是煉油廠順暢運作兩三年後分段維修（如清洗儲油槽、鍋爐檢查、管線焊接等等）時，則有各種衛生和安全的顧慮，需要工業衛生人員的協助。因此，應潘雷弗公司要求，在五年內我出入阿拉伯十五次，繼續隨時提供工業衛生服務，頗獲當地相關主管的好評。

美孚機油廠（Luberef）：全面工業衛生調查

美孚在延布（Yanbu）附近也擁有一座機油廠（Luberef），每次去煉油廠幾乎都順便前往機油廠檢查工作環境，有時趁機與員工交談，了解他們對工作環境衛生和安全的認知。記得有一次，一位來自埃及的油桶清洗工人，說他在那裡服務將近二十年，我是首位關心他工作環境的人。言下似乎非常尊重我的行業，也非常感激公司提供工業衛生服務。

難忘的經驗

沙烏地阿拉伯的頻繁之旅，在我的職業生涯中，得到不少專業經驗，了解了一些中東的民情習俗、宗教和文化，也留下一些讓我難忘的點點滴滴往事，在此僅記下幾件與讀者分享：

1. 沙漠中打高爾夫球：在紅海海濱小鎮延布（Yanbu）附近我常住的假日旅社（Holiday Inn）邊，有一個前所未見的九洞沙漠高爾夫球場。沙漠中如何打小白球？為了好奇，曾與外派同事於週末，不計分，試打兩三次，深感別有樂趣。在沙漠中打高爾夫球，除了球桿外，還要各自攜帶一條三尺四方的地毯，隨洞移動，作為發球的臨時墊板。在那種另類場地

打球，似乎比在一般規劃優美，綠油油的球場揮桿，較難精準預測小球滾動的距離和方向，幾乎每次都是超多桿進洞。幾次挫折和失望，放棄不玩了。

2. 紅海釣大魚：美孚在延布（Yanbu）附近紅海海濱擁有一家俱樂部，內設有餐廳，游泳池等等消遣娛樂設施，並備有一艘不小的遊艇。某週末，幾位外派同事邀約乘坐公司遊艇去紅海釣魚。舵手是一位幹勁十足的年輕菲律賓人，此君顯然是位海釣老手，知道何時何處可以釣上大魚。他將一條粗大的釣線和一條橡皮假魚餌吊在船尾後，馬上啟動引擎加速向前衝。大家在歡呼時，可惜我已開始輕微頭暈了，抵達目的地時，開始不停的嘔吐。大魚未上鉤，我已暈倒在船艙休息了。正當悔不當初湧上心頭時，甲板上的人狂叫歡呼，一條大魚上鉤了。我提起精神趕到甲板上，幾乎被這條藍、黃、白總合色彩大魚嚇到。船長說那是一種紅海出產非常好吃的魚，特別是生吃，問大家要不要吃沙西米，全體歡呼贊同。返航後不久，在公司俱樂部進餐時，桌上已經擺了一大盤的生魚片和醬料。萬萬意想不到，在沙漠中竟能品嘗如此美味佳餚，深感口福不淺。

3. 簽證逾期，遭拒入境：去達蘭（Dhahran）為阿拉伯石油公司開辦「輻射線與健康」訓練班時，遇到人生第一次，也是今生僅有一次，出國遭拒入境的經驗。每次出差阿拉伯，均由公司專人統籌辦理簽證，明記出入境確定日期和時間。原以為萬無一失，出入絕無問題。沒想到那次抵達達蘭機場要入境時，一位當地女性航管官員，沒說出任何理由，只揮手叫我去她的辦公室稍候。深知該國嚴厲的紀律，我沒作任何回應，只好遵命。一進她的辦公室，看到已有兩位衣冠不整的男士在那邊等候。他們問我是否也是船員，非法入境？原

來他倆都是希臘籍油輪船員，也不知何故要在那裡等候[6]。

當時已是凌晨一點多，我們三人，靜靜的在那悶熱的辦公室，整整等了一小時。那位女士終於回來了。也許我的案件較簡單，她首先對我說，我的簽證入境許可時間，是該日午夜十二點截止，我已逾時，不准入境，並問我有無回程機票，要我搭乘下一班飛機回美。當時我束手無策，因為一切已經安排就緒，隔日就要開辦訓練班了。經我出示相關身分證件，再三解釋該行目的後，她終於心有所動，提出三項選擇幫我解套：

一：搭原機回美，二：請阿拉伯石油公司該國籍的高層主管，馬上前來機場，親身帶我出關，三：轉機飛往巴林（Barain）首都麥納麥（Manama），重新辦理簽證。當時我不知作何決定，借用她的電話，即時請示公司連絡人。對方答說沒有其他選擇，叫我按照第三項辦理，並說阿拉伯和巴林兩國關係非常友好，簽證一兩天既可辦妥，訓練班可以延後幾天，他會馬上安排旅社，一切毋需掛慮。經航站人員熱心協助，轉機飛行不到半小時，安抵麥納麥。當晚住宿市內一家五星級飯店。

次日清晨，我備妥相關資料，前往阿拉伯駐巴林領事館，重新申請入境。抵達領事館，看到大門尚未開，門口已經排了長龍，我當然照排。等到門一開，大家一擁而上，爭先恐後，塞滿承辦窗口，七嘴八舌，個個要搶先辦理。其中有不少手持一大疊護照者，大概是旅行社幫客戶集體辦理簽證，似乎倍受關照，將一大堆護照塞進窗口，沒說幾句就離開了，我還是乖乖的排隊。令我氣憤和洩氣的是，排了幾小

[6]　我猜想他們是非法入境。

時將抵窗口時，承辦人探頭出來，向大家揮手說，當天案件超多，不再接件了，叫大家明天再來。沒有第二句話，窗子關掉了。

失望之餘，第二天我特別提早再前往排隊。開門後不到一小時，終於將護照和其他資料交給承辦人了。對方要我隔日再來取件。雖然我照辦不誤，但是爾後兩三天，每次都失望。一個禮拜後，好不容易，終於拿到了新簽證。漫長的等待，每天除了跑一躺阿拉伯領事館外，其他無所事事，只好在飯店游泳池戲水、吃海鮮，晚間觀賞精彩的菲律賓樂隊表演，可說是過了幾天的免費假期。

麥納麥離達蘭不到一百英里，陸空交通方便。拿到新簽證後，我決定坐汽車進阿拉伯，以便沿路賞景，可是事後讓我很失望。原以為乘坐有空調、舒適，不到兩小時就可抵達的直達國際大巴士，結果坐的是一輛空調不良的中古慢車，跑了將近四小時。上車時，又遇到尷尬的事。我從前門上車，剛坐下前座後，司機馬上大聲對我說，前門只許女生進出，而男生也不准坐前面。我只好奉命，移位到悶熱的後座，與一位手提一個內有兩三隻小雞雞籠的當地長者鄰座，沿途覺得非常不自然。看到車上備有一桶飲用水，但是只有一個玻璃杯供所有乘客使用。我不禁自我慶幸，上車前買了一大瓶礦泉水。我是車上唯一的東方人，雖然持有美國護照，可是過境時，阿拉伯官員似乎有意刁難，費了十幾分鐘，問長問短，終於過關，安抵達蘭。本來規劃好的工作時程，雖然延慢一星期依然順利完成，但是那次阿拉伯之行，卻給我一次難忘的入境遭拒經驗。

4. 尊重博士學位的國家：阿拉伯是世界石油王國，聽說國人很自傲，瞧不起當時很多從亞洲國家去那邊打工的人。為避免

誤會，第一次啟程飛往阿拉伯前，公司一位業務聯絡人員問我，與對方主管見面時，要介紹我是張先生或張博士？我好奇反問，兩種稱呼有何差異？他說阿拉伯人很重視學位，當時全國只有七百多位博士，如果稱我是張博士，就會倍受尊重。不用說，我當然是希望用博士頭銜了。停留期間，幾位阿拉伯主管，個個稱我張博士，讓我頗感尷尬。餐管部並提供一張「經理餐廳」卡，讓我可以隨意進出。記得第一次自己要進餐廳時，受到當地守門者百般阻擋，問長問短，問我是來自日本的工程師？或南韓的工人督導？正當我出示餐卡要解釋時，餐廳主管前來解圍說，我是從美孚總部來此教書的張博士。那位守門者微笑道歉後，揮手讓我進門了。以後每次用餐，他遠遠看到我就叫聲「博士請進」，讓我感到既尷尬、驕傲又好笑。現在回想起來，美國擁有博士學位的人那麼多，我從來沒有炫耀過那個苦讀四年，得來不易的學位。沒想到在那次阿拉伯之旅，居然派上用場，用來提升身分，實在意料不到。

（四）英國：協助美孚分公司，制定遵守「英國新法規」程序

1988年，英國衛生安全部（HSE）為確保工人健康，頒布「控制有害健康物質」新法規，要求僱主對所有工作場所進行風險評估，避免工人暴露到有害健康物質而罹患職業病。該項法規與美國勞工部1972年頒布的「勞工安全衛生標準」法規類似。本人在美孚總部服務期間，曾經參與制定遵守程序，對執行細節得到不少心得和經驗。因此當英國分部請求美國總部派員前往協助時，本人有幸，蒙主管推薦，於1989年夏，奉派赴英三個月，協助分公司籌劃

遵守該項新法規程序。當時適逢次子高中畢業，準備升大學，不少雜事須我幫忙處理，公司為讓我能兩全其美，同意在英工作期間，允我搭乘頭等艙，回家三次，可謂備受厚待。

美孚在英國倫敦附近擁有一座煉油廠，而在其他各地擁有幾座機油廠和不少加油站。1989年6月初，飛抵倫敦向美孚英國分公司總部報到後，被安排住在煉油廠附近一家小公寓。次日經路考，取得駕照，租車前往位在煉油廠內與工安衛主管隔壁的辦公室上班，與該主管研討工作時程，並開始詳細閱讀該新頒法規及執行綱要。幾天後由該位主管陪伴，參訪煉油廠及幾座機油廠和加油站，了解工人操作程序，並觀察他們有無暴露到有害健康物質的風險。對法規初步了解並依實地觀察心得後，我開始草擬遵守該項新法規程序。深知此行的責任，我特別認真工作，週日幾乎每天早出晚歸，受到當地同仁的讚賞，週末假日則趁機獨自悠遊倫敦和郊區景點，前後並回家三次。上班不久，我觀察到英國人「慢慢來」的上班心態，比起美國人的「緊張匆忙」上班文化，輕鬆很多。他們不但午餐時間長，早上十點和下午三點，各有十五分鐘休息時間，讓人喝咖啡、飲紅茶、吃餅乾。記得有一次與主管前往倫敦會見總部高層主管，午餐花了將近三小時。我提議散席回去上班，不料對方竟說：「急什麼？我們還有明天啊！」如果我事先知道入境隨俗，就不會鬧出那個笑話了。

該項新法規遵守程序文件完稿後，呈請主管審閱，稍加修改後終於定案。由於該項法規執行起來相當繁雜，當地主管決定僱用一位工業衛生專業人員接棒後續工作。我幫主管面試幾位候選人，敲定人選後，對那位新進同仁提供兩個禮拜的在職訓練。本來預定要三個月的時間才可完成的任務，結果兩個月就提早結束。

回美前，我利用因乘坐頭等艙回家三次累積的三張來回免費機票，邀請愛妻和兩位兒子前來倫敦相聚數日，全家再次悠遊倫敦和

郊區景點，並搭乘渡船，到比利時和法國繞了一圈，看了布魯塞爾的撒尿小童銅像，及巴黎的凡爾賽宮和艾菲爾鐵塔等等。難得全家一起旅遊，可說是那次奉派赴英工作的額外收穫。

回美後，不但職位升等加薪，又得到公司工安衛部門當年表現最優員工獎，並得到象徵性的獎金兩百元，獎勵我在家庭最需幫忙時段，願意犧牲小我，離家兩個月，幫忙英國分公司順利完成任務的精神。

（五）哈薩克（Kazakhstan）：輻射線影響健康之風險評估

從1949到1989四十年中，蘇聯在哈薩克境內操作四百多次地下或地上核爆試驗，而全球皆知的車諾比核能廠，不幸於1986年4月26日發生意外事故爆炸。那一連串的長期核試和核爆意外事故，難免令人懷疑當地或附近的環境，是否遭受輻射線汙染而影響居民健康。

美孚石油公司與世界其他六大石油公司，於1990年代，籌組集團，共同開發位在哈薩克境內裏海（Caspian Sea）海底隱藏的媒氣和石油。某日美孚一位高層主官前往該地視察回來後，身體甚感不適，懷疑在該國視察期間，是否遭受輻射線危害，要求工安衛部門派人前往調查。本人接到指派，承擔是項工作後，建議其他合股公司也應派員參加，以增加調查的公信度，獲主管同意。幾天後，敲定由本人，一位英國石油公司公工業安全師，和一位英國原子能委員會（原委會）專家，三人組成調查小組，由那位原委會專家攜帶測試儀器，本人攜帶「個人劑量計」，於1993年夏，前往哈薩克當時的首都阿拉木圖（Almaty）啟動實地採樣調查。

抵達阿拉木圖會見公司相關人員後，參訪該市環保單位並參

觀空氣汙染觀測站。根據簡報，說從未測到超標的輻射線。我們隨即赴市場採取飲水及各種食物（蔬菜，牛奶、魚、肉、蛋等等）樣品當場檢驗，結果與英國一般環境數據相近。在阿拉木圖檢測結束後，飛往位在裏海附近的阿克陶（Aktau）和阿特勞（Atyrau）兩個小城市，繼續類似檢測，結果亦然。除了實地檢測沒有發現超標的輻射線外，本人也用「個人劑量計」，監測長途高空飛行可能遭受到的宇宙輻射線，以及每天到各地檢測時可能遭遇到的輻射能，每次都無測到明顯的輻射能劑量。依據檢測數據，調查小組認為前述那位主管哈薩克之行，遭受輻射能危害之風險非常微小。調查小組的調查結論，也解除了裏海海底石油開發案當時在地員工對輻射能的憂慮。

其他見聞與感想

在阿拉木圖時，看到不少興建中的大工程，如高樓建築，道路擴建等等，都停頓下來，令人有滿目瘡痍之感。我好奇的問了接待我們的當地同仁，怎麼會有那麼多工程都停止施工？那位仁兄面帶愁容，似乎無奈的說，自從1991年12月，哈薩克脫離蘇維埃聯邦，成為獨立自主的國家後，莫斯科切斷了所有資助，新政府資源不足，那些工程暫時無法繼續施工。不過他馬上面轉笑容驕傲的說：「我們這個國家目前雖然窮困，但是卻得到了更寶貴的獨立、自由和民主。」他繼而頗有信心的說：「幾年後裏海底下儲藏豐富的石油開發後，國家就會馬上富裕起來。那些視似半途而廢的工程，一定很快興建完成。」簡短的交談，讓我進一步體會到主權獨立的可貴，也深深欽佩哈薩克人民，對國家前途發展的強烈信心。那次哈薩克之行，讓我深感國家認同的重要。

在參訪阿拉木圖市環境保護局時，當地一位員工問我是不是中國人。當然我回應說我是入籍美國的台灣人。他說那麼「你是中國

人了。」我再三否認，但是始終無法說服他。正當我要再進一步解釋時，該單位的一位小組長及時幫我解套，插嘴說：「不要再爭論了，不管張博士是中美人或台美人，他是奉美孚石油公司派遣來此參訪的人就對了。」那次不期而遇的爭論，再次提醒我不管身處何地，隨時都會受到國家或祖籍認同問題的挑戰。面對那些無法預期的場面，我總是堅持自己的信念──我是台灣人，也是美國人。換句話說，我是具有雙重國籍的台美人。

哈薩克的嚴重環境汙染，我在啟程前已有所聞。一位外派該地的同仁，提醒我要特別注意飲用水，並建議我隨身攜帶一個美國大兵在戰地使用，據說可以去除水中所有細菌的「簡便手提式高效能淨水器」，以備不測之需，我當然照辦。抵達該國後，發現瓶裝飲用水並不缺乏，以為該件淨水器已無用武之地，想不到後來它卻派上用場。

讀者見過咖啡從水龍頭流出來嗎？在阿克陶時體驗到一件難忘的事。在當地旅社要洗澡時，打開熱水管，看到流出的是參有濃濃鐵鏽雜味，看起來有如咖啡的濃濁熱水。繼續流放數分鐘後，顏色漸淡，由咖啡色變成淡紅茶的顏色，再繼續流放十幾分鐘後，顏色和雜味還是依然如故。我忽然想起，要試試那個淨水器，是否真能淨水。於是盛了一大杯有如淡紅茶的熱水，細心測試過濾後，居然變成清水了，可是那股濃濃的雜味還是無法去除。危恐那淡紅茶顏色的熱水對皮膚發生任何不良影響，我放棄熱水，咬緊牙根，忍冷洗了幾十年來第一次的冷水澡。次日與旅社管理員談及此事，他除了向我致歉外，並告知脫俄前，阿克陶是蘇聯人喜愛的度假勝地，脫俄後三四年來，幾乎沒有遊客，旅社的熱水爐和水管長久積水生鏽，才造成尷尬的濃濁熱水情況。

那次哈薩克之行，我也目睹了該國環境慘遭破壞的景象。在驅車行經阿克陶和阿特勞郊外時，看到在路邊和用為排放工業廢水的

湖泊中，有成群結隊在悠閒走動，或尋覓食物的粉紅色紅鶴，情景相當優美。可惜，仔細一看，我發現路旁空地和湖邊，卻零星散佈了一些鳥屍和白骨，真令人傻眼。我一生從事工安衛和環保工作，看到這種景象，實在無限唏噓，猜想那些無辜的死亡之鳥，必定和看似遭受嚴重汙染的湖泊有關。我乘機對同行的當地一位環保官員，提起工業發展和環境保護求取平衡的永續發展概念。那位官員頗有信心的說，作為一個新而獨立的開發中國家，他們的領導人，一定會效仿歐美先進國家，推動新政策，保護環境，造福全民。

（六）美國：海運／研究中心

在美孚總部服務中，共有五年負責對海運和研究兩個業務單位，提供工業衛生服務。因為這兩個業務單位的業務性質和煉油廠的運作迥異，我的工作，不但面臨了智能和經驗的挑戰，也要接受體力的考驗。那五年的特殊任務，讓我有機會了解海運（包括河運）的作業，油輪和駁船員工的工作環境和生活情況，以及研究人員遭遇到的特殊工作環境衛生和安全議題。

海運：油輪調查登輪難

1980年代，美孚擁有二十多艘大油輪，載運阿拉斯加、北海、墨西哥灣等地抽取的原油，航行四海到各地煉油廠，或載運提煉後的石油或機油到各地儲油庫下載。雖然公司對煉油廠推動工業衛生工作已有多年，但是對海（河）運員工的工作環境情況，則了解有限。因此公司依據美國勞工部和海巡署的工作環境標準，對公司擁有的國內外大小新舊油輪和駁船，選擇幾艘代表性的船隻，啟動抽樣調查。

在五年中大約調查了三四艘油輪。上船工作，有時會遭遇到

體力的考驗。有一次在加州長堤要登上一艘往返阿拉斯加和長堤間的油輪時，遇到了令人驚心動魄的登船經驗。由於長堤碼頭容量限制，該艘油輪無法靠岸，僅能停在離岸兩英哩處，我必須搭乘領航的小渡船，方能登上油輪。當天雖然海浪不算大，那艘油輪的位置幾乎固定不動，可是渡船小又輕，就隨浪上下浮沉不停。當我和領航乘坐的小渡船抵達大油輪旁邊時，油輪上的船員從甲板上放下繩梯後，那位領航，馬上輕鬆地爬上繩梯，安全登上油輪。對一位專業領航來說，那是件輕而易舉的事，可是對我來說，是件具有相當危險性的舉動，深恐萬一不慎，既有墜海之險。因此，我猶豫不決，遲遲不敢往上爬。應我要求，他們終於放下安全帶。扣好安全帶後，乃在渡船上隨浪上下浮沉多時，等到海浪瞬間衝到最高點，既渡船與油輪甲板距離最短時，才鼓起勇氣，一步一步，小心翼翼，慢慢垂直往上爬了二十多尺高，才平安踏上油輪的甲板上，得到不少歡呼和掌聲。雖然懦怯的行動，令我尷尬不堪，但是心中卻自我慶幸，平安渡過了登船的驚險難關。

又有一次要調查一艘由倫敦駛往北海載運原油的超大油輪，在倫敦登船啟航，開始延英倫海峽航往北海。起初還算風平浪靜，在甲板上走動毫無搖動的感覺。可是越往北航行，海浪越高，海風越強，而油輪也開始左右搖晃了。日落就寢後，搖晃漸增，我開始頭昏嘔吐，繼而聽到桌上茶杯滑動碰撞的聲音，我知道海浪更大了，暈船加劇，開始胡思亂想，整夜無法入眠。次日起床，疲憊不堪，也無法正常進食，僅以飲水和餅乾充飢度日。船長知道我的情況後，安慰說前晚的海浪只不過二十五呎高，還是在安全範圍內，勸我毋庸憂慮。他說如果海浪高達四十呎，他真的就會擔心了。雖然船上備有暈船藥，可是船長不讓我服用，因為之前我曾經患過青光眼的眼疾，怕我服用暈船藥後，發生副作用而眼睛出問題。他叫我暫停工作，盡量休息。蒙天保佑，經過一晚的風浪後，第二天風平

浪靜，我復原後才繼續工作。

　　油輪大小不一，小至幾千噸的一般油輪，到幾十萬噸的超大油輪。不管大小，每艘油輪本身就如一座流動的小工廠，從甲板到最低層的機械房，有十幾層樓高。因此在檢查工作環境時，常要爬上爬下，比起煉油廠的工作，要消耗更多體力。雖然有時用升降梯代步，但為工作需要，感到有走不完的樓梯。每次調查結束，都有精疲力竭之感。現在想起來，也許那是上天賜給我訓練身體的好機會。檢查幾艘油輪後，並未發現有明顯危害員工健康的工作環境。不過在一艘老舊的油輪機械房裡，看到不少包紮管線的隔熱物，被撕破裂暴露。經採樣送往公司工業衛生實驗室分析結果，發現含有不少石綿成分。本人建議應盡快修護。據說檢查後不久，那艘油輪因為太老舊，不值得修護，公司將它賣掉，也解決了頭痛的石棉問題。

河運：駁船調查，兼賞夜景

　　在美國境內，美孚有不少駁船，載運石油在中部的密西西比河和東北部的哈德遜河，沿河航行到各地儲油庫，再由油罐車，轉送至各地加油站銷售。因為人力有限，本人除了主導和示範兩艘代表性的駁船工衛調查外，也訓練幾位工業衛生助理，繼續在其他船隻施測，收集相關暴露資料。

　　由於駁船僅載運石油，員工在裝貨或卸貨時，遭受到有機氣體危害之風險較大，因此我需要住宿在船上觀察和施測裝貨、航行和卸貨的整體操作過程，以便從中充分了解和評估他們從事特殊任務（如啟開船上的油槽蓋、石油採樣等）時，可能暴露到石油或其成分氣體（如：苯、乙烷等等）的風險。夜宿駁船沿河航行，觀賞沿岸夜景，真是難得的機會。

　　駁船靠岸裝油或卸油時，離碼頭約有兩公尺寬，員工均靠橫跨甲板與碼頭的階梯進出。原以為要上較小的駁船應比上巨大的油輪

安全容易，其實並不盡然。駁船裝油時由空船到滿船，船身由輕變重，慢慢往下降，而階梯的斜度，也慢慢從上往下傾斜。在適當斜度時，上下容易，可是當裝油或卸油一半，階梯大約水平時，就要和貓狗一樣，手腳著地，小心翼翼爬走過去。

記得我要檢查當日，那艘駁船空船駛進紐約市附近史達登島的美孚碼頭，準備裝油。筆者抵達現場時，已裝滿一半，階梯剛好呈現水平狀。眼見底下無安全網，雖然我急於上船，卻遲遲不敢爬過一步。在碼頭等到階梯稍微向下傾斜時，才鼓起勇氣，面向下，小心翼翼，一步一步踏上甲板上，展開調查工作。親自經歷過進出駁船的安全顧慮，也發現員工操作特項任務時，可能暴露到有害氣體的風險。因此在調查報告中，建議公司所有駁船，在裝貨或卸貨時，階梯下方必須搭架安全網，而員工操作那些特殊任務時，必須使用適妥的防護口罩，確保員工安全與健康。

參與審核美國海巡署相關法規草案

在美國沿海和境內運作之油輪及駁船，依法均屬美國海巡署管轄範圍。因為輪船員工的工作環境和上班時間，和一般工廠員工不同，海巡署與勞工部的工安衛的相關法規不盡相同。本人在提供油輪和駁船工衛服務期間，適逢海巡署進行修改輪船員工預防石油揮發氣體（苯和其他有機氣體）暴露控制的相關法規。為節省資源，該署擬採用數學模式，推測員工在輪船裝卸汽油時可能遭受到的有機氣體暴露量，作為執法依據。立法前，海巡署將該項法規初稿，送請相關業界審閱，並邀請業界代表開會討論，廣徵意見。本人詳閱初稿後，有幸代表美孚與會。依據本人對該項數學模式準確度的了解和懷疑，以及幾年來實地測試累積的數據，指出採用該項數學模式作為執法（罰款）依據不妥之處。幾次討論後，海巡署終於放棄數學模式而改為較為準確的實地採樣了。那次有機會參與法規初

稿審閱和討論，深感民主國家執政者尊重民意的宏度，而在我的職業生涯中，有機會在政府擬訂法規中，提供淺見，並蒙接納，深感慶幸。

探油研究中心：替公司節省十萬元顧問費

　　美孚在德州達拉斯附近，有一個從事探油相關工程的研究中心。當時該中心正在研發一種可以耐高熱又耐高壓的泥漿，以便用於探油時，灌入油井，防止高壓原油噴向天空，汙染環境，甚或引起火災。

　　根據研究人員的講解，他們在做實驗時，先將泥漿樣品放在裝有「壓力偵測鏡」和其他觀測泥漿變化儀器的緊密容器內，然後陸續加壓加熱，觀察泥漿的化學和物理變化。實驗進行中如果壓力超高，「壓力偵測鏡」將會爆破而發出爆炸聲。為防止爆音影響研究人員的聽力，容器周圍裝有隔音設備，而所有實驗均在防爆室內進行。按理說，那樣的設備和實驗程序，應該沒有安全和健康方面的顧慮。豈知有一次，竟然發生意外，對研究人員造成嚴重的暫時性聽力障礙，聽說一兩天內聽不到正常的對話。意外事故發生不久，該中心為方便工作，於1992年，將那組實驗設備遷移他處，並加強隔音設備，以免員工聽力再次受害。該項實驗設備遷至新址後，研究中心僱用當地一家噪音控制顧問公司，評估爆炸風險，預測如果「壓力偵測鏡」爆破，其引起的爆炸聲，是否會超出法定標準。如果超過，要如何控制。顧問公司呈送一份建議書，索費美金十萬元。研究中心顯然不知要價是否合理，也不懂技術上的細節，逐將建議書送來總部，徵詢我的意見。詳細閱讀建議書後，我覺得有自信能承擔那份工作，並預定兩星期內可以完成，逐向主管建議，不必外包，先讓我試試，免費服務。主管欣然同意我接案，並說這樣將提高我們服務的信譽，也可替該研究中心省下一筆十萬元的經

費。那是一項相當有挑戰性的任務。

　　接下該案後，我發現問題沒有之前想像那麼簡單，本想退案，建議另請高明，可是我已承諾在先，不願中途怯退而毀我信譽，只好加倍努力，期望能如期順利交卷。於是開始積極參閱相關資料，根據爆音傳導的基本理論，進行電腦模擬推算，發現泥漿實驗進行中，萬一發生爆炸，在研究人員地點的爆炸聲，應在法定標準的140分貝之下。經實地模擬測試結果，與電腦模擬推算的數據非常接近，證明爆炸聲之預測相當準確。心滿意足之餘，在工作報告中，本人對研究中心建議，現有的隔音設備無須改善，不過為避免直對聲源，工作人員的位置需稍作調整，而實驗進行時，也應使用耳塞或耳罩。我如期完成任務，不但答覆該中心有關工安衛的問題，也幫他們省下那大筆外包經費。最感欣慰的是，我的工作表現，也獲得該中心和主管的肯定。

　　我想在工業衛生領域裡，那是一個相當獨特的案例，覺得我的經驗值得與同業分享。因此結案後，撰寫了一篇論文，描述該案的概況，於1993年的全美工業衛生年會中發表，引起不少聽眾的興趣和討論，至今記憶猶新。

研發和品管實驗中心：主導工作環境監測，安定民心

　　美孚在紐澤西州南部，有一棟位在一座老舊煉油廠旁邊的研究和品管設備，僱用兩三百位員工。據說大約一半以上，是擁有化工博士高學位的資深研究員。因為研究設備接近煉油廠，有人懷疑自己的工作環境是否乾淨，要求公司工安衛單位，監測評估員工正常工作時遭受苯和其他有機揮發氣體的暴露量。本人責無旁貸負起主導是項任務。

　　經與相關人員商討後，由本人主導，與三位實驗中心的「工業衛生技術員」組成一個臨時工作團隊。在本人督導下，每天二十四

小時日夜輪流，連續不斷實地空氣採樣，監測一星期，作了一次相當完整的總評估。空氣樣品分析結果出爐後，顯示實驗室空氣中苯和其他有機氣體的濃度和員工的暴露量，均遠低於法定標準。

接到調查報告後，實驗中心經理急於要將結果通告員工，要我親臨現場向員工報告評估結果。因時間衝突，我建議另請當地一位資深「工業衛生技術員」代勞。可是那位經理卻說願意配合我的時程，堅持非我親自報告不可。他強調說該中心有很多擁有博士學位的研究員，常會提出種種奇奇怪怪的問題，深恐那位「工業衛生技術員」無法勝任，並說我有博士學位，又有「工業衛生師」專業執照，如果我能親自報告，一定會有助於評估結果的可信度。我從來沒有想到自己的學位和專業執照，竟能添加別人對我的信任，因此敲定時日，親自前往報告調查結果，答覆聽眾的種種相關問題，釐清了研究人員長久以來對工作環境的疑惑和恐懼。

（七）台灣：參與產官學界工安衛活動

台灣除銷售美孚機油外，與美孚並無其他商務上的關係。不過公司為拓展機油銷售和維護公司信譽，有時對台灣的中國石油公司（簡稱中油），提供工安衛相關工作的協助。本人有幸，在美國踏入職場後，幾乎每年都參加「美國工業衛生大會」，因緣際會，遇到幾位來自台灣的產官學界工安衛同業人員。因為我在台灣和美國均有多年的經驗，他們都稱呼我是台灣工業衛生界的老前輩，希望我如有機會，能前往台灣參加相關討論會或演講，交換心得與經驗，協助台灣推動工安衛工作。

參加國家建設會議（簡稱國建會）

1992年1月，承蒙早期在台工作時一位同仁的推薦，趁出差香

港和新加坡之便，在台灣停留數日，參加政府主辦的國家建設會議（簡稱國建會）。該會的目的，在匯集國內外各行各業的產官學界專業人員，聚集一堂，分組討論，提供建言，供政府施政參考。當時參加該會，有人誤以為我受國民黨邀請，一切旅費，由台灣政府支付，回台吃香喝辣，其實不然。之所以參加該會，乃因之前在台工作時的一位老同事，邀我回台與大家分享我在美孚的工作經驗。因為該項活動與公司業務無關，經我向主管請示後，他欣然核准，並答應由美孚支付全程旅費，唯一條件是會後需順路出差去香港和新加坡洽公。參加國建會時，因為本人的專業領域與工人的健康與安全息息相關，逐被安排參加「勞動組」的討論會。該組成員二十四人，其中一半來自台灣本地，一半來自國外。第一天接到與會名單手冊，掃描個人簡歷後，覺得本人最資深。為讓討論會順暢進行，大會規定每組須選出一位主席，主持討論會並負責準備會後報告與建議。主席選舉程序，由國內外各推選一人，共兩人為候選人，經全體投票，高票者當選。本人被提名為國外代表，與國內代表競選，沒想到投票結果，竟高票當選為「勞動組」主席。膺選主席，頗感光榮，但也深怕難以勝任，只好當作是一個學習的好機會，盡力而為。

　　經過幾天的座談，「勞動組」討論了許多勞工相關議題；勞資關係，工作時間，工作環境安全與衛生，職業病或職傷賠賞，外勞僱用等等。承蒙大家的合作與幫忙，每項議題很快就得到共識，會議結論報告也如期完稿。身為主席，本人真有如釋重擔之感。現在回想起來，有機會參加那次會議，回饋祖國台灣，貢獻所學與經驗，甚感欣慰。

中油：開辦緊急應變訓練班

　　1989年3月24日美國埃克森・瓦爾迪茲（Exxon Valdez）油輪，

滿載原油，開始航往加州時，在阿拉斯加的威廉王子灣不幸觸礁，發生漏油事件，造成嚴重環境汙染，損失慘重。有見於此意外事故造成的嚴重後果，美國幾家石油公司由美孚主導，在新加坡成立緊急應變組織，佈局在世界幾個重要地點，提供人力與資源，不管何地意外發生漏油事故，均能及時協助處理。由於台灣鄰近新加坡，本人認為如果中油能加入該組織，一定獲益匪淺，逐向中油建議加入該組織。對方感謝我的好意，說將慎重考慮本人的建議，不過希望美孚先替它們開辦總合性的緊急應變訓練班。本人與主管商討後，同意盡快辦理。

訓練同意書簽訂後，美孚派遣本人和兩位緊急應變專家，前往台灣嘉義市「中油訓練中心」，開辦兩星期的緊急應變訓練班，學員六十多人，來自中油各地業務單位。本人除了講解緊急應變時，有關作業環境安全衛生事項外，並兼當翻譯，增進訓練功效。依據學員的反應，該項訓練對中油的緊急應變能力提升不少，他們相信爾後對任何天災人禍意外事故，必能井然有序，及時處理。

學術交流

從1981到1995年，除參加前述國建會外，本人數次應邀前往台灣，在下列單位專題演講，或參加研討會，與當地產官學界，交換經驗與心得，趁機鼓勵各大學，培育更多工安衛領域人才，為台灣勞工謀福利。

國立台灣大學公共衛生學院：石油煉造和銷售過程中工作環境問題和控制

雲林科技大學環境工程系：工業衛生經驗談

高雄醫學院：工作環境風險評估

嘉南藥理大學：工業衛生經驗談

行政院環境保護署：煉油廠周邊空氣品質施測策略

行政院國科會：總合作業管理系統簡介

　　幾次與台灣學界接觸後，發現工安衛相關科系畢業生就業時，常常無法學以致用。據說，一般企業領導者，特別是中小企業，認為工安衛的業務只是消耗資源，不會增進公司營運利潤。因此，對工安衛人才並不器重，造成大學招生遇到瓶頸。本人建議政府相關單位，應盡力輔導企業領導者，改變產業管理文化和理念，強調產業發展和環境保護，應求取平衡，方能維護產業永續發展，造福全民。

（八）埃及：工作兼旅遊

　　美孚在埃及擁有幾家機油廠和石油轉運站，分布在開羅和亞歷山大附近。應美孚國外部要求，1990年，前往埃及兩次，首次工作重點，集中在開羅附近。承蒙當地工安主管的協助，順利完成工業衛生調查。在調查過程中，發現機油廠品管實驗室的抽風設備不盡理想，逐向廠內機械工程師建議改善，並說明有效抽風設備的基本理論，提供設計規範。原以為我的說明簡單明瞭，哪知那位工程師卻信心缺缺，以無法了解我的說明為由，要求我幫他設計。為不讓他失望，本人費了將近半天的時間，逐步說明，幫他計算，繪製簡圖，對我的熱心協助，他衷心感激。

　　除了上述實驗室的通風問題外，在參訪石油轉運站油罐車裝油作業程序時，發現油罐車駕駛，使用「防塵口罩」，顯然誤用了防護用具。防毒面具或口罩種類繁多，應依工作環境危害因素，選擇適當者使用，方能奏效。依實地觀察和經驗，油罐車駕駛裝油時，可能暴露到有毒氣體，如苯和其他石油揮發氣體，而非細微粉

塵顆粒。經本人解釋後，該地安全主管似乎恍然大悟，面露尷尬地說，之所以使用那種口罩，是遵照當地防護面具代理商的建議。經我指出誤用後，同意將盡早改用含有活性碳，高效能的「防毒氣面具」。

　　埃及是個有悠久歷史的國家，很小就希望有一天能去那邊看看金字塔、博物館和其他古蹟。難得出差該地，打算週末參加當地旅遊公司一日遊，到處走走。沒想到工作結束前幾天，公司當地主管，不知是對我的服務聊表謝意，或是趁機宣導它們的歷史和文化，對我說已經排定一位司機和一位導遊小姐，星期六將帶我悠遊開羅附近的觀光景點。他們的熱忱和善意，真讓我喜出望外。星期六清晨，那位司機和導遊小姐驅車前來旅社接我，免費帶我參觀了金字塔、獅身人面像、開羅博物館等等景點，坐駱駝，也逛了紀念品商店，讓我過了充實的一天。感謝那位導遊，每到各地，都不厭其煩，介紹各景點的歷史背景，增廣不少我對埃及的見聞。工作結束回美前一夜，該地主管邀我到停在尼羅河上的遊船餐廳，享用當地的精緻美食，聆聽旋律優美的舞曲，並觀賞美妙多姿的肚皮舞，留下深刻的回憶。承蒙他們熱忱招待，萬分感謝。

　　開羅出差回來半年後，又蒙埃及分公司邀請，前往亞歷山大檢查附近幾家機油廠和石油轉運站的工作環境。為與內人分享埃及的名勝古蹟，第二次出差埃及，我邀請內人同行，先抵開羅參加當地旅遊團，悠遊數日後，再驅車前往亞歷山大工作。沒想到在我上班兩三天中，公司又安排一位導遊，陪伴內人悠遊附近名勝，讓她玩得盡興而歸。工作結束回美前夜，我倆又蒙招待，在地中海海濱豪華餐廳享用美味海鮮。留下深刻的回憶。

　　兩次埃及行，感到當地同仁非常善盡地主之誼，也察覺到他們非常感激公司總部提供的工安衛環保服務。

（九）南非行：工業衛生巡迴大使

　　1980年代，美孚在南非東岸印度洋海濱德班郊區擁有一家煉油廠，在約翰尼斯堡和開普敦（又稱好望角）附近也擁有幾家機油廠和石油轉運站。這些設備已運作多年，比較老舊，雖然各處有其標準作業程序，但是從未經過工業衛生的調查和評估。為避免工作環境對員工健康發生任何不良影響，本人應美孚南非支部要求，在1981底前往南非兩星期，參訪了南非所有的煉油廠、機油廠和石油轉運站，瀝青製造廠，機油回收廠等九處設施，評估其工作環境，最後拜訪支部總部，報告調查初步結果和討論改善建議事項。在短暫期間內，匆匆忙忙走訪那麼多地方，感到自己有如公司特派的南非工業衛生巡迴大使。

　　南非是由四個主要族群共存的國家，根據1987年資料，大約白人14.8%，黑人74%，印裔或有色人種8.6%，亞裔2.6%。長久以來，政府施行種族隔離政策，這些族群之間，特別是白人和黑人，在政治和經濟上，鬥爭不斷，時常造成社會不安。在約翰尼斯堡附近的索韋托暴動，時有所聞。那時要去那族群衝突頻繁的地方出差，心中難免稍有安全上的掛慮。幸而公司的安全部門，隨時掌握世界各地安全訊息，除提供安全注意事項外，並建議在當地政情比較穩定時才啟程。其實抵達目的地後，才發現事先的掛慮都是庸人自擾，每到各地，均受當地的主管和同仁的熱忱招待與協助。每天上下班出入住宿處，均有當地公司同仁接送陪伴，避免經過高風險或動亂地區，也提供不少人力的支援，讓我能平安無事，完成任務，準時歸來。

　　美孚在南非的設備之工作環境，類似美國，可是我發現廠內第一線機械操作員工（即藍領族），多半是該國最大族群的黑人，足

證明美孚提供南非黑人不少就業機會。因為設備老舊，廠內環境比較髒亂，急需清掃，加強維護。調查中，看到某廠廠內存放不少類似含有石綿的隔熱管線包紮材料，經採取樣品，回美後送請實驗室確定後，在會見美孚南非支部主管報告工作成果時，建議禁用[7]。建議事項是否如期改善，無法查證，因為在1987年，也許因政治和經濟考量，美孚拋售了在南非的所有設施。

　　非常感謝美孚南非支部工安部門主管，除陪我參訪公司各地設備外，並在緊湊的旅程中，介紹當地民情習俗和一些種族隔離和鬥爭故事，並於週末帶我悠遊德斑海灘，觀賞開普敦桌山，和沿海公路邊山坡上滿佈豪華住宅，背山面海的美景，參觀祖魯族部落和他們的傳統舞蹈，以及約翰尼斯堡附近的觀光金礦及冶金過程示範廠等等。參觀金礦，我有特殊的感受，因為我記得在匹茲堡大學公共衛生學院就讀時，一位知名工業衛生教授講過他一段研究的往事。多年前他曾在南非金礦，實地研究礦工在悶熱的礦坑中工作的耐熱程度，繼而研發出一種熱應力評估指數，廣被全球工業衛生界採納應用。工作將結束時，主人說既然從紐約遠道前來南非，何不在回美前，趁機前往首都維多利亞，觀賞附近舉世聞名的大瀑布，以及鄰國波札那人人喜愛的野生動物園？我雖有同感，但是事先沒有安排工作後的私人活動，不想改變原定時程。工作結束後，繞道南美，路經巴西里約熱內盧，觀賞了位在科爾科瓦多山上的基督救世主雕像，也在科帕卡巴納海灘散步，欣賞黃昏日落美景，為那次出差南非，增添一點回憶。

[7]　1975年開始美孚全面禁止使用任何含有石綿的隔熱材料。

（十）香港：巧遇校友

　　1992年，在台北參加國建會後，旋赴香港調查機油廠的工作環境。參訪調查後，發現香港機油廠的工作環境，和其他地方的機油廠類似，並沒有暴露毒氣的風險。不過在自動裝罐部門，噪音偏高，建議該部門的員工上班時，應戴耳罩或耳塞，以避免引起永久性的聽力障礙。初抵香港機油廠，會見廠長時，才知道他是台灣大學同屆不同系的校友，本籍香港，是當時一般號稱的所謂「僑生」。雖然之前互不相識，但是我們對台大都有不少共同的記憶，一見面就談了不少大學年代及畢業後各奔前程的心歷路程。雖然在同一公司不同崗位服務，初次見面，卻另有特別親切之感。工作結束後，他邀請本人和幾位同仁，在一家名聞香港的海上中餐館，共享豐盛的晚餐，為我餞行。巧遇校友又蒙熱情招待，讓我難忘。

（十一）新加坡：重見舊識

　　參訪香港機油廠後，前往新加坡，進行工業衛生技術員的培訓和煉油廠的工業衛生調查。當時美孚規劃在東南亞地區，僱用一位專業工業衛生師，長駐新加坡，對公司位在東南亞地區，包括新加坡、香港、日本、印尼和泰國等地所有設備，提供工業衛生服務。本人那次新加坡之行的目的，主要在訓練幾位工業衛生技術員，希望將來能從中選取一位，進一步培訓，成為專業工業衛生師。

　　訓練班結訓後，兩三位學員抽空協助，幾天內就做完該廠首次全面工業衛生總調查。工作效率，頗受廠方肯定。

　　按新加坡煉油廠的編制，醫務部兼管工業衛生相關業務。那次出差新加坡，無意中與舊識重見，喜出望外。原來醫務部的主管，

是一位職業病醫師，在未進美孚前，於新加坡政府服務。本人在台灣省政府衛生處工業衛生科服務時，於1966年，與科長代表台灣，前往馬尼拉參加世界衛生組織，西太平洋分署工業衛生會議時，他代表新加坡參加會議，相處一星期。雖然時間不長，但是我對他那文質彬彬的儀表，和發言時一口流俐的英語，雖然事過多年，仍然印象深刻。久別重逢，我們除了交換公司相關工作經驗與心得外，也憶起當年在馬尼拉會議時的一些點點滴滴。我忽然想起這個世界這麼大，當年我們各自在不同國家服務，多年後竟然在同一家公司，從事類似的工作，都在為確保公司員工有良好的工作環境，預防職業病而努力，想起來，真不可思議。我也領悟到，人活在世上，不管離開多久，相距多遠，只要有機緣，早晚一定會重見。

　　新加坡是個現代化的民主國家，初次踏進國門，最引我新奇的是各種不同設計風格，顏色各異的公寓高樓大廈，以及沒有任何菸蒂的清潔街道。聽說人民非常守法，政府執法相當嚴峻。不過有人認為過度的執法，有時會招來民怨，深恐淪為專制。我想那是杞人憂天，因為真正的民主政府，執政黨應該有在野黨牽制。該國的居民，包括華裔、印裔和馬來西亞裔。各種不同族群，和平相處，建立一個現代化的國家，應該不愧作為世界其他族群鬥爭不斷的國家的典範。

　　和在香港一樣，工作結束後，那位久別重逢的醫師主管邀請本人和幾位同仁，在一家名聞新加坡的海鮮館為我餞行，並期待不久能再見面。可惜兩年後，本人奉調公司其他單位服務，沒有機會再出差新加坡了。

（十二）蘇丹／衣索比亞：檢查石油儲存庫和銷售設備

1990年代，在不同時段，本人兩次前往蘇丹首都卡土穆（Khartoum）和衣索比亞首都阿的斯阿貝巴（Addis Ababa），檢查附近美孚擁有的石油儲存庫設備和油罐車運作情況。

據說兩國首都機場出入關檢查森嚴，時常傳聞外籍旅客攜帶物品，無故慘遭沒收的故事，兩國地區瘧疾也尚未完全根除。當時要去那相較落後的地方，內心稍感不安，深恐托運的工作用儀器被沒收，也怕不幸被蚊子咬到而感染瘧疾。為防萬一，遂敬請當地工安主管前來接機，幫我溝通，提領行李，因此抵達兩地機場時均無遭受任何阻擋。事先也遵照醫師建議，隨身攜帶瘧疾防治藥。蒙天保祐，兩次旅程，雖然也受到蚊子叮咬，但都倖免感染瘧疾。

抵達公司的設備時，看到當地員工，尤其是油罐車駕駛，從容不迫，動作緩慢，和西方國家緊張匆忙的工人比較起來，似乎輕鬆不少。也許因為當地天氣悶熱，有些人甚而未穿工作服，僅穿著傳統的白色長袍和露出十趾的拖鞋，也不見安全帽或手套，安全堪虞。當地的油罐車，設計老舊，在裝卸汽油時，容易導致氣體外洩，影響員工健康。那些觀察到的安全和健康相關問題，回美前均與廠方主管商討，建議改善。

在參訪卡土穆和阿的斯阿貝巴旅程中，遇到難忘的幾件事：

（一）吃不完的免費香蕉：抵達卡土穆第二天，當地公司一位工安主管，驅車前來旅社帶我去工廠。一出市區，看到路邊水果攤，擺滿了很多金黃色的香蕉。我無意中自言自語說：「我很喜歡吃香蕉，這裡的人很有口福，有那麼多永遠吃不盡的香蕉。」他笑哈哈的說：

「這裡很多人不吃香蕉，只有窮人才吃香蕉。」沒想到當晚回旅社，赫見室內桌上居然擺放了兩大串似乎特選的香蕉，供我享用。次日談起此事，才知道他聽我說愛吃香蕉，特地請旅社安放的。雖然那是件小事，但卻顯示出他對我這位遠客的細心關照，增添了我旅途的溫暖。

（二）午夜驚魂：在卡土穆時，某天晚上，我在睡前將工作上需用的幾件儀器接上變壓器充電，一切就緒，安心就寢。可是到了午夜時分，矇矇睡眠中，聞到一股奇異的氣味，開燈一看，發現儀器超熱，開始冒煙，急忙拔下充電插頭，保住了昂貴的儀器，也可能因此救了自己一命。那天如果沒有及時醒來，房間可能失火，不但儀器全毀，而我也有可能葬身火中了。次日向廠方報告此事，才知那次意外，可能是因為充電時沒有加接「功率抑制器」的關係。原來該市晚間用電量減少，電壓固定，電流增強，才導致儀器承受不了而超熱。那次意外，雖然事過多年，現在想起來，心中猶有餘悸。

（三）參觀博物館：在蘇丹港工作結束後，主人陪我參觀附近一家狹窄簡陋的私人博物館。聽說主人是當地部落頗受尊重的長者，看到我這位客人遠道來自美國，欣喜萬分，驕傲地一一解說裡面陳列的各項他長年辛苦收集下來的文物。他說雖然陳列文物不多，但卻代表該國建國簡史和民情習俗。我有幸參觀，頗有不虛此行之感。

（四）見證貧富不均：衣索比亞是個貧富不均的國家。我與當地公司工安主管經過阿的斯阿貝巴市區在十字路口

停車時，看到一群男女老幼的乞丐，同時擁上窗外，個個愁眉苦臉，哀求要錢。一位少女還用生硬的英語不斷的對我說：「我愛你，我愛你。」想起來實在很好笑，也很可憐。鄰座的駕車同仁叫我不可以開窗，以免發生意外。雖然街上有那麼多乞丐，可是在市內我住宿的五星級飯店裡，看到進進出出的當地男士們，個個西裝筆挺，女士們有些人穿著當地傳統的華麗鮮豔服裝，個個打扮得花枝招展，令人一看，便知道那批人，若不是達官貴人，就是殷商富賈，顯然是社會上高層階級的人士。看到那批人和那群乞丐，我不禁懷疑衣索比亞真的那麼窮嗎？是不是貪官汙吏，官商勾結，造成社會貧富不均？

（五）享用烤羊大餐：某天在阿的斯阿貝巴工作下班後，和當地工安主管及幾位同仁，到一家本土餐館，享用美味無比的烤羊肉大餐。抵達餐館，看到兩位服務生從熱烘烘的卵石堆中，取出一隻芳香噗鼻的烤肥羊，作為晚餐的主食，香酥可口，讓我享盡口福。據說那是他們非常喜愛的傳統烤肉法，先將卵石堆成爐灶，燒烘幾小時後，將清洗乾淨塞有當地特殊香料的肥羊，用鋁箔紙包妥，放入爐中，然後搗毀爐灶，讓肥羊在烘熱的卵石堆裡，燜烤幾小時即可。那種作法，讓我回想起小時候在台灣農村時，用土堆燒烤番薯的樂趣。

（六）焦慮和尷尬的經驗：在衣索比亞工作結束後，我起程回美。在阿的斯阿貝巴機場，行李安全檢查過關後，準時登機。沒想到飛機滑行到跑道盡頭準備起飛時，突然煞車。機長透過擴音器，查問機艙中有無一位飛往紐約的張先生。聽到我回應後，說我的一件行李

出問題，卡在海關，叫我馬上下機到海關處理，飛機
要等到我回來後才起飛。我萬分焦慮和尷尬，馬上下
機，在炎熱陽光下，邊走邊跑了十幾分鐘，急忙趕抵
海關後，才知到因為鋁製皮箱內，裝滿工作用的儀
器，被他們誤以為是高風險的嚴禁物品才受阻。開箱
後，他們對各項儀器，問長問短，尤其對工作環境測
定，空氣採樣時需用的計時儀，懷疑是恐怖分子使用
的爆炸定時器。經我簡單解說示範後終於通關放行，
並要我自提行李，趕緊返機。看我汗流浹背踏入機
艙，幾乎所有旅客，拍手歡呼，飛機可以起飛了。當
時離開衣索比亞，因我造成飛機誤點將近一小時，那
種緊張、焦慮和尷尬的情景，至今記憶猶新。

十八、美孚石油公司總部，
工業安全資深顧問（1995-1999）

　　1994年底，為控制營業成本，美孚大幅縮減業務，裁減員工。消息傳開，人人自危，工安衛和環保部門幾位同仁，因而被迫離職。留下來的員工，不是職責加重，就是調動服務崗位。本人有幸，仍然保有一職，不過因為我持有工業安全師執照，換了新職位，被指派為美孚**工業安全**資深顧問，負責公司在紐約和佛羅里達兩州石油銷售業務之工安衛和環保相關事宜。改組後，雖然我的職位頭銜是工業安全資深顧問，但是由於人員短缺，仍然身兼衛生和環保相關工作。那次大裁員，本人能夠倖存，加強了我對新任務的信心。

　　美孚總公司於1987年從紐約市遷移到維吉尼亞州費爾法克斯市，而工安衛和環保部門也搬到離我家不到半小時的紐澤西州，普林斯頓附近的實驗中心，對我來說，上班相當方便。沒想到公司改組後，正因保有職位而歡悅時，獲知工安衛和環保部門也將南遷到維吉尼亞州的費爾法克斯市，我又面臨到搬家的困擾。當時美國工商界為節省能源，大力鼓勵員工盡可能在家上班。我考量新職的工作性質，不需每天準時打卡報到，電子通訊管道又發達，逐探問主管，可否跟隨時代潮流不搬家，讓我在家工作。我的新主管是一位相當開明的女士，她說只看工作成果，不計較每天工作幾小時，答應試辦三個月。試辦期間，一切順利。她說我放棄搬家，替公司省下一筆不小的搬運費，說來也是件好事。

　　有生以來第一次在家上班，是件挑戰的嘗試。沒有上下班開

車或趕車的壓力，上班時間也較有彈性。不過我卻時時自律，上班時間不敢鬆懈，常常工作至深夜，以電子郵件承送工作報告。有時同仁對我嘲諷說，似乎我白天都不上班。他們那裡知道，我新工作繁重的壓力，逼我不得不常常超時工作的苦衷。當時美孚在紐約和佛羅里達兩州，各設有區域石油銷售中心，擁有幾座石油轉運站，和兩百多家加油站，其中不少兼營速食雜貨店、洗車廠和汽車修護廠。本人雖然在家上班，但時常前往總部和區域銷售中心洽公，遇有比較嚴重的工安事故發生時，也親臨加油站，實地調查出事原因。有時跟隨油罐車駕駛，檢測噪音和石油揮發氣的暴露情況。

　　當一位工安顧問，公司要求預防工傷，減低因工傷引起的職業補償。為要解決那個問題，我需要追根究底，首先查出什麼事故造成工傷。於是開始查閱紐約和佛羅里達兩州加油站員工和油罐車駕駛，過去五年意外傷害的報告檔案。資料統計後，發現最常發生工傷的三項事故為：地板光滑或潮濕而滑倒，通道阻擋而絆倒，和舉重姿勢不當而傷害腰骨。如能避免那三項事故，職賠錢至少應可減半。那些事故能否避免，則有賴於員工和油罐車駕駛對安全的思維。承蒙營業和醫務部門協助，我們製作了一系列與行為安全，工作環境自我檢查，和背痛預防運動等等相關文宣和圖片，啟動員工訓練，期能改變員工的工作習慣。我們並推出其他行政管理規律，如員工相互監督（即看到同事有危險工作行為時，當場警告糾正），職傷調查報告分享等等方案，確保人人養成安全的工作習慣，避免類似的工傷重演。除了安全相關工作外，我也選擇數家代表性的加油站和油罐車，隨車檢測駕駛員開車時的噪音，和裝卸汽油時的有機揮發物暴露量。坐在副駕駛座，有時兩人無所不談，分享人生經驗，有時傾聽駕駛對各種事物的高見，真是難得的樂趣和經驗。我在家工作已慢慢習慣，對當時指派的任務也漸感興趣。職務上，與不少加油站的員工和油罐車駕駛，已經建立了良好的

關係。長孫看我時常穿上藍色附加紅色飛馬標誌的工作服，進進出出加油站，說我像是每天替顧客加油的加油站工人。我了解他的幽默，向他說我的工作比替人加油更有趣、更複雜也很重要。

　　經過三四年，一切工安策略漸上軌道後，我察覺到工傷案件逐漸減少，感到推出的工安策略似乎開始奏效。正在期待再過幾年累積更多工傷事故報告檔案後，以長期數據見證策略效果時，1998年初，聽到艾克桑石油公司將與美孚合併成為艾克桑美孚石油公司。過了不久，謠傳成真，美國兩家領頭羊石化公司，於該年合併為一，成為美國最大的私營石化公司，許多美孚加油站也易名為艾克桑美孚加油站。根據以往的觀察，每次公司合併，總是免不了大裁員，因此我也開始憂慮會失去那份寶貴又可在家工作的工業安全顧問職位。

　　時事變化無窮。想要改變，也無能為力，只好聽天由命。果然，合併大事宣布後，每位美孚員工馬上接到通知和問卷，查問每人願意留下繼續在新公司服務，或接納遣散費，離開美孚或退休，必須兩者選其一，並且強調想要留下的人，新公司也不保證有職位。遣散費的多寡，雖依年資和職位而定，但一般說來還算相當優厚，以本人為例，相當於兩年的薪水。當時不少美孚員工，毅然決定離職，另謀職涯第二春。我考慮再三後，決定留下來，因為我覺得在美國最大的私人石化公司服務，不但很光榮，很刺激，也可能被安排從事更富有挑戰性的新工作。可是當時我也有心理準備，萬一新公司無法安插我一個職位而被迫離職時，願意接受命運的安排，提早退休。

　　問卷送出後，只有靜待審判。每天只有等等等……期待早日得到佳音。

十九、艾克桑美孚（艾美）石油公司：職業醫務部，資深工業衛生師（1999-2006）

　　新公司彙集前述問卷回音後，開始啟動員工大調整。某日，一位新公司主管——職業醫務部主任醫師，從達拉斯，艾美石油公司總部來電，先恭喜我，說有好消息，新公司雇我為職業醫務部資深工業衛生師，壞消息是不准在家上班。他略述新職任務後，交代次日應前往位在紐澤西州的柯林頓的艾美工程和研究中心報到，就任新職。接到那通電話，如釋重擔，解除了積壓心中多日的焦慮和等待。可是世界上的事，很難十全十美。獲知新職時，內心憂喜參半。公司合併沒遭被淘汰的噩運，非常欣慰。但是想起今後不能在家工作而必須調整生活規律，每天上下班要開八十五英里的車程時，心中頗有失望和徬徨之感。

　　自從1977年進入美孚服務以來，我都是獨占一間辦公室。可是在柯林頓，我和兩位年輕同行的艾克桑同仁共處一間辦公室，起初頗感不自然，不久就習以為常了。三人相敬如賓，氣氛融洽，工作上雖有各自的服務對象和項目，必要時也時常互相協助。他們喜愛稱我為張博士，認為我是工安衛和環保界的老前輩。我雖然暗自慶幸受到他倆的敬重，但是深怕爾後的工作，無法勝任，因為新公司對員工不但紀律嚴謹，工作表現要求高，任務也更加繁重。雖然名為工業衛生師，其實工作範圍涵蓋工業安全、工傷預防等等。雖然我的辦工室設於柯林頓的艾美工程和研究中心，但是本人的服務對象，除了該中心外，涵蓋公司在全國各地的汽油儲存庫，油管輸送

設備，銷售（包括油罐車）業務，和紐澤西的一家研發化工廠。了解自己的服務對象後，我開始連絡相關業務單位，查問有無工安衛和環保相關問題，逐步規劃檢查、評估和改善策略。遇到業務單位發生特殊問題時，則即時幫忙解決。例如：

（一）應用「人體工學」原理，評估工傷機率

　　艾克桑和美孚合併後，銷售部門逐漸接到油罐車駕駛員的工傷報告，並發現那些工傷案件，大部發生在原屬美孚員工身上，希望本人協助他們，避免類似工傷重演。那個問題，讓我困惑多日，懷疑是否與合併或工作習慣有關。經過現場觀察油罐車駕駛員在裝卸汽油時的舉動，以及艾克桑和美孚油罐車設計之差異，我建議試用人體工學原理，評估工傷機率。「人體工學」是一門研討人的動作姿勢和人與機器互動平衡關係的科學，常被工安衛界用為評估導致工傷的風險。例如重複頻繁的動作、抬高、舉重或伸張越超人體極限時，常會引起肩、背、腰骨或其他筋骨痠痛等等問題。

　　據說艾克桑和美孚合併時，有些美孚老舊的油罐車被淘汰，合併後那些員工被分派駕駛較新，設計稍異的艾克桑油罐車。基本上艾克桑和美孚的油罐車設計大致相同，唯一差異的是，裝置在油罐車兩旁，作為擺放裝卸汽油時必用的笨重「彈性接管」和「接頭」的「存藏箱」位置：前者位於常人腰部之上，後者位於腰部之下。為評估不同的「存藏箱」位置對工傷風險的影響，本人開始收集相關資料，應用當時業界通用的「人體工學」評估程序，分析油罐車司機裝卸汽油時的前後各項操作細節，結果發現員工操作「存藏箱」位置較高的艾克桑油罐車，工傷風險較高。該項評估結果，顯示美孚的油罐車司機工傷案件較多，乃因合併後，改為操作工傷風險較高的油罐車而尚未及時調整工作習慣所至。因此本人向汽油

銷售業務主管建議，加緊訓練美孚油罐車司機，調整工作習慣，以便適應艾克桑的運油工具，同時考慮逐步修改艾克桑油罐車，降低「存藏箱」位置。據說後來購買新車時，就將「存藏箱」位置列為一項重要條件。本人的建議，蒙公司接納，甚感欣慰。

（二）協助毒理實驗室，追查小白鼠死因

艾克桑和美孚合併前均有其各自的毒理實驗室，專門研究公司產品的毒性，確保消費者的安全與健康。幾年前美孚廢除該項實驗，改為外包，而艾克桑則在合併後，將其原在紐澤西，弗洛拉姆公園的毒理實驗室，包括實驗用的一群小白鼠，全部遷移到柯林頓的艾克桑美孚工程和研究中心。

某日毒理實驗室主管來電說，遷移到新址後，小白鼠的死亡率，突然增高，深恐影響爾後的實驗工作。他問我是否因為搬到新址後，飼養小白鼠房間可能比較吵雜，擾亂了小白鼠的進食規律，導致飢餓死亡。那個問題，讓我驚愕、徬徨，當時不知如何答覆，僅告訴他雖然我以前作過無數次的噪音對人的聽力與會話影響的評估，但是從未涉足任何噪音與動物相關的議題，不過覺得他的問題很重要，也很有趣，樂意盡量協助，解決問題。

經過幾次商討，因為公司儀器有限，我們同意外包給噪音測量與控制公司，在飼餵小白鼠的房間，日夜不斷，連續測量記錄噪音一星期，而毒理實驗室負責裝設監測小白鼠移動行為的記錄。分析噪音測量和小白鼠移動監測記錄後，發現大約在上下班時段，噪音間歇性增高，而在同一時段，小白鼠在監測器鏡頭前移動的次數，相對增加。為了解兩者的關聯性，本人進一步分析噪音記錄，發現其頻率與實驗室關門的聲音類似。因此我們猜測，也許員工早晚進出實驗室時，用力關門的聲音，造成小白鼠不安，如此日復一日，

引起飲食失調，終於死亡。

根據那個假定，本人建議在門框四周圍，添加一層減音材料，待觀後果。沒有想到那個簡單的噪音控制裝置後，小白鼠的死亡率，居然逐漸減低，解決了毒理實驗室的困擾。那次的經驗，讓我體會到世界上很多困難的事，只要大膽嘗試，都可迎刃而解。除了上述兩例代表本人在艾美服務六年多期間所承辦過的性質不同，即有趣又有挑戰性的案件外，我也評估了很多品管和研發實驗室人員在使用各種化學物品時的暴露風險，參與過輸油管意外失火引起的緊急事故環境測試，調查了辦公室內空氣品質，和評估了實驗室的通風設備等等。總之，工作項目繁雜，恕不在此一一列出。在艾孚服務不久，不幸遇到喪父之慟。自從加入艾孚職業醫務部後，本人的服務對象，均屬美國境內公司設備，因此沒有出差東南亞順道訪台的機會，可是心中仍然萬分思念遠在台灣年逾九旬的父親。2003年初，獲知他身體欠安，我專程回台探病時，再次領會到父親對我的關懷。記得某日睡到凌晨夜深人靜時，父親獨自走進我的睡房，輕輕叫醒我，細語對我說，幾十年前我出國時，因為家庭經濟拮据，無法給我任何資助，感到難過。又說他知道我來美後，雖然求學、工作、養家，內人和我兩人，一定很勤苦，但是還時常寄錢回家，一片孝心，讓他感動。他隨即從睡衣口袋中，掏出三張美元大鈔，說現在家境較好了，不需花用我寄回的錢，要我收下自己用。雖然我再三推辭，但是父親卻硬將錢塞進我的枕頭下。看著他慢步離開我睡房的背影時，我整夜思潮起伏，久久無法入眠。

次日我將離家回美向父親辭行時，父親一反往例，除了吩咐我一路要小心，祝我平安抵家外，竟哭出聲說，下次我回家可能見不到他了。和之前母親對我說的最後那句話一樣，父親離別之言，讓我心有預感。果然，2003年3月9日，二弟從台灣傳來噩耗，告知父親不幸仙逝，享年92。匆匆回台奔喪時，面臨失父之痛，油然想起

已故多年的母親，心中不但有萬分的失落感，也浮起了「子欲孝，親不待」的陣陣哀愁。

　　艾克桑和美孚於1998年合併，我放棄優厚的遣散費，選擇繼續留在艾美服務時，幾位同事和朋友似乎無法了解，問我什麼時候才要退休。進入艾美四五年後，他們還是常常問我同樣的問題，讓我感到他們語下似乎在嘲諷我，眷戀職位而不肯退讓。當然他們也會問長問短，工作是否滿意，同事是否容易相處等等。對他們的關懷，我衷心感謝，坦白告訴他們，我對工作或同事關係，毫無怨言，只是每天上下班開車八十五英里的路程，讓我感到相當吃力，心中暗自規劃遇有適當時機，我將會考慮退休。

　　2006年初，傳說艾美將啟動一波員工調動，並將取消「全退制度」（即退休員工，一次提領全部退休金）。果然沒過幾天，主管來電，問我要退休或要接受調職。當時我年將七十，在公司也服務了將近三十年，歷經公司國內外石油業上，中，下游工安衛環保相關工作，無怨無悔，對任何新職，已無興趣。經與內人商討後，決定退休，終於在該年三月底，依依不捨，離開全美規模最大的私營石油公司。我漫長的工安衛環保生涯，到此畫下句點。

　　離職前，公司請來一家理財顧問公司，花了兩天，教導一百多位即將退休的員工有關退休金的基本管理策略，確保大家退休後，擁有基本財源，避免有柴米油鹽短缺之憂。公司為酬謝我奉獻將近三十年的時間和精力，贈送我一台落地大鐘，作為退休紀念，也讓我在公司預算許可下，兩個月內舉辦一次退休宴會。

二十、培育下一代

回顧在美孚以及合併後的艾克桑美孚服務將近三十年期間，雖然工作繁忙，又時常離家出差，難免失去不少與妻子相處的時光。不過內人和我，極盡所能，養育下一代。雖然望子成龍，但小學和高初中時，也沒有送他們去就讀學費超高的私立學校，只希望他們在公立學校不落人後，並能躋身前茅，身心健康，快快長大，成家立業。對兩個兒子的前途專業走向，乃讓他們自我選擇，只期望他們將來能學以致用，對社會有所貢獻。內人和我的辛勞，沒有白費。無獨有偶，兩個兒子都選擇從醫，如期順利完成醫科教育，懸壺濟世。老大為家庭醫師，專治腸胃及內科相關病症，老二為眼科醫師，專精白內障手術，並擁有公共衛生碩士學位，特別關注亞裔的視力相關問題。身為父母，總是希望子女早日成家立業。長子志銘與應善卿小姐（兒童精神科醫師）於1994年3月5日在佛羅里達州單霸市結婚，那是我家的大喜事。我方除了家人和幾位在美親戚外，當時年已83的父親與三位台灣親人（三姊金藤及其女兒黃秀玲，與姪女培菁）也特地從台灣千里迢迢來美參加婚禮。看到長孫結婚，父親一直笑口常開，喜形於色，為婚禮增添不少光彩。因為婚禮離我家太遠，許多朋友不便參加婚禮。因此，事後我們也在住家附近，重開酒席，宴請紐澤西好友。長子結婚六年後，次子志弘與劉家馨小姐（公司律師）於2000年6月17日在紐澤西舉辦結婚慶典。父親因年紀已高，自稱不宜長途飛行，雖然我們再三誠懇邀請，他還是推辭不願前來，令人遺憾。不過也有八位台灣親人（長弟振昌，五妹幸及其女兒瓊茹，四妹美，姪女培菁，翠吟，內人

三哥林吉政和三姊夫張培霖）及幾位在美親戚前來觀禮。因為男女雙方都已定居紐澤西多年，結識不少同鄉朋友。結婚當天，賓客眾多，有人笑說我們男女兩方，廣交各方朋友，那次的婚禮，有如台灣同鄉會在辦喜事。

　　看到兩個兒子已有固定的工作又完成終身大事，內人和我兩人，感到作為父母，已善盡職責和義務，心情輕鬆愉快。四個孫子（每個兒子各有一男、一女）先後出生後，我們變成更繁忙、更操勞，但是含飴弄孫，卻感到更快樂，可說是苦中有樂。我們也期待青出於藍，一代比一代好，也祈望他（她）們，毋忘我出生的地方，民主自由美麗的故鄉——台灣。

二十一、退休後

　　2006年3月底退休後，首要工作是積極籌劃退休宴會。經過三四個禮拜的奔忙，終於在該年5月6日於普林斯頓附近的麗晶大飯店舉辦一場溫馨的退休宴會，共有四十多位家人、親友和同事，應邀前來參加，慶賀我退休。

　　宴會中，兩位早已退休的美孚老同事，回憶十幾年前共事的往事，稱讚我工作認真，待人和善，經過公司幾次的裁員與合併，還能服務將近三十年，實在不容易等等，而艾美的主管和同事也相繼說了不少悅耳的話。他們都說今後我不必每天清早起床趕上班，也都希望我有個輕鬆、愉快、健康的退休生活。聆聽他們的稱讚後，我回敬感謝大家多年來的協助和指導，也感謝雙親的栽培，內人多年來的同甘共苦，公司給我有機會服務。最後我讚美偉大、包容的美國，允我入籍為公民，享受民主自由的生活。宴會後結帳時，我發現開支遠高於公司規定的上限，準備自付超支部分時，老闆卻說難得看到大家歡樂相聚，公司將全部買單。對大公司來說，也許那是不足為道的小開支，可是那股盛意，真讓我難忘。

　　退休後，我真的變成自由人了。每天可以睡到自然醒，是人生最大享受。可是雖然沒有工作上的壓力，我仍然沒有完全鬆懈下來。本來以為退休後日子可以過得很悠閒，沒想到卻比上班時還繁忙。不同的是，我可以選擇做自己想做的事，所以忙中有樂，無形中覺得過得特別快。到底在忙什麼？

照顧孫子女和觀賞他（她）們的活動

　　我們的四個孫子都在我退休之前出生。因為兒媳們都是全職工作者，時常加班，早出晚歸，有時對幼小的子女無法照顧周全。我們深深體會他（她）們的處境，非常希望盡我所能幫忙。可惜當時內人和我也尚在全職工作中，尤其我常出差不在家，實在心有餘力不足。雖然曾想建議兒媳們將孫子女送到托兒所或請女傭照顧，可是當時常常看到媒體報導有關小孩子遭受虐待的事，我們深恐如果將孫子女交由托兒所或女傭照顧，難免遭受類似情況。兒媳們更說，世界上最可靠的保姆，就是自己的雙親，也就是小孩子的內外祖父母。聽到兒媳們那麼說，我們和兩位媳婦的父母都深受感動，大家都樂意盡量輪流幫忙。我們三思後，內人決定辭職，幫忙照顧孫子女。我退休後也幫忙內人，共同過了一段苦中有樂，含飴弄孫的生活。

　　退休後，孫子女們各個都長大了，不再需要那麼細心照顧。可是為了觀賞他（她）們的各項活動，我變得更繁忙。因為兩個兒子都是棒球迷，因此，每位孫子女從幼小時，他們就開始引導兩位孫男打棒球與足球，兩位孫女打壘球、排球和網球，並聘請教練私下指導。他（她）們不但參加校隊在學校比賽，也參加鄉鎮隊，常在週末到康州、紐約、紐澤西、賓州各地參加區域性比賽。例如兩位男孫的棒球隊，曾前往位在紐約州的庫珀城，參加一星期的全國夏令營大賽。大孫女的鄉鎮少女壘球隊，在2013年8月紐澤西州際大賽中，勇奪冠軍，代表該州前往佛州的蓋恩斯維爾，參加一星期的全美大賽，在來自全美各地二十三隊中，獲得殿軍。那次比賽中，大孫女當主投手，因表現優異，獲得大會頒予的「最佳球員獎」，我們為她感到光榮與驕傲。

　　無論是棒球、壘球或排球，也不管比賽地點遠近，除非有要事不克參加外，內人和我每次都前往觀賽、加油、鼓勵。每次棒球或壘球賽，遇到孫男或孫女當投手時，總是心驚膽跳，有時歡呼大叫，有時垂頭喪氣。每次球賽結果，不管勝敗，能夠看到孫子女們在球場上活躍跑動，我們已心滿意足。遇到他（她）們勝賽時，我們感到驕傲。兒媳們常對我和內人說，他（她）們的勝利，都是因為有我倆的蒞場鼓勵和打氣的關係。雖然那是真心感謝的話，卻讓我倆感到每次比賽，非前往觀賽不可。孫子女們不但打棒球和壘球，更喜歡看棒球賽。我們兩位兒子，都是洛杉磯「道奇棒球隊」的瘋狂粉絲。每年夏天週末，該隊東征前來紐約或費城比賽時，他們都會預購門票，邀請全家十個人一起前往觀賽。免費看職業棒球賽，何樂而不為，當然每次都參加了。

　　除了各項球類的體育活動外，每位男女孫都依其所好，選擇各項不同樂器，勤奮練習，參加校內外交響樂團。每次表演，我和內人都盡量不讓他們失望，蒞臨觀賞。

悠遊四海，看看世界

　　俗語說：「行萬里路，勝讀萬卷書。」真不愧為一句名言。每次旅遊都增廣不少見識。以前在美孚服務時，有幸出差到十幾個國家，利用週末，悠遊附近景點。雖然有時內人也趁機同行，分享樂趣，但是大部分都是獨自旅遊，覺得孤獨無味。在屢次出差阿拉伯中，每次路經歐洲任何大城市，停留一夜，我也珍惜時間，參加該市的半日遊。可惜那些短暫的旅遊，有如走馬看花，無法深入了解當地的民情風俗和文化，總想在退休後，在身體尚健，預算許可下，能與內人和一群好友，一起自由自在，海闊天空，悠遊四海，看看世界。不過世界那麼大，永遠看不完，我們只好自我設限，每

年不超過兩次，乘坐不同航線遊輪或到不同國家陸遊。如對某地特別喜愛，也會舊地重遊。

退休後十幾年來，我們參加了很多次的遊輪旅遊團，乘坐萬噸級大遊輪，悠遊四海，或千噸級中小輪船，沿著蘇聯和歐洲主要河道（萊恩河，多瑙河等）巡航，觀賞兩岸優美風景，也參加了很多次的陸地旅遊團，前往世界五大洲，悠遊各地的重要觀光景點。雖然每次旅遊都有獨特的心得，但是最讓我珍惜和回味的是與內人、兒媳和孫子女全家十人，於2017年搭乘加勒比海航線的遊輪，悠遊十一天，又於2018年，前往墨西哥，坎昆度假村，休假一星期。之所以特別珍惜那兩次的全家旅遊，乃因以前幾次的規劃，都因兒媳的工作和孫子女的活動關係而無法達成共識，整合出每位都可接受的適當休假日期。經過多次的協調，我長久的規劃，終於如願實現。

新冠病毒疫情於2019年底肆虐全球，各國防疫嚴緊，讓人不便遠道出門旅遊。兩個兒子全家，趁機先後來我們在佛州避寒的家探訪，順便帶他們悠遊海景。應次子及二媳婦邀請，內人與我於2021年夏與她父母（共八人）再次前往坎昆度假一星期。防疫期間，能夠出門短期旅遊，可說其樂無比。

我們非常珍惜家人相聚的時光。除了經常相聚外，每年聖誕節或過新年聚餐後，依照台灣傳統習俗，我們都會贈送每人一點壓歲錢。疫情爆發後，一切改變了，2020的聖誕節，只相聚，吃簡餐，每人都要戴口罩，可說是相當有趣，也是歷史性的特別聚會。

尋求嗜好，確保健康

釣魚是我的嗜好，不是為吃魚而釣魚，而是喜愛釣魚的樂趣。退休後，時常在清晨或黃昏到紐澤西中部湖泊或河川，春秋兩季釣鱒魚，夏天釣鱸魚。自從2014年成為候鳥後，冬天則在佛羅里達海

濱釣海魚。（請閱附錄三〈釣魚樂〉）。

退休時我對自己約定，不管多忙，一定要好好照顧自己的身體。俗語說：「留得青山在，不怕沒柴燒。」有健康的身體，才能做想做的事。因此我每天定時運動，清晨和內人一起作「高齡者健康操」[8]，或健走三四里路，有時獨自騎車環繞社區或公園將近一小時。

自從孫子女較長大，不需內人和我照顧後，我倆就拜師學習網球、高爾夫球和社交舞。可惜也許下課後未用心練習，球技和舞技到現在都還停留在原點。退休後，重整球具，兩人常抽空打網球，或到高爾夫球場練習，遇有球伴時，不計分，打了九洞就汗流浹背而收場。我們打球的目的，不在乎輸贏。只在鍛練身體。至於社交舞，幾乎完全放棄，被排舞取代了，因為參加幾次的社區群組排舞後，覺得不但較容易，也較輕鬆，更不會像社交舞，偶爾不小心踩到舞伴（內人）腳趾的尷尬。

南北遷移成候鳥

2014年夏，應一位同鄉夫婦邀請，與內人前往佛羅里達州小城夏洛特港參加其女兒的婚禮。踏進他們居住的河木社區，看到整排「紅瓦白泥牆」風格的房子和家家獨特的花草和棕櫚樹造園景象，非常羨慕，希望有一天自己也能在此擁有一棟小房子，每年冬天到此避寒。

河木社區前後已經開發了二十多年，約有一千三百多戶，居民多半是來自美國東北部和加拿大寒冷地區或其他國家的年長退休者，每年來此過冬，春天又回到原住處，號稱「候鳥」。我們拜訪

[8]　台灣衛生福利部製作之影片。

朋友時，該社區最後一期尚在銷售興建中。雖然我們該行毫無購屋意圖，但被仲介說服，到銷售辦公室索取社區規劃，房屋設計等等相關資料。建商銷售員帶我們看了兩三塊預建地，當時並未做任何決定。回家後仲介和銷售員不斷來電，催促我們盡快決定。經過一個多月思考後，終於線上簽約購買了。該年十二底如期交屋後，我們第一次成為「候鳥」，暫離寒冷的紐澤西，在佛州過了一個風和日麗的冬天。在佛州買了房子以後，我們的生活規律也稍作調整，每年冬天去佛州，夏天回紐澤西各住半年。兩處相距一千兩百里，不管開車或坐火車，起初稍感不便，但是兩三年後也就習慣成自然，漸漸喜愛這樣的安排。

　　河木社區設有游泳池，室外衝浪熱浴池、網球場、匹克球場，高爾夫球場等等各種室外運動設備，而室內則有設備齊全的健身房、撞球間、圖書館和幾間大小不同的房間，俾供群組排舞、電影欣賞、開會或其他室內活動之用。社區附近亦有兩個供人海釣的碼頭和幾處人人喜愛的海灘。社區的設備和南佛州西海岸冬天每日風和日麗艷陽天的溫暖氣候，引導內人和我勤於戶內外的活動。我覺得成為候鳥後，每年的冬天，時間過得特別快，但是忙中有樂，活得自由自在，說不定會因此而增強體力，延年益壽呢！

第貳章

社區服務

自從歸化為美籍後，蒙天保祐，在求學和就業過程中，頗受各方的協助、愛護和關懷，讓我順利踏入這個大熔爐的國度，賜我有個自由，安逸的生活，實在很感激。因此我常想，如果時間許可，應該做些回饋社區的服務。遺憾的是學成踏出校門後，為了工作，幾乎兩三年就搬一次家，每天為工作而忙，無暇他顧，想當義工，也是心有餘力不足，一直無法實現。不過我仍然期待，等到工作穩定，也無再遷居憂慮時，一定要尋覓適妥機會，為社區服務。

一、西溫莎市政府「規劃委員會」義工委員十八年

　　1993年我定居的紐澤西州，西溫莎市政府徵求義工，參與市府各項委員會，無薪為社區服務。本人前往應徵，在各項委員會中，填選「規劃委員會」，因為該會對社區將來的發展、環境保護和居民的生活品質，具有舉足輕重的影響力，而我認為本人的專業背景和經驗，也許較有貢獻的機會。我的申請很快獲准，蒙該會主席及市長指派為「規劃委員會」委員。服務四年後，因工作繁忙，退出四年。當時一位台美人上任為市長，應他邀請，再重新加入「規劃委員會」，前後總共當了十八年委員。其中兩年擔任副主席，必要時代替主席主持會議。有時也代表「規劃委員會」出席其他委員會（經濟房屋委員會、交通委員會、環保委員會等等）的會議，擔當「規劃委員會」與各委員會間的溝通橋樑。2014年底成為候鳥後，無法繼續履行任務，方於2015年初請辭。

　　「規劃委員會」共有十一位委員，除市長和一位市議員代表市議會外，其他九位義工，除本人為唯一具有工安衛環保相關專業經驗外，其他均為法商或行政業界地方人士。因此每次審核社區開發相關案件時，本人特別關心工安衛環保相關問題，任何開發案，如對居民的安全、健康，或生活品質有負面影響風險時，要求建商提出詳細環境評估，必要時提出改善建議，為居民福祉把關。

　　參加「規劃委員會」當義工不久，我發現並不是輕鬆的差事。每次開會前，要詳細閱讀相關資料，開會時要聚精會神，勇於發言，更需有充沛的精力。原則上每禮拜三晚上七點開會，十一點準

時結束。但是遇有重要議題或開發案時，常常延長時間，有時到凌晨一點，尚未散會，對一位像我白天全職工作的人來說，是件額外的身心負擔。不過每次想起有機會運用專業知識服務社區時，心中就有自我滿足之感。

　　十八年的「規劃委員會」委員志工經驗，雖然付出不少時間與精力，但是感到受益良多。委員會主席是位退休律師，熟諳規劃事務和開會程序與規則。長年一起開會，無形中學到不少相關知識，讓我在擔當代理主席時，輕易主持會議。長期在市府當志工，認識了不少關心社區事務的人士，出門常常遇到面熟的人。有些人甚至會感謝我在開會時，特別關心各項開發案對社區環境的影響，讓我感到人間處處有溫暖。開會時我也見證到民主制度運作的價值。每次開會，完全對外開放，任何居民都可參加討論、提問或表達己見。常見遇有爭論性的開發案時，議場座無虛席，贊成與反對兩方居民，各自理直氣壯，踴躍發言，有時爭到面紅耳赤，不肯罷休。每遇那種場面，均由主席，市長，市府特聘的法律顧問，或規劃顧問，出面協調。聆聽雙方意見後，「規劃委員會」委員，在不違法的原則下，投票表決。目睹那種公開、透明、和平解決問題的過程，我深深體會了民主制度的可貴。

　　總而言之，十八年在「規劃委員會」的志工服務，有機會為社區貢獻所學，並與主流社會人士互動，是我一生中寶貴的經驗。期盼更多台美人，特別是年輕的後代，能夠步我後塵，不管任何專業領域，抽空當志工，回饋社區，自我滿足，造福群眾。

二、競選市議員——雖敗猶榮

　　2007年本人因緣際會，參選本市（紐澤西州西溫莎）市議員，可惜以大約兩百票之差落選。事後感觸良多，寫了一篇〈雖敗猶榮——參選經驗談〉，刊登在洛杉磯發行的《太平洋時報》與讀者分享。（詳情請閱附錄四〈雖敗猶榮——參選經驗談〉）。

第參章

台美人活動

自從1968年離開台灣再次來美後，雖然身在美國，但是心繫台灣，時常關切故鄉發生的大小事。可惜來美後前幾年忙於求學和工作，自顧不暇，僅能偶而參加台灣同鄉會舉辦的活動。後來工作穩定後才開始逐漸投入各種台美人的活動。

一、加州橘郡台灣同鄉會

　　1977年搬到南加州橘郡漢庭頓海濱市，當時該郡台美人可能有幾百人，從事各項行業。定居後常常參加台美人聚會，也偶而在週末參加台美人教會，慢慢認識了不少來自台灣的朋友。物以類聚，久而久之，發現大家都有一個共識，認為有成立「橘郡台灣同鄉會」的必要，以便連絡交誼。於是本人與其他三位好友，開始籌劃，分工合作，很快就成立了「橘郡台灣同鄉會」[1]。

　　當時本人負責招募會員，每次邀請來自台灣的朋友入會時，發現有人立刻欣然答應，有人猶豫不決，有人爭辯到面紅耳赤，不肯加入。身為招募會員負責人，對那些猶豫不決或拒絕入會的朋友，除了盡量說服外，絕不強求，因為我了解他們有政治上或其他種種掛慮。當時台灣在國民黨統治下，認為同鄉會會員就是主張台灣獨立的同路人。有些台美人誤以為真，其實不然。我相信絕大多數的同鄉會會員都關心台灣，也希望台灣早日成為主權獨立的民主國家，但不是台灣獨立聯盟的盟員。

　　招募會員實在很辛苦，不過經過兩三年的努力，在1981年本人離開橘郡東遷時，會員已有兩百多人，幾乎全部都是講台灣話或客家話，從事各行各業的台灣人。每次聚會，其樂融融。記得東遷前幾天，我們在家中舉辦惜別餐會，就有男女老幼將近一百人參加。三年中，與同鄉參與過美國友台政治人物的募款活動，舉辦郊遊，新年晚會等等交誼活動。記得在一次晚會餘興節目中，本人心血來

[1]　三位朋友中一位於1982年往生，其他兩位於2000年，台灣由民進黨執政不久，均回台擔任政府科技要職。

潮，在事先毫無安排和準備下，今生第一次，臨時登台獻唱一段小
時候在台灣鄉下學到的台灣味頗濃的賣膏藥「四句聯」小調，搏得
全場熱烈的掌聲。那種自娛娛人，自我滿足的喜悅感，至今難忘。

二、紐澤西台灣同鄉會

　　組織上「紐澤西台灣同鄉會」為「全美台灣同鄉會」的分會之一。內人和我在1981年全家東遷後不久，即加入「紐澤西台灣同鄉會」為會員。因為美孚的新工作非常繁忙，開始幾年內，我一直是同鄉會的參與者，而不是主導者。一九九七年同鄉會舉辦晚會時，幾位同鄉鼓勵本人參選會長，有幸高票當選。遂既邀請幾位熱心同鄉當理事，大家分工合作，開始推動各項活動。

　　據我所知，多年來「台灣同鄉會」會員中，對是否應該與當時台灣在國民黨執政下的「中華民國僑務委員會－紐約華僑文教中心」（簡稱「僑委會文教中心」）溝通互動，甚至向該中心申請補助費的問題，一直爭論不休。為進一步了解該項爭議，前任會長對會員做了一次問卷調查。結果發現多數會員認為有溝通互動的必要。本人擔任會長不久，就接到時任文教中心主任來函，邀請本人及同鄉會理事在某餐廳聚會，希望與大家見面聊聊。深知如果接受邀請，一定會遭受部分同鄉的非議，因此不敢輕舉妄動，自己決定是否接受邀請。經與全體理事商討結果，大家認為既然之前的同鄉問卷調查結果，多數同鄉認為有必要與該中心溝通，作為代表同鄉的會長和全體理事會成員，責無旁貸，不宜推辭。因此本人和五六位理事準時赴會。見面三分情，大家自我介紹，客套幾句。席間，主人說想借餐聚機會，彼此認識，也想要知道大家對該中心有何建言。記得當時本人未經任何思考，建議「僑委會文教中心」應該廢除「台灣同鄉聯誼會」。

　　本人之所以提出該建議，是因為我長久以來，一直認為「台灣

同鄉會」才是真正代表台灣人的社團，會員幾乎是清一色，非國民黨的台灣人或客家人，每次集會，自掏腰包，講台灣話（福佬話及客家話），唱台灣或客家歌，關心台灣事，支持台灣本土派執政。反觀「全美台灣同鄉聯誼會」，據說每次聚會，都蒙僑委會補助經費，會員多半是所謂的外省人，講的是中國話（近年來台灣通用的所謂普通話），也是關心台灣事，但是支持國民黨執政。雖然兩個社團都關心台灣事，但是對台灣的政治立場，顯然迥異。兩個社團的名稱相當接近，對不悉內情的外國人來說，難免混淆不清，造成無端的困擾，因此本人認為有整合為一的必要。明知不可能接納本人的建議，我乃毅然提出上項建議。聆聽本人的建議後，該中心主任回應說，他了解我的意思，但是兩個社團均屬民間組織，該中心無權整合或決定某某社團是否應該廢除。本人的建議也許被當成耳邊風，但是我有機會表達了心聲，總算不虛此行。雖然我贊成台美人應關心台灣故鄉事，但我鼓勵大家，更需關切發生在身邊的美國事，尤其要珍惜我們的投票權。

　　本人擔任「紐澤西台灣同鄉會」會長時，適逢美國選舉國會眾議員。紐澤西第十二選區（本人的選區），民主黨和共和黨各推一人參選，爭取一席。本人利用機會，鼓勵同鄉毋忘投下神聖的一票。為讓大家有機會與候選人見面並了解兩方政見，同鄉會舉辦了有史以來第一次美國國會眾議員的政見發表會。開會前，我找來幾位理事和關心台美時事的同鄉，作為籌備小組，討論政見發表會的進行程序，並共同擠出幾個大家關心的問題。政見發表會由本人主持，兩位同鄉代表大家，依照事先備妥的問題，輪流提問，參選人一一作答。會後有人問我應該支持那一位候選人，我說同鄉會是個免稅的非營利組織，依法不許公開支持任何候選人，同鄉聆聽兩位候選人的政見後，應自做選擇。那次政見發表會，本人認為很成功，而我有幸主導該會，覺得心有榮焉。擔任同鄉會會長前後，本

人經常參與美東地區台美人各項活動。其中最令我難忘的是參與前台灣總統李登輝，兩次來美訪問的歡迎活動。第一次是1995年6月9日，他來母校康乃爾大學演講，紐澤西同鄉會和其他社團，合租兩部遊覽車，開了六七小時路程，前往康大校園，夾道歡迎台灣總統，盛況空前。可惜因時間關係，未能聆聽他的演講，深感遺憾。

第二次是2005年10月，李前總統再次來美訪問。於10月14至16日路經紐約市，下榻曼哈頓五星級飯店三天。第二天晚上，他透過接待單位，邀約二十幾位美東地區台美人社團代表，在該飯店會議室見面，本人有幸也應邀參加。在一兩小時的座談中，他暢談制憲和正名議題，對台灣前途頗具信心。次日晚上，內人、本人和很多紐澤西同鄉，參加美東台美社團在紐約市某家高級大餐廳舉辦的千人晚宴。當晚的盛會，顯示前台灣總統李登輝先生深受台美人的擁戴。

慟聞前台灣總統李登輝先生於2020年7月30日，蒙主恩召仙逝，令人惋惜。美東台美人社團紛紛舉辦追思會，感謝李前總統生前對台灣民主所做的努力和貢獻。在此追思「台灣民主先生」之際，除懇請其家屬節哀保重外，也祈求他在天之靈，繼續呵護台灣！

三、偽裝「命理師」示範台灣民俗

　　紐澤西台灣同鄉會一向支持大紐約區台灣社團的活動，尤其每年五月中，在紐約市聯合廣場公園舉辦的「台灣巡禮日」活動。該項活動的目的，在展現台灣的民情、習俗、文化和美食等等。每次活動，紐澤西台灣同鄉會，不但出錢出力，準備和義賣各種不同台灣傳統美食，同時也提供文化相關表演或示範節目。

　　小時候，在台灣農村，時常看到拜佛問神、抽籤卜卦、算命之類，與民間信仰相關非常玄妙的事，尤其各種七字四句聯的籤詩，任人解讀，耐人尋味，也頗有鄉土文學價值。本人認為那也是一項值得展現的台灣特殊文化。因此，在2002初，向「台灣巡禮」籌備會建議，可否將「抽籤卜卦」列入節目中。之所以提出那個建議，乃因本人曾經辦過令人滿意的前例。

　　話說1993年，紐澤西西溫莎市舉辦國際文化節，本人從法拉盛台灣會館，借來一套來自台灣某寺廟的抽籤道具，當天在台灣攤位，親自在場示範，吸引了不少觀眾。事先分送大家一份本人草擬的有關「抽籤卜卦」的概念和故事，簡短英文說明單，供觀眾參考（漢文請見附錄五〈抽籤卜卦簡介〉）。

　　國際文化節當天各國攤位製作文宣或海報招攬觀眾。我們的海報特別聲明，「抽籤卜卦」是台灣民間習俗的示範，信不信自己決定。我再三強調，雖然攤位上懸掛的宣傳海報說是台灣「命理師」表演，其實自己不是真正的「命理師」，所言一切，只當自娛娛人，不負法律責任。當時，剛當選的洋人市長，碰巧抽到第一籤（通稱頭籤），擲筊連續三次聖筊過關。籤詩如下：

　　巍巍獨步向雲端，玉典千官第一班，

　　富貴榮華天付汝，福如東海壽如山。

　　他聆聽我按字解釋，似乎有聽沒有懂，無法了解那深奧的含意，我乾脆說，他是「人上人，天上天，步步高升」之意。看他開口大笑，直說不可思議，嘖嘖稱奇，繼而調戲說，我暗中作弊，故意嘲弄他。我笑說，前後一切公開，何有造假之嫌？又說，依照台灣習俗，抽到頭籤，應該慷慨解囊奉獻。那位市長，半句話不說，馬上掏出二十塊美金，塞入奉獻箱，引起一陣歡呼！我送他那張籤書做紀念，他滿面笑容，離開台灣攤位。現在想起來，有機會替台灣做點小宣傳，頗感欣慰，也很好玩。籌備會聽到上述故事後，認為那是相當有趣又有意義的展示，馬上同意在紐約市台灣巡禮場地，設立紐澤西台灣同鄉會攤位，讓我展示「抽籤卜卦」。為避免過度擁擠和節省時間，大會建議每位觀眾每次抽籤，收費三元，奉獻給大會，而每次擲筊三次聖筊過關也改為一次。依照前述1993年表演的經驗，2002年第一次在紐約市台灣巡禮日，如法炮製展示。我使盡三寸不爛之舌，賣力號召叫客，果然有效。我們的攤位，吸引了無數不同族裔的男女老幼，大家好奇，爭先恐後，紛紛想問有關自己的婚姻、職業、生意、求學等等。

　　看我自己應接不暇，一兩位同鄉也加入陣容，變成臨時命理師幫忙，內人也充當臨時會計。由於大家的合作，那天總共將近七十位觀眾，前來體驗「抽籤卜卦」的樂趣。大會結束時，攤前乃有很多人在大排長龍。我們只好對他們致歉，請大家明年再來。第二年，2003年，不幸爆發SARS傳染病，造成人心惶惶。台灣巡禮主辦人顧慮大家的安全和健康，取消抽籤卜卦節目。有人異想天開，以電腦取代，聽說乏人問津。顯然那種事，人對人，面對面，加上一點風趣的對話，比獨自操控電腦有效。以後連續三年，應大會邀

請，本人再次參加展示。和第一次一樣，每次來訪者，絡繹不絕。前後四次經驗，遇到不少巧合有趣的事，列舉幾件如下，與讀者分享。

1. 一位中年印裔男士，在某公司工作多年，想換跑道，自己創業，購買正在協議中的小商店，又擔心失敗。猶豫不決。抽籤結果，籤詩出現：「耕勤力作莫蹉跎，衣食隨時安分過，縱使經商收倍利，不如逐歲廩米多。」我對他說，雖然經商可能獲利多，長遠而言，不如守住目前的工作。他說「台灣神」真的很厲害。並說神的意旨，幾乎和他久久無法決定的心意吻合。滿意又高興之餘，慷慨掏出二十元奉獻，繼而向我索取名片，並問我在紐約市的開業地址，說要介紹朋友來求教。我說我既無名片，也無開業，更非真正的命理師，這一切只是展示台灣民俗而已。他說不管別人信不信，他決定放棄經商了。

2. 一位來自中國的年輕人，對當前的工作不滿意，想要跳槽，正在尋找新工作，前來問神要不要轉職。籤詩出現：「君今百事且隨緣，水到渠成聽自然，莫歎年來不如意，喜逢新運稱心田。」本人告訴他，雖然目前的工作不滿意，也許明年情勢會改變，還是保持現狀為佳。他說本來也這麼想，連說兩句：「很準哦，很準哦！」欣然離開。

3. 一位來自台灣的中年女士，自我介紹說，她先生是台灣某市某政黨的主委，來問一個很籠統的問題，要知道自己命運好不好。抽籤結果，籤詩出現：「官事悠悠難辨明，不如息了且歸耕，旁人煽惑君休信，此事當某親弟兄。」看到籤詩，我問她目前是否正為財務糾紛，要不要提告對方而苦惱？她面露驚訝，直說怎會那麼準？繼而說出她老公的一位好友，欠債不還，幾次討債無回應，正在考慮是否提告中。並說此

次來美國，正想讓心情沉澱一下，好好考慮，想要放棄。抽籤結果她說不提告了。說來很有趣。雖然我強調那天的活動，是台灣民俗的示範，我不是命理師。可是那位女士，認為我是高明的專業命理師。一兩年後，她透過我一位朋友，找到我的電話。某日來電向我請教。原來她的兒子，已經申請兩所美國知名大學，問我那一所大學會接納，又要我替她的兒子，取個幸運電話號碼。天啊！她真的誤會了。當然我婉拒她的拜託，請她另請高明。沒想到我幫台灣巡禮作秀，竟然鬧出笑劇。

我想「抽籤卜卦」是台灣巡禮中熱門項目之一。不過參與四次後，覺得逐漸會讓人失去新鮮感。雖然後來籌備會一再邀請繼續參加，我都婉拒了。有位朋友嘲諷說，我做什麼，像什麼，說不定在週末或假日，可到紐約市，時報廣場街道邊，擺攤算命，賺些外快呢！

四、紐澤西阿扁後援會

　　位於紐約市郊區法拉盛的台灣會館（號稱世界第一館），可說是美東台美人的聚會中心，經常接待來訪的台灣政治人物。本人擔任紐澤西同鄉會會長期間，為協辦歡迎來訪的貴賓，與該會館互動頻繁，幾乎每次都發動催促紐澤西同鄉前往參與盛典，其中印象最深的是1999年，陳水扁連任台北市長失利，被民進黨提名為第十屆台灣總統候選人後的「學習之旅」，前來紐約與美東台美人見面的事。

　　陳水扁來訪，轟動一時。他在紐約市世界貿易中心雙子星大廈頂樓「世界之窗」餐廳，宴請一百位美東鄉親，本人有幸，應邀前往參與盛會。雖然久聞其大名，但那是第一次與阿扁握手和近距離見面。宴席中，他侃侃而談，講了不少他的治國理念，特別強調與中國的關係，堅持要一邊一國，並要積極爭取台灣加入聯合國。鏗鏘有力，理直氣壯的演講，博得全場熱烈的掌聲。記得演講後在問答時段，一位同鄉問他如果當選台灣總統，是否會馬上宣布台灣獨立。阿扁仔斬釘截鐵的回應說，如果有一天，他負起全台灣所有老百姓的生命和財產的安全重任時，他會仔細考慮那個問題。簡短的答覆，耐人尋味，顯見他不是一位亂開支票的政客，而是一位具有深思遠慮的領導者。散會前他感謝大家的支持，希望大家鼓勵親友一起回台，投下神聖的一票支持他。

　　美東地區台美人旋即成立「美東阿扁後援會」。紐澤西同鄉也相繼成立了「紐澤西阿扁後援會」，共推一位經營餐飲業有成，熱心公共事務的同鄉擔任會長。某日該會長來電，邀請本人擔任「紐

澤西阿扁後援會」總幹事，一起為阿扁助選。事出突然，本人不知
如何應對，只問他為何找上我。他說看到本人擔任紐澤西台灣同鄉
會會長時，所主導的那場兩位美國國會議員候選人的政見發表會，
相當成功，印象良深，覺得我是擔任後援會總幹事的最佳人選。本
人受寵若驚，雖然再三推辭，經會長誠懇鼓勵，終於答應擔任「紐
澤西阿扁後援會」總幹事，盡我所能，想助阿扁一臂之力。

我不想只掛名不做事，因此與會長商討助選策略後，認為首
要工作是盡量鼓吹同鄉回台投票。經與幾位同鄉接觸後，發現了一
項普遍的難題。許多台美人離台多年，不但中華民國護照逾期未更
新，也無身分證。這些人即使熱心回台也無投票權，想投阿扁一
票，也無能為力。為彌補此弊，台灣當局釋出選舉人資格登記辦
法。本人詳閱後，親自前往本州北、中、南台灣同鄉會和其他社
團，向大家說明細節，答覆問題，並分發說明書，期能讓大家如期
取得投票權。

當時全國共有五組候選人，參加2000年3月18日的中華民國第
十屆總統、副總統選舉，選情相當激烈。「紐澤西阿扁後援會」團
隊認為應該進一步向外宣導支持陳水扁的理由。經過會長的安排，
本人應邀前往位於法拉盛的「僑聲廣播電台」與主播人交談一個多
小時，強調我贊同阿扁的治國理念，鼓吹聽眾支持，同時答覆不少
支持對方的聽眾打電話進來，頗有敵意和挑戰性的提問。那次簡短
的電台宣導，雖然很難評估效果，但是有機會上電台與阿扁對手支
持者爭辯，可說是我人生中難得的經驗。大選前十幾天，內人和我
參加「美東阿扁後援會」助選團回台，幾天內全島西部走透透，集
體掃街拜票，氣勢高昂，熱鬧滾滾。每到各縣市阿扁競選總部，與
當地同鄉共享簡單的所謂戰鬥午餐。看到海內外鄉相親同心協力，
感到阿扁一定當選無疑。選舉前一天回到故鄉，拜訪位在斗六市的
「雲林縣民進黨總部」，應邀登上所謂的「戰車」（即宣傳車）與

幾位當地後援會幹部，迴邊雲林「山區」幾個村莊，沿路叫喊，呼籲大家支持本土候選人。是晚在斗六市參加最後一次阿扁造勢晚會，今生第一次看到那種人山人海，聲勢浩大的震撼場面，深受感動。

次日選舉結果公布，陳水扁擊敗統治台灣五十五年的國民黨候選人，當選中華民國第十屆總統，創下台灣戰後史上第一次和平政黨輪替。海內外民進黨的支持者，無不歡心鼓舞，期待新世代的到來。

阿扁仔上任後，於2001年5月21日至23日，出訪中美洲邦交國時，路經紐約市，停留三天，接見美國國會議員。為了迎接阿扁駕臨，美東地區的台灣人，事先成立了「大紐約區歡迎阿扁總統籌備會」，籌劃歡迎、晚宴和送行相關事宜。大家共推紐澤西阿扁後援會會長擔任籌備會總召集人，而本人和另外一位年輕的同鄉，則被推薦為籌備會的副總幹事。由於籌備會的策劃，阿扁蒞臨紐約時，受到估計兩千多人，夾道歡迎，而當晚在哈德遜河移動的船上，也有幾百位熱心同鄉，自費參加慶宴，堪稱盛況空前。

海外同鄉於2004年，仍然熱烈支持陳水扁總統競選連任。「紐澤西阿扁後援會」當然也和四年前一樣，熱烈參與助選活動，不過總幹事工作，交由一位年輕同鄉擔任。本人雖然卸下總幹事重任，但還是繼續參與助選活動，並依四年前擔當總幹事的心得，寫了一篇〈拉票技巧〉短文，供同鄉參考。（請參閱附錄六〈拉票技巧〉）。

回顧二十多年前，陳水扁競選台灣總統，本人有幸奉獻微力助選，殊感榮幸。陳水扁八年總統屆滿，八年後，由蔡英文（號稱小英）競選總統。1999年5月底，蔡英文來美訪問，路過紐約與美東台美人見面，受到同鄉熱烈歡迎與支持。隨即成立「海外小英後援會」，並組團回台助選。本人雖無擔任後援會任何職務，亦與內人

隨團回台，對蔡英文和其副手，投下神聖一票。眼見台灣由本土政黨執政，祈望它早日成為一個民主，自由，獨立的國家。

五、台灣人公共事務會
——紐澤西分會（FAPA-NJ）

　　成立於1982年的「台灣人公共事務會（簡稱FAPA）」，是個從事草根運動的非營利組織，旨在遊說美國國會和國際社會，支持台灣人民有建立一個獨立自主的民主國家，和參與國際社會的權利。該會總部設於華盛頓，全國各地設有分會，俾便就地運作。

　　台灣人公共事務會——紐澤西分會（FAPA-NJ）成立不久，一位熱心台灣事務的北澤西牙科醫師，為本州一位國會議員舉辦募款餐會，本人與內人應邀參加。了解和認同FAPA的創會宗旨和目的後，我倆當時加入為FAPA永久會員。爾後每次FAPA-NJ聚會，除非適逢外出，我倆從未缺席。沒想到，2006年底FAPA-NJ在召開年會時，大家推選本人為下屆會長。在前任會長和與會者的催促與鼓勵下，本人欣然接任2007和2008年FAPA-NJ會長。

　　接任會長後，開始了解FAPA章程（By-Laws）細節，以免違背FAPA行事規範。遵照FAPA宗旨，本人開始擬定任內的工作目標，繼而盡心推動。承蒙所有會員的合作和支持，FAPA-NJ在本人任內，完成下列幾項要事：

　　1. 本人利用同鄉會和FAPA-NJ召開年會時，詳細說明FAPA宗旨，大力召募新會員。經我不斷鼓吹和邀請，FAPA-NJ會員，兩年內從53名增至92名（74%）。最讓我深感欣慰的是幾位年輕人，包括一位日裔和一位非裔就讀大學女生，加入為新會員，為FAPA-NJ注入新生力。

　　2. 努力為FAPA總會及FAPA-NJ分會募款，每年募得數千美

元，作為舉辦種種活動之需。本人和不少熱心會員，數度參加本州幾位友台國會議員競選連任之募款活動，對他們長期支持台灣，聊表謝意。

3. 2007年3月4日，本人和幾位會員回台，參加FAPA在台北召開之創會二十五週年紀念會。在台期間，趁機向台灣親友說明FAPA的草根運動概況，以及台美人參與其事的意義。

4. 2008年台灣總統大選，民進黨提名的候選人謝長廷，於2007年7月25日造訪美國華府。本人前往參加國會議員歡迎酒會，有幸與參加酒會的兩位本州國會議員見面，敦請他們支持友台相關法案。

5. 2007年12月7日至9日，與四位會員參加總會在華盛頓召開的年度理事會，會後一起拜訪本州五位眾議員或其助理。

6. 幾位熱心會員，尤其是年輕人，數度拜訪本州兩位參議員和數位眾議員或其助理，盡心遊說。

7. 配合美東其他台美人社團，協辦「台灣巡禮」，「入聯遊行」，邀請台灣媒體名嘴來美巡迴演講等等活動。

8. 由於會員的合作和支持，FAPA-NJ在2007和2008兩年連續榮獲FAPA總會頒發的「最佳表現獎（Chapter of the Year）」[2]。

[2] 為勉勵全國各分會積極遊說國會，FAPA總會每年依各分會會員增加數目，募款多寡，拜訪國會議員／參議員或助理次數等等資料，祕密評比各分會的表現，於年會中發表結果，並對得分最高者，頒發最佳表現獎鼓勵。記得2007年12月，本人參加總部年會時，赫知在全國幾十個分會中，榮獲該獎。甚感意外和驕傲。總會長頒獎時，稱讚我工作認真，領導有方。尷尬中，我向大家說，得獎的榮譽，應歸屬FAPA-NJ全部會員，沒有大家的合作和支持，我絕不可能有在這裡領獎的機會，感謝大家和總部的指導，希望來年繼續支持。第二年果然有幸又獲獎，留下美好的回憶。

　　兩年FAPA-NJ會長卸任後,當過兩年區域委員,就沒再積極參與FAPA相關事務了。不料退休後不久,一位加州好友來電,問我退休後做何消遣。我說除了做些自己想做的事外,有時也會看看股市情況,摸索要如何安保自己微薄的退休金。閒聊一二十幾分鐘後,他道出來電的本意。原來他擔任「FAPA基金管理委員會」委員多年,即將卸任,邀我接替他的任務。我坦誠告訴他,我不善理財,不適擔當該項工作,請他另請高明。沒想到他卻說,十幾分鐘的交談後,深信我有足夠能力接任他的工作。經他再三拜託,盛情難卻,我終於勉強答應了。

　　「FAPA基金管理委員會」設有五位委員,其中一位為剛卸任的FAPA會長,一位為專業會計師,據說是股市投資高手。該委員會的職責,是依照總部財務委員會擬訂的管理綱要、投資股市。第一次委員會線上開會中,公推那位剛卸任的FAPA會長為主席。沒想到,本人卻被指定為第一交易人,不但要適時進出股市,同時必須撰寫季報,向委員會報告每季基金虧盈情況。本人感到責任重大,惟恐無法勝任,再三推辭。在大家催促下,終於勉強答應了。

　　接下那份工作後,每週五股市收場時,查閱基金增減情況,收集並分析相關資料,於2012年四月初,寫了與以往模式完全迥異的第一次季報初稿,分送給各委員審閱。第二次線上會議時,大家認為季報內容相當完整,各項分析,深受好評。時也匆匆,連續寫了五年的季報後,對於年將八十的人來說,漸感心有餘力不足,需要年輕一輩來接棒。因此於2016年寫完該年第二季報後,向主席請辭獲准,離開「FAPA基金管理委員會」。感謝主席的指導和各位委員的合作,雖然股市起伏不定,但是我們相對保守的投資策略,不但保值基金,五年中基金總額也有差強人意的成長。作為第一交易者,令我稍感心安。

　　在FAPA基金管理委員會五年服務中,雖然繁忙,但是受益良

多。委員會的各位委員同仁，經常聯繫，互通股市訊息，無形中學到不少股市投資的基本策略，加強了我後來管理自己微薄退休金的信心。於公於私，五年的時光，可說過得很充實。

　　參加FAPA，本人有不少感觸。內人和我在2012年底參加FAPA總部在華盛頓召開的創會三十年慶賀活動。主辦單位要求每位與會者寫一篇有關參與FAPA活動的感想。應總部要求，本人寫了一篇短文，簡單道出參加FAPA初衷與對它的期待，與大家分享。（請參閱附錄七〈FAPA與我〉）

六、台灣國家科學發展委員會 （國科會）伯樂計畫

　　2006年元月，內人與我參加幾位美國西北大學研究所畢業的校友旅遊。其中一位好友，也是長年熱心台灣事務，早已回台服務的校友，時任「國科會國家科學研究院（簡稱國研院）」院長，宣布國科會將籌辦「伯樂計畫」，目的在延攬海外將退休，或已退休科技人才，短期回台諮詢服務。那位朋友鼓勵大家響應是項計畫，盡快申請。無意中得知那消息，引起我的興趣，因為我早已規劃於三月底退休，如果申請獲准，時間上非常巧合，因此我回來後，逐著手申請，旋即獲准，於五月中回台，在國科會停留五十天，參訪產官學界以及中央至地方各級政府工安衛和環保相關單位，交換意見和經驗。回美後寫了一篇〈回台觀感〉與同鄉分享。（詳情請參閱附錄八〈回台觀感〉）。在台期間適逢勞委會正在推動全國職場233減災方案，本人依從事工安衛多年實際經驗與心得，毛遂自薦，建議減災策略，呈請該會作為施政參考。（詳情請閱附錄九〈全國職場233減災策略建議〉）

七、溫莎區台美協會

　　一群住在紐澤西州，西溫莎和普林斯頓地區的台美人，於1993年，正式成立非營利性的「溫莎區台美協會（簡稱WATAA）」，本人被推選為第一任會長。協會成立後，積極主辦或參與地區性的文化、教育、政治、交誼等等活動，並募款提供給本地幾所高中，認同台灣的清寒優秀畢業生獎學金，得到不少主流社會人士的讚賞。每逢過年，協會也不忘舉辦晚會，大家唱歌跳舞，熱鬧滾滾。本人亦曾逢場作戲，自娛娛人，上台獻醜自彈自唱博得哄堂大笑。可惜，經過二十一年的歲月和多年的順利運作，WATAA面臨接棒和其他困境，終於在2014年10月正式註銷登記。當初費盡苦心成立的地區性台美人社團，到此畫下句點，實在令人遺憾。（請閱附錄十〈溫莎區台美協會（簡稱WATAA）簡史〉）。

八、台灣信用合作社

　　1976年9月14日，幾位紐澤西熱心同鄉，向州政府申請登記成立「台灣信用合作社」獲准，為附近三州（紐約、紐澤西、賓夕法尼亞）同鄉提供財務相關服務。合作社設有理事會（七位理事，其中一位兼任理事長）、信貸委員會（三位委員）、監事會（三位監事）及一位兼職經理。各職任期兩年，連選得連任，除經理外，其他均為義工服務。合作社理事會每三個月在紐澤西核桃丘辦公室開會一次，討論合作社的財務情況、調整貸款利息、複審信貸委員會提出之貸款申請案件初審結果和建議等等。

　　1997年本人蒙合作社會員推薦，進合作社義工服務，參與合作社的運作。2014年底成為候鳥後，每年冬天遠居佛州，不便前往新澤西州開會，遂於次年請辭，離開合作社理事會。本人在合作社服務期間，覺得理事會在各屆理事長的領導下，運作井然有序，對同鄉提供快速優質滿意的服務。在審核每件第二房貸或購車借貸案時，絕對保密，秉公處理。不過有時也會聽到怨言，曾經接到幾件雄心勃勃的投資者申請，審核結果發現超貸，有違法定核准底線，只好婉拒。每次遇到那種情況，雖然大家深感無奈，但是一切依法辦事，理事會同仁也感到心安理得。

　　合作作社成立初期，對同鄉，特別是剛移民來美者的財務管理，幫忙不少。可惜後來大家工作或事業日漸穩定，合作社的功能日趨衰退。理事會決議，對台灣同鄉服務將近四十二年（1976-2018）後，可說已經完成階段性的任務。屈指算來，本人在「台灣信用合作社」四十二年的運作期間，義工服務總共將近十八年。

　　雖然「台灣信用合作社」已經註銷，可是我相信不少紐約、紐澤西、賓夕法尼亞地區的台灣同鄉，對合作社四十多年間及時提供的優質服務，一定銘謝在心、念念不忘。「台灣信用合作社」之所以能夠屹立多年，除了有各位社員的支持、各屆理事長的領導有方和營運團隊成員的同心協力熱心服務外，應歸功於台美人堅守誠信的美德——因為在本人服務期間，沒有發生過任何一位貸款者拖延利息或違約賴帳情事。難怪「國家信用社管理局」稽查官員曾說，在全美的合作社體系中，這種情況非常少見。那一句簡短的評語，就值得讓台美人感到驕傲。

九、大紐約區台灣人筆會

2003年底，紐澤西州幾位善於寫作的同鄉，由一位外科醫師發動成立「大紐約區台灣人筆會」，目的在鼓勵大家寫出自己的故事，或對政治、經濟、文化、社會、醫學、環保、歷史、旅遊等等領域的經驗與見解。該會設有會長、副會長和幾位理事，籌辦聚會相關事宜。筆會成立不久，本人即加入為永久會員，並擔任理事數年，於2014年擔任副會長。依照往例，副會長應於次年轉任為會長。不過2014年底，內人和我成為候鳥後，半年遠在佛州，實難擔當會長任務，遂決定讓賢，辭掉副會長差事。

筆會成立後吸引很多同鄉入會，據說永久會員有一百三十多人。筆會每年聚會數次，並於每年元旦，在紐澤西中部一家旅社，舉辦盛大年會。每次聚會和年會，都邀請專家學者前來演講，分享經驗。每逢聚會，內人和我都準時前往參加，與老朋友再見面，認識新朋友，聆聽演講，增廣見識。

很多筆會會員，勤於寫作，經過一位前任會長和幾位筆會理事的努力，於2018年出版第一部台美文集，至今已出版四集。本人三篇拙作，亦蒙刊載於2018和2020年文集中（請參閱附錄一〈「加氯氣」的故事〉；附錄三〈釣魚樂〉；附錄十一〈天下本無事，庸人自擾之〉）。

十、台美科技協會

　　2002年10月26日，由一位紐澤西州，羅格斯大學的台美人教授主導，和幾位關心台灣產業發展的同鄉，成立「台美科技協會」，旨在結合認同台灣優先的人士，共同為提升台灣科技的國際地位，貢獻微力。該會設理事七人（推選一人為理事長），監事三人（推選一人為主席），分別成立理事會、監事會，共同推動會務。本人有幸，蒙會員推選，擔任兩屆理事。該會成立不久，就廣招了五十多位各種不同專業科技領域的會員。依照各人專長，劃分成十組；製造工業、生化醫療、資訊軟體、資訊硬體、物理化學、一般工程（土木、環保、機械等等）、化工、電子電機、材料科學和財經管理。理事會鼓勵每位會員，各自選擇自己專業領域，撰寫專文，分享自己的經驗，投稿由「台灣產業科技推動協會」發行之《化工資訊與商情》月刊。當時大家投稿非常踴躍，本人從事工業安全，工業衛生，環境保護（簡稱「工安衛環保」）實際工作多年，稍有經驗與心得，也寫了一篇強調產業發展與工安衛環保求取平衡，以達永續發展的重要性相關專業論述，刊登在該協會發行的2006年7月月刊。回顧當時撰寫該文初衷，乃因看到台灣媒體時常報導各種大大小小工安意外事故、火災、職業病、環境汙染等等不幸消息，令人痛心。本人撰寫該文，旨在介紹產業管理策略內涵，促使產業和工安衛環保求取平衡，以達永續發展，期待該文對台灣有所助益。對各種不幸事故的發生，本人認為台灣的執政當局和產業界，應該虛心檢討以往的工安衛環保管理策略，是否有所失衡或疏漏，並進而及時調整和改善。

　　預防勝於治療。近年來西方先進國家許多有遠見的跨國大公司，都已建立工安衛環保綜合管理系統。推動多年結果，發現對預防工傷、火災、爆炸、職業病和環境汙染等等頗有績效。那些公司願意投資做這些事，不但想要提供大家一個安全和健康的居住和工作環境，並且期望公司業績蒸蒸日上，永續發展，對員工和社會盡善職責，提升公司形象，造福大眾。隨著時代的潮流，台灣的勞工對工作場所的安全和衛生條件的訴求，日漸提升。一般民眾，因工安事故和環境汙染的焦慮而引發的抗爭事件，不斷發生。筆者認為做為一個現代化的國家，台灣的執政當局和產業界，應該加速建立並執行完整的產業管理系統。這個理念，也是本人當時撰寫該文的原因。

　　台美科技協會成立後第二年，2003年初，世界爆發「嚴重急性呼吸道症候群（SARS）」傳染病，疫情波及台灣，造成幾位病患醫護人員喪亡，人心惶惶。政府積極推動防疫措施，大家爭先恐後，搶購N95口罩。造成市面上口罩短缺，美東台灣同鄉因而發動「送N95口罩回台灣」運動。

　　記得當時台灣SARS病患的醫護人員，雖然使用N95口罩，可是仍擋不住SARS感染。美東同鄉募集三萬多元捐款後，打算繼續購買更多N95送回台灣，供SARS醫護人員使用。本人從事工業衛生工作多年經驗與心得，建議暫停，轉用該款購買十二套更有效的「電動空氣淨化呼吸器」（Powered Air Purifying Respirator，簡稱PAPR）。這種呼吸器裝有粉塵過濾效能高達百分之九十九點九七之N100粉塵過濾板（High Efficiency Particulate Airfilter，簡稱HEPA）。

　　經主辦人和其他幾位朋友同意，本人一方面開始收集相關儀器資料，一方面探問台大公共衛生研究所幾位認識多年的教授，是否同意本人的構想。他們完全同意，並建議將該十二套示範防護具，

寄往台大醫院，再由台大醫院酌情分發到和平醫院等收容SARS病人較多之醫院。本人隨即寫了一篇建言，呈請行政院參考（請閱附錄十二〈對台灣SARS防疫策略補強建議〉）。幾天後收到院長回函，除感謝我關心台灣外，別無下文。不過，一兩個禮拜後，衛生署送來一份〈醫院通風設備設計綱要〉英文稿件，要我複閱修正（Review）。本人當然如期照辦。據說該綱要將轉送WHO作參考，真假不知。不過至少看到台灣當局，已草擬我建議中之醫院通風設備綱要，令人欣慰。費了九牛二虎之力，贈送示範PAPR及HEPA回台灣的計畫，因為種種原因沒辦成，很遺憾。後來聽說台灣當局向澳洲購買了很多類似本人建議的器材，或許是價錢比較便宜的關係吧！

　　「台美科技協會」除了鼓勵會員撰寫專業文章外，也定期邀請台灣相關科技專家來美演講，分享經驗。當時協會與台灣科技界可說互動頻繁。協會會員也定時舉辦研討會，人人熱心參與其事，可說是一個活躍一時的台美人社團。可惜協會運作數年後，有人退休，有人遷離紐澤西，有人漸漸失去參與熱忱，協會的理事會變成後繼無人。「台美科技協會」無形中也因而停頓運作了。

十一、其他活動

　　除上列各項主要活動外，內人和我經常參與其他政治性、慈善性、學術性和娛樂交誼性的社團活動。

政治性

　　陳水扁2000年就任中華民國總統後，成立「全僑民主和平聯盟（簡稱全僑盟）」，並在世界各地，成立支盟。經朋友介紹，本人加入「美國大紐約支盟」，蒙推選擔任理事，並任「僑務促進委員」四年。據說陳總統成立全僑盟，目的在凝聚海外僑胞，不分黨派，同心合力，支持台灣。不過後來我察覺到那不是件容易的事。

　　記得第一次在紐約，法拉盛召開全僑盟——紐約支盟大會時，一位來自芝加哥的台灣同鄉用台語發言，馬上遭到另外一位與會者的強烈抗議，說他聽不懂台語，要求那位同鄉用「國語」發言。對方不悅，回應說台語就是他的國語。雙方一來一往，聲量越來越大，各不相讓，會場緊張尷尬。幸好一位來自加州的同鄉及時出面協調，那位芝城同鄉才勉強答應，以北京話發言，解除僵局，會議才得已繼續進行。目睹其景，本人感觸良多，除了佩服那位支城同鄉的勇氣外，也讚賞他的雅量，願意妥協讓步。我認為如果主辦單位事先預知語言會造成開會的困擾，何不事先以民主方式，多數表決，採用大家均能接受的溝通語言，或許可以考慮採用英語，更能被大家接受，尤其在美國。

　　我和很多美東同鄉一樣，雖然身在美國，卻心繫台灣，關心故

鄉事。自從2000年陳水扁競選台灣總統開始，每次總統大選，美東同鄉都籌組助選團回台，全島走透透，搖旗吶喊，宣導支持本土的總統和立委候選人，並投下神聖一票。內人和本人認為那是身為台灣人應有的權利和義務，除2020年因時間關係，僅回台投票，未克參加全島助選活動外，其他每次都參加。每次看到自己的支持者當選，非常欣慰。

回台助選投票，常常遇到困擾的事。有人問我：你們千里迢迢回來助選投票的費用，有無得到某人或某政黨的支助？每次被問到那個問題，除了誠懇否定外，也讓我憤怒，感到那些人低估了我們的人格。一片赤誠愛台之心，卻被懷疑要貪小便宜，回台一遊。

不過想起台灣媒體時常報導有些政客確實有賄選情事，而造成一些人存有「以小人之心，度君子之腹」的心態時，我也了解為什麼有人會問我那個問題了。

中華民國（台灣）於1971年10月25日被迫退出聯合國之後，台灣一直無法參加任何聯合國和其附屬機構（如世界衛生組織、世界勞工組織等等）的相關活動。陳水扁2000就任總統後，積極推動以台灣名稱，爭取入聯，獲得全台民眾熱烈支持。從當年開始，每年九月中聯合國開會時，「大紐約地區台灣人社團聯合會」都發動美東鄉親與從台灣遠道來美的「入聯宣導團」一起前往紐約遊行，訴求入聯，並前往中國大使館前，抗議中共阻擋台灣入聯的無理霸道。回顧五十多年前台灣還是聯合國成員時，本人曾獲世界衛生組職（WHO）資助來美進修，可說是WHO的受益人之一。那種機會，台灣人現在完全被剝奪了，想起來實在不該。台灣被阻擋於聯合國門外，無法對世界貢獻其先進的科技醫療智慧，令人遺憾。因此，台灣入聯的訴求，本人百分之百贊同。每年在紐約市的遊行，當然從未缺席。

慈善性

　　每年春天，美國很多家大廠商，特別是製藥公司、銀行等等，都在位於紐澤西中部的布里斯托爾邁爾斯藥廠園區或六旗遊樂園舉辦號稱「蘇珊科門預防乳癌健走」慈善募款活動，每次都有上萬不同族裔的男女老幼參加盛會。做為社區一分子的台美人，不落人後，很多紐澤西中部地區的同鄉，每年都各自小額捐款報名，組成「台灣隊」參加，內人和本人也不例外。該項活動，不但對參與者健康有益，也代表本地台美人對社區慈善活動的支持和關注。記得1990年代初期，每次健走都有三四十位台美人參加，並有幾位年輕人參加健跑，每人穿上「台灣隊（Team Taiwan）」白底綠字上衣。幾位同鄉，輪流高舉「台灣隊」大字橫旗，形成引人注目的團隊。抵達終點時，主辦者高喊「台灣隊」，群眾拍手歡呼，多麼令人欣悅！身為台灣人當時感到驕傲。可惜幾年後，也許大家年紀越大，有感健走體力越差之故，參與者越來越少。而內人與我在2015年成為候鳥後，春天身在佛州，也就無法再參與是項活動了。

學術性

　　北美洲台灣人教授協會（NATPA）可說是北美洲歷史最久，規模最大的台美人學術社團。雖然名為教授協會，其實該會也歡迎任何具有專業學識，關心台灣的台美人，經三位會員推薦即可加入為會員。本人於1972-1975年間，曾在伊利諾伊州立大學教學三年，後來在工業界從事專業工作多年，認為自己有入會資格。經三位會員好友推薦，1981年東遷後不久，即加入該會──紐澤西分會（NATPA–NJ）為會員。

　　參加教授協會，目的是想藉此認識新朋友，擴展知識領域，和了解台美人在學術界的動向。「NATPA-NJ」會員定期聚會，每次均邀請與文化、科技、醫學等等不同領域的學者或專家，前來演講相關議題。每位會員，得以藉此機會，獲知自己專業領域之外的各項常識，可說受益匪淺。

娛樂交誼性

　　一群三四十位，定居紐澤西中部，喜愛台灣歌謠的台灣同鄉，於1980年代組成「拾音合唱團」，我和內人也加入為團員，分別演唱男低音和女高音。團員中有一位女士聲樂家自願充當指揮，另外一位充當鋼琴伴奏，每兩週一次，輪流在團員家中聚餐後，練習詠唱台灣傳統歌謠，在繁忙的生活中，增添不少交誼和歌唱的樂趣。合唱團指揮的熱心教導和各位團員的認真學習，「拾音合唱團」的歌唱水準，日漸提升，而其專唱傳統台灣和客家歌謠的特色，也逐漸在美東台灣社團中傳開，終於受到「美東台灣人夏令會」主辦單位邀請，在該會每年一年一度的夏令會音樂晚會中，演唱多次，頗獲好評。身為合唱團的團員，我感到與有榮焉。

　　退休後，與紐澤西中部幾位熱心同鄉籌組「紐澤西生活充實俱樂部」，每週三租用教會場地，定期聚會，吃便當，聽笑話，並由一位熱心同鄉主導安排，邀請專家學者親臨現場或視訊，講解各項生活相關知識，或由同鄉分享創業投資等等經驗。筆者亦曾趁機毛遂自薦，向會員介紹「背痛自癒運動要領」以及「噪音對聽力的影響」，引起不少同鄉的興趣和熱烈討論。俱樂部並設有群組網站（LINE），作為會員交流的平台。感謝主導人的熱心投注，幾位同鄉熱心安排便當，準備茶水，安排、清理場地，和大家的無私奉獻資助，「紐澤西生活充實俱樂部」辦得有聲有色。十多年來會員

不但有每週定期聚會的歡樂，相信大家也都有增廣見識，受益良多的感受。

結語

　　自從2016年夏，長孫要求我寫下自己一生走過的足跡後，因種種關係，兩三年內我一直沒有動筆，經他一再催促，終於在2019年7月中啟動了。美國於2019年秋天爆發公共衛生史無前例的新冠病毒疫情，至2020年春已肆虐全球，造成重大人命傷亡。各國政府，為控制疫情，實施各項防疫策略。為預防和減低被病毒感染機會，內人和我也因而較少出門，讓我稍有在家更多時間，做自己想做的事。經過大約兩年時間，斷斷續續的努力，終告完成心願，簡短寫下了一生經歷點點滴滴的華文版故事。我希望在短期內有英文版出現，實現對長孫的承諾。我一生平凡，不過希望讀者大概了解我一路如何走來，變成現在的我。簡言之，以上所寫的，可說是我一生心路歷程的縮影。

　　撰寫自傳，對我來說，是對自己的寫作天分、耐力和記憶的考驗和挑戰。除了小學和中學階段的作文課外，一生從未受過寫作訓練，因此每段故事，有時難以起筆。此外，一生沒有書寫「日記」的習慣，所以本傳中的許多情節，僅能從記憶中，追憶往事，對一位年逾八十，記憶力逐漸衰退的人來說，有些事物的細節或發生點，難免有所差錯或疏漏。不過我已盡我所能，大概描述了我一生走過的腳印。老實說，千言萬語，也無法道出我一生詳細的成長、求學、工作、家庭生活、社區服務和與他人互動的全貌。

　　我不是任何宗教的虔誠信徒，不過在回憶人生過程中，我感到有些事不是自己可以操控的，無形之中似乎有某種力量在引導我走應該走的路。在我的人生中，很多次遇到兩條路的分歧點，需要果

斷決定何去何從時，我常常徘徊良久，猶豫不決，不知所措，最後總是選擇自己認為最好的路。那種選擇，追根究柢，不知是出自本身的意志和智慧，或是來自某種力量的引導。不過年紀越大，我越領會到所謂「冥冥之中，似有神在」的道理。我常想，人生如果可以重來，當初每一環節選擇另一條路的話，也許現在的我就完全改觀了。

致謝與感言

　　感謝上天和祖先的保佑和恩典，讓我一生走過崎嶇不平的路，逃脫傳統世家務農的生涯，賜我美好的人生，能對社會做出微薄的奉獻和服務。

　　感謝祖母對我幼時的慈愛，傳授不少佛家信仰的美德[3]。

　　對我無限疼愛與關懷、養我、育我，終生辛勞務農的父母，恩如大海。除了萬分追念外，現在「子欲養，而親不待」，只有望天興嘆。

　　感謝兩位胞弟和姊妹們小時候的辛勞，讓我專心讀書，得天獨厚，一枝獨秀，有機會得到美國的最高學位。更感激他（她）們在我長年不在家時，照料和侍奉雙親。遺憾的是，他（她）們沒有和我一樣，有機會接受高等教育，深感愧疚。

　　對我一生所遇到的每一位貴人，當我身體欠安或家計拮据時，及時伸手相助，讓我解除困境，深深感謝。由於他（她）們的及時相助，讓我領悟到「過了黑暗的隧道，必能重見光明」以及「天無絕人之路」的哲理。

　　感謝從小學到博士的師長，在學習過程中，教我處事待人的禮節、知識及謀生的技能。

　　感謝一生職場中所有的長官和工作伙伴，沒有他（她）們的提拔和協助，我不可能完成各項份內的任務。

　　感謝我的第二故鄉——偉大的美國，容我歸化為公民，在此定

[3]　祖父早逝，幾無印象。

居，生根發展，享受民主自由的生活。

感謝長孫及「台美史料中心」創始人（已故）。沒有他們的要求和鼓勵，我不會有撰寫自傳的動機。

最後衷心感謝愛妻，自從1965年結婚至今，與我同甘共苦，協力締造一個美好的家。她相夫教子，任勞任怨，實為一位賢妻良母，也是頗受兩位媳婦尊敬的婆婆，和兩位男孫，兩位孫女敬愛的祖母。蒙她校對本傳初稿和諸多指正，再三感謝。

作者簡歷

學歷

1937年2月7日	生於台灣，雲林縣，斗六市，坪頭
1943-1952	梅林國小，斗六中學初中部
1952-1955	省立台中一中高中部
1955-1956	省立台中農學院森林系
1956-1960	國立台灣大學土木工程學士
1964-1965	美國匹茲堡大學，公共衛生學院，工業衛生碩士
1968-1972	美國西北大學，環境衛生工程博士

專業執照

台灣衛生工程技師

美國加州註冊土木工程師（PE）

美國工業衛生委員會核定工業衛生師（CIH）

美國工業安全委員會核定工業安全師（CSP）

經歷

1961-1964	台北公共衛生教學示範中心，衛生工程師
1965-1968	台灣省衛生處工業衛生科股長
1971-1972	芝加哥，馬克隆顧問公司，環保工程師
1972-1974	伊利諾州立大學，助理教授
1974-1977	貝特工程公司，資深環保及噪音控制工程師
1977-1981	美孚石油公司，西部地區工業衛生師
1981-1999	美孚石油公司總部，資深工業衛生／安全／環保顧問
1999-2006	艾克桑美孚石油公司：職業醫務部，資深工業衛生師
2006年3月	退休

社區服務

1978	加州橘郡，台灣同鄉會創會成員
1993-1995	紐澤西州，溫莎區台美協會會長
1993-2015	紐澤西州西溫莎市，市政規劃委員會委員
1997	全美台灣同鄉會，紐澤西分會會長
2000	紐澤西阿扁後援會總幹事
2003-2010	僑務促進委員（兩屆）
2007-2008	台灣人公共事務會（FAPA）紐澤西分會（FAPA-NJ）會長
1997-2015	台灣人信用合作社理事

著作

十多篇與工安衛環保相關之論文發表於專業刊訊與文獻。

十三篇一般散文或論述，載於報章雜誌（參閱本書〈附錄　寫作總覽〉）。

附錄

寫作總覽

一、「加氯器」的故事

（2012年9月2日，刊登於《大紐約區台灣人筆會》2013年刊，並列入筆會出版之《2018台美文集》。）

　　大家都知道，「氯」是一種對呼吸器官具有強烈刺激性的氣體，同時也是一種具有相當消毒效力的強烈氧化劑，特別是去除具有糞便汙染指標性的大腸桿菌（E.Coli），更具奇效。因為它很容易溶於水中或與其他物質混合，因此廣被衛生工程界採納為自來水、井水、游泳池等等消毒之用。所謂「加氯器」只不過是一件小機器，安裝於給水系統中，自動、持續、穩定，可靠的注入定量的消毒劑，以確保飲用水或游泳池達到法定的水質標準而已。之所以提起加氯器，乃因半世紀前與其牽連的兩件往事，令筆者畢生難忘。一件是令我體會到判斷是非善惡的機智，對人生是何等重要。另一件是讓我親身體驗到，從前台灣在專制體制下，一位小公務員在工程驗收中，被迫偽造文書的納悶和無奈。

　　筆者有幸，1962年秋預官退伍後，在台北公共衛生教學示範中心，找到一份擔任衛生工程師的工作。該中心當時位於公園路台大醫院旁邊，建築新穎，引人注目，是由台北市衛生局，台大公共衛生研究所，以及台灣省政府衛生處公共衛生實驗院合辦，在台北市劃定城中區為推廣公共衛生示範區，並作為台大和高雄醫學院醫學系和台大護理系學生公共衛生實地教學之用，前後由許子秋醫師和陳拱北教授主持。筆者當時除負責掌理該中心環境衛生相關業務外，並兼教學和帶領前來中心公衛受訓的準醫生和準護士，實地參

觀示範區內的環境衛生相關設施。這是今生的第一份工作，說起來還算滿意。

六〇年代的台北市，自來水廠經常供水不足，示範區內許多旅社、餐館或較高的建築，都自裝抽水機，將抽出的地下水，儲存在屋頂的儲水槽，以備不時之需，而幾家製冰廠，也用未經消毒的地下水，製造冰塊。這些地下水，經過屢次採樣檢驗結果，發現其大腸桿菌含量均超過法定標準，表示多多少少都曾經遭受過糞便汙染。這種情況並不足怪，因為當時台北市汙水管的接管率還很低，有時還看到混有糞便的汙水，直接排放到無蓋的排水溝中。

為改善水質，我們除訓練和勸導相關業者，暫時以人工方法，定時消毒外，也積極尋覓自動加氯器，以便推薦給業者使用。某日，一位代理商的業務員來訪，介紹其公司進口的商品。本人評估結果，認為不適用而未採納。數日後，此君再度來訪，同樣的事，重複一次，當然還是掃興而歸。我和他接觸兩次，生意沒做成，但卻已被他認為是老實可欺的人，將我鎖定為詐騙的對象。我自小在純樸的農村長大，一向誠懇待人，又剛踏入社會，經驗不足，對不肖之徒，不但毫無戒心，更不知防患，無意中竟成為無知的詐騙犧牲者。

騙局是這樣發生的。在第二次見面後不久，我下班坐交通車將回宿舍時，從窗外看到這位業務員飛快地從台大醫院那邊跑過來，在窗外向我招手，說有要事想跟我商量，請我下車一下。我匆促下車與他見面時，他滿臉愁容萬分焦急的說，太太剛剛發生車禍重傷，在台大醫院急診室等待醫治，但因身上現款不足，無法繳納急診費，請我幫忙，可否暫借兩千元救急，並答應隔天就如數還清。我一向信任他人，憐憫之心油然而生，救人第一，未經任何思考，馬上慷慨的從口袋裡的信封薪水袋，如數抽出交給他。點清金額，鞠躬道謝一聲後，他馬上轉身，向台大醫院那邊跑回去，而我也感

到今天做了一件救人的善事，非常欣慰[1]。

　　回到車上後，告訴司機剛剛發生的事。他哈哈大笑說，我被騙了，這筆錢一定收不回來了。我對司機說的話，還是半信半疑，憤怒之餘，決定要查個水落石出。晚飯後馬上致電他的老闆，對方卻問何時看到這傢伙，並說他於一個多月前，向許多客戶收款後，竊財逃匿了。同事說「花錢消災」，這些錢收不回來了，算了吧。可是我還不死心，心想這傢伙不管逃匿何處，晚上總會回家吧！因此晚飯後與司機兩人驅車按名片地址，在三重市找到他的住處和家人。見面說明來意後，那位瘦小憔悴的太太問說，你們何時何地看到那個斬頭（台語罵人重話），並說他不顧妻子死活，已失蹤多日了。看她家居簡陋的情況，我哪有良心或勇氣，要她替為非作歹，不負責任的丈夫還債呢？至此真相大白，我真的被騙了。

　　受騙之後，內心非常不爽，但是改善水質的規劃，則絲毫沒有改變。正在心煩之際，台北市衛生局一位技術員（簡稱A君），親身免費送來一件說是他自己設計的簡單加氯器，要我評估。測試幾天之後，我認為該機器在實驗室試用，勉強尚可，若要實地使用，則問題多多，請他繼續努力，改進缺點後再試。可是我一等再等，一直到1964年我離開該中心來美進修時，都沒有再測試的機會。至於A君對他的自以為傲，設計出來的機器，有無改進，我就不知道了。

　　當時台灣經濟起飛，工業急速發展，尤其外銷食品加工廠，如雨後春筍，在中部地區紛紛設立，而政府衛生單位，也開始注意到由工業發達可能引起的職業病防治和專業人員不足的問題。筆者有幸，與基隆省立醫院內科主任，承蒙處長推薦，獲WHO獎助金，前往匹茲堡大學公共衛生學院，分別研習工業衛生和工業醫學一

[1] 　當時公務員發月薪都將現金放在信封內。事情發生當天剛好是發薪日，而我給他的數目將近我月薪的一半。

年。獎助金的先決條件是，學成後一定要回國服務，至少三年。遵
照規定，筆者1965秋學成回國後，即被調派到位於霧峰的衛生處工
業衛生科（第二科）服務。報到幾天前，一位老同事警告我，說那
是個相當複雜的單位，到那裡工作，待人處事應特別小心，否則會
很容易在不知不覺中，無端被捲入漩渦。對這位老同事的忠告，我
當然銘記在心。可是道高一尺，魔高一丈，對真正要陷害你的人，
真是防不勝防。這個道理，在我上班沒幾天，被指派承辦一個工程
驗收案件時就體會到了。上班沒幾天，科長叫我到他辦公室，首先
非常客氣的對我誇讚一番。接下說台灣中部，特別是台中、彰化、
雲林縣地區的兩百多家食品加工廠，多半使用地下水。為改善水
質，由行政院經濟合作發展委員會（簡稱經合會），相對基金補助
（即經合會和業者平分經費），由衛生處第二科主辦採購和安裝，
每家最近都裝置了一件自動加氯器，正等待驗收，指派我承辦這件
驗收案。我欣然答應後，他特別交代，驗收時絕對要對每件機器，
老老實實測試，將驗收單據實呈報，因為他已聽到傳言，說這項工
程有官商勾結，裝置性能不良機器等不法情事，期待以滿意的驗收
報告，澄清真相，還人清白。這是我回國後承辦的第一件工作，決
定要盡我所能做好。每天在烈日炎炎之下，獨自騎機車到處奔跑，
花了將近兩個月，拜訪了所有食品加工廠，測試了每件加氯器，
結果讓我大失所望。裝置的東西，竟然是前面提起的那位A君所設
計，被我認為問題多多的機器。難怪實地檢查時，發現很多加氯
器，不是零件破損，就是裝置不當，有些廠商乾脆將它置於角落不
用。對相對基金補助一事，怨聲載道。實地測試結束後，我將測試
結果與所見所聞，詳記於每張驗收報告單，蓋章後呈請科長核閱。

　　代誌大條了。科長看到很多不合格的驗收單後，私下對我說，
如果將這份報告轉呈經合會，補助款一定不會撥下來，這項工程就
無法結案。消息傳開後，與本案相關的幾位同事，似乎開始緊張起

來，利用各種機會，對我柔性施壓，指桑罵槐，冷嘲熱諷，造謠毀謗，說些令人難以入耳的風涼話。據我所知，科長是個好人，看到情勢不對，也希望盡早圓滿結案，私下要我報告重寫，將不合格部分，全部更改為合格。天啊！這不就是叫我偽造文書嗎？我立刻拒絕，但是他並沒有失望，苦口婆心，繼續說服我。當時我腦中浮現出對答應與不答應可能引起的後果之各種假想情況，猶豫片刻後，為了顧全大局，勉強答應了。更不可思議的是，當新的驗收報告呈上時，為了保護自己，我要求收回那些原來所有不合格的驗收單，也沒獲准。這等於是我扛起了這項工程圓滿成功的重任，為如果有人對這項工程複查，指控我官商勾結，圖利他人而編造不實驗收報告的話，我手中已無任何文件，證明我的無辜了。

這項工程就這樣收尾了。在招標採購和施工過程中，相關承辦人員有無外傳的所謂官商勾結，圖利他人情結，我當然一無所知。我真佩服那位A君，神通廣大，在我出國進修短短一年中，有辦法說服相關單位和承辦人員，成功的推銷了他未成熟的產品。結案後，幾位同事稱讚我有妥協的雅量。他們不知道我心中何等不爽，人格受到多大的侮辱。偽造文書的不安和納悶，久久揮之不去。對一位想學以致用，好好做事的年輕人來說，在專制體制下被迫做出違背良心的事，是何等無奈！我再三思考，覺得不適合長久在這種環境工作。服務三年後，毅然辭職，再度來美進修，最後選擇定居下來。

回顧往事，令人無限感慨。當時如果有判斷是非的機智，就不會受騙了。想起父親在世時常講的那句話，「書讀多少不重要，社會經驗才重要」，實在頗有道理。至於那件驗收案，當時我應該鼓起勇氣，拒絕主管的要求，堅持原則，據實呈報才對。可是四五十年前，台灣在專制體制下，一位清寒的農家子弟，能在省政府當個小公務員，已相當榮幸。為了顧飯碗，不想、也不敢得罪同事或

上司，只好萬分無奈的順從了。相信大多數的年輕人，在類似情況下，也會做出同樣的決定。半世紀來，體制上，台灣是進步了，由一黨專制，發展到現在的民主體制，令人欣慰。可惜整個社會風氣，越來越敗壞，詐騙越猖獗，貪官汙吏，官商勾結的惡習越嚴重，司法更加不公。台灣何時能成為一個真正民主、自由、康樂、社會安定，政府清廉的國家，仍須大家繼續努力。

（筆者為大紐約區海外台灣人筆會會員）

二、「大昌案」回顧

（2013年10月15日，與筆會會員分享。）

　　前言：在2013筆會年刊〈「加氯器」的故事〉一文中，筆者曾報告早期在台灣工作期間受騙及被偽造文書的不快事件。幾位讀者回應，除對筆者深表同情外，並鼓勵筆者如有其他不爽事件和經驗，應該繼續記錄下來。因此筆者再提筆寫這篇大昌案回顧。這是有關筆者早期在台灣工作，承辦一件空氣汙染公害糾紛處理過程中，被權貴高官和民代懷疑本人貪汙並險遭監察院彈劾的故事。雖然事件已過了將近半個世紀，但這段經歷，筆者至今難忘。重新提起這件往事，並無平反之意，只想將多年來累積心中的鬱卒，和大家分享經驗而已。1960年代，台灣經濟起飛，隨著工業發展，環境汙染，特別是河川和空氣汙染，漸漸嚴重，而業者和附近居民因河川汙染或空氣汙染引起的公害糾紛事件，時有所聞。當時在台北縣新店附近一家已運作多年的「大昌公司」肥皂粉製造廠，被附近「明德新村」居民指控為空氣汙染，特別是「硫化氫」的汙染源。這件糾紛案之所以特別引起政府相關單位注意和關照的原因，是居民不是一般老百姓，而是當年的監察委員、立法委員和國大代表。換句話說「明德新村」是政府為這群權貴高官特別規劃興建的高級住宅區。

　　本人於1964年，獲世界衛生組織（WHO）資助，前往匹茲堡大學公共衛生研究所，研習工業衛生和空氣汙染等等相關課程。按WHO規定，學成後必須回國服務，至少三年。學成回國前，經

WHO安排，順道參觀洛杉磯、東京等大都市空氣汙染控制的相關業務，回台後，被調派至省政府衛生處第二科（工業衛生科）服務。按當時的編制，衛生處屬下設有台灣省環境衛生實驗所（簡稱環衛所），掌理全省食品衛生，空氣汙染（第四組）等等環保相關事務。

　　本人剛進衛生處工作不久，就聽說明德新村的居民埋怨大昌廠的廢氣，特別指出硫化氫，影響他們的健康，向省主席請願，要他關閉或遷移大昌廠。可惜雖然省主席是全省的最高首長，他卻無直接關廠的權力，逐將這個皮球踢給專管工業的建設廳。建設廳認為本案與健康有關，就將皮球再轉踢到掌管全民健康的最高機構衛生處，要求協助評估明德新村附近空氣中的硫化氫濃度對居民的健康有無影響。明知評估結果將是決定大昌廠是否關閉或遷廠的重要考慮因素，衛生處責無旁貸，接下了這項吃力不討好的任務，成立專案工作小組，由環衛所（第四組）主導空氣測定，衛生處（第二科）評估測定結果，科長並指派本人為承辦人。處長認為這樣的職責分配，如同醫療方面，檢驗員只分析血、尿等等檢體，而檢驗結果的數據對患者健康的意義，則應由醫師評定。大家認為這是非常恰當的安排。

　　深知這次測定和評估的重要性，工作小組的每位成員都自我期許，在當時現有的技術和設備與有限的資源下，要將交代的工作盡量做好。測定細節得到共識後，工作團隊隨即前往現場實地勘查，了解真相。依據生產流程和廠方的日籍技術顧問展示的專業文獻，廠方否認居民的控訴，但並不反對硫化氫的測定。為求得測定結果的代表性，台北縣政府下令測定當日，生產必須正常運作，但次日務必馬上停工，借以暫時消滅居民的抗爭，待評估結果無害並經縣府核准方能復工。廠方同意後，要求衛生處盡早告知測定結果。根據陽光作業理念，本人當場答應。沒想到這個允諾，後來卻變成權

貴高官的抗爭者指責我的藉口，說我失職，犯了行政程序不當的大錯。他們認為測定結果應列為機密文件，不該通告業者。這種黑箱作業的作風，我至今無法贊同。在糾紛雙方和相關單位代表監視下，工作團隊隨即展開空氣測定。幾天後衛生處接到環衛所呈送上來的測定報告，本人奉派為評估承辦人。為盡量避免錯失，我再次詳查硫化氫相關法規和翻閱其他有關硫化氫對人體影響的資料。硫化氫是一種具有腐蛋味、無色、刺激性氣體，除來自某些化工廠外，也可能來自汙水道、廢水處理廠、豬舍、牛舍等等設備。人暴露其中，在低濃度時除會聞到臭蛋味外，還會刺激眼、鼻、呼吸道等等器官，在高濃度時很快就會死亡。為了避免對人發生任何負面影響（Adverse Effects），美國加州洛杉磯在一九六二年頒布的空氣品質標準中，規定硫化氫的濃度，一小時連續測定的平均質不得超過0.1ppm[2]。記得當時空氣測定的結果發現「明德新村」附近硫化氫的濃度遠低於0.1ppm。大昌案發生時，台灣尚未頒布任何空氣品質標準法規，要評估這個測定結果對附近居民的影響，可說於法無據。經主管同意，決定採用洛杉磯的標準，作為本案評估的基礎。由於糾紛雙方極端對立，本人在草擬評估結論時，以不失保健的立場，盡可能引用適當的辭句，以免刺激任何一方。文稿經科長、主任祕書和處長層層審閱，咬文嚼字，修改又修改，終於擠出了大家共識的公文概要，即「明德新村」附近空氣測定結果，硫化氫的濃度，對人體似乎不至於發生不良影響。

公文一出馬上引起相當震撼。廠方未經縣府核准就立即復工，並要求政府賠償停工期間的一切損失。監察院也隨即成立專案調查小組，他們懷疑本人向廠方收賄，袒護廠方，認為測定結果雖然低於洛城標準，對人還是有害。憤怒之餘，要求處長、所長和承辦人

[2]　氣體在空氣中的濃度通常以ppm為單位。

（本人）前往監察院說明詳情，我們當然遵命了。臨行前，處長叫我到他辦公室，很誠懇而嚴肅的告訴我，監察院要修理我了，繼而問我有無向廠方收賄。我說請處長相信，絕對沒有。他說沒有就好，一切免驚了。監察院調查小組由「明德新村」的居民監察院副院長，一位立法委員，一位國大代表，和另外一位監察委員組成，由副院長領軍查問。臨行前，我帶了那份之前訪問洛杉磯時索取的該市空氣品質標準法規，和一大堆相關資料，信心滿滿，準備將有問必答。沒想到這幾位老藍高官進門後，那位副院長就憤怒的指向我，要處長開革（撤職之意）我，指出我可能收賄才袒護廠方，公文副本送給對方，犯了行政程序錯失的大錯。處長回應，他相信我的清白，並說如果我犯了任何行政錯失，他願全部負責。當時我真怕，他們過分激動，如果身體出狀況，說不定也要怪我了。雖然他們不斷指出我種種錯失，最後卻客氣一番的說，工作團隊，大家辛苦了。

調查結束走出監察院，以為一切平安無事了。沒有想到沒過幾天，報紙刊出了這件公害糾紛的始末，並說監察院要彈劾衛生處那位涉嫌收賄和犯了行政程序錯失的承辦人。雖然沒有指名道姓，衛生處很多同仁，都知道這支箭的目標是誰了。聽說還有人誤以為我這個菜鳥仔公務員，原來是個年輕的貪官汙吏，無形中嚴重傷害了我的形象和人格，心中甚感不平和無奈。

見報後本人已有心理準備，可能隨時會有品嚐無辜被彈劾的滋味。也許後來調查小組對本人涉嫌收賄事，查無實據，或是調查時處長說相信我清白，並且要負起全部行政錯失責任的聲明感動了他們，彈劾一事，到後來我離開衛生處時一直沒有下文。

評估的事告一段落了，可是糾紛的事仍然繼續燃燒，大昌廠的運作仍然日夜不得安寧。我請示處長是否要重新評估一次，他說不必，因為這件糾紛已經變成政治案件了，不是技術層面可以解決的

問題。最後大昌廠請求台北縣政府資助,自動遷廠了。至於政府花費多少公帑才擺平這件糾紛,本人無權過問,也就不知道了。

承辦這件公害糾紛的無端受辱,和處理其他案件所遭遇到的不快經驗,深深打擊了我當初回國,想在專業領域為台灣做點事的雄志。我發現在當時一黨專制下,除非加入國民黨,或與眾同流合汙,否則很難有升遷的機會或發展的空間。因此,1968年我毅然辭去衛生處的股長職位,再次來美深造。台灣公務員的生涯,到此畫下了句點。

感想:四十多年前,參與該件公害糾紛的評估,雖然險遭彈劾,但是卻從中得到了一個寶貴的經驗。一個人只要問心無愧,公公正正,清清白白,憑良心做事,就不怕夜半鬼敲門。願與大家共勉之。

三、釣魚樂

（2015年10月30日，列入《2018台美文集》。）

　　我出生在雲林，斗六附近的小農村，村中有斗六糖廠「原料和農場管理事務所」，負責僱用村中少女和壯丁種植和採收甘蔗。記得小時候曾聽過一個笑話，說某日一位農場管理員對正在拔除甘蔗雜草的十幾位女工說，要她們猜謎，猜對者可以提前下班。這些女工們高興萬分，每人都希望自己能猜對，大家便洗耳恭聽。那位管理員於是開始說：「我在想妳，妳在愛我。我在爽，妳在痛。我在拿起來，妳在大打拼。請猜一項有趣的活動」。女工們聽後，以為那位管理員在暗示男女魚水之歡的事，紛紛怒罵：「你這個夭壽啊，怎麼可以講這種髒話！」管理員回應說：「妳們都想歪了，答案是釣魚」。

　　在被那群羞答答面紅耳赤的女工們辱罵後，管理員慢慢開始解說：「不是嗎？當釣客將魚鉤和魚餌放入水中後，期待大魚趕快來上鉤。而魚群看到魚餌後，真想馬上把魚餌吃掉。魚兒上鉤後，釣客興奮無比，但是魚兒卻劇痛不堪。釣客將魚兒拉上時，魚兒就拼命大掙扎了。這個答案，不是很恰當嗎？」女工們聽後，恍然大悟，原來那位管理員並不是在吃她們的豆腐。筆者認為這個謎猜，是釣魚情景和樂趣的最佳寫照。我從小就很喜愛釣魚。小學時常用自造的粗糙釣具，到附近的河川或水池邊釣小魚，可惜常常空手而返，慘遭父母責罵，說我不好好讀書，「浪費時間」去做些無聊的事。那時外祖父擁有一個大池塘，養了很多吳郭魚。疼愛我的外祖

父叫我隨時可以到他那邊垂釣。他的盛意我當然不會拒絕，每次都是豐收，並且享受自己當天辛勞的成果，吃了一魚四吃（煮、蒸、煎、炸）的吳郭魚大餐。那個讓我回味無窮的池塘，一二拾年前被開發商購買添土後，蓋了民宅。外公已故，池塘不見，人事變遷，令人感嘆！

　　我的釣魚嗜好，從高中到大學階段停了十幾年，一直到後來在位於密西根湖畔的西北大學進修時，才有機會再重執魚竿，時常在週末與來自台灣的同學去湖邊垂釣，每次均有收穫。偶有豐收時，並與同學分享成果。湖邊垂釣，悠然自得，是很好的戶外休閒活動，可是海釣就不一樣了。離開學校後，因工作關係，有一段期間常出差去阿拉伯。某次，幾位外派同事邀約週末乘坐公司遊艇去紅海釣魚。舵手是一位幹勁十足的年輕菲律賓人，此君顯然是位海釣老手，知道何時何處可以釣上大魚。他將一條粗大的釣線和一條滿大的橡皮假魚餌吊在船尾後，馬上啟動引擎加速向前衝。大家在歡呼時，可惜我已開始輕微頭暈了，抵達目的地時，開始不停的嘔吐。大魚未上鉤，我已暈倒在船艙休息了。正當悔不當初湧上心頭時，甲板上的人狂叫歡呼，一條大魚上鉤了。我提起精神趕到甲板上，幾乎被這條藍、黃、白總合色彩大魚嚇到。船長說那是一種紅海出產非常好吃的魚，特別是生吃，問大家要不要吃沙西米，全體歡呼贊同。返航後不久，在沙漠海濱的公司俱樂部進餐時，桌上已經擺了一大盤的生魚片和醬料。萬萬意想不到，在沙漠中竟能品嘗如此美味佳餚，深感口福不淺。

　　紐澤西的釣客實在很幸福，州政府「環保處漁業和野生動物管理局」，為提倡居民的戶外休閒活動，每年春天放逐大約六十萬條由養殖場培殖出來十至十二吋，秋天兩萬多條更大的鱒魚（Trout）到各地河川和湖泊，供喜愛釣魚者享樂。州政府特別優待十六歲以下兒童和七十歲以上長者，準予無照釣魚。我不失良

機，幾年前退休後，春秋兩季釣鱒魚，夏天釣鱸魚，幾乎成為我戶外的一項嗜好，自得其樂。因為不捨自己享樂，不久前增添一支釣竿，邀請愛妻同樂，欣賞她偶爾釣到大魚時的那種驕傲和雀躍的天真表情。

　　佛羅里達海岸是海釣勝地，久已嚮往。去年我們在那邊買了一棟小房子，冬天親身體驗了海釣的樂趣。這裡說的，不是上述讓人頭暈嘔吐的真正乘船出海，而是站在浮橋（Pier）上拋線，觀賞魚餌隨浪浮沉，大魚上鉤掙扎時的緊張刺激和感受。佛州不愧是釣魚的好地方，不同季節，都可釣到各種魚類，但是小於規定尺寸的珍貴魚類，必須放回海中。筆者發現每位釣客，都乖乖遵命。文明國家這種保護天然資源的法規和人民的守法精神，讓我們的後後代代，可以繼續享有釣魚之樂，實在令人敬佩。

　　釣魚的技巧，日新月異，釣具也日漸繁雜。釣具店（Baits Shop）陳列的各色各樣，大小粗細的釣線、魚鉤、人造魚餌等等，琳瑯滿目，無所不有，對經驗有限的人來說，要籌組一套適當的釣具，真是一大挑戰。筆者的經驗，最好的辦法是不恥下問。在美國，幾乎所有的釣友，都非常友善，又樂意施教。所謂「三人行，必有我師」，很多釣友都比我有經驗，時常向他們請教，每次都是有問必答。有些人看到我釣不到魚，甚至自動前來指導，提供祕訣。真感激。

　　台灣的「台灣漁最大」，和美國的「世界釣魚網（World Fishing Network）」，是我幾年來喜愛的餘興電視節目。這種節目，能長久立足在競爭激烈的電視節目中，顯示台灣和美國，甚至世界各地有不少釣魚的嗜好者。幾年前回台時，一位親戚帶我去士林和陽明山附近郊遊時，看到遠處一條河邊，排列了至少有二十位以上的釣客。2010年5月旅遊土耳其，在首都伊斯坦堡，首次看到了世界的釣魚奇景。橫跨歐亞兩州的波斯佛拉斯橋上，幾乎肩並肩

擠滿了釣客。看到那種景象，才知道原來土耳其的人民也那麼喜歡釣魚。據說台灣的某大企業家，當初訂婚時向女友提出的條件之一，就是婚後一定要陪他釣魚。傳說真假，尚待查證，不過這個故事，表示即使日理萬機的大人物，也把釣魚嗜好，視為生活中不可或缺的重要活動。

釣魚可以說是一種藝術，不是科學，因此很難預測或複製成果。喜愛釣魚的人，每次出門，都希望能滿載而歸，可惜常常事與願違，空手而返。沒有耐性的人就放棄了，但是很多人仍然繼續努力。他們認為和其他行業一樣，只要不氣餒，終有一天會有收穫的。

真正喜愛釣魚的人，不是要吃魚而釣魚，而是為釣魚樂而釣魚，完全不計較時間和金錢。他們說如果真的要吃魚，把投入釣具的錢去買魚，一定綽綽有餘。大魚上鉤算是幸運，有口福了。如果空手而返，能夠整日沐浴在郊外的陽光和新鮮空氣中，舒展筋骨，不是對身體也有相當助益嗎？釣魚真的樂趣無窮。讀者如果不信，何不趕快備妥釣具，出去試一試？

四、雖敗猶榮──參選經驗談

（2009年1月21日、1月28日、2月4日，《太平洋時報》。）
（2009年1月23日、1月30日、2月13日，《台灣公論報》。）

　　筆者於兩年前參選紐澤西州，西溫莎市市議員，以兩百多票之差不幸落敗。現在回想起來，雖然有點失望，但也頗有雖敗猶榮之感。事過境遷，現在談這些雖然無濟於事，只想在此與讀者分享個人對這次參選前後經驗與感觸，讀者請勿見笑。

　　本人生於台灣雲林農村，雙親對我期待很大，小時候常叫我認真讀書將來做一位法官或大律師，因為父親相信「厝內有法官或律師，有錢有勢的人就不敢來欺負」。家父雖然敬佩法官或律師的威風，但是勸我不可參加任何選舉，說選舉內幕非常黑暗，也真辛苦。長大後，沒有達成家父的期望，做法官或當律師，而是從事公共衛生相關工作，一生除「吃頭路」做個小職員，參與一些社區義工和台美人社團活動外，從來沒有參政的規劃，更沒有長期累積勝選的資本，換句話說，以往沒有勤耕基層，廣交各方選民。

　　話說1981年，筆者從南加州調職紐約市時，幾經考慮，定居紐澤西州西溫莎市。該市位於紐約市與費城之間，交通方便，校區好，是在這兩個城市工作的專業上班族定居最愛之地。因此，近年來人口劇增，不少亞裔也陸續跟進。目前全市將近八千戶，人口約有兩萬多。時也匆匆，一住將近三十年，西溫莎市堪稱是我的第二故鄉，無形中對它有一種難以形容的喜愛，常常想要在社區作點義工，只因工作繁忙，無暇兼顧他事，遲遲未能如願實現。

　　1993年，本市開始實施行政（市長與各相關行政部門）與議會（議員五席）制，筆者於當時加入本市「規劃委員會」（Planning Board）當義工，至今十多年，協助審核各項開發規劃案。由於專業背景，在案件審核時，特別注意相關措施（如噪音控制、照明設備等），以免各項規劃對市民發生負面影響。因為一切依法和專業原則把關，有時難免引起部分業者的怨言，但也得到不少居民的讚賞。有機會應用專長，為社區貢獻微力，稍感欣慰。

　　事出意外，2007年1月中旬，一位本市現任老美男士議員突然來電，告知他有意競選連任，並誠懇邀請本人，和他跟另一位女士搭檔成三人陣營參選。他說各方人士推薦了數位可能人選，經他面晤後，認為筆者最適當，勝選機會最大，強調長期觀察筆者在「規劃委員會」的服務表現，和他的治事理念和行事風格相當接近，如能逗陣進市議會服務，對他推動各項市政提案，定有一臂之力等等，說盡了讚賞、肯定和鼓勵的好話。這突如其來的邀請，令我受寵若驚，真有盛情難卻之感，考慮再三後，我決定要嘗試踏入這條艱苦的競選之路，撩下水了。

　　我們的三人陣營，馬上籌組助選團，而我本身的助選團隊，也相繼成立。起跑第一步是收集連署名單，以便登記為正式候選人。經過幾天拜託左鄰右舍，同鄉好友，和助選團隊的協助，馬上得到遠超法定所需連署人數，正式成為候選人。

　　登記手續辦完後，抽空回台十幾天，參加FAPA在台北召開的二十五屆年會。沒想到此行後來卻招來少數華裔的苛責，問我既然要在美參政，為什麼還去參與主張台灣主權獨立的FAPA活動。這些指責，本人雖然銘記在心，但並沒有改變我關懷故鄉和服務社區完全不衝突，風馬牛不相干的立場，反而令我感到應盡我所能，為

FAPA多做點事[3]。回美後即刻籌辦募款餐會，很多遠近同鄉好友和不少老美支持者，熱烈支持，慷慨解囊。湊足財源後，積極展開競選活動，團隊分工合作，製作競選路牌、建立網站、編印文宣、選民登記，也有專人向媒體投稿，呼籲選民支持等等相關事項，而我們三位候選人則積極掃街拉票，答覆媒體提問，參加兩次辯論會等等。

也許因為筆者是六位候選人中唯一的亞裔，一位本地主流媒體記者似乎特別好奇，來電說要進一步了解我。問我今年幾歲，來自何處，做何事業，為何參選，有無社區義工經驗，對社區重要議題的看法和解決之道等等。特別問我支持或反對當時民意強烈對立的本市車站附近三百五十英畝土地重整開發案。我答覆說，本人是土生土長的台灣人，已歸化美籍多年，年逾七十，但人老心不老，按台灣俗語「人生七十才開始」的哲理，現在剛滿週歲。對方笑答，欣賞我的幽默。其他問題，一一據實答覆，而該項土地重整開發案，因為牽涉問題相當廣泛，一時很難簡短說清楚，記者同意書面答覆。

深知該項規劃案是這次競選的主軸，本人寫了兩頁的答覆稿，並請數位地方上主流社會重量級人士過目，大家認為沒問題。基本上我支持該案，尊重專業，主張開發，但對蓋多少間公寓和透天房子的問題，本人認為應從規劃專家建議的一千家再打八折，而實際戶數應待環保和經濟效益評估結果而定。稿件送出去了，我的立場也公開了。隨後的公開辯論和跟選民拜票時，我一直堅持相同的立場，因為我認為每項規劃，應求取生活品質和經濟效益的適妥平衡。這個主張跟對方「零」房屋主張當然有顯著的差異。後來有些人說，我的主張是造成本團隊落選的原因，但有更多人認為對方在

[3] 感謝FAPA-NJ分會會員的支持，在2007和2008年本人擔任分會長期間，連續兩年榮獲FAPA總評最佳績優獎「Chapter of the Year」。

投票前兩天，在大街小巷散播不實謠言說我主張蓋一千戶，騙了選票。本案過去兩年來，一直爭論不休，草案改了又改，終於今春經規劃委員會，市府和議會拍板定案，暫定將蓋大約六百戶，這與本人當初八百戶起跳的主張，相差不多，也證明對方「零戶」主張只是空談理想，不切實際。

　　對媒體表明了對前述開發案立場後，隨即參加兩次辯論會。這邊的小選舉，沒有大形造勢活動，辯論會可說是公開宣揚理念和舒展口才的機會。辯論開始，候選人簡短自我介紹，闡述抱負，聽眾質問一些交通，房稅等等相關問題後，焦點集中到前述的開發案。因為雙方對本案的主張有相當差異，對方提議公投解決。根據民主原則，本人贊成公投，但反對目前馬上舉辦。理由是該案相當複雜，市民尚無充分資料，對該案尚未了解前，將無法選擇，公投結果不能代表民意。因此主張市府應先準備資料，教育市民後，在適當時機才公投。此言一出，看見很多聽眾頻頻點頭、鼓掌，相信大家認為我說的有道理。散會時一位本地主流媒體記者，恭賀我辯論成功，稱讚我前後立場一致，認為選情看好，一定當選。遺憾的是辯論會時，一家本州華文報紙派來一位年輕記者，斷章取義，隔日竟然刊出我反對公投，和主張在車站蓋一千家房屋的消息，完全扭曲了我的原意。後來據說本市部分華裔以此為由，不投我的票，真假無法查證。辯論固然重要，但一對一，挨戶敲門，面對面拉票更有效。掃街拜票時，才真正體驗到競選的艱苦。本營三人中，老實說我最認真，兩個多月內在七千多戶居民中，一一拜訪了將近一千七百戶，選前一個禮拜在上下班時段，也獨自在火車站前分發競選文宣。兩個多月不停的走動，體重居然降了十一磅。自以為充分備戰，勝選可期，可惜五月八日投票結果，本人以兩百多票之差落選，而本團隊也全軍覆沒。

　　回想這次參選，雖然結果未如理想，但卻得到一次寶貴的經

驗。在競選過程中，我已揮出全部潛力，盡我所能，也認識了很多新朋友，學習了很多待人處事之道，無形中覺得人生更充實。值得安慰的是，雖然在競選過程中，本人的政見曾遭誤會，但是沒有為討好選民而改變我的理念和原則。我的所作所為，雖然曾遭非議，但並沒有因此而減低我對故鄉台灣的關懷。總之，我除反省自己天資不敏，努力不夠之外，沒有羞恥之感，也輸得甘願。所謂「雖敗猶榮」，可說是筆者感受的最佳寫照吧！

（作者為大紐約區台灣人筆會永久會員，
目前擔任西溫莎市Planning Board副主席。）

五、抽籤卜卦簡介
（台語發音：Tiu Chiam Pok Kua）

（2003年3月20日，於紐澤西州西溫莎市和紐約市台灣文化節，民間信仰示範簡介。）

　　在台灣，許多人認為人生一切均由神（自然之神）控制或安排。每當他們對生活中的任何問題（婚姻、工作、事業等）有疑問時，他們都會求助於神，尋求指導。從嚴格意義上講，「抽籤卜卦」並不是街上的算命先生或女士。相反的，它是在廟宇內與神溝通的獨特方式。據說在各種寺廟中，神的種類很多。

　　在此舉個例子來說明這一過程。媒婆將兩位少女介紹給一個年輕人（如今在台灣並不常見）。兩者似乎在各個方面都與那位年輕人相配，但是那位年輕人很難決定要娶哪位為終身伴侶。

　　為了解決他的難題，那位年輕人會向他的父母，親戚甚至朋友尋求建議，找一座據說最靈的神廟。他繼而會去找那廟裡的神，透過「抽籤卜卦」的步驟，求神指導。他拿著一個盛有許多（通常是100支）編號竹籤的容器，每個竹籤號碼都有其特定的籤書，以玄妙的七言四句詩辭，暗示該籤的含意。然後，他在一個象徵神的雕像前，低聲解釋自己的問題。由於神不能說話，因此該男必須透過女方的姓名，年齡等來識別其中一位少女。他要求神行使它超然的能量，告訴他這位少女是否適合作為終身伴侶。於是，他搖晃容器幾次，然後抽出那支最伸出容器的竹籤。

　　為了確認那支竹籤確實代表神的意旨，該男兩手合併，拿著兩

個約四吋大小的特製木塊（俗稱為「擲筊」）在空中旋環數次，然後像兩個硬幣一樣，投擲地上。擲筊一上一下的組合叫「聖筊」，如果連續做三次都一樣，表示那支竹籤是正確的。如果是兩上的組合，表示那個問題很荒謬、很可笑。如果是兩下的組合，暗示神很生氣，表明那個問題侮辱了他。遇到後面兩種情況，該男則要繼續重做，直到連續三次聖筊為止[4]。

　　其次，該男將那支竹籤交給廟宇管理員（通常是僧侶或尼姑），換取籤書。然後他（她）向該男解釋籤書中辭句的含意。如果辭句出現有如「風和日麗，鳥語花香」之類的優美情景，則表示那位少女是那位年輕人的正確選擇。反過來說，如果辭句出現有如「天黑地暗，雷雨交加」之類的恐怖景象，則表示那位少女跟他無緣了。

　　問題：如果兩位少女都得到同樣的結果，那麼那位少年該怎麼辦？[5]

[4]　為節省時間，文化節表演示範時，減為一次。
[5]　問神通常是免費，可是一般求問者都會慷慨解囊，特別是抽到最佳辭句的第一號籤書者。

六、拉票技巧

（2004年2月17日，《台灣公論報》）

　　離台灣總統大選只剩35天，全美各地同鄉從參加挺扁募款造勢大會，繼而辦理返國行使選舉權登記申請，安排行程和回台助選活動。這些事安排妥善之後，應可心安返國投扁呂一票了。每位同鄉除了欣慰能投自己寶貴一票之外，更希望能多多拉票，特別是要拉那群搖擺不定，無特殊己見的所謂「中間選民」的票。

　　鑑於這次台灣總統大選的激烈及中間選民的重要角色，全美各地挺扁社團此刻正積極舉辦各項助選說明會或訓練，提供有關資料及拉票技巧，期能以一拉十，十拉百的「肉粽串」效應，把絕大多數中間選民拉向綠色這邊，投扁呂一票。筆者畢生從未參選任何公職，也從未為任何政治人物選舉操盤，當然不諳競選策略，也不敢高談拉票絕招。不過由於深感這次選舉結果對台灣將來深遠的影響，深想盡我所能助阿扁一力，突然想起數年前在就職公司的一項題目定為「如何說服對方，求取認同」的訓練中所學到的基本原則，應也可以運用於選舉拉票之上。在此謹將這些原則加上前次總統大選中助選經驗點滴，簡述下列拉票技巧淺見，供讀者參考，如有不當之處請不吝指教。

鎖定適當對象（Right Targets）

　　每個人的親戚朋友鄰居同事當中，有志同道合者，也有異己

者，更有不少對任何事不聞不問，什麼人當選都無所謂的中間選民，在日常接觸或交談中不難將他們歸類。同道者談選舉議題，除了覺得很爽並增廣見識補強說服異己者的武器之外，對拉票並無實質意義，因為這些人都是鐵票。不過如果能善用同道者的高見，將有助於間接說服異己者。因此大家應該在有限的時間內，盡量接觸中間選民，甚至異己者，施展才智說服他們，不但要將泛紫，甚至要將泛藍，染成泛綠。切記要說服一個人作一百八十度的大轉彎，並非易事。如果初試就碰到大釘子，也不必強求，反正已病入膏肓的人，不管有什麼密方，也無法回春了。遇到這種人，不必洩氣，不必懊惱，也無需浪費口舌和時間，而應該展現君子風度，和氣下場而轉移新對象了。

了解主題和政績（Know The Subjects）

要說服他人，應對說服主題和內容有充分了解，套用在這次總統副總統選舉，就是要對民進黨執政四年來的政績，應有通盤的認知，也應對對方無理攻擊的事端，有所了解。為迎擊這次選戰，執政當局和海外扁友會，先後釋出有關文宣，諸如〈有成績就要說出來〉、〈回台助選要點〉、〈阿扁助選資料〉等，都是拉票者非讀不可的資料。

目前最困惑中間選民的是，那一組當選對自己最有利益。綜觀四年前政黨輪替以來，扁政府的政績，於在野黨的處處杯葛下，雖然尚未達一百分，但在觀察台灣現狀及詳閱有關當局提供之政績及統計資料後，不難窺知新政府的各項政策及軟硬體建設，處處都在為老百姓謀福利促進人民生活品質、謀求台灣的國際地位日漸提升。在改革過程中，百姓難免有短暫的陣痛，更可能傷到某些人的利益。反觀對方，天天唱衰台灣，一切所作所為，令人懷疑是有計

畫的將台灣帶領像香港一樣，成為中國的附庸，這是拉票者應該傳給反對者和中間選民的訊息。

言語清晰（Be Articulate）

說服他人時，如果口若懸河，滔滔不絕講不完，對方可能會感到不勝其煩，不是馬上掛斷電話，就是當面切斷交談。原本和氣開場，卻可能變成不歡而散，終結說服的機會。因此說服者應該將複雜的主題，以簡單明瞭的清晰語調，傳述己見。言語清晰，有些人是與生俱來，有些人則非經相當訓練無法達到。

多聽對方，適機反擊（Listen More, React Timely）

當雙方在爭辯某項議題時，往往在一方尚未講完時，另一方就急著插話，特別是聽到不喜歡聽的事時，這是非常不智的。要作為一位成功的說服者，應該養成耐心多聽的德性。耐心的聽，有兩個好處，一則提供對方有暢所欲言的機會，另則讓自己有充分的時間，消化對方的意見並準備在對方講完時，適機做最適當的回應。結果雙方都心滿意足，而站上方的一定是那位耐心的多聽者。

反問對方，並求查證
（Ask Questions, Request Proof）

如果您的論點無法讓對方接納時，與其再三陳述您的想法，不如挑戰對方，請他說出反對的理由，把熱燙燙的馬鈴薯丟給對方接。這一下，您又有充分的時間準備問題了。如果您繼續問下去，對方最後將無言以對，只好高舉雙手投降了。

結語

說服技巧甚多，在此僅述上列幾項重點供讀者參考，各位如果適妥運用，相信可替阿扁拉來不少中間選民的票。希望讀者多多嘗試，如真靈驗，則阿扁幸甚！台灣幸甚！

七、FAPA和我

（2012年10月24日，《FAPA 30週年年刊》）

　　在我所參與的各種台美人（TA）社團中，我能成為FAPA的會員，感到非常榮幸和自豪。我知道FAPA自1982年成立以來就存在，但是直到大約十年前，在參加FAPA-NJ當地分會之後才正式加入該組織。我加入FAPA不僅是因為它提供了良好的社交網路管道，而且是其透過與美國國會和參議院代表，密切接觸，開展基層遊說活動，促進台灣民主的崇高使命。雖然台灣的未來最終將由台灣人民決定，但我相信，就像許多其他台美人一樣，美國對台灣的未來具有強大的影響力。因此，FAPA所從事的基層工作，無疑是實現我們目標的關鍵部分。

　　儘管我過去曾參與過各種台美人社團和居住社區的志工，但在加入FAPA之後的幾年中，我僅參加會議或小額捐獻。沒想到2007年，我被會員推選為2007和2008年FAPA-NJ分會會長，才更加積極地參與FAPA事務。在那兩年中，我有幸參加了在台北舉行的FAPA25週年會議，以及在華盛頓舉行的董事會（BOD）年度會議。在台北期間，我遇到了幾位FAPA創會前輩和台灣的綠營官員，並很高興得知FAPA在促進台灣民主方面的貢獻，得到了當地人民的嘉許。在華盛頓舉行的BOT會議，不僅為我提供了與美國其他FAPA各分會的朋友會面的機會，還為我提供了遊說技巧，訪問了我們在美國國會和參議院的代表或其助理，請求幫忙解決我們關

注的台灣關鍵問題。我也見證了FAPA執行年度會議時，一切公開
透明，其開放和民主的行事風格，也給我留下了深刻的印象。

　　我很高興看到在我擔任FAPA-NJ會長的兩年中，有更多人加入
了FAPA-NJ。令我特別感動的是，許多不同族裔背景的年輕人加入
了FAPA青年小組，並積極參與各種活動。在FAPA-NJ所有成員的
全力支持和FAPA總部的指導下，FAPA-NJ在2007年和2008年被總
會授予「年度最佳表現獎」。該項榮譽，應歸所有會員。

　　在此FAPA成立30週年的緊要關頭，我祝賀它過去的績效，但
我想提醒大家，尤其是我們的青年組，我們離目標尚遠。願大家為
我們的信念，繼續努力。

八、回台觀感

（2006年8月7日，《台灣公論報》）
（2006年8月23日，《太平洋時報》）

　　長久以來，常想在退休後能在本身專業領域方面以半志工模式對台灣做點事，或是回台灣住久一點，和親戚朋友多見面，對台灣多了解一些。期待許久的願望，終於最近實現。

　　今年初獲知行政院國家科學委員會（簡稱國科會）於去年開始，推行伯樂計畫，每年提供25至30名海外資深或退休台裔人才，返台短期諮詢服務及參訪相關人才需求單位，以促進伯樂人才返國長期服務之意願，共創台灣繁榮。得知消息後，於一月中申請，三月中蒙國科會核准，三月底退休後，於五月中回台停留五十天。

　　在台時接到紐澤西台灣同鄉會邀請，希望本人回美後向同鄉報告對台灣政局觀感，本人欣然答應。但是認為政治很複雜、很敏感也很主觀，不宜以此為報告主題。當時建議以相關專業領域為報告主題較妥，而政治方面則請聽眾各自發表高見，本人樂意參加討論。回美後於七月二十二日，假新布朗斯威克市，台美團契長老教會「寶島茶坊（Formosa Cafe）」時段，與五十多位同鄉見面，報告返台觀感和心得，並參加由現任同鄉會主辦的政治討論會。本文為該日報告與討論摘要，簡記如下與讀者分享。

　　這次在台停留五十天期間，前後參訪了二十個產官學界工業安全、工業衛生及環保相關主管單位及專業人員。除想了解台灣相關工作情況外，並探求是否有參與推動機會。在緊密的行程中，發現

台灣在某些方面做得相當不錯，但是有些地方還有改善空間。譬如說很多大專院校已設立工安衛及環保科系，但是學生畢業後卻找不到相關工作。政府雖然訂有嚴格的相關法規，但是產業界要執行起來卻有困難。政府在頒訂法規前，形式上雖然有意徵求民意，但實際上卻未給產業界充分時間，了解主題，並提出意見。政府雖然極力推行工安衛及環保工作，但有關工安衛及環保意外事故仍然時有所聞。筆者利用這次回台機會，大力鼓吹台灣產業界，效仿西方國家大型跨國石化業，推動「綜合作業管理系統」，俾能有效提升產業及減災效果。

筆者覺得從國家永續發展，整體社會福祉，及全民生活品質提升而言，產業發展和工安衛環保應求取適度平衡。如果過度發展產業而忽略了生活及工作環境的改善，則整個社會將要支付龐大的健保和工安衛環保事故善後處理費用。反之，如果全民要求生活及工作環境零汙染，業者將需要不斷投資興建工安衛環保改善設施，最後可能造成產業外移及失業率攀升後果，而工安衛環保工作，也將會被誤認為是產業發展的絆腳石了。兩者間如何求取適度平衡，在民主國家按理應由全民決定。關於這一點，筆者認為目前主管台灣產業發展的經濟部，和把關工安衛環保的勞委會及環保署，尚有相當的協調空間。筆者很榮幸在返美前與其他三位伯樂計畫同伴，有機會拜訪行政院某位政務委員，各人提出幾點相關領域建議，供政府施政參考。

除專業相關領域情況外，筆者在短暫的在台期間，看到不少令人失望的現象，但也發現很多相當可愛而且讓人振奮的事。在這裡與同鄉分享一二。每次看報或電視，親中媒體報導的不是南迴鐵路搞軌案、電話詐財案，哪裡殺人放火等等負面消息，就是有些親中媒體人對阿扁總統親人及執政團隊成員，瘋狂的、不負責任的貪腐爆料消息。主導總統罷免案挫敗的人，居然聲稱將提倒閣案，並

揚言為台灣，他願意流第一滴血。可能嗎？（各位還記得西元兩千年競選總統時，他也說過台海如果發生戰爭時，他要跑到第一線，向敵人打第一顆子彈的壯言吧！）一位已失去政治舞台的人，還在爭最後一口氣，你說可憐不可憐？最大在野黨主席，也趁機呼籲民進黨員應與總統切割。可惜的是，不少往日民主鬥士，居然上他的當。最不可思議的是，有些泛藍立委，真是欺人太甚。大家以為早已定案的「三一九總統槍殺案」，最近他們竟然舊案重提，要求追查國際知名偵探是否拿了總統的錢，否則怎會做出有利阿扁的結論。這種藐視專業，侮辱專家的不正常心態，怎能不讓那位偵探生氣？難怪他說本來有心為台灣做點事，居然受到這樣的侮辱，今後不幹了。請問讀者這些泛藍立委是何心態？簡單一句，非把阿扁拉下台不可。

　　媒體對人民的思維影響至深且巨。筆者每天早晚在台北乘坐捷運上下班時，都有人分發免費中國時報和聯合晚報。這兩報是讚美或唱衰台灣，相信大家都知道。兩報的廣告看起來並不多，他們的經費從哪裡來，我不知道，請各位自己猜。

　　筆者到國科會報到後第四天，以前在加州時常見面的朋友，國科會副主委，因主導南科高鐵減振案，遭檢調單位以有「圖利他人」之嫌被羈押禁見。看到副座被搜查後凌亂不堪的辦公室，真是感慨萬千。為什麼一位優秀又熱愛台灣的科學家，會遭此厄運？本人直覺的反應是，除懷疑檢調單位可能違反基本人權，無端羈押這位朋友外，相信他是無辜的。由於本人有土木工程及噪音和振動控制背景，因此也很想從技術層面了解本案真相，並打算盡可能參與援救這位朋友的相關活動。本人稍感心安的是，在台時有機會參加兩次，由兩位僑選立委召開的援救這位朋友的記者招待會，也有機會與這位朋友的夫人在台再次見面。對她專程由美請假返台卻無法與獄中丈夫見一面的鬱卒，本人除說些安慰話外，深感無奈。

　　此案經海內外同鄉盡力支援，這位朋友遭羈押五十九天後，終於七月二十一日保釋出獄。希望將來本案終結時，司法會還他清白。至於對本案概況除從媒體報導稍知一二外，其他細節無法獲知。

　　台灣的交通，幾年來進步很多。台北市的捷運，建得真的有夠讚，可算是世界上數一數二的捷運系統。不但月台，車廂有冷氣，乘客等車時更可看電視。乘客的修養也比以前進步多了，不爭先恐後，有秩序的排隊，不像其他國外有些大城市的地下鐵，每個人非得同時擠進擠出不可。每次坐捷運或公車，年輕人看到年長者或婦孺，都會讓座。除非真的很累會接受，通常本人均以不累為由謝絕。台灣的私營汽車，以統聯為例，真不輸美國的灰狗，座位寬大舒適、空調、電視，又供應礦泉水，司機友善，車程又準時，聽說安全紀錄也相當好。年長者只要能出示台灣的身分證，敬老票半價。

　　科技產業是台灣經濟的基石。這次有幸與幾位伯樂計畫同伴，參訪新竹、中部和南部科學工業園區後，了解台灣科技的潛力。竹科運作已就緒，而中南科則正大興土木中，當前的急務是尋求廠商進駐園區。南科管理局特別強調，高鐵振動疑慮已不是問題。各區管理局單一窗口的運作，讓業者方便不少。同鄉如有意回台投資科技業，工業園區應是最佳選擇。

　　台灣的科技這麼發達，但媒體很少有系統的報導過。很高興看到「民間全民電視台」從今年六月開始，每禮拜日晚間十點半至十一點，將連續二十六星期播出「科技台灣新國力」節目，宣導台灣科技對農業、醫療等各行業的貢獻。該節目由財團法人國家實驗研究院監製，主持人為該院董事長（台大和美國西北大學校友）。節目製作單位，主持人及民視為台灣正面宣導的苦心，令人敬佩。在各媒體唱衰台灣的今天，這個節目無疑的將給台灣打一針強心劑。

　　本人認為台灣雖有毛病，但並非絕望。世界上那個國家沒毛病？台灣人只要能診斷正確，對症下藥，台灣很快就會健康、壯

大。本人對綠色執政及台灣的未來，充滿信心，願與大家共勉之。

　　非常感謝國科會，給本人這個好機會返台短期服務，進一步了解台灣，可謂受益良多。在台時看到多位舊友新知，在各自領域裡默默為台灣打拼，深受感動。此行雖然很匆忙，但是覺得很有意義，也很充實。希望各位讀者踴躍參與伯樂計畫，共同促進台灣繁榮。

　　　　（作者為紐澤西同鄉，大紐約區海外台灣人筆會永久會員）

九、全國職場233減災策略建議

（2006年6月19日，向台灣行政院勞委會建言。）

　　行政院勞委會主委鈞鑑：本人家住雲林斗六埤頭，去國多年，原服務於美國「艾克桑美孚（Exxon Mobil）石油公司」，從事工安衛環保相關工作約30年，於今年三月底退休。目前由國科會伯樂計畫返國，參訪產官學界，盼能與國內同業先進交換心得，並探求是否有協助台灣改善工安衛相關業務機會。頃聞貴會全國職場233減災方案，本人毛遂自薦，建議減災策略。

　　依民國95年3月報告，民國93年發生死亡災害人數最多者為營造業（51％）及製造業（31.2％），而發生殘廢災害最多的兩個行業亦為製造業（66.9％）及營造業（16.7％）。因此，今後兩年如能將防災重點針對這兩項行業，即可涵蓋死亡災害82.2％，殘廢災害83.6％。因此，本人建議，今後兩年勞委會應配合其他相關單位（如中華民國安全衛生協會、縣市政府勞工局等）輔導國內營造業及製造業，推動「綜合作業管理系統（Operation Integrity Management System），簡稱OIMS」。此一系統已被西方國家工業界推行十多年（如世界最大民營「艾克桑美孚石油公司」），對減低災害頗有績效。茲將此一系統應推行之重要項目列舉如下：

　　（一）提升公司高層決策者減災信心：由勞委會主導，召集全
　　　　　國重要營造業及製造業者，告知政府減災決心，並將
　　　　　此目標，列為各公司今後業務重要項目。
　　（二）建立風險評估和管理機制：針對營造業和製造業，各項

已有作業程序重新審核，如有需要，需經實地檢查評估風險，並做適當管理（如成立安全委員會等）。

（三）新廠或舊廠擴建，設計，施工與建造審核：對於製造業新廠或舊廠擴建時，於設計、施工階段，應做安全有關項目審核。

（四）建立完整的災害檔案及相關資料：對產業操作步驟，維修程序，緊急應變要點，災害案件檔案等資料，應統籌存放於固定地點，俾供隨時參考。

（五）員工僱用與訓練：營造業和製造業員工僱用時，應強調安全有關事項，而僱用後亦應定期施行安全訓練，特別強調「行為安全」因素。

（六）生產設備操作及維修規章：營造業每一施工過程及製造業每一生產設備操作及維修，除擬定可行之規章外，應兼顧有關安全事項（如防止墜落、外傷、電擊等）。

（七）施工或產業運作變動管理：在營造業施工期間或製造業在生產過程中，如有變更情況時，需先評估變更風險。如決定變更已定施工方法或生產程序時，應先告知相關工作人員。

（八）承包商管理：營造業和製造業常需僱用承包商，從事特定工作。因此營造業和製造業者，應建立承包商安全管理機制（如工作前或進廠前之安全訓練，拒絕僱用安全記錄不良之承包商等）。

（九）意外事故調查與分析：為有效管理，營造業和製造業者應建立意外事故通報系統和調查小組，於每一事故發生後，迅速進行調查事故原因（如機械、硬體方面和行為安全方面），並將調查事故原因，透過網站與其

　　他同業分享，互相學習，預防類似事故重複發生。

（十）緊急應變，職傷理賠，和敦親睦鄰機制：完善的緊急應
　　　變規劃，可降低災害的嚴重性。而適當的理賠及敦親睦
　　　鄰機制，可提供員工及附近居民對公司的信心及肯定。

（十一）定期稽核和不斷改進：綜合作業管理系統執行情況和
　　　　結果，需經定期稽核，而稽核項目和頻率，則視作業
　　　　規模大小而定。稽核可由公司內之稽核小組，或由其
　　　　他顧問公司或兩方合作辦理。稽核結果如發現缺失，
　　　　應及時改進。

　　結語：如前所述，「綜合作業管理系統」在西方產業界推行
多年，對減災、改善工安衛和環保頗有績效。筆者深信，此一系統
若實行於國內營造業和製造業，兩年後相信定有顯著績效。謹呈淺
見，敬請國內先進指教。如蒙勞委會笑納，筆者願以多年在美工作
心得與經驗，協助國內相關單位及業者，推動此一系統，俾能達成
勞委會233減災目標，造福台灣勞工朋友。

十、溫莎區台美協會
（WATAA）簡史

（2017年10月12日，台美史料中心）

　　西溫莎市，一個人口約27,000人，擁有多元文化背景的小城鎮，位於紐澤西州中部的普林斯頓附近，在紐約市和費城之間。該市公立中小學，被評為紐澤西州最佳學府之一。市政府在1990年代初期舉辦了一年一度的國際文化節展覽會，以促進公民對多元文化的認同和喜愛。由於校區好，交通方便，又離求職較易的美東兩個大城市不遠，許多台籍美國人（簡稱台美人），包括本人的家庭，自1980年代以來，逐漸定居在西溫莎和普林斯頓地區。作為社區的成員，我們很想提升我們的能見度，並和鄰居和平相處，彼此尊重。為了促進咱台美人之間的友誼，加強我們在美國地方上顯示我們的身分和文化，在沒有任何適當的正式社團名稱下，我們僅用「一群溫莎區台美人」自稱的名義，參加了1990年代初期的各種地方上社區活動。

　　雖然開始兩年我們都能參與社區活動，但因為我們沒有代表任何正式組織，所以過程中，曾經遭遇到了一些困擾。參與以往活動的鄉親中，有些人意識到，為便於今後參與社區活動，實在有必要成立一個代表西溫莎和普林斯頓地區台美人的地區性小社團。數位熱心同鄉，經過幾次開會熱烈討論後，達成共識，決定要籌組一個地方性非營利組織。於是他們開始徵求組織標誌設計，並從數件設計徵稿中，選出一件代表性的標誌，草擬組織章程，選舉理事會理

事和會長後，終於在1993年5月1日，「溫莎區台美協會（Windsor Area Taiwanese American Association，簡稱WATAA）」正式成立，本人擔任第一任會長，當時共有66名會員。隨後在5月30日，發佈了第一期的《WATAA通訊》。我們於1994年1月17日，向美國國稅局呈遞申請書，要求登記WATAA為一個非營利社團。經過數次修改組織章程和長達將近一年的審核後，國稅局終於1994年11月28日批准WATAA為稅收細則501(c)(3)中描述的免稅社團。國稅局的這項批准，讓WATAA向前邁進了一大步，因為它有助於我們向會員和本地區台美工商界人士募款，增進資源，讓我們更易於推動各項計畫和活動。

　　依據前述組織章程和國稅局的規定，WATAA在接下來的幾年中，繼續展開參與社區各項活動。消息逐漸傳開後，越來越多居住在西溫莎和附近地區的台美人，紛紛加入WATAA。幾年內，會員增至高達將近170人。在會員的大力支持和各屆理事會和會長的共同合作努力下，WATAA過去順利完成了下列各項地區性活動：

- 參加西溫莎市國際文化節展覽會，提供和銷售台灣各項美食跟飲料，表演鄉土舞蹈，提供台灣旅遊觀光相關資料，展示手工藝作品，示範抽籤卜卦（台灣民俗之一）等等。
- 部分會員加入園丁志工團隊，定期幫忙維護市政府辦公室地區環境和清除野花雜草。
- 每年夏天與「台美公民協會─紐澤西分會」合辦紐澤西青少年壘球賽，每年均有數個由紐澤西州，紐約州，和賓州，球員多半是第二代台美人組成的球隊，前來參加盛會。
- 於1992年舉辦西溫莎市市長候選人政見發表會，為候選人提供平台，介紹他們在各項社區問題上的立場，讓台美人選民進一步了解社區事務和投票資訊。
- 每年舉辦，或與「普林斯頓大學台灣學生會」合辦聖誕節晚

會，除會員與家屬同樂外並邀請社區政要為貴賓，分享樂趣和交流。

- 每年夏天舉辦野餐，並邀請專業人士講解有關遺產規劃，營養與健康，人壽保險等等切身問題。
- 不定期舉辦研討會，邀請附近警察，中小學校校長，和主流媒體記者前來講解有關治安、種族和諧、學校教學概況，和記者生涯之苦樂。
- 設立獎學金，經本會評審小組甄選結果，每年頒予數名本地和附近數所高中，品學兼優學生。
- 在「台灣團隊」橫條標誌下，參加一年一度在紐澤西中部舉辦的「防癌募款大遊行」。
- 舉辦數次以台灣音樂和民謠為主的免費音樂會。
- 其他。

如上所示，WATAA成立以後的十幾年中，實現了許多目標。然而，作為一個小型的地區性非營利組織，我們在後來幾年，發現願當志工，擔任理事的會員越來越少。每屆理事會期滿前，招募新人接棒時，困難重重。為了解決這個問題，WATAA在2010年7月16日召開了會員大會，商討此事，會中並勉強選出了五位新理事。鑑於理事會成員選舉的困境，會中有人提議不如終止WATAA的運作。因此在同年10月9日召開了後續會員大會，討論和決定WATAA的未來。該次會議，會員出席相當多，發言非常踴躍，經過激烈爭論後投票結果，多數票決定終止本組織，而本會剩餘的資金，將酌情捐贈其他非營利組織。在接下來的幾年中，WATAA逐漸縮減活動。新任的理事會於2014年初，向紐澤西州和聯邦政府相關單位，辦理註銷手續。可惜，經過二十一年的歲月和多年的順利運作，WATAA終於在2014年10月正式解散，畫下句點。

　　回顧往事，雖然WATAA是個地區性的小組織，卻能在社區參
與各項活動，不但增進同鄉交誼，也顯示台美人在社區的能見度。
本人有幸參與其事，頗感欣慰。

（作者為WATAA首任會長。）

十一、天下本無事，庸人自擾之

（2010年12月10日，《台灣公論報》。）

人生在世，每天要處理很多大大小小的事，接觸各色各樣的人。在生命的旅程中，從少年的求學階段，經過青年結婚生子，成家立業，中年賺錢養家，到老年退休在家含飴弄孫或悠遊列國。每個階段的過程中，每個人都嘗過酸甜苦辣，走過崎嶇不平的道路。可是由於各人不同的人生觀和待人處世的原則，最後可能造成兩種迥異的結果。

在人生的競賽歷程中，有的人腳踏實地，一步一腳印，平平穩穩跑到終點，雖然沒有拿到金牌，但總算盡了最大的努力，心安理得，死而無憾。相信這種人大半都是忠厚、樂觀、做事本著「盡人事聽天命」的樂觀派，認為天下沒有什麼大不了的事，何必自討苦吃，庸人自擾。至於待人處事的原則，總是大事化小事，小事化無事，相信黑暗隧道過後一定會看到陽光，一陣動亂之後，一定會天下太平。如果真的遇到不可思議的不如意事，也會吞下苦水，自嘆「命也」。

可是這世界上卻有不少人無法承擔負面的逆境，日夜沉醉於追求理想的王國，喜歡鑽牛角尖，雞蛋裡挑骨頭，也往往用放大鏡去檢驗一些芝麻小事，聯想力特別強。待人處事則無事變小事，小事變大事，大事變災難，每天無頭無神，似乎時時刻刻在為即將來臨的世界末日，準備緊急應變，不斷折磨自己，最後導致失志、悲觀、失望、絕望、人生乏味，終而造成不可想像的結果。有些人或

許自信或自尊心特別強，唯我獨尊，認為萬事只有自己對，別人都是錯，凡事不按理出牌，絕無妥協空間，不肯冷靜處理歧見。也有人由於過分自私和自悲交雜作祟，造成心理不正常，慣於嫉妒和猜疑他人，結果小則對異己者懷恨在心，拒絕往來，大則到處造謠、抹黑、陷害、企圖孤立對方，想盡絕招，不到鬥臭鬥垮對方不快。

　　上面的論述不是憑空想像，而是筆者多年來累積的體驗與觀察。每次回台與親友相聚交談時，發現這些問題在台灣日漸嚴重。讀者若不相信，請看下例：

抱孫心切

　　目前台灣不少年輕人結婚後不生小孩。有的父母不在意，說一切順其自然，但有些父母卻急壞了，不斷為年輕人到處尋覓良醫，各地奔走抽籤算命問佛，還是看不到年輕人愛的結晶來臨，每天憂心忡忡，抱孫心切之情可想而知。兩老幾年下來的努力未能如願，自責或許積德不足，怪東怪西，導致意志消沉、失望、失眠、灰心。真是情何以堪！

互不信任

　　朋友一起出外旅遊，說笑唱歌本來是件正常快樂的事，但有時卻變成夫妻離異的禍端。台灣一對本來是恩愛夫婦，時常參加環島旅遊，先生愛唱歌但太太卻喜歡閉目養神或欣賞窗外風景。某次男的和同車一位單身女子合唱「雙人枕頭」卡拉OK，眉來眼去，唱得好，演得像，全車掌聲不斷。可是他太太卻醋桶發酵，內心鬱卒不歡，猜忌唱歌兩人，暗通款曲。回家後向先生興師問罪，鬧個不

休，最後兩人真的分離了。如果雙方有誤會，何不及時坦白溝通？
太可惜了。

法院至上

　　我在農村長大，看過一位鄰居非常自傲，凡事絕不認輸、不
吃虧，只要受點委屈，就開口大罵對方欺人太甚。如果村裡有人不
慎，侵犯了他的小權益而發生了小糾紛（譬如隔壁的水牛偷吃了他
家的幾叢稻苗；調皮的小孩偷挖了他家幾個番薯等等），絕對不聽
村中長老或村里長的勸解（請對方向全村村民，敬個檳榔，或抽根
香菸等等），息事寧人，和解了事。此君堅信法院至上，明知「相
告要開錢」，卻認為只有法官才能還他清白，期能獲得適當補償。
不管什麼芝麻小事，非向法院提告不可，結果十之八九得不償失。
這種作為一輩子下來，在村中樹敵不少，大家號稱他是村中的「相
告大仙」，而他也引以為傲。最近回台，聽說這個人一生為了爭口
氣，將祖傳一點土地全部變賣掉，經常跑法院，幾乎破產。各位想
想，這樣值得嗎？

非贏不可

　　民主國家離不開選舉，而選舉結果一定有人贏、有人輸。有
人說「成者為王，敗者為寇」，本人認為並不盡然。不錯，當選者
享有短暫的榮耀，但落選者也沒什麼可羞恥的。俗語說「敗者兵家
常事」，只要打得光明磊落，也是雖敗猶榮。可惜在台灣的大大小
小選舉中，很多參選者無法領會箇中道理，一旦參選，非贏不可，
無法承擔敗選的打擊。好幾年前一位國小同學，開西藥房多年，累
積點財富，心癢癢想要光宗耀祖，參選鎮長。想不到三選三敗，幾

乎破產。失望之餘，開始酗酒，鬧出肝病，過不了幾年就魂歸西天了。多麼可悲啊！談到競選非贏不可一事，最不可思議的莫過於2004台灣總統大選阿扁兩顆子彈事件，鬧了這麼多年到現在還是真相未明。按常理判斷，我還是不相信這是阿扁自導自演的悲劇。本來應該是一場民主國家選賢與能的公平競爭，卻不幸演變成兩黨惡鬥的醜劇，真令人痛心！

迷信「風水師」

　　記得小時候，祖母素食多年，也許長年營養不良，老年時體弱多病。某日鄰村一位風水師來訪，向父親道出原因，說是我家的正門，剛好對準鄰居離我家約一百公尺遠的廁所。老爸信以為真，聽從那位風水師的建議，花了不少錢，在中間搭起一面十幾尺高的看板，上面寫了「福星拱照」四大字，以為這樣就可以避邪，阿嬤就可以回復健康了。哪知錢花了，阿嬤照樣生病。台灣蓋房子，特別是農村，只顧風水，毫無規劃。我家正門對準隔壁那麼遠的廁所，可說是巧合，家人從來不在意，聽到風水師一說，全家常被那間廁所位置的事，干擾不休。現在想起來真是可笑。過度迷信，可能造成庸人自擾。

結論

　　以上只是舉例代表說明各種不同情況，小事可能變大事的情節。其他諸如此類的事，在日常生活中不勝枚舉。試想，一個人如果每天為每件小事操心，那人生將何等痛苦。為了求取正面的人生觀，咱應該要愛惜現在，不必對將來幻想太多。對懷疑的事，盡心求證，不必聯想在先。如果遇到不如意的事，應該了解世界並非完

整無缺。如果受到汙辱，不必硬碰硬，忍一下就過去了。如果與人爭吵，應該多聽少講，這樣一方面是尊重對方，同時給自己有充分時間，冷靜分析對方言語的邏輯，內心準備如何應對，等對方講完後，才趁機回應。這樣的態度，不但可以緩和氣氛，也可讓你乘機制勝。

　　總之，世界上沒有什麼大不了的事，所有的煩惱，往往是自己搞出來的。所謂「天下本無事，庸人自擾之」，就是這個道理。知名心理治療家和作家Richard Carlson博士說「Don＇t Sweat The Small Stuff, and It＇s All Small Stuff.」，不愧是一句名言。願與讀者共勉之。

十二、對台灣SARS防疫策略
補強建議

（2003年5月29日，《自由時報》美東版〈社區論壇〉。）

　　目前臺灣SARS疫情嚴重，口罩短缺，百姓慌張，政府及時採取各種因應措施（隔離、檢疫、洗手，戴N95口罩等），並成立「SARS防治及紓困委員會」，令人欣慰。可惜迄今對疫情尚未完全掌控，並有繼續蔓延之虞。筆者雖身在海外，但心繫台灣。在此願以從事公共／工業衛生，職業病防治，及環保有關工作多年經驗及心得，謹此提出下列幾點對SARS疫情控制補強措施，敬請衛生署或「SARS防治及紓困委員會」等有關單位及專家學者參考評估，研議是否可行。

（一）加強醫護人員防護SARS病毒感染

　　據悉目前國內醫護人員均穿全身防護衣，戴N95（粉塵過濾效能百分之九十五）口罩或再加手術用口罩。這些措施對防護SARS病毒感染，可能尚嫌不足。筆者建議醫護人員應改用除塵或除菌效率較高之「電動空氣淨化呼吸器」（Powered Air Purifying Respirator簡稱PAPR）。這種呼吸器裝有粉塵過濾效能高達百分之九十九點九七之N100粉塵過濾板（High Efficiency Particulate Airfilter，簡稱HEPA）。PAPR可重複使用，但數天需更換新的粉塵過濾板，也需有足夠的抽氣機（Air Pump）充電後交替使用，使

用人也需要簡短的訓練。在美國PAPR雖有數家品牌，筆者建議台灣僅購買一種。費用方面，3M PAPR每套約美金五百元，再加其他備用N100粉塵過濾板及抽氣機大約一百元，每套約六百元，應可使用兩個月。如欲繼續使用，則再買足夠的N100粉塵過濾板即可。

　　台灣如果將所有SARS病人集中於數家醫院管理醫治，筆者初步估計，台灣若購買五百件PAPR或許已足夠供應直接醫治及照護SARS病人之醫師及護士使用。有關訓練事宜，政府可酌情交由勞委會，工業研究院，及台大公共衛生研究所等機構統籌辦理，促請工業衛生專業人員現場指導訓練。

（二）改善SARS病房之通風設備

　　筆者對目前台大及其他收容SARS病人醫院病房之通風設備詳情不知，在此敬請國內有關當局，慎重重新檢討這個問題。

　　要有效防堵SARS病毒從病房外洩到醫院內其他地方（如門診部，走廊，其他普通病房等），則SARS病人應收留在「負壓病房」。所謂「負壓病房」就是SARS病房內的氣壓比房外之大氣壓力低。如果病房沒有完全封閉，開窗或醫護人員開門進入病房時，新鮮的室外空氣僅能吹入病房，而已受病毒汙染的病房內空氣，則無法外洩。

　　但是已受病毒汙染的SARS病房室內空氣如無妥善處理，則將隨空調系統傳播至該醫院內的每個角落和醫院附近的空氣中，也可能進而擴散到更遠的地方。結果老百姓只好戴口罩，勤洗手自保了。這是治標不是治本。

　　治本之道應將已汙染的空內空氣在未回收進入空調系統或排出空外之前，導經高效能粉塵過濾板（HEPA）過濾，這樣我們可期待假如病房內已散佈附有SARS病毒的一萬個飛沫顆粒，可能只有

三個漏網之魚會傳播至該醫院其他地方或排出室外。這雖不是百分之一百的有效處方，但可將醫院其他工作人員，來院求診者，及一般老百姓暴露於SARS病毒的風險度（Exposure Risk）大幅降低。據說台灣有關當局正積極對全國收容SARS病人醫院病房之通風及負壓設備性能評估中。筆者深深期待，如發現有通風及負壓設備性能不良時，政府應立即促請改善。

（三）空氣採樣測試SARS病毒

空氣採樣早已廣用於工作場所（工廠、醫院等）、住家及一般環境，評估化學物質及微生物汙染程度的重要工作。採樣測試結果，可作為評估暴露風險，防護策略之選擇，及改變或撤銷防治策略之重要依據。當然SARS疫情最後是否已經完全控制，要看是否有新的個案發生了。

目前臺灣遵行美國疾病防治中心（CDC）建議，醫護人員及一般老百姓廣用N95口罩。由於這種口罩目前供不應求，造成民心極度不安。筆者建議，應盡速促動規劃全面性定點採樣，測試SARS病毒。一則可以證實上述建議改善SARS病房通風設備成效，二則如果證實一般空氣中已無SARS病毒，亦可安定民心，甚至解除全民使用N95口罩之通令。有關SARS病毒空氣採樣測試，牽涉許多技術細節，在此恕不詳述。

以上建議，筆者於日前全美工業衛生大會中，曾與五位來自台灣、香港及美國教授專家探討此事，大家完全贊同。筆者特別請教香港科技大學安全及環保處處長（也是這次SARS防治委員會成員），聆聽香港對SARS的防治經驗。該處長告知剛剛發生SARS時，治療及看護病人的醫師及護士，也是戴N95口罩，但不久即發現無法完全防堵SARS的感染。香港有關當局及時大轉彎，所有醫

護人員在作特殊治療（如插管治療）或與病人有近距離接觸時，均改用PAPR，同時著手改善醫院SARS病房負壓及高效能粉塵過濾設備。據說目前香港的醫院正在大規模改善中，而SARS疫情也因而已有效掌控。

誠如陳水扁總統所言，要防堵SARS擴散，一定要做到滴水不漏的境界。筆者希望「SARS防治及紓困委員會」集思廣益，凝聚共識，早日打贏這場苦戰。在海外台灣同鄉目前正熱烈發動「送口罩回台灣」之際，筆者不才，謹陳上述淺見，懇請各位先進賜教，並呈請國內有關當局參考，如蒙笑納愚見，從而SARS在台灣早日消失，則國家幸甚，台灣人民幸甚。

（筆者為紐澤西同鄉。）

十三、極端與妥協

（2011年11月9日，《太平洋時報》。）

　　美國時報周刊（Time）主筆傑歐克萊恩（Joe Klein），在今年十月十日該刊中，記述他在愛荷華州參訪有意角逐2012總統候選人，共和黨提名的明尼蘇達州眾議員米歇爾・巴赫曼（Michele Bachmann），在一個保守的電台造勢演講中所看到的不可思議的事。一位顯然是極端保守的女聽眾，在來電回應時，除讚揚同黨的巴赫曼外，竟破口大罵歐巴馬，說他將毀滅美國，並且揚言如果「這個傢伙」想競選連任，她在投他一票前，寧願先投給六〇年代惡名昭彰，眾人皆知的兇殺犯查爾斯・曼森（Charles Manson）。此言一出，聽眾啞然。

　　克萊恩說他提起這件事有兩個理由：第一，這種極端的惡言，為什麼主持人或演講人，甚至共和黨，沒有事先制止。電台是個公開園地，聽眾盡可批評歐巴馬的執政，但基於總統職位的尊嚴，我們不能容忍這種惡言辱罵。第二，這位女聽眾，顯然是與文明社會背道而馳。克萊恩說在該事件發生前，他會見了鄰近兩個小鄉村的二十位大部已退休居民，發現這群人有一個普遍的傳統現象，就是先生多半是共和黨而太太多半是民主黨。夫妻雖不同黨，但卻能相安共處，也沒有人惡言叫喊，辱罵對方，但是他（她）們卻都關心國事。克萊恩總結說，這些居民所祈望的是，市府編訂預算時，各方都應該有妥協的雅量。一位時報周刊讀者，在十月十七日次刊中回應說，克萊恩的結論頗有道理。美國人真的需要妥協，因為當

兩方利害或意見有極端差異時，妥協是促成平衡的最佳途徑。他並說，圓滿的婚姻和成功的事業，均建立在這個簡單的原則上。

　　以上訊息，啟示一個基本概念，那就是極端的言行，不易被接納，甚或令人厭惡。如果過度極端，則會害人害己。妥協是解決利害衝突的利器，如果適妥運用，常能圓滿解決爭端而成全大局。相信很多人在一生中，都體驗過這個哲理。

　　所謂極端，就是兩極化，凡事不是好就是壞，黑白分明，沒有灰色地帶。極端的人，雖然凡事都固執己見，事事堅持底線，絕不妥協，可是他們所表現出來的作為，則有善惡之分。善者如賢明的國家領導人，與外來強權國家協議和談時，對有損國家主權，民主，和平的事，堅持原則，反對到底，絕不妥協。惡者如舉世公敵賓拉登之的極端恐怖分子，和被人民憎恨的卡達菲之類的獨裁暴君。面對這種人，絕對不可能，也千萬不可以與其協商或妥協。

　　為避免極端引起的負面糾紛，有關雙方應該盡量溝通和協商，找出雙方均能接納的平衡點。換句話說，雙方都應退讓三分，樂意妥協。在促成妥協過程中，應詳記雙方妥協項目，最好也有第三者（也就是仲裁者）的協助和監督，以求公正。妥協者的基本道德和最高原則是遵守諾言，如有一方違約或食言，仲裁者當可依法阻止或制裁。筆者認為國際事務上，國與國間的妥協，特別是小國對上強國時，美國或聯合國應該是最恰當的仲裁者。如果將來有一天，中國民主化，台灣和中國都願意妥協時，台灣的執政當局，對任何有損國家主權、民主、和平和台灣人民福祉的提議，都必須堅持底線，反對到底，絕不可妥協，而協議過程和執行，也應切記邀請仲裁者的協助和監督。

　　前述那位時報周刊讀者說，圓滿的婚姻和成功的事業，均建立在妥協上。筆者認為其他個人處理私事，從政官員處理公務，國家領導人擬訂國策和處理國際外交事務，處處都需要妥協。舉

例說，筆者充當紐澤西州西溫莎市「市政規劃委員會（Planning Board）」義工委員多年，參與審核無數建設規劃申請案之公聽會，見證了許多業者與居民利害衝突或對立的場面。每一申請案，本會在仔細聆聽雙方爭辯後，在法規許可內，最後總是依民主程序，妥協決議。君不見，美國行政部門和參眾兩院，經常為重要法案進行溝通和協商，雖然常見雙方爭吵不休或攤牌，但最後也是依民主程序，妥協拍板定案。以色列和巴勒斯坦的人民，特別是雙方的激進派，積年累月仇視對方，極端對立，非把對方毀滅不快。美國多年來不斷試圖當仲介、拉紅線，目的也是希望雙方盡早妥協，俾能和平共存。

　　總而言之，好的極端，必須堅持，壞的極端，應該唾棄。妥協固然重要，但是有些事，應有底線，不能妥協。任何溝通、對話或協商，如果涉及個人生死，喪失國家主權，違背民主、和平和百姓福祉的構想，則千萬不能妥協。什麼可以妥協，什麼不能妥協，相信有智者一定心知肚明，自能明察判斷。

相關照片

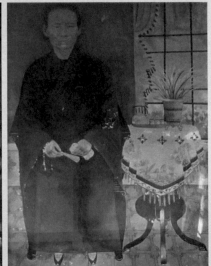

①	
②	③

① 我的老家——台灣雲林縣斗六市坔頭
② 祖父張文在畫像（1875-1945）
③ 祖母鄭招畫像（1881-1958）

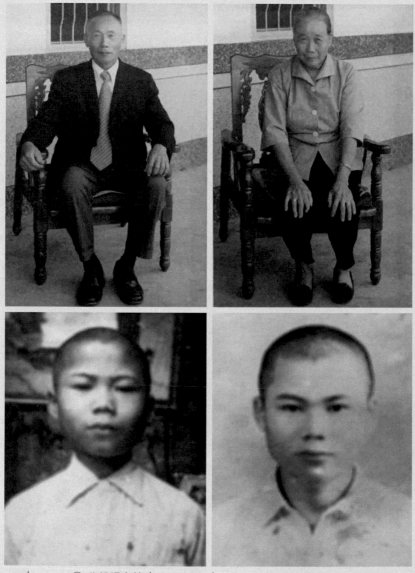

① 父親張查某（1911-2003）
② 母親黃桂枝（1911-1984）
③ 1945年梅林國小三年級
④ 1950年斗六中學初二

依依惜別斗中三勇 1951.10.16.

張幸吉

①
─
②

① 1951年10月16日，斗六初中畢業（前排
　左一為筆者）
② 1960年6月，台大土木工程學士

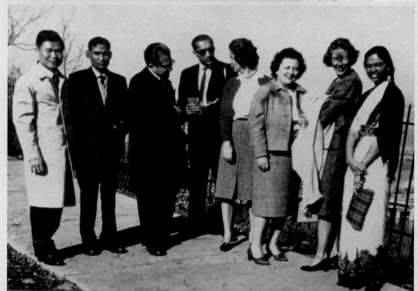

①
—
②

① 1962-1964在公衛示範中心服務時，與台大公衛教授Fitzerald神父互動
　　頻繁
② 1964年，來自各國、獲世界衛生組織（WHO）資助在匹茲堡公共衛生
　　學院同學

① ② ——

① 1965年6月美國匹茲堡大學獲
 工業衛生碩士
② 1965年8月10日回台後幫家人
 採收落花生（土豆）

①
②｜③

① 1965年11月21日與林淑卿結
　婚（前排右二為日籍WHO顧
　問山口醫師；右三、四為時
　任省衛生處長許子秋醫師及
　夫人）
② 有情人終成眷屬
③ 2015年11月21日結婚五十年

①
—
②

① 1967年10月參加馬尼拉WHO西太平洋分署會議報告台灣工業衛生業務
推動概況（左二）

② 1972年6月18日獲美國西北大學環工博士學位

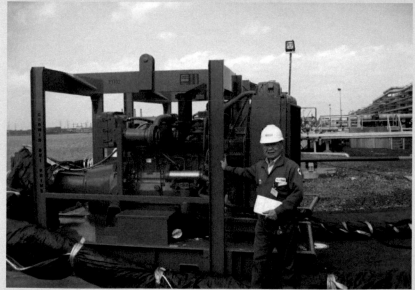

① ① 1992年1月6日參加台灣國建會，主持勞動問題研究組會議

② ② 2004年4月7日實地檢查工業衛生、工業安全和環保設備

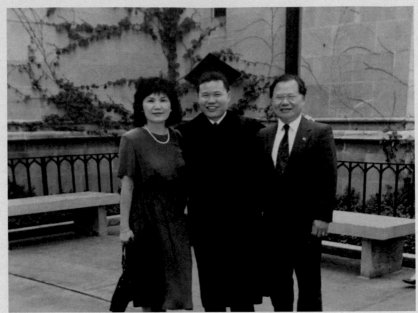

①
—
②

① 1992年6月長子志銘於西北大
學醫學院畢業
② 1993年6月次子志弘於史丹佛
大學醫預科畢業

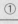

① 1994年3月5日張志銘、應善卿婚禮，與從台灣遠道前來慶賀的高齡83父親和男方親戚合影

② 1994年3月4日婚禮前一天晚宴中，志銘、志弘與遠道而來的阿公合影

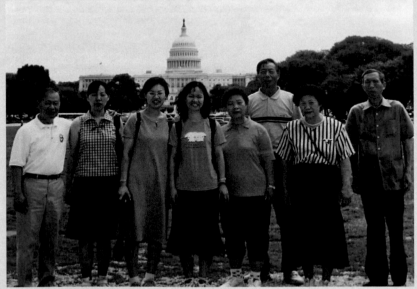

①
—
②

① 2000年6月17日，張志弘、劉家馨結婚，八位男方親戚遠從台灣前來慶賀

② 2000年6月18日筆者與台灣親戚參訪華盛頓

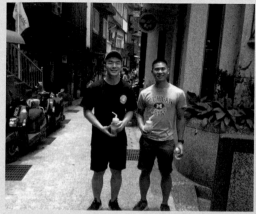

①	②
	③

① 2016年7月23日長孫忠博（右）與韓裔同學訪台三天，並參訪筆者故鄉數小時

② 2018年6月27日長孫女家莉訪台與筆者六妹（左），和么妹攝於台北劍潭

③ 2018年6月28日家莉參加台灣僑委會主辦之「海外青年回台」英文教學志工活動，乘機探訪筆者故鄉，親戚熱烈歡迎

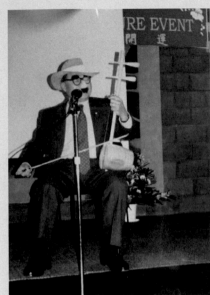

① 2003年12月13日在溫莎區台美協會晚會演唱自娛娛人
② 2007年3月17日參選美國紐澤西州西溫莎市市議員
③ 2005年5月17日紐約市台灣文化節展示抽籤卜卦民俗（左一為內人）

①
——
②

① 2007年11月11日，代表FAPA-NJ頒獎致謝紐澤西州友台國會議員
　蘇格特‧加勒特（Rep. Scott Garrett）
② 2007年12月8日FAPA-NJ榮獲總會長頒發該年最佳績優分會獎

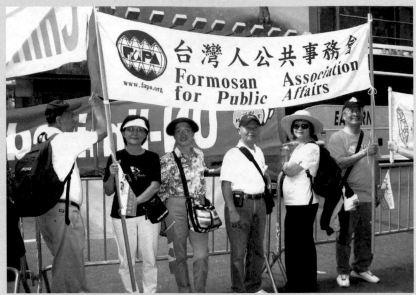

①
——
②

① 2008年9月13日參加台美人在紐約市「台灣入聯」訴求遊行（右三、
　　五為筆者夫婦）
② 2009年10月4日台灣隊參加紐澤西防癌募款健走（左四、五為筆者夫婦）

①　　① 1999年陳水扁、張富美造訪紐約市
②　　② 2015年6月蔡英文造訪紐約市

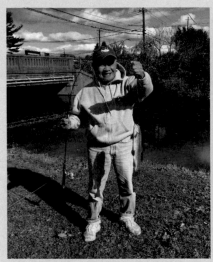
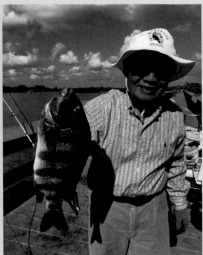

①	②
③	

① 每年春秋天在紐澤西湖泊或河川邊釣「鱒魚」

② 2014年成為候鳥後每年冬天在佛羅里達海濱浮橋上釣「羊頭魚」

③ 2015年7月27日全家前往紐約大都會體育場觀看棒球賽為道奇隊
　加油（四位孫子攝於球場入口）

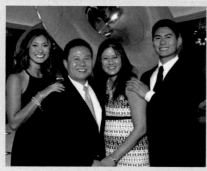
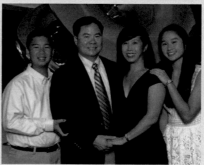

①	
②	③

① 2017年8月全家十人搭乘遊輪前往加勒比海地區旅遊
② 志銘全家在遊輪晚宴後合影
③ 志弘全家在遊輪晚宴後合影

① ②
③ ④

① 全家在遊輪上晚宴後合影
② 作者80歲，與內人攝於遊輪上
③ 2018年5月22日長孫女家莉高中畢業（洛杉磯加州大學就讀）
④ 2021年6月24日次孫女家蕊高中畢業（普林斯頓大學就讀）

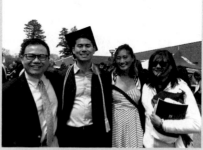
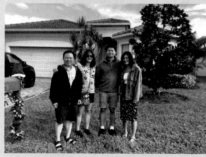
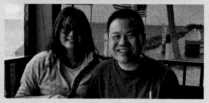
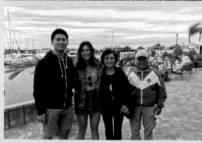

①	②
③	④
⑤	

①② 2019年5月4日長孫忠博於密西根
　　大學畢業，全家前往慶賀
③④⑤ 2019年12月長子志銘全家來佛
　　　羅里達探訪我們並遊景點

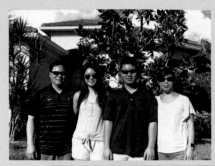
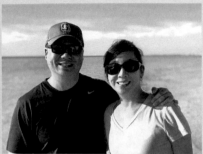
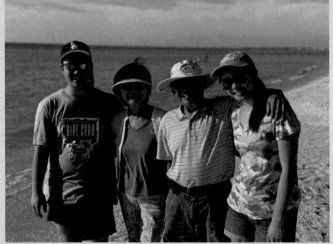
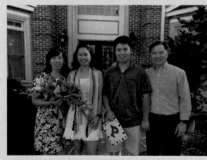

①	②
③	
④	⑤

①② 2020年2月次子志弘全家來佛羅里達探訪我們並遊景點
③ 佛羅里達海濱
④ 2021年6月24日次孫女家蕊高中畢業
⑤ 2021年8月8日墨西哥坎昆度假村海濱

① ① 2010年8月長孫忠博（前排右一）與棒球隊隊友
②
② 2018年8月7日次孫忠暉（後排左三）與棒球隊隊友

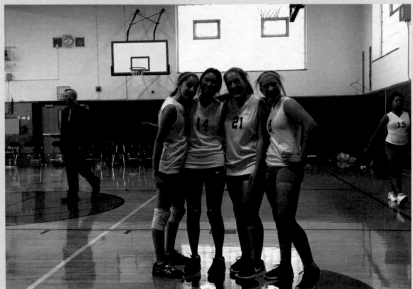

①　① 2015年10月10日長孫女家莉（後排左一）與壘球隊隊友
②　② 2016年10月24日次孫女家蕊（左二）與排球隊隊友

①
──
②

① 2019年12月25日在長子志銘家慶賀聖誕交換禮物（大家展示筆者夫婦
　贈送的壓歲錢紅包）
② 2020年12月25日新冠病毒肆虐全球期間大家戴口罩在筆者家歡聚過聖誕

國家圖書館出版品預行編目

我的足跡 / 張幸吉著. -- 臺北市：致出版，
 2022.03
　　面；　公分
　ISBN 978-986-5573-36-2(平裝)

　1.CST: 張幸吉　2.CST: 自傳　3.CST: 臺灣

783.3886　　　　　　　　　111000677

我的足跡

作　　者／張幸吉
出版策劃／致出版
製作銷售／秀威資訊科技股份有限公司
　　　　　114 台北市內湖區瑞光路76巷69號2樓
　　　　　電話：+886-2-2796-3638
　　　　　傳真：+886-2-2796-1377
網路訂購／秀威書店：https://store.showwe.tw
　　　　　博客來網路書店：https://www.books.com.tw
　　　　　三民網路書店：https://www.m.sanmin.com.tw
　　　　　讀冊生活：https://www.taaze.tw

出版日期／2022年3月　　定價／450元

致 出 版　　　　　　　　向出版者致敬